MARBRES ET BRONZES

JOSEPH AUTRAN

GUIDE ILLUSTRÉ
2ᴅᴇ ÉDITION CORRIGÉE ET AUGMENTÉE

MARBRES ET BRONZES

DU

MUSÉE NATIONAL

PAR

V. STAÏS

ÉPHORE DU MUSÉE

Iᵉʳ VOLUME

ATHÈNES
IMPRIMERIE P. D. SAKELLARIOS
1910

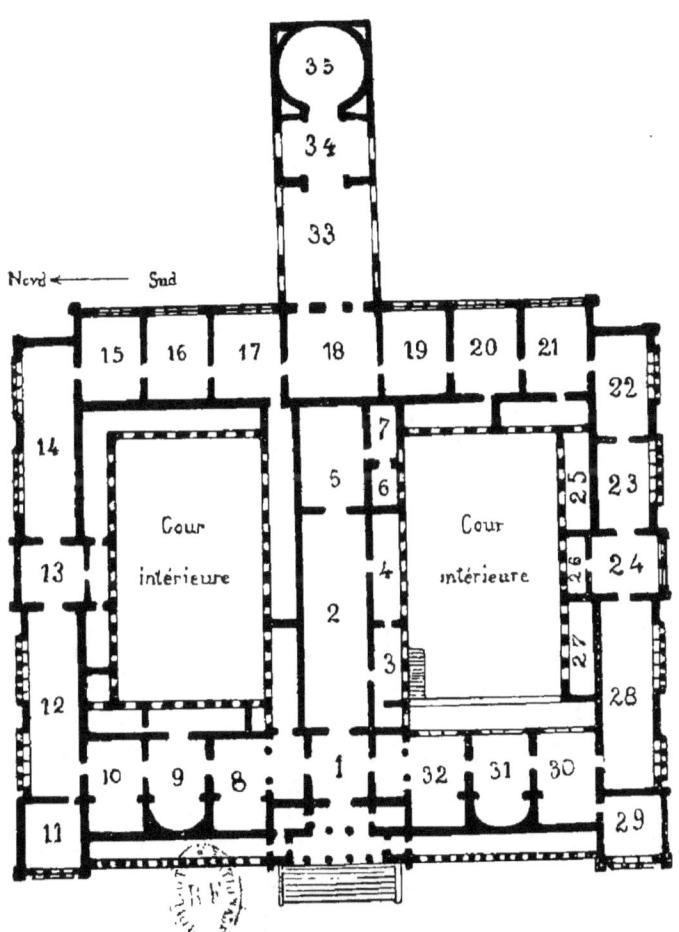

PLAN DU MUSÉE

AVANT-PROPOS DE LA 1ère ÉDITION

Le manque d'une description résumée du Musée, plus complète que celle des différents guides de Grèce, se faisait vivement sentir, depuis que le catalogue de M. Cavvadias (édition française) se trouve épuisé; c'est pourquoi, sur la demande réitérée de nombreux visiteurs du Musée National, nous avons cru devoir procéder à la publication d'un nouveau guide, plus complet que ceux qui l'ont précédé, mais n'excédant pourtant point les exigences des personnes qui ne s'occupent pas spécialement d'archéologie.

Cet ouvrage, étant nécessairement destiné au public, la bibliographie ne saurait rentrer dans ses cadres; nous nous réservons néanmoins de le compléter plus tard par un supplément bibliographique à l'usage des personnes qui s'adonnent aux études archéologiques. Le visiteur trouvera donc surtout dans le présent volume une description, aussi courte que possible, des œuvres, une explication de leur représentation, leur date approximative et leur provenance, autant que cette dernière est connue.

Dans le premier volume de ce guide, contenant les marbres et les bronzes, sont comprises toutes les œuvres exposées, à l'exclusion de celles, peu nombreuses, qui sont de moindre importance ; en sont également exclues les œuvres qui se trouvent dans les départements réservés du Musée. Dans les autres volumes qui vont suivre nous décrirons les vases, les figurines de terre cuite et les bijoux, ainsi que la collection Mycénienne

Comme il ne nous était pas toujours possible de suivre l'ordre du classement dans lequel les monuments sont groupés, nous avons fait précéder ce guide d'un index numérique, destiné à faciliter aux visiteurs la recherche du texte relatif au numéro de chacune des œuvres.

Quant au style de l'ouvrage, le lecteur devra prendre en considération que l'auteur écrit dans une langue qui n'est pas la sienne ; le texte en a été simplement corrigé par le distingué professeur M. Olivier et, en partie, par feu M. André, bibliothécaire de l'École française, auxquels nous exprimons ici toute notre reconnaissance.

 Février 1907.

AVANT-PROPOS DE LA SECONDE ÉDITION

Ce premier volume du Guide du Musée s'étant trouvé épuisé avant la publication de l'ouvrage complet, dont le second volume, relatif à la collection de Mycènes, a seul paru jusqu'ici, nous avons été obligé de procéder à sa réédition.

Nous n'avons pas manqué de revoir et d'améliorer cette seconde édition, non seulement en la corrigeant et la complétant, mais encore en y ajoutant une bibliographie, qui puisse, au besoin, faciliter à ceux qui le désireraient une étude plus approfondie.

Cette bibliographie est naturellement loin d'être complète. Nous avons même systématiquement omis de réitérer quelques renvois cités dans certains ouvrages, catalogues et autres écrits collectifs, tels, par exemple, que les volumes publiés jusqu'ici par l'Académie de Berlin sur les monuments funéraires attiques (Att. Grabr.). Nous nous sommes donc réduit aux simples exigences indispensables à un guide pratique.

Janvier 1910.

INDEX NUMÉRIQUE

LES MARBRES

*N^{os}	Pag.	N^{os}	Pag.	N^{os}	Pag.
1	2	36	18	128	31
2	3	38	17	129	29
6	3	39	21	136	36
8	10	41	21	137	36
9	9	45	23	138	37
10	8	47	22	139	37
12	9	49	24	140	37
15	11	52	24	141	37
16	12	54	25	142	37
17	14	56	4	143	37
18	12	57	4	144	37
19	12	60	14	145	37
20	12	61	14	146	37
21	5	65	14	147	37
22	13	67	24	155	38
23	14	76	22	156	39
24	13	77	22	157	39
25	13	78	22	159	41
26	13	82	24	160	41
27	14	86	16	161	41
28	22	93	25	162	40
29	15	110	24	163	42
30	16	126	27	164	42
31	16	127	29	165	42

* Chaque No corresponde à la page où l'objet numéroté est décrit.

Nos	Pag.	Nos	Pag.	Nos	Pag.
166	42	204	51	248	86
167	42	205	51	249	91
168	42	206	51	251	88
169	42	207	51	252	87
170	42	208	51	253	67
171	42	209	51	254	77
173	42	210	51	255	87
174	42	211	51	256	88
175	50	212	51	257	88
176	36	213	51	258	89
177	31	214	51	259	67
178	32	215	52	260	67
179	32	216	52	261	90
180	32	217	52	262	82
180a	32	218	49	263	87
181	32	220	60	264	107
182	33	221	61	265	95
183	34	222	61	266	107
184	35	223	61	267	105
185	35	224	61	268	105
186	35	231	63	269	105
187	35	232	65	270	94
188	35	233	73	271	101
189	35	234	74	272	92
190	52	235	75	273	105
191	52	239	76	274	99
192	52	240	77	275	99
193	52	241	78	276	92
196	52	242	78	277	92
199	65	243	80	278	92
200	59	244	79	279	92
201	59	245	81	280	92
202	59	246	86	282	104
203	51	247	82	283	107

LES MARBRES

Nos	Pag.	Nos	Pag.	Nos	Pag.
284	105	394	94	457	98
286	104	395	94	464	102
288	104	396	94	466	103
296	97	397	94	467	102
297	105	398	94	479	103
298	105	399	94	570	102
305	105	400	94	578	104
313	66	401	94	582	104
323	71	402	94	583	103
324	71	403	94	613	103
325	69	404	94	615	102
326	71	405	94	660	103
327	68	406	94	663	102
341	71	407	94	668	102
343	71	408	94	670	102
350	81	409	94	677	102
351	69	410	94	678	106
352	71	411	94	679	105
356	81	412	94	711	110
357	71	413	94	712	110
366	71	414	94	713	110
368	80	415	94	714	111
380	88	416	94	715	112
382	94	417	98	716	112
384	94	418	98	717	113
385	94	419	108	718	113
386	94	420	92	719	114
387	94	424	95	720	114
388	94	429	99	721	114
389	94	439	107	722	115
390	94	451	98	723	116
391	94	452	98	724	116
392	94	454	103	725	116
393	94	455	99	726	116

LES MARBES

Nos	Pag.	No	Pag.	Nos	Pag.
727	117	761	131	819	140
728	117	762	131	820	141
729	117	763	131	821	141
730	117	764	131	822	141
731	118	765	132	823	141
732	118	766	132	824	141
733	118	767	133	825	142
734	119	768	133	826	142
735	119	769	133	827	142
736	119	770	111	828	143
737	120	772	117	829	144
738	121	774	134	830	144
739	122	775	134	831	144
740	123	777	135	832	146
741	123	778	135	833	147
742	123	779	136	834	145
743	124	780	136	835	149
744	125	782	136	836	150
745	126	792	133	837	150
746	126	794	133	838	150
747	126	801	136	839	150
748	126	802	136	840	151
749	126	803	136	841	151
750	127	804	136	842	148
751	127	806	136	844	149
752	128	808	136	869	167
753	128	809	137	870	169
754	129	810	137	871	169
755	129	813	137	872	170
756	129	814	137	873	170
757	129	815	138	874	170
758	130	816	138	875	171
759	130	817	139	876	171
760	131	818	139	877	172

LES MARBRES

Nos	Pag.	Nos	Pag.	Nos	Pag.
878	172	914	163	996	175
879	151	919	161	997	174
880	152	931	156	999	174
881	152	937	153	1005	177
882	153	938	153	1006	178
883	53	941	152	1016	178
884	153	947	169	1020	179
885	155	949	172	1022	179
886	155	950	172	1023	179
887	155	951	172	1024	180
888	157	952	172	1025	180
889	157	953	172	1028	181
890	160	954	172	1030	180
891	161	955	172	1049	186
892	161	956	172	1055	187
893	161	957	172	1059	186
894	161	958	172	1062	186
895	162	959	172	1064	187
896	162	961	159	1069	186
897	163	962	159	1077	183
898	163	963	159	1081	183
899	163	966	184	1083	183
900	164	969	185	1089	184
901	164	970	185	1092	184
902	165	971	185	1116	182
903	165	975	173	1117	182
904	166	976	174	1118	182
905	166	979	175	1124	182
906	166	983	176	1132	181
907	166	986	176	1134	182
908	167	987	177	1137	181
909	167	990	176	1147	192
910	164	994	175	1148	192
911	164	995	175	1150	192

LES MARBRES

Nos	Pag.	Nos	Pag.	Nos	Pag.
1151	192	1201	211	1266	202
1152	192	1206	211	1270	204
1153	193	1208	212	1278	205
1154	193	1212	212	1279	205
1155	193	1215	212	1280	205
1156	193	1218	213	1281	206
1157	193	1219	214	1283	206
1158	193	1222	212	1288	205
1159	193	1223	213	1289	205
1160	193	1226	214	1290	205
1161	193	1227	215	1291	205
1162	193	1231	215	1292	204
1163	193	1232	216	1293	204
1164	193	1233	216	1294	204
1174	192	1234	215	1296	204
1177	189	1236	215	1302	206
1178	191	1239	216	1307	207
1179	191	1240	197	1308	207
1180	191	1241	197	1309	208
1181	189	1242	198	1310	208
1182	188	1243	198	1313	207
1183	189	1244	198	1317	206
1184	189	1245	201	1318	206
1185	190	1246	202	1319	206
1186	194	1247	202	1329	218
1187	194	1248	203	1330	220
1188	196	1249	203	1331	220
1189	196	1250	204	1332	221
1190	197	1256	203	1333	221
1191	197	1257	201	1334	222
1192	209	1259	200	1335	223
1193	210	1260	200	1338	223
1194	211	1261	199	1340	223
1195	210	1262	199	1341	224

LES MARBRES

Nos	Pag.	Nos	Pag	Nos	Pag.
1343	224	1407	242	1453	247
1344	225	1408	242	1454	250
1345	226	1409	242	1455	250
1346	226	1410	243	1456	252
1351	227	1411	243	1457	252
1352	227	1412	243	1458	252
1353	228	1413	243	1459	252
1358	228	1414	243	1460	253
1360	229	1415	243	1462	252
1362	229	1416	243	1463	57
1366	229	1419	244	1464	256
1369	229	1422	244	1493	255
1377	230	1424	246	1494	253
1378	258	1425	246	1495	254
1380	232	1426	245	1496	254
1382	232	1428	245	1497	254
1383	232	1429	244	1498	254
1384	233	1429a	246	1558	10
1385	235	1430	246	1561	59
1386	236	1431	245	1562	59
1387	236	1432	245	1563	59
1388	237	1437	249	1564	59
1389	238	1438	249	1571	59
1390	239	1439	250	1572	59
1391	237	1440	250	1639	103
1392	236	1444	248	1693	73
1396	234	1445	247	1726	193
1397	234	1446	247	1727	193
1398	233	1447	247	1731	61
1400	232	1448	247	1732	55
1402	239	1449	247	1733	54
1403	239	1450	246	1734	55
1404	240	1451	247	1735	55
1406	242	1452	247	1736	55

LES MARBRES

Nos	Pag.	Nos	Pag.	Nos	Pag.
1737	57	1826	84	2315	103
1743	255	1827	85	2350	91
1744	255	1828	82	2565	231
1745	72	1839	33	2574	178
1746	256	1855	71	2578	158
1747	256	1858	158	2583	134
1749	192	1861	159	2617	192
1757	192	1863	157	2618	192
1760	101	1904	10	2619	192
1761	101	1906	11	2920	192
1762	81	1933	26	2621	192
1783	43	1934	26	2622	192
1784	197	1935	26	2623	192
1791	197	1936	26	2624	192
1809	96	1937	26	2650	33
1810	97	1938	26	2687	17
1811	97	1939	26	2720	6
1812	106	1940	26	2723	240
1813	104	1959	19	2756	45
1814	105	1967	103	2772	62
1817	106	1977	179	2773	71
1818	106	1980	170	2774	71
1822	148	1981	102	2779	376
1824	177	1986	145		

INDEX NUMÉRIQUE

LES BRONZES

Nos	Pag.	Nos	Pag.	Nos	Pag.
6069	286	6167	286	6218	289
6086	292	6169	286	6229	294
6088	292	6170	289	6233	293
6094	286	6173	293	6235	291
6111	293	6174	293	6236	288
6112	288	6176	292	6248	294
6118a	294	6177	286	6249	288
6130	288	6178	285	6252	289
6132	294	6178a	287	6256	289
6135	296	6179	288	6259	289
6139	297	6180	293	6262	289
6140	297	6181	293	6282	297
6141	297	6182	287	6284	297
6145	297	6186	291	6367	296
6149	291	6187	291	6367a	296
6152	287	6188	286	6368	296
6156	291	6190	288	6369	296
6158	297	6191	292	6370	296
6160	291	6192	292	6371	296
6161	291	6194	293	6372	295
6162	291	6195	293	6379	296
6163	289	6196	293	6381	295
6164	289	6197	293	6392	295
6166	292	6203	294	6395	296

LES BRONZES

Nos	Pag.	Nos	Pag.	Nos	Pag.
6439	299	6478	274	6524	279
6440	290	6479	274	6534	260
6441	294	6480	274	6535	260
6442	299	6481	274	6536	260
6443	293	6482	274	6537	290
6444	297	6483	274	6538	260
6445	283	6484	274	6539	260
6446	284	6485	274	6540	260
6447	283	6489	274	6541	260
6448	282	6490	279	6542	260
6449	280	6491	280	6543	260
6450	268	6493	267	6544	260
6451	269	6496	271	6545	260
6452	269	6497	277	6546	260
6453	269	6498	281	6547	260
6454	269	6499	271	6548	260
6455	269	6500	271	6549	278
6456	269	6501	268	6550	260
6457	269	6503	267	6551	260
6458	269	6504	274	6552	260
6460	275	6505	262	6559	274
6461	275	6506	262	6567	275
6462	275	6509	277	6568	275
6463	275	6510	277	6569	275
6464	275	6511	279	6570	275
6465	275	6512	269	6571	275
6466	275	6514	269	6572	275
6467	275	6515	271	6573	275
6468	275	6517	274	6574	275
6469	275	6518	274	6575	275
6470	275	6519	274	6576	275
6471	275	6520	274	6577	275
6472	275	6521	274	6578	275
9477	274	6522	274	6579	275

LES BRONZES III

Nos	Pag.	Nos	Pag.	Nos	Pag.
6580	275	6617	265	6674	280
6581	275	6618	265	6675	278
6582	275	6619	264	6676	277
6586	270	6620	263	6680	271
6587	265	6622	271	6682	260
6588	269	6623	273	6687	277
6589	271	6624	271	6688	261
6590	278	6625	279	6689	262
6591	276	6626	280	6690	261
6592	267	6627	264	6691	262
6593	264	6629	280	6692	261
6594	271	6630	271	6693	260
6595	279	6632	279	6695	262
6596	266	6633	269	6697	260
6597	265	6634	269	6699	261
6598	265	6635	269	6700	262
6599	265	6636	269	6705	261
6600	267	6637	269	6758	275
6601	272	6638	269	6855	274
6602	267	6639	269	6865	274
6603	267	6640	269	6866	274
6604	279	6641	269	6867	274
6605	280	6643	262	6868	274
6606	266	6648	278	6869	274
6607	270	6656	261	6885	274
6608	271	6657	261	6886	274
6609	267	6658	261	6887	274
6610	279	6659	261	6888	274
6611	280	6660	260	6889	274
6612	264	6661	260	6890	274
6613	264	6662	260	6893	274
6614	267	6667	262	6928	276
6615	267	6668	262	6941	276
6616	263	6673	280	6944	276

LES BRONZES

Nos	Pag.	Nos	Pag.	Nos	Pag.
6947	276	7409	307	7503	331
6948	276	7411	323	7504	331
6949	275	7412	321	7526	346
6950	275	7414	324	7531	353
6951	276	7415	305	7532	310
6956	348	7416	343	7533	307
6958	348	7417	339	7536	307
6985	281	7418	339	7537	307
6989	276	7421	344	7539	313
7005	274	7422	343	7540	306
7022	281	7423	343	7541	308
7023	276	7424	343	7544	309
7038	276	7425	331	7546	310
7046	281	7451	349	7547	317
7047	281	7452	349	7548	308
7048	281	7464	335	7549	309
7049	281	7465	335	7550	309
7180	281	7466	307	7551	309
7206	276	7467	307	7552	323
7207	276	7469	328	7554	330
7208	276	7470	328	7555	327
7209	276	7474	300	7556	330
7348	348	7479	351	7558	331
7380	307	7480	351	7559	323
7381	307	7481	351	7560	324
7382	307	7484	342	7561	329
7388	308	7487	307	7562	327
7389	308	7493	351	7563	326
3402	318	7494	351	7565	322
7404	322	7495	351	7566	329
7405	328	7496	351	7567	327
7406	324	7497	351	7568	326
7407	330	7498	351	7572	328
7408	320	7499	351	7573	329

LES BRONZES

Nos	Pag.	Nos	Pag.	Nos	Pag.
7574	327	7680	342	7957	332
7576	335	7687	345	7959	350
7579	335	7691	345	7964	332
7580	331	7695	343	7988	332
7581	331	7699	351	7991	332
7585	321	7703	336	7993	332
7587	332	7729	305	7994	332
7593	332	7731	330	7995	332
7598	308	7733	310	8000	348
7600	329	7770	323	8002	348
7601	329	7771	323	8016	332
7602	330	7775	327	8017	349
7605	322	7830	333	8018	349
7607	325	7831	333	8020	349
7608	326	7832	333	8021	349
7609	324	7833	333	8022	349
7611	324	7834	333	8023	349
7612	327	7835	333	8024	349
7614	320	7840	348	8032	338
7615	330	7841	348	8033	338
7618	330	7846	323	8045	350
7643	337	7847	337	8047	350
7644	308	7873	328	8052	351
7669	341	7874	328	8053	351
7670	340	7875	338	8054	351
7671	345	7876	337	8055	351
7672	343	7879	337	8056	351
7673	342	7883	338	8057	351
7674	345	7884	338	8058	351
7675	342	7913	300	8059	351
7676	338	7914	300	8101	350
7677	339	7927	332	8102	350
7678	338	7932	332	8103	350
7679	343	7941	332	8104	350

VI LES BRONZES

Nos	Pag.	Nos	Pag.	Nos	Pag.
8105	350	8141	350	8199	347
8106	350	8142	350	8200	347
8107	350	8143	350	8201	347
8108	350	8144	350	8202	347
8109	350	8145	350	8210	347
8110	350	8146	350	8212	347
8111	350	8147	350	8224	347
8112	350	8148	350	8225	347
8113	350	8149	350	8230	347
8114	350	8150	350	8307	346
8115	350	8151	350	8308	346
8116	350	8152	350	8309	346
8117	350	8153	350	8310	346
8118	350	8154	350	8313	346
8119	350	8155	350	8317	350
8122	350	8156	350	8414	348
8123	350	8157	350	8584	348
8124	350	8158	350	8591	348
8125	350	8159	350	8593	351
8126	350	8160	350	8621	345
8127	350	8161	350	8622	345
8128	350	8162	350	8623	345
8129	350	8165	350	10067	331
8130	350	8166	351	10653	350
8131	350	8169	351	10655	348
8132	350	8171	346	10656	348
8133	350	8175	346	10669	348
8134	350	8184	346	10670	348
8135	350	8192	346	10676	331
8136	350	8194	346	10703	350
8137	350	8195	348	10862	327
8138	350	8196	348	10863	342
8139	350	8197	348	10870	350
8140	350	8198	347	10871	350

LES BRONZES

Nos	Pag.	Nos	Pag.	Nos	Pag.
10883	322	12074	342	13060	311
10893	332	12159	351	13061	313
11387	331	12228	351	13062	313
11691	337	12311	320	13098	310
11711	305	12312	322	13164	301
11715	310	12341	347	13165	301
11716	350	12347	316	13206	314
11717	343	12348	316	13208	314
11751	324	12447	318	13209	314
11752	323	12449	335	13210	315
11753	328	12529	332	13211	326
11754	329	12658	331	13217	319
11755	329	12659	326	13219	317
11761	352	12696	332	13230	309
11762	333	12831	305	13328	325
11762ª	333	13053	311	13383	348
11763*	334	13054	317	13396	302
11765	334	13056	312	13397	354
11767	334	13057	311	13398	255
11770	334	13058	317	13399	353
11796	350	13059	311	13400	255

INDEX NUMÉRIQUE

COLLECTION CARAPANOS

Nos	Pag.	Nos	Pag.	Nos	Pag.
1	364	79	366	184	367
12	362	80	366	185	367
13	362	81	366	186	367
15	364	82	366	187	367
16	364	84	365	188	367
18	362	90	365	189	367
19	363	91	365	196	367
20	359	96	366	266	367
21	359	97	366	516	371
22	360	99	366	517	371
23	361	111	366	518	371
24	360	138	367	519	371
25	360	166	365	520	371
26	359	173	367	521	371
27	361	174	367	523	369
28	359	175	367	525	369
29	360	176	367	528	369
31	362	177	367	531	371
34	359	178	367	534	371
36	364	179	367	535	371
37	359	180	367	537	370
72	364	181	367	540	371
74	366	182	367	541	369
78	366	183	367	543	368

COLLECTION CARAPANOS

Nos	Pag.	Nos	Pag.	Nos	Pag.
544	369	594	369	668	373
546	368	595	369	723	371
548	369	596	369	747	373
557	372	597	369	748	373
559	371	598	369	749	373
560	37	599	369	780	373
573	368	600	369	795	371
574	368	601	369	801	371
575	368	602	369	865	368
576	368	603	369	1054	375
577	368	604	369	1066	367
578	368	605	369	1068	374
579	368	606	369	1069	374
580	368	607	369	1070	374
581	368	610	372	1111	374
582	368	611	372	1114	374
585	369	612	373	1118	374
586	369	613	373	1119	374
587	369	615	373	1120	374
588	369	626	369	1134	374
589	369	627	369	1135	374
590	369	628	369	1139	374
591	369	657	369	1144	374
592	369	662	373	1199	373
593	369	665	370		

MUSÉE NATIONAL D'ATHÈNES

LES MARBRES

SALLE I (ŒUVRES ARCHAIQUES)
(A gauche du vestibule. Voir Plan No 8).

Les statues et les reliefs exposés dans cette salle appartiennent à l'époque dite « archaïque », c'est-à-dire à une période d'art qui part du commencement de l'ère des Olympiades (776 av. J-C) et se termine à l'invasion des Perses, au commencement du V⁵ siècle avant J-C. Il s'y trouve en outre des œuvres (des têtes surtout, Nos 49, 52, 110, 111, 113 etc.) qui, faites à une époque postérieure, ont conservé dans quelques détails le style archaïque et que l'on appelle œuvres *archaïsantes*.

Les statues et les reliefs de cette époque, trouvés en si grand nombre dans ces dernières années, quoique témoignant l'influence d'un art étranger, égyptien surtout, conservent tous un caractère typique et limité, mais qui est celui du pays. En Béotie, en Attique, dans les îles, etc., des sculpteurs, plus ou moins habiles, s'adonnaient assidûment à la culture de cet art local, que nous pouvons déjà appeler l'art grec. Les statues d'hommes nus, que l'on appelle ordinairement «des Apollons», trouvées en plusieurs endroits de la Grèce, attestent la tendance des artistes de cette époque à créer un type local, invariable dans son ensemble, mais qui va toujours en s'éloignant du type étranger dont il procède. Il en est de même des statues de femmes, de ces statues trouvées à l'Acropole et ailleurs, que l'on appelle en général «jeunes filles» (Κόραι); le type originaire étranger s'y efface peu à peu et s'éteint pour laisser paraître le type grec,

type conventionnel que l'on retrouve constamment dans toutes ces statues archaïques. La sculpture de cette période est surtout caractérisée par l'exécution consciencieuse et minutieuse des détails; on se soucie bien moins des proportions et du naturel que du décor et de l'apparence extérieure. Ce que la sculpture est impuissante à obtenir, est réalisé par la peinture, et en effet, plusieurs de ces œuvres conservent encore de nombreuses traces de polychromie.

N° 1.

N° 1. Statue de femme, trouvée à Délos, par l'École Française, en 1878; de style primitif elle a presque la forme d'un pilastre avec les côtés arrondis et la tête en forme de pyramide tronquée. Le visage en est malheureusement presque entièrement rongé. La chevelure, plaquée sur les tempes, tombe en tresses symétriques et régulières sur la poitrine. Les bras pendent le long du corps, attachés sur les cuisses; les mains tenaient quelques objets rapportés, comme l'indiquent les trous. Il s'agit probablement d'une statue d'Artémis, car une inscription métrique, gravée sur le côté gauche, nous apprend que c'est un ex-voto à une divinité « ἑκηβόλῳ » (qui lance au loin les traits) dédié par une femme de Naxos, *distinguée parmi toutes les femmes* nommée Nicandre, fille de Deinodikos, sœur de Deinomènes, épouse de Phraxos. L'œuvre remonte à la fin du VII° siècle et rappelle le type des idoles primitives en bois (ξόανα), auxquelles les Grecs attribuaient une origine surnaturelle. H. 1m.74.

L'inscription est ainsi conçue:

Νικάνδρη μ' ἀνέθεκεν '(ε)κηϐόλοι ἰοχεαίρηι.| Κόρη Δεινοδίκηο τõ
Ναξίο, ἔξοχος ἀλ(λ)έον | Δεινομένεος δὲ κασιγνέτη, Φράξου δ' ἄλο-
χος μ[ήν (?).

B. C. H. 1879, Pl. I. Cavvadias, Catal. du Musée Nat. (en grec) p.
47. Perrot-Chipiez, Hist. de l'art VIII fig. 48.

N° 2. Statue de femme, en pierre calcaire, trouvée en
Béotie dans le sanctuaire d'Apollon Ptôïos. Brisée en deux
pièces (recollées) elle est restaurée en plâtre; la tête et les
bras manquent. De type presque identique à la précédente,
mais plus primitif encore, elle est vêtue du chiton dorique,
ouvert sur les côtés et serré au corps; une ceinture enveloppe
la taille. La partie inférieure du corps est presque quadrangu-
laire, rappelant l'origine des idoles primitives faites de bois,
elle a plutôt l'apparence d'une poutre. On ne distingue des
pieds que les extrémités qui dépassent la draperie. Les che-
veux, divisés en tresses parallèles, grossièrement exécutés,
retombaient sur les épaules et sur le dos. Une inscription
boustrophédon, gravée au-dessus des pieds, nous apprend
qu'il s'agit d'un ex-voto à Apollon. H. 1.45. Voici les termes
de l'iscription:

—...ρον ἀνέθεκε τõι Ἀπό(λ)|λονι τõι Πτοιεῖ | ;...οτὸς ἐποίϝεσε.

B. C. H. 1886, Pl. VII. Collignon, Hist. de l'art I, fig. 61.

N° 6. Statue de femme, trouvée en Arcadie; sans tête.
Elle est assise sur un siège dont les bras sont ornés de
Sphinx (on en voit des traces sous le bras droit) et dont les
pieds se terminent en pattes d'animal. De type primitif, sans
proportions ni contours, c'est une masse de marbre où l'on
peut à peine distinguer les chairs d'avec la draperie. La sta-
tue suivante montre l'évolution de ce même type de femme
assise. Le nom Ἀγεσώ, qu'on lit de droite à gauche sur la

plinthe de la statue, atteste qu'il s'agit d'un monument funéraire. H. 0.95.

<small>Perrot-Chipiez, l. c. p. 450 fig. 223.</small>

Nº 57. Statue de femme assise sur un siège sans dossier, les mains placées sur les genoux; elle est vêtue d'un manteau jeté en écharpe par dessus la tunique. Le bas des jambes manque. La statue a été trouvée en Arcadie. Le type se rapproche de celui de la statue précédente, trouvée aussi en Arcadie, et atteste un style local dont l'origine doit être recherchée en dehors du Péloponnèse, probablement en Crète, où ont été découvertes des statues de même type et dans lesquelles on constate plus manifestement l'influence égyptienne (cf. Lermann, Altgr. Plast. p. 25, f. 6). L'œuvre remonte au commencement du VIᵉ siècle. H. 0.83.

<small>B. C. H. 1890, Pl. XI. Cavvadias l. c. p. 96. Revue archéol. 1893 p. 10. Perrot-Chipiez l. c. fig. 408.</small>

No 56.

Nº 56. Monument funéraire de style archaïque en très haut relief; il représente deux morts, probablement deux frères ou deux amis très intimes, nommés, d'après les inscriptions gravées sur le côté de chacune d'elles: Kitylos et Dermys. Ils sont nus, debout, dans l'attitude des «Apollons» archaïques, mais enlacés, chacun passant un bras autour du cou de l'autre, en signe d'amitié ou d'amour fraternel. Ce geste gracieux a été rendu par le sculpteur d'une manière très gauche; il a laissé tomber verticalement le bras de

chacun d'eux au-dessus de l'épaule, comme s'il se détachait de la plinthe qui forme le chapiteau. L'œuvre a été exécutée dans une pierre tendre, une espèce de tuf; elle remonte au VIe siècle. H. 2m.

D'après l'inscription suivante, gravée sur le socle, le monument a été érigé par un certain Amphalkès à ces deux personnages :

Ἀμφάλχες ἕστασ' ἐπὶ Κιτύλοι ἐδ' ἐπὶ Δέρμυϊ

Gazette archéol. 1878, Pl. XXIX. Wolters, Bausteine, No 44. Perrot-Chipiez l. c. fig. 270.

N° 21. Statue archaïque de femme ailée (Niké), trouvée à Délos en 1887. Elle est debout et dans l'attitude d'un mouvement vif; ce motif, d'une personne emportée par une marche rapide, se retrouve dans plusieurs statuettes de bronze, dans des reliefs, sur des vases peints, etc., et il est manifeste qu'il a été créé, au commencement du VIe siècle, par un sculpteur renommé de cette époque. La déesse en effet est représentée en marche, les jambes écartées, fléchies aux genoux; les ailes, éployées, ainsi que les ailerons, dont on voit des traces sur les chevilles, ajoutent à l'idée d'un mouvement violent. De face dans la partie supérieure du corps, elle a les jambes tournées de profil, dans une attitude peu naturelle. La statue, selon toute probabilité a servi d'acrotère à

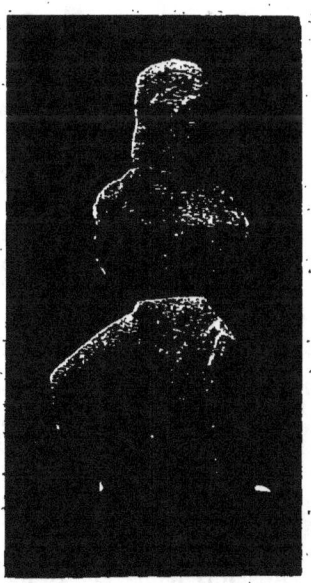

No 21.

l'ancien temple d'Artémis à Délos ; une figure analogue décorait à la même place le temple d'Apollon à Delphes (cf. B. C. H. 1901 Pl. XVI). Le marbre était colorié et portait des ornements rapportés en bronze.

En attribuant jadis à la statue le socle No 21 a (placé à côté), trouvé aussi à Délos, et qui porte l'inscription ci-dessus, on a cru y voir l'œuvre de Mikkiadés et Archermos de l'île de Chios, fils de Mélas, un des premiers qui aient travaillé le marbre (670 av. JC.). L'inscription gravée sur le socle fait mention de ces sculpteurs; En voici le texte.

Μιχκιά[δες τόδ' ἄγαλ]μα καλὸν [μ' ἀνέθηκε καὶ huιός?]
Ἀρχερμος σο[φ]ίησιν hεκηβό[λοι...
hοι χῖοι, Μέ[λα]νος πατρόϊον ἄσ[τυ νέμοντες?].

B. C. H. 1879, p. 393, Pl. VI et VII. Cavvadias, l. c. p. 63. Rochers Lexicon, article «Nike». Perrot-Chipiez, l. c. pag. 299-307 et p. 391 Petersen, Athen, fig. 29 p. 58.

N° **2720**. Statue colossale, trouvée à Sounion 1906. Elle est restaurée (jambes, bras gauche et une partie du bras droit) et redressée sur sa base ancienne. La statue, selon toute probabilité, était autrefois érigée en dehors du temple de Poseidon à Sounion, destinée, par ses dimensions colossales, a être aperçue de loin, sur la mer. Elle est légèrement tournée vers la droite et cette pose curieuse peut s'expliquer par la place qu'elle occupait devant le temple, situé de ce côté. Il est à remarquer dans cette statue de style attique, une des plus belles du type des «Apollons» archaïques, la conformation décorative des oreilles et l'arrangement stylisé de la chevelure en tresses spirales sur le front et en petits carrés sur le dos. Les yeux, à l'orbite proéminent, ont la forme d'un arc, forme que l'on retrouve dans des œuvres d'un style plus primitif; mais si l'on considère la conformation presque parfaite de la poitrine et des épaules, les proportions symétriques des chairs, on ne saurait sans doute classer cette statue parmi les œuvres les plus anciennes de cette période.

Les défauts, ou pour mieux dire, les irrégularités que l'on constate dans l'œuvre (yeux, oreilles, genoux, pieds, etc.) doivent être attribuées plutôt aux dimensions colossales de la statue qu'à l'inexpérience du sculpteur. H. 3.05. De la base: 0.25.

Practika de la soc. archéol. d'Athènes 1906, p. 85. — Kastriotis, Cat. du Musée nat (en grec) p. 413. Ath. Mitth. 1906, p. 363. Les «Apollons archaïques» par W. Deonna Genève 1909. No 7 p. 135 et 347.

NOTE. — La série des statues de ce type, que l'on appelle des «Apollons» s'est enrichie récemment par la découverte de la statue en question. Sous le rapport comparé du type en question (ce type conventionnel de l'homme nu pendant la période de l'art archaïque) notre musée est en ce moment unique au monde. Les divers degrés d'un développement progressif, sautent aux yeux dans cette salle, où sont exposées plusieurs de ces statues archaïques provenant de divers endroits de la Grèce. C'est en comparant entre elles p. ex. les deux statues de Ptôïon, le No 10, qui se rapproche le plus du type originaire, et le No 12, d'un style beaucoup plus récent, que l'évolution du type devient manifeste. Entre ces deux statues, séparées probablement par l'intervalle de plus d'un demi-siècle, les autres se classifient d'elles-mêmes; elles comblent, pour ainsi dire, les lacunes. Une autre contrée, l'Att

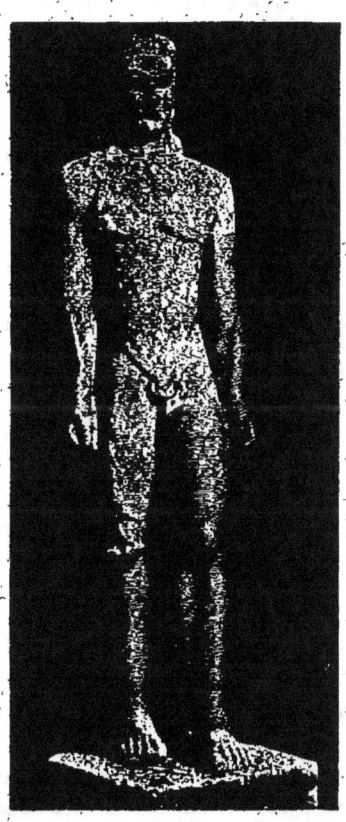

No 2720.

que, nous fournit des exemplaires d'une comparaison bien plus instructive. Nous avons déjà trois statues provenant de trois différentes localités de ce pays. La statue de Kératia, No 1904, qui, par sa lourdeur et l'irrégularité de ses proportions, doit être considérée comme une œuvre des plus reculées de cette période, nous fournit le type qui s'approche le plus du type originaire, tandis que la statue de Kalyvia, No 1906, dont la conformation de la poitrine et des hanches, le modelé anatomique des jambes, la régularité relative des traits du visage, etc., attestent déjà un style avancé, témoigne d'un rapide développement de l'art. Le type est resté invariable dans son ensemble, mais les proportions ont changé, elles sont devenues plus naturelles, la chair en est moins lourde et les traits du visage plus vrais, malgré leur rudesse typique. Entre ces deux statues d'Attique peut être classée la statue récemment découverte à Sounion; mieux comprise que la première, elle reste inférieure à la seconde quant aux proportions et au modelé anatomique des membres.

Quant au caractère que l'on doit attribuer à ses statues, il dépend de l'endroit où elles ont été trouvées. Les statues découvertes dans un sanctuaire, comme p. ex. celles de Ptôïon, peuvent représenter un dieu et sans doute Apollon lui-même; d'autres, trouvées près des tombeaux, comme celle de Kalyvia, de Théra, etc., un homme mort. Ce même type servait donc à représenter tantôt un dieu, tantôt un mortel. Pausanias nous informe qu'on voyait à Olympie la statue d'un athlète dans une attitude pareille. Pour le type en question cf. W. Deonna les « Apollons archaïques » Genève 1909.

No 10. Statue de jeune homme nu, trouvée à Ptôïon, dans le sanctuaire d'Apollon Ptôïos. Les pieds manquent à partir des genoux. La statue, qui représente sans doute un Apollon, est du type de la statue précédente: les mains collées sur les cuisses et les jambes peu séparées. Le type originaire, type égyptien que l'on constate plus ou moins dans toutes ces statues, apparaît plus manifestement dans cette œuvre que dans les autres. Les épaules en sont très hautes, la hanche trop mince, les bras droits et collés sur le corps, les traits du visage décharnés, surtout les lèvres et les paupières. La statue, une des plus primitives de cette époque, est exécutée en marbre de Naxos, ce qui pourrait servir d'argument en faveur de son origine insulaire. H. 1.30.

B. C. H. 1886, Pl. IV. Ath. Mitth. 1892 p. 39 No 5. Furtwängles, Meisterwerke, p. 718 et s. Deonna, l. c. No 28 p. 153.

N° **12**. Statue de même type que la précédente, trouvée au même endroit; les pieds manquent. C'est sans doute la statue la plus récente de la série et de style le plus développé. Elle représente également un Apollon. Le sculpteur, sans doute un des plus habiles de l'époque archaïque, a su modifier légèrement le type en en conservant pourtant l'ensemble presque invariable. Cette modification s'observe surtout dans l'attitude des bras: ils pendent encore le long du corps, mais dégagés, plus libres, fléchis légèrement au coude. La tête conserve la rudesse typique et le sourire archaïque des autres statues, mais elle a les traits du visage plus symétriques et plus expressifs. La chair est dans cette statue mieux proportionnée que dans les autres. L'œuvre, par conséquent, doit être classée parmi celles de la dernière période de l'art archaïque, c'est-à-dire vers la fin du VI° siècle. Marbre insulaire. H. 1.20.

B. C. H. 1887, Pl. VIII et 1907, Pl. XVII-XIX. Lermann, Altgr. Plastik fig. 9. Deonna, l. c. No 30 p. 156.

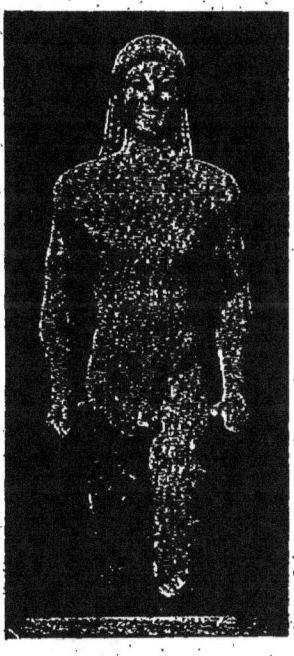

No 12.

N° **9**. Statue de même type, trouvée à Orchoménos, en Béotie; c'est une des plus archaïques de ces statues. Le marbre dont elle est faite est gris et dur (béotien). Les yeux y sont à peine creusés, les oreilles très haut placées et le nez est assez fort. En général, les proportions de cette statue sont inégales et lourdes et indiquent

que le sculpteur n'était pas très habile. L'influence que le travail sur bois a exercée sur les premiers sculpteurs de l'art archaïque peut être constatée dans quelques détails de cette œuvre d'exécution sans doute locale. H. 1.27.

Annali 1861, Pl. É. Volters, Bausteine No 43. Perrot-Chipiez, l. c. fig. 260. Lermann, l. c. p. 31. Deonna, l. c. No 26 p. 148.

N° **1904**. Statue archaïque de même type, sans bras ni pieds et au visage gratté et *retravaillé*, trouvée à Kératia en Attique (1893). Marbre pentélique. De proportions lourdes et de travail négligé, elle se rapproche de la statue précédente, considérée également comme une des plus primitives de la série. H. 1.43.

Ephém. archéol. 1895, Pl. VI. Lechat, l. c. pag. 111. Deonna, l. c. No 6.

N° **8**. Statue d'homme nu, trouvée à Théra, en 1836. Elle est de même type que les précédentes, mais mieux comprise quant aux proportions du corps. Les pieds manquent depuis les genoux. La tête, rapportée, avait été travaillée séparément et fixée au moyen d'un crampon de fer. Marbre insulaire. H. 1.24.

Ath. Mitth. 1878, Pl. VIII. Overbeck, Plastik, I, fig. 9. Volters, Bausteine No 14. Perrot-Chipiez, l. c. fig. 133. Lermann, l. c. 29-35. Deonna, l. c. No 129, p. 227.

N° **1558**. Statue de même type, trouvée à Milo (marbre insulaire); la jambe droite et les pieds sont restaurés. Elle est d'un style bien avancé, se rapprochant de près de la statue précédente. De formes plus élancées et plus légères, marques de son origine insulaire, elle atteste déjà un progrès sensible dans les proportions et le modèle anatomique. Les épaules, quoique très hautes encore, sont moins lourdes et moins disproportionnées que dans la plupart des autres statues de ce type. Elle représente un mort, probablement un athlète. Hauteur plus grande que nature (2.14).

B. C. H. 1892, Pl. XVI. Perrot-Chipiez, l. c. fig. 134. Lechat, l. c. pag. 253. Lermann, l. c. pag. 32. Deonna, l. c. No 114, pag. 217.

N° **1906**. Statue archaïque d'homme nu, de même type que la précédente; trouvée en Attique (1903) près de Kalyvia. Elle appartenait sans doute à un monument funéraire. En effet, près de l'endroit où elle a été trouvée, on a découvert plusieurs tombeaux; ils n'étaient pas de la même époque que la statue mais ils témoignent que l'endroit où la statue était autrefois érigée avait servi longtemps de cimetière à une tribu. Le style de cette statue, que l'on a rapproché de celui de la statue précédente, est déjà assez avancé; les chairs en sont diminuées, les contours moins aigus et le modelé anatomique plus vrai. A remarquer l'arrangement curieux de la chevelure en pétales de fleurs autour du front. H. 1.78.

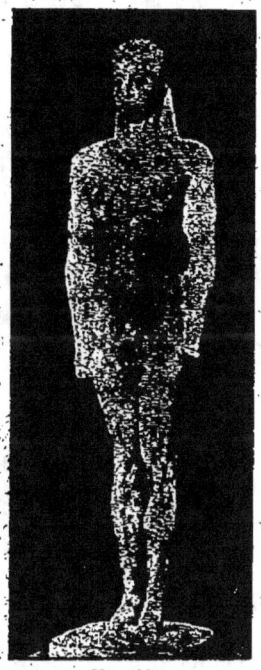

N° 1906.

Ephém. archéol. 1902, Pl. III-IV. Perrot-Chipiez, l. c. fig. 189-190. Lermann, Altgr. Plast. p. 32-35. Deonna, l. c. No 5, p. 133.

N° **15**. Tête trouvée à Ptôion (1885) appartenant à une statue de même type que les précédentes; marbre béotien. Cette œuvre est particulièrement intéressante, car elle témoigne d'une manière évidente que le sculpteur a été influencé par le travail sur bois. La forme des yeux, des sourcils, de la bouche, et surtout du nez, aux traits aigus, confirme absolument cette remarque. Grandeur nature.

B. C. H. 1886, Pl. V. Collignon Hist. de la Sculpt. I, fig. 58. Perrot-Chipiez, l. c. fig. 262. Deonna, l. c. No 35, p. 161.

Nos **16** et **18-19**. Têtes trouvées au même endtroit et appartenant à des statues d'homme du type des statues précédentes. L'une est faite en tuf calcaire.

B. C. H. 1886, Pl. VII. Cavvadias, l. c. p. 60-61. Ath. Mitth. 1892 p. 39. Deonna, l. c. Nos 36-38.

N° **20**. Statue d'Apollon trouvée à Ptôion. Elle est remarquable par son style beaucoup plus développé que celui des autres statues de même type, déjà décrites. Quoiqu'elle soit fort mutilée, sans bras ni jambes, on y distingue à première vue le progrès dans le dégagement des membres et les formes élancées et légères du corps. Les bras, libres, reposaient sur les cuisses, auxquelles ils étaient unis par un tenon encore visible. La poitrine est proportionnée; pas trop de chair, moins de saillies. L'arrondissement des lignes du corps commence déjà à prévaloir. Sous le rapport du type, la statue doit être classée parmi celles des Apollons que nous avons déjà rencontrées, mais quant au style et au travail elle a presque franchi les limites de l'archaïsme; elle ne peut dater que du commencement du v^e siècle av. J-C, si l'on considère, en outre, la forme des lettres des inscriptions gravées sur les cuisses. Ces inscriptions nous apprennent qu'elle a été dédiée à Apollon « à l'arc d'argent » (ἀργυροτόξῳ) par

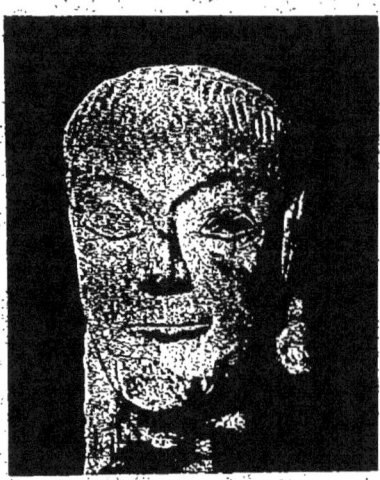
No 15.

Pythias d'Acraephie et par Æschrion. Ces inscriptions sont ainsi conçues:

Α') Πυθίας hοχραιφ[ιεὺς Β') Φι........
καὶ Αἰσχρίον ἀν(ε)θέταν Πτοι......ἀργυ]ροτόχσοι

B. C. H. 1887, Pl. XIII et XIV. Ath. Mitth. 1900 p. 384. Collignon H. de la Sculpt. I, fig. 159. Brunn-Bruckmann Denkm. No 12. Lermann, l. c. fig. 10-11. Overbeck, Apollon, p. 33. Deonna, l. c. No 35.

N° 22. Statue archaïque de femme drapée; mutilée et sans tête. Elle a été trouvée à Délos (marbre de Paros, H. 1.43). Des statues d'un type identique ont été trouvées sur l'Acropole d'Athènes, à Éleusis et dans d'autres endroits de la Grèce. On les a appelées «jeunes filles» (Κόραι) et cette expression générique, quoique vague, semble cependant la plus exacte; car ces statues, servant ordinairement d'ex-voto, n'avaient probablement d'autre objet que d'embellir les sanctuaires. Quant à la statue en question, on a supposé qu'elle représentait Artémis, parce qu'elle a été trouvée à Délos; mais ce n'est pas là une raison décisive. Tout ce que nous avons dit sur cet argument relativement aux statues des Apollons, peut également valoir pour ces statues archaïques de femmes: on se servait du même type pour représenter tantôt une déesse, tantôt une mortelle; c'était, en un mot, le type *statuaire* du sexe féminin pendant la période archaïque.

B. C. H. 1879, Pl. II et 1889 Pl. VII. Perrot-Chipiez, l. c. fig. 128-129. Pour le type cf. Lechat, Sculpt. Attiq. av. Phid. p. 216 et s. Lermann, l. c. pag. 44 et s.

Nos 24-26. Trois statues archaïques de femmes drapées, trouvées à Éleusis; elles sont fort mutilées et deux sont sans tête. Du type de la précédente, elles ont servi d'ex-voto, placées autrefois dans le sanctuaire de Déméter. De style purement attique, ces statues ont la même origine de type que celles de l'acropole d'Athènes, appelées généralement: *Corès*, et des-

quelles elles se rapprochent de très près. A remarquer la différence que l'on constate entre l'étoffe de l'himation et celle du chiton, ce dernier simulant la laine. L'avant-bras de deux de ces statues, travaillé à part, était anté. Traces de couleurs. H. 0.44-0.55.

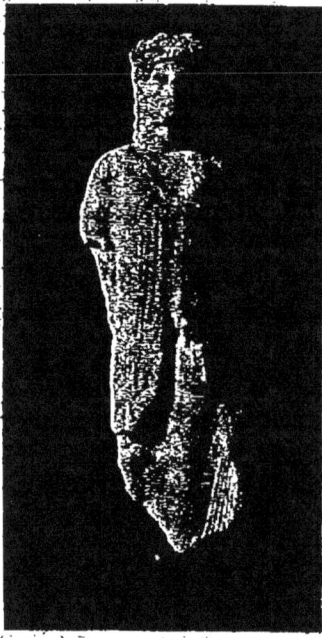

N° 24.

Ephém. archéol. 1884, Pl. VIII. Cavvadias, l. c. pag. 68. Pour le type v. encore: Perrot - Chipiez, l. c. pag. 574 et s.

N°ˢ 17, 23, 27, 60. Têtes de statues semblables aux précédentes, trouvées à Ptôion, à Délos et à Éleusis.

B. C. H. 1887, Pl. VII. — B. C. H. 1879, Pl. VIII. — Ephém. archéol. 1888, Pl. V et 1889, Pl. IV. Lechat: Sculpt. Att. av. Ph. p. 361 et 397.

N° 61. Tête de jeune homme, de style archaïque trouvée à Éleusis; l'œuvre a une certaine originalité que l'on ne remarque pas aux autres œuvres de même provenance; cependant on ne saurait affirmer qu'elle n'est pas une œuvre attique.

Ephém. arch. 1889, Pl. V-VI.

N° 65. Tête d'homme, de provenance inconnue (très probablement d'Athènes); elle avait les yeux rapportés et d'une autre matière. La chevelure en est arrangée autour du front en boucles frisées (à triple étage), ce qui donne à la tête l'aspect d'une œuvre archaïsante. Il est pourtant bien sûr que la tête, d'après son style, date du milieu du Ve siècle avant notre ère.

Arnd-Amelung's Einzelaufn. 1201-2. Lechat, l. c. fig. 41.

N° **29**. Stèle funéraire représentant, en très bas-relief, un guerrier de profil, vêtu d'une tunique courte et portant par-dessus une cuirasse. Il porte en outre les jambières, le casque, (dont le panache, rapporté à l'aide d'un tenon, a disparu) et tient une lance de la main gauche. D'après l'inscription gravée sur le piédestal la stèle représente Aristion (Ἀριστίονος) et est faite, d'après une autre inscription gravée sur la base, par un sculpteur nommé Aristoclès (ἔργον Ἀριστοκλέος). La stèle est une des œuvres les plus remarquables de l'art archaïque en raison de la finesse du travail et des couleurs qui en complétaient autrefois l'aspect *(voir la reproduction sur le tableau à côté)*. L'œuvre, d'après la forme des lettres doit remonter à la seconde moitié du VIe siècle av. J-C. La stèle a été découverte à Vélanidezza, en Attique, près d'un tumulus sur lequel elle était probablement autrefois érigée. H. 2.40.

Volters, Bausteine: No 101. Cavvadias, l.c. pag. 71. Conze, Grabrel. No 2. Perrot-Chipiez, l.c. fig. 72 et 840. E. Petersen, Athen (1908) fig. 119.

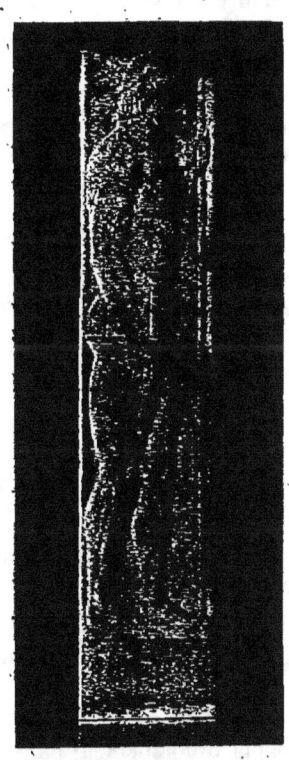

N° 29.

Par cette œuvre, mieux que par toute autre, on peut se faire une idée du rôle de la polychromie dans l'art ancien. Sur un fond rouge les parties nues du corps sont restées en blanc; les cheveux et la barbe, les lèvres et les paupières sont en rouge plus foncé; le casque et la cuirasse en bleu sombre. Une tête de lion et une étoile peintes décoraient l'épaulière de droite.

N° 30. Stèle funéraire peinte, trouvée au même endroit que la précédente. D'après l'inscription gravée sur la base, elle a été érigée par un certain Sémon à son fils Lysias. La peinture dans cette stèle remplaçait entièrement la sculpture; l'œuvre, mieux conservée, serait, par conséquent, d'une importance singulière, car nous aurions en elle un spécimen précieux de la peinture ancienne. *(Le petit tableau placé à côté de la stèle est une reproduction assez exacte de l'ancienne peinture, autrefois moins effacée qu'à présent).* On voit sur cette stèle un homme debout, vêtu d'un long himation brodé aux contours. Il tient d'une main une coupe et de l'autre des rameaux. Au-dessous de ce personnage est peint un cavalier, le mort même probablement, sur un cheval à l'allure rapide. D'après le style de la peinture et la forme des caractères de l'inscription l'œuvre doit etre attribuée à la même époque que la stèle précédente. H. 1.95.

Ins. Λυσέαι ἐνθάδε σῆμα πατὴρ Σέμον ἐπέθηκεν.

Athen. Mittheil. 1879, Pl. I et II. Conze, Grabr. I, No 1. Collignon, Hist. de la Sculp. Gr. I p. 388. Cavvadias, l.c. pag. 74. Petersen, l. c. fig. 118.

N° 31. Partie inférieure d'une stèle funéraire, trouvée à Athènes; elle représentait un personnage dans l'attitude d'Aristion (N° 29) mais il n'en reste que les traces des pieds. Cette partie de la stèle, qui, comme dans la pièce précédente, se trouvait au-dessous de la figure du mort, nous montre une peinture, représentant un homme à cheval; c'est le mort lui même probablement dans sa profession ou dans sa passion favorite de cavalier.

Athen. Mittheil. 1879, Pl. II. Conze, Grabr. I, Pl. IX, 2. Cavvadias, l. c. pag. 75.

N° 86. Stèle funéraire peinte, trouvée à Athènes. Ornée en haut d'une palmette peinte, elle s'élargit vers la base. Elle ne porte, sur sa partie supérieure, que la peinture d'un coq avec

une étoile à côté, symboles probablement de l'éternité. Une ligne horizontale, au-dessous de laquelle est gravé le nom Ἀντιφάνος, divise la stèle en deux parties inégales. *(Voir la reproduction sur le tableau à côte)*. H. 1.56.

<small>Conze, Grabr. I, Pl. XIII. Cavvadias, l. c. pag. 109. Collignon, l. c. gig. 381. Perrot-Chip. fig. 339. Ath. Mitth. 1905, p. 207 et s.</small>

N° 38. Partie supérieure de bas-relief (stèle funéraire) sur laquelle on ne voit plus que la tête seule d'un jeune homme. Par ce mince fragment on peut se faire une idée de la stèle entière en la complétant d'après des motifs semblables sur d'autres stèles archaïques. Le mort avait probablement l'attitude d'Aristion (N° 29); il était debout et de profil, avec son disque, appuyé sur l'épaule et tenu par la main gauche, symbolisant sa victoire aux Jeux. La tête de l'éphèbe est finement exécutée.

L'arrangement de la chevelure, qui retombe sur la nuque d'une manière étrange et originale, donne à cette tête un certain charme qui rend plus manifeste la finesse des traits, malgré les défauts d'exécution dans l'oreille, le nez et l'œil surtout, qui est posé presque de face, tandis que le visage est de profil. Le disque, pour mieux faire ressortir les contours du visage, était coloré en bleu. Ce fragment ayant été trouvé dans le mur d'enceinte de la ville, près du cimetière du Céramique, élevé en hâte par Thémistocle en l'an 478 av. J.-C, doit être antérieur à cette époque ; il date de la fin du VIe siècle. H. 0.34.

<small>Abh. der Berl. Acad. 1873, pag. 153. Wolters, Bausteine No 99. Collignon, l. c. fig. 200. Perrot-Chipiez, l. c. fig. 342. Conze, Grabr. Pl. IV.</small>

N° 2687. Stèle funéraire, trouvée en 1906 au même endroit que le N° précédent; elle provient également de l'enceinte de Thémistocle et date de la fin du VIe siècle. Le relief est endommagé, toute sa surface, pour des raisons de construction du mur d'enceinte, ayant dû être presque complètement grattée. Quoiqu'il n'en reste que les contours on

18

peut se faire une idée, assez exacte, de l'ensemble. On y voit un jeune homme, debout, de profil et en garde, à la façon d'Aristion N° 29. C'était un hoplite, tenant de la main gauche une lance renversée. La manière dont il tient son arme est remarquable: le bois de la lance passe entre les deux doigts médians de la main; c'était probablement la manière réglementaire de porter les armes en parade. Au-dessous du personnage, dans la place réservée ordinairement au peintre, (cf. N° 31) est une sculpture curieuse, représentant une figure ailée, sans doute une Gorgone, dans l'attitude habituelle d'une personne emportée par une marche rapide. Cette représentation allégorique, occupant la place où l'on figurait ordinairement une scène relative à la vie du mort, se trouve pour la première fois au-dessous de la figure principale. La stèle était rehaussée de couleurs. H. 2.64. L. 0.44.

Athen. Mitth. 1907, Pl. XXI et XXII.

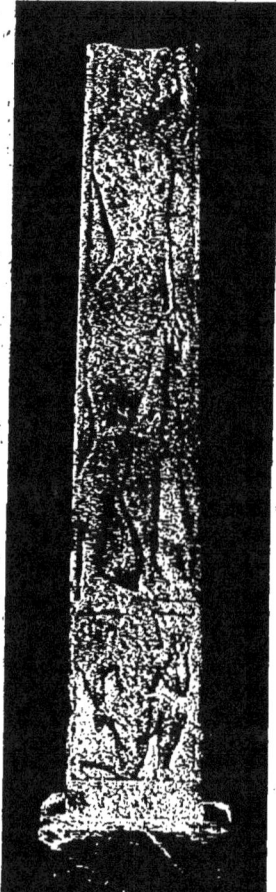

No 2687.

N° **36**. Fragment de bas-relief archaïque, trouvé en Attique. Deux femmes y sont représentées de profil, dont l'une

est assise; l'autre, debout, semble recevoir ou plutôt offrir à celle qui est assise quelque objet, probablement une fleur; de la main gauche elle relève son manteau. La femme assise fait un geste analogue et tend la main droite qui semble tenir aussi une fleur. Le relief, finement travaillé et aux détails minutieusement exécutés, doit dater du commencement du ve siècle; il témoigne un style purement attique. Quant au caractère qu'il convient d'attribuer au relief, on ne serait pas sans doute éloigné du vrai en attribuant à l'œuvre un caractère votif plutôt que funéraire. On remarque des traces de couleurs. H. 0.43.

Schöne, Griech. rel. Pl. XXIX. Wolters, Bausteine No 102. Collignon, l. c. fig. 202. Svoronos, le Musée national (en grec), Pl. XXI, 2, p. 87.

N° **1959**. Bas-relief (stèle funéraire), trouvé récemment à Athènes (1902), près du temple dit de Thésée. Il représente un homme imberbe, nu, coiffé d'un casque, dans l'attitude d'une marche rapide. Il court évidemment; la tête cependant penchée est tournée du côté opposé à la direction du corps. A-t-on voulu représenter un homme épuisé de fatigue et sur le point de tomber mort? Les paupières, en effet, paraissent fermées, mais nous les retrouvons figurées presque de la même manière sur d'autres œuvres de l'art archaïque. Le relief a été considéré comme la stèle funéraire soit d'un jeune hoplite qui meurt en courant, soit d'un coureur aux jeux (hoplitodrome). La forme de cette stèle, qui était ornée de volutes et se terminait sans doute par une palmette, n'est pas la forme habituelle des stèles funéraires archaïques. C'est par suite de cette originalité qu'on a avancé l'opinion que le relief faisait partie du socle d'une statue funéraire, représentant une scène de la vie du mort; mais cette supposition est assurément erronée. Le relief est soigneusement travaillé et provient d'un atelier attique de la fin du vie siècle; il était autrefois colorié. Marbre de Paros. H. 1.02.

Ephém. archéol. 1904, Pl. I. Perrot-Chipiez, l. c. fig. 333. Svoronos, l. c. Pl. XXVI, p. 89. Lechat. Sculpt. attique av. Phid. p. 206, f. 25.

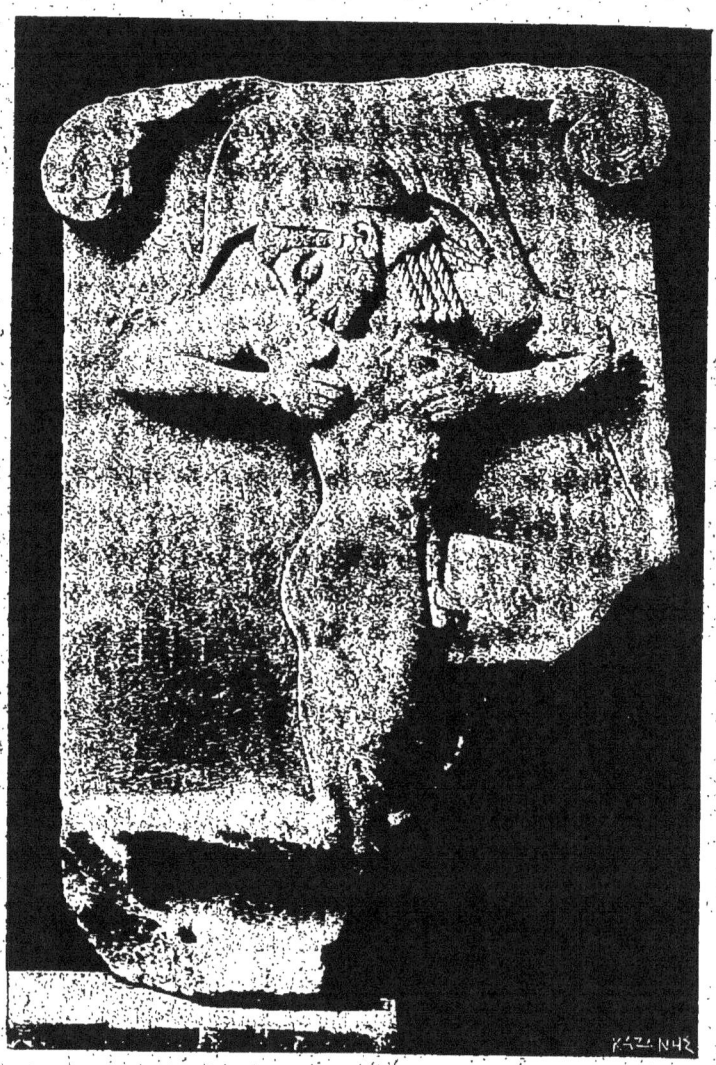

No 1959.

N° **39**. Stèle funéraire représentant un homme barbu, âgé et vêtu d'un long himation. Elle a été trouvée à Orchoménos, de Béotie. Le vieillard est appuyé sur son bâton qu'il a placé sous l'aisselle, attitude très fréquente dans l'art grec, et tient de la main gauche une sauterelle qu'il offre à son chien; les pieds sont légèrement croisés, dans une position peu naturelle, surtout pour le pied gauche. On y constate aussi d'autres défauts, mais si l'on considère l'insuffisance du bloc de marbre dont disposait le sculpteur, conformément au type ordinaire de ces stèles archaïques, on ne saurait lui nier une certaine habileté. Cet artiste, nommé Alxénor, de Naxos, paraissait très fier de son œuvre, comme nous l'apprend l'inscription métrique qu'on lit sur la base et dont voici les termes([1]):

Ἀλχσένορ ἐποίεσεν ho Νάχσιος, ἀλλ' ἐσίδεσ[θε,

Le relief date du commencement du v° siècle. H. 2.05. L. 0.60.

Annali 1861, Pl. É. Wolters, Bausteine No 20. Loewy, Ins. Gr. Bildhauer No 7. Perrot-Chipiez, fig. 158. Collignon, l. c. fig. 124.

N° **41**. Socle de monument funéraire, trouvé à Koropi, en Attique, où il servait de soubassement à l'autel d'une petite église. Il était érigé sur un autre socle qui formait la base proprement dite et sur lequel était probablement gravée une inscription avec le nom du mort. Ce socle s'élargit, en forme de calice de fleur, dans sa partie supérieure pour recevoir une plinthe rectangulaire où était placée, selon toute probabilité, une statue de Sphinx (v. N°⁰ˢ suivants). Les trois côtés de ce socle sont ornés de bas-reliefs. Le côté principal nous montre un cavalier, le mort probablement, conduisant à côté de sa monture un second (?) cheval et tenant une lance de la main gauche; un bouclier rond est attaché à ce même

([1]) Cette inscription n'est pas gravée, mais à peine tracée à la pointe, fait extraordinaire pour l'époque.

bras; de l'autre main il tient les rênes. Sur le côté droit se voit un vieillard, le père sans doute, qui s'appuye sur son bâton et porte la main à son front, en signe de douleur. Deux femmes occupent le troisième côté, à gauche ; elles ont les mains levées vers la tête dans l'attitude de pleureuses. Le socle est en marbre de l'Hymète. H. 0.73.

Athen. Mittheil. 1887, p. 102 et s. Pl. II. Conze, Att. Grabr. Pl. XI. Cavvadias, l. c. p. 83. Collignon, l. c. fig. 198.

N° 28. Statue de Sphinx, trouvée à Spata, en Attique. Elle était probablement autrefois érigée sur un socle de la forme du précédent, placée sur un tombeau. La statue est de style archaïque, de la fin du vie siècle et elle était rehaussée de couleurs dont on constate encore de minces traces. La tête était entourée d'un diadème décoré de rosaces incisées, autrefois en couleurs. La statue, étant destinée à être érigée assez haut, sa partie postérieure n'en est pas travaillée aussi soigneusement que la partie antérieure, qui était plus en vue. H. 0.47.

Athen. Mittheil. 1879, Pl. V. Wolters, Bausteine, No 105. Perrot-Chipiez, l. c. fig. 337. Lechat, La sculpt. attique av. Ph., fig. 7.

N°s 76-78. Idem ; trouvées en divers localités. Placées également sur de hauts piédestaux, elles ont servi de monuments funéraires. Nombreuses traces de couleurs.

Athen. Mittheil. 1879 pag. 69. Cavvadias, l. c. p. 104. Lechat, l. c. pag. 122.

N° 47. Tête de jeune homme, probablement d'un Apollon si l'on en juge par la ressemblance frappante de cette tête avec celle d'une statue de la même divinité au musée de Cassel. Elle a été trouvée près de l'Olympéion à Athènes ; mutilée. L'œuvre est intéressante par son caractère sévère et dur, qui contraste avec le progrès évident du style. Elle se rapproche de très près de la statue suivante et doit être à peu près de la même époque Grandeur nature.

Athen. Mittheil. 1876, Pl. VIII-X. Wolters, Bausteine, No 223. Furtwängler, Meisterw. p. 371, Note 1. Overbeck, Apollon, pag. 108.

Nº 45. Statue de jeune homme, trouvée au théâtre de Dionysos à Athènes, en 1862. Elle est connue sous le nom de «l'Apollon sur l'omphalos» car on a supposé qu'elle était autrefois érigée sur l'omphalos Nº 46 *(placé à côté)*, trouvé au même endroit. Mais les traces des pieds qu'on constate sur ce dernier ne correspondent pas, comme on peut aisément le constater, aux jambes de la statue. Plus probable est l'opinion d'après laquelle la statue n'est qu'une réplique de l'Apollon, dit *Alexikakos (qui détourne le mal)*, œuvre du sculpteur Kalamis. La statue quoique rappelant en plusieurs points le style archaïque, marque un progrès très sensible dans l'exécution des diverses parties du corps. Les jambes et les bras sont dégagés et libres. La musculature en est plus naturelle et moins lourde que dans les statues archaïques que nous avons déjà décrites. Les traits du visage sont réguliers et vrais, quoiqu'on y constate l'absence d'expression. La

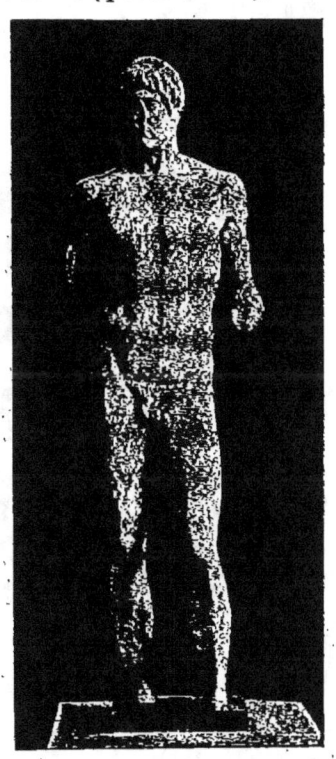

No 45.

chevelure est bien soignée et indique que l'artiste a été influencé par l'étude des œuvres en bronze, ou même qu'il imitait une statue de bronze. D'après ces remarques, la statue doit être classée parmi les œuvres qui marquent le dé-

but du développement de l'art grec et doit dater de la moitié du V⁰ siècle av. J-C. L'opinion, d'après laquelle la statue serait une œuvre archaïsante, n'est pas du tout admissible. H. 1.76.

Conze, Beiträge z. Gesch. der gr. Plastik, Pl. III-V. Wolters, Bausteine No 219. Journ. of Hell. stud. 1880, Pl. V. Furtwangler, Meisterw. p. 115. Wikelmanns Programm (50tes) p. 150. Collignon, l. c. fig. 209, Lermann, Altgr. Pl. fig. 52 p. 145.

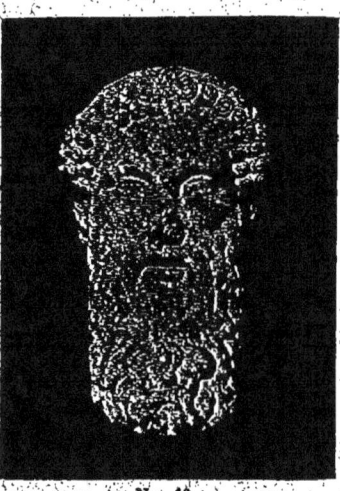

No. 49.

N⁰ˢ **49, 52, 67, 110**. Têtes de différentes statues, faites à une époque postérieure d'après des originaux de style archaïque; elles appartiennent par conséquent à l'art imitatif qu'on appelle art « archaïsant ». C'est surtout à l'arrangement stylisé de la chevelure et de la barbe en boucles symétriques que l'on reconnaît cette série d'œuvres. Le visage au contraire conserve des traits naturels témoignant d'un art déjà développé.

Sur le style en question cf. Overbeck, Plast. I, pag. 190 et Collignon, Hist. de la Sculp. II, p. 665 et s.

N⁰ **82**. Relief, trouvé près d'Athènes, représentant deux effigies d'Athéna armée ou plutôt, d'après une explication récente, deux idoles primitives (Ξόανα) de la déesse, placées l'une à côté de l'autre, dans la même attitude. La forme de ce curieux monument rappelle les édicules géminés de Cybèle d'une époque postérieure. Le relief est évidemment un ex-

voto, mais il est difficile d'expliquer la raison qui a fait dédier à la déesse cette double effigie. D'ailleurs, toutes les explications qu'on en a données sont peu probantes. H. 0.48. L. 0.51.

Quelques trous que l'on remarque sur ce monument indiquent qu'il devait être appliqué contre un mur et probablement à une certaine hauteur, car dans la partie supérieure on constate un travail plus négligé. Le relief était sans doute autrefois rehaussé de couleurs.

Ephém. arch. 1890, Pl. I. Ath. Mittheil. 1896 p. 277. Svoronos, l. c. Pl. XXVI, p. 101.

N° 93. Disque en marbre, trouvé au Pirée, représentant en couleurs rouge et bleu (actuellement presque entièrement effacées) la figure d'un homme assis sur un siège à dossier rès élevé. L'homme est âgé, barbu et vêtu d'un long himation, ouvert sur la poitrine. Autour de cette figure on lit l'inscription: Μνῆμα τόδ' Αἰνέο(υ) σοφίας Ἰατρο(ῦ) ἀρίστο(υ).

Cette inscription nous apprend que la figure était celle de l'ancien médecin Ænéas ou Ænios, l'un des ancêtres d'Hippocrate (Voir Étienne de Byzance). L'œuvre, qui date du V° siècle av. J-C, a été dédiée, peut-être, par un malade que le médecin, *héroïsé* après sa mort, avait guéri.

Cavvadias, l. c. pag. 111, Jahrbuch 1897, Pl. I.

N° 54. Petit autel ou plutôt *soubassement* de destination inconnue. Il présente quatre faces, dont trois en relief (l'une d'elles est entièrement détruite, ainsi que la surface supérieure où l'on remarque une cavité creusée peut-être postérieurement, dans le but d'employer ce monument à une nouvelle destination). Ce marbre devait être appliqué contre un mur ou à une saillie quelconque, comme l'indique sa quatrième face qui n'est pas sculptée. Des deux faces qui sont conservées et qui sont ornées de reliefs, l'une représente Hermès, portant le bélier sur le dos *(Hermès criophoros)*; il s'avance, le caducée à la main. L'autre face figure

une femme de profil, vêtue d'un himation qui la couvre depuis la tête; elle est tournée du côté d'Hermès. A en juger par le style de ces sculptures, le marbre doit être classé parmi les œuvres archaïques; cependant l'ornement architectonique, qui en couronne la partie supérieure, témoigne plutôt d'une époque postérieure. On a prétendu reconnaître dans ces reliefs Hermès criophoros et Sossandre, types créés par le sculpteur Kalamis, mais cette opinion a été réfutée pour plusieurs raisons. H. 0.44. L. 0.26.

Annali 1869, Pl. IK. Wolters, Bausteine, Nos 418-419. Hauser, die Neuatt. reilefs p. 170,3. Collignon, l. c. fig. 207. Svoronos, l. c. Pl. PXIV p. 96.

Nos **1933** à **1938**. Têtes de guerriers trouvées dernièrement (1903) à Égine, dans des fouilles exécutées par l'Académie de Munich. Elles ont été découvertes près du temple d'Aphaea (appelé jadis temple d'Athéna ou de Zeus Panhellénique) et appartiennent aux statues placées autrefois devant le temple. L'opinion d'après laquelle ces têtes appartenaient, comme on l'a cru d'abord, aux statues des frontons de ce temple (actuellement à Munich) a été rejetée par le directeur des fouilles prof. Furtwängler. Le style de ces œuvres, produits de l'atelier d'Égine, avait déjà été révélé par la découverte des statues des frontons mentionnées ci-dessus; on ne peut par conséquent attacher une grande importance à cette découverte. Toutes ces têtes, appartenant à des guerriers, sont coiffées de casques, dont quelques détails étaient en bronze comme il résulte des trous de scellement.

Arch. Anzeiger 1902 Furtwängler, Aegina, 1906; pag. 256 et 272 et s.

Nos **1939** et **1940**. Deux têtes de femme trouvées au même endroit et appartenant à des statues de type et de style déjà décrits (cf. N° 22).

SALLE II
(Voir Pl. No 9).

Dans cette salle, comme dans celle qui suit, sont exposées des œuvres (statues et reliefs) appartenant à l'art développé qui nous a donné les chefs d'œuvres de la bonne époque; c'est la période qui s'étend de la deuxième moitié du Ve siècle av. J-C jusqu'aux temps alexandrins.

N° **126**. Grand relief représentant les divinités Éleusiniennes. Le relief a été trouvé il y a longtemps à Éleusis où il était sans doute exposé autrefois dans le sanctuaire de Déméter. On a beaucoup discuté sur la signification de ce relief et sur la représentation qui y figuré. Selon l'opinion la plus admissible, ce relief doit représenter la déesse Déméter, sa fille Perséphone et le jeune Triptolème. On y voit (à gauche) la mère, le sceptre à la main, au moment où elle remet à Triptolème les épis de blés destinés à féconder la terre (on n'en distingue plus rien, car ayant été faits en bronze ou en couleurs ils sont disparus); sa fille Perséphone, présente à cette scène, tient une torche de la main gauche et de la droite couronne le front du jeune homme (la couronne qui était également faite en bronze, comme l'indiquent les trous encore visibles, a disparu).

D'après une nouvelle explication, ce relief doit représenter le roi légendaire de Mégara *Nisos*, au moment où il reçoit de la déesse l'anneau royal, et de sa fille le cheveu d'or, qu'elle lui plante dans la tête, comme symbole de la sagesse. Cette hypothèse, quoique fort ingénieuse, est trop risquée; le caractère religieux surtout de la représentation est loin de

s'accorder avec cette interprétation. L'œuvre est admirable,

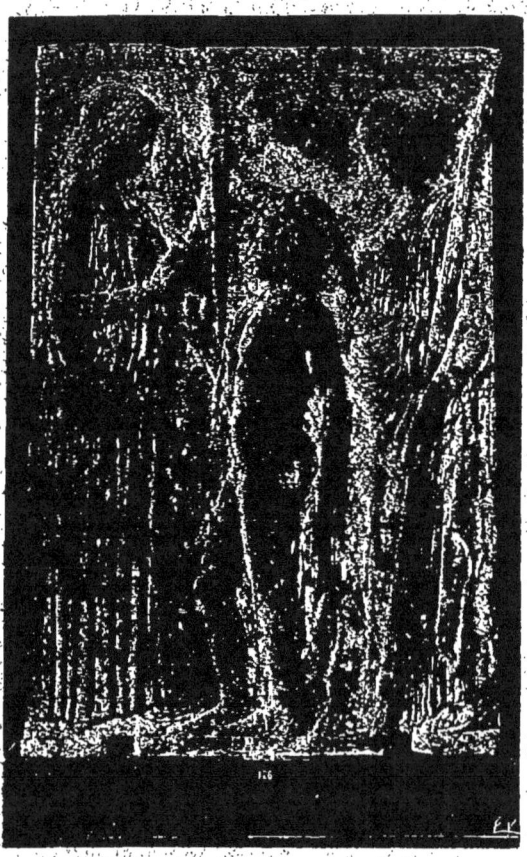

No 126.

non seulement par la finesse et le soin de l'exécution, mais encore par le profond sentiment religieux qu'elle exprime

Elle nous donne, en même temps, une idée de la simplicité et de la sévérité du style qui régnait aux temps immédiatement antérieurs à l'époque de Phidias. L'art est déjà développé; on y constate cependant encore l'influence de l'art archaïque surtout dans la draperie et principalement dans celle de Déméter. Le relief doit être classé parmi les œuvres de l'époque de transition, c'est-à-dire vers le milieu du Ve siècle av. J-C. H. 2.20. L. 1.52.

Monumenti VI, Pl. 45: Wolters, l. c. No 1182. Furtwängler, Meisterwerke p. 39. Springer-Michaelis, Gesch. d. Kunst I fig. 68. Svoronos l. c. pag. 106, Pl. 24-25.

N° 127. Vase en marbre pentélique, trouvé à Athènes (Collection Finlay). Autour de ce vase règne un bas-relief inachevé, représentant une scène qui rappelle le fameux groupe en bronze de l'artiste Myron, autrefois exposé à l'Acropole (Plin. N. H. 34, 57. Paus. 1, 24, 1). On y voit Athéna rejetant avec dédain les flûtes qui la défiguraient; le satyre Marsyas regarde l'instrument dont les doux sons lui ont procuré tant d'étonnement. Les flûtes, dont on distinguait encore autrefois des traces, à en juger par une ancienne gravure de ce vase, ont disparu. Derrière Marsyas, apparaît une autre figure que le sculpteur n'a pas achevée. Le monument est très important en ce qu'il nous donne une idée assez claire du fameux groupe de Myron.

Arch. Zeit. 1874, Pl. VIII. Wolters, Bausteine, No 456. Svoronos, l. c. pag. 137, Pl. XXVI.

N° 129. Statue d'Athéna Parthénos, de petites dimensions, en marbre pentélique, trouvée à Athènes, près du gymnase Varvakion, en 1880, dans les ruines d'une maison romaine. Ce marbre est évidemment une copie, assez fidèle, de la statue chryséléphantine de Phidias nommée Parthénos, autrefois érigée au Parthénon et dont les parties nues du corps étaient d'ivoire, et les vêtements en or; en cette dernière matière était également faite la Niké qu'elle tenait dans la

main. Le copiste, probablement un Athénien du premier siècle av. J. C, a rendu avec exactitude l'ensemble de l'original, mais il en a négligé quelques détails, connus par la description de Pausanias (1, 24), par des monnaies anciennes et par d'autres copies (voir N° suivant) qui sont parvenues jusqu'à nous. Ainsi on y remarque que le décor en relief qui ornait le bouclier fait défaut; il en est de même de ceux qui ornaient la base et les sandales de la déesse. Dans l'ornementation du casque, le copiste a sculpté deux Pégases au lieu des deux Griffons, placés de chaque côté du Sphinx. Quant au reste, la copie paraît assez fidèle. Le travail, rude et négligé, ne peut évidemment donner une idée de la finesse de l'art de Phidias; notre statuette n'est qu'une de ces œuvres industrielles qu'on exécutait en nombreux exemplaires pour le commerce. Elle était rehaussée de couleurs dont on voit encore quelques traces. H. 1.05.

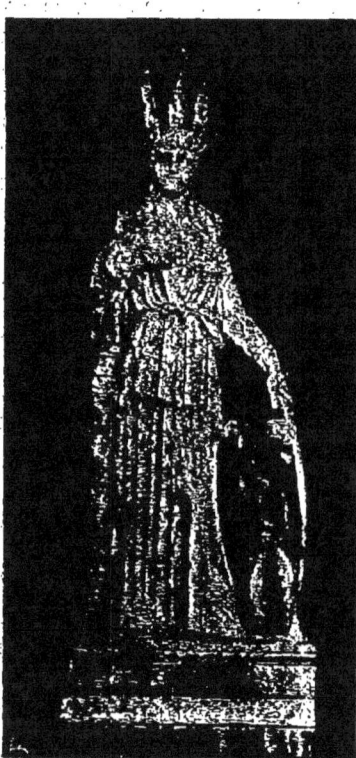

No 129.

Athen. Mittheil. 1880, Pl. VI. Wolters, l. c. No 467, Collignon, l. c. fig. 273. Cavvadias, l. c. pag. 121. M. D'Ooge, The Acropolis of Athens p. 146, pl. V.

N° 128. Statuette d'Athéna trouvée en 1859, à Athènes, près de l'ancien Pnyx. C'est également une copie, restée malheureusement inachevée, de la Parthénos de Phidias. Cette statuette, quoique très petite, reproduit quelques détails de l'original que l'on ne trouve pas dans la statue décrite plus haut; de sorte, qu'à l'aide de ces deux copies nous nous formons une idée assez exacte de l'original de Phidias.

Les scènes en relief que l'on voit sur la surface du bouclier, comme celles de la base de la statuette, rappellent (on doit au moins le supposer) le combat des Amazones et la naissance de Pandore, que Phidias avait sculptés sur la base de l'original. Le casque d'ailleurs est privé de l'ornementation que nous avons vue sur l'autre copie. Il y manque encore la Niké, statuette en or que l'original tenait dans sa main droite, ainsi que le Gorgonéion qui ornait la poitrine. Malgré tous ces défauts, l'œuvre est très importante, car, comme nous venons de le dire, elle complète nos connaissances sur la statue originale de Phidias. H. 0.41.

Annali 1861, Pl. QP. Michaelis, Der Parth. Pl. XV. Wolters, l. c. No 466. Collignon, l. c. fig. 272. D'Ooge, l. c. pag. 142.

N° 177. Tête de femme, trouvée en 1857, dans l'Odéon dit d'Hérode, à Athènes; il y manque le nez et toute la partie postérieure du crâne. Elle est cependant intéressante en ce qu'elle nous donne une idée de l'aspect d'une statue chryséléphantine. On y voit des restes de la couleur rouge qui servait de dessous à la dorure de la chevelure; la chair du visage est polie pour imiter l'ivoire. La cornée de l'œil est faite en os(?) et les prunelles d'une autre matière. Mais l'hypothèse d'après laquelle cette tête pourrait être une copie de la Parthénos est assurément erronée car, outre que la tête ne portait pas de

casque, le style en est d'une période plus récente que celle de Phidias.

<small>Arch. Anzeig. 1858 p. 198. Cavvadias, l. c. p. 153. Farnell, The cults of the Gr. States, Pl. XXV. Jahrbuch. 1899, p. 143.</small>

N°s **178-180**. Deux têtes de jeunes hommes et une tête de sanglier, trouvées à Piali, village actuel près de l'endroit où il y avait autrefois le temple d'Athéna Aléa à Tégée (en Arcadie). Ce sont très probablement des œuvres de Scopas qui, d'après la tradition (Paus. VIII, 45) a été l'architecte de ce temple, bâti vers l'an 395 avant notre ère. Ces têtes, entaillées au sommet pour des raisons d'architecture, appartenaient à des statues placées dans le fronton oriental où était représentée la chasse au sanglier de Calydon. Les têtes d'hommes, dont l'une est fort endommagée, sont coiffées de casques. On remarque dans l'expression de l'une d'elles un vague sentiment de douleur, qui indique que le chasseur a été grièvement blessé par la bête. La tête du sanglier porte des trous avec des traces du plomb; ces trous servaient probablement à fixer des flèches. On constate dans ces œuvres l'expression passionnée qui caractérisait les produits de ciseau de ce fameux sculpteur, l'un des fondateurs de la nouvelle école athénienne.

<small>Athen. Mittheil. 1879, p. 133 et 1881 pl. XIV-XV. Murray, Hist. of Gr. Sculpt. II p. 289. Antike Denkm. 1888 pl. XXXIV. Cavvadias, l. c. pag. 154 et s.</small>

N° **180** a. b. Deux débris de statues d'hommes, trouvées au même endroit que les précédentes et provenant du fronton de ce même temple.

N° **181**. Tête de marbre, plus grande que nature, trouvée à Éleusis, en 1885; Elle a dû probablement être adaptée à une statue. On a voulu voir dans cette tête, ou plutôt dans ce buste, qui a été trouvé au temple dit de Pluton, la figure d'Eubouleus, une des divinités éleusiniennes. Une base portant une inscription relative à ce dieu, trouvée au même endroit, vient corroborer cette opinion. La base en question n'appartient pas au buste, mais elle prouve qu'il y avait à

Éleusis d'autres ex-voto dédiés à cette divinité. S'appuyant d'autre part sur le fait qu'il y a plusieurs copies de cette œuvre (voir Nos suiv.), d'un style si marqué, et sur une inscription gravée sur un cippe d'hermès qui se trouve au Vatican (Εὔβουλεὺς Πραξιτέλους), on a prétendu reconnaître dans cette tête le ciseau de Praxitèle. Quoi qu'il en soit, la tête est une œuvre précieuse de la bonne époque de la sculpture antique, et elle provient sans doute d'un grand artiste du IVe siècle.

Ephém. archéol. 1886, Pl. X. Ant. Denkm., I pl. XXXIV. Anzeig : Vien. Akad. Nov. 1887. Furtwängler: Meisterw. p. 565 et s. Collignon, l. c. II pl. VI. Mitth. 1892 p. 1 et s. Reinach, Recu. de Têtes ant. pl. 171, 21. Rubensohn, die Myst. in Eleussis p. 36 et 197.

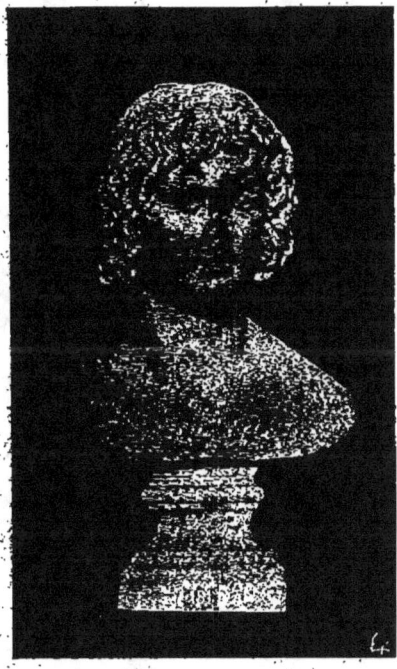

No 181.

Nos 1839. 2650. Deux têtes d'homme, copies de même type que la précédente, trouvées l'une à Athènes et l'autre à Éleusis.

La première a été publiée par O. Kern. Ath. Mitth. 1892 p. 27. Furtwängler, l. c. pag. 566.

No 182. Tête de femme, un peu plus grande que nature, trouvée en 1878 dans les fouilles du sanctuaire d'Esculape,

au S-O. de l'Acropole. Elle appartenait à la statue d'une déesse, (peut-être d'Aphrodite); elle s'appuie sur la main droite, inclinée légèrement de ce côté, où l'on voit des traces de cette main près de l'oreille droite. Autour du front, il y avait un diadème qui, d'après les trous visibles près de chaque oreille, a dû être décoré de rosaces en bronze. On remarquera dans cette tête une expression de rêverie qui relève la beauté de la physionomie. L'œuvre est une des plus belles du Musée e provient sans doute d'un grand artiste du IV^e siècle; on l'a attribuée à Scopas.

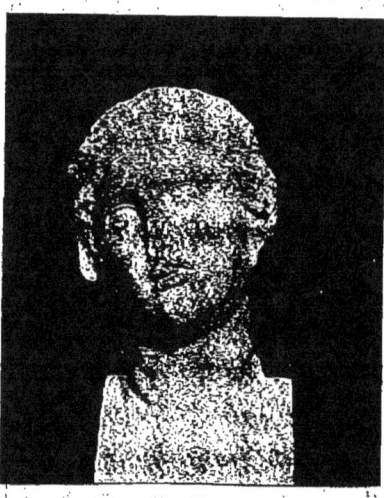

No 182.

Ath. Mittheil 1876, Pl XIII. Brunn. Denkm. No 174. Reinach, l.c. pag. 114. Collignon Hist. de la Sculp. II, fig. 125. Furtw. Meisterw: p. 566.

N° **183**. Tête d'homme, en marbre de Paros, noircie par un long séjour dans les eaux du port de Laurium, où elle a été trouvée en 1888 et où elle fut colorée par la rouille du minerai. Elle appartenait, croit-on, à une statue d'Apollon, statue qui tenait l'arc de la main gauche et qui avait la main droite appuyée sur la tête, dans l'attitude d'un homme au repos. Il existe dans différents musées plusieurs copies de ce type fameux dans l'antiquité et dont Lucien (Anach. 7) nous donne une description. L'œuvre est restée inachevée, comme on le voit dans sa partie postérieure; on y peut cependant

constater le style d'une œuvre du IVe siècle. Grandeur nature.
Cavvadias, Cat. des Sculpt. du Musée Nat. pag. 159.

No 184. Tête de jeune homme, probablement d'un athlète, en marbre pentélique, trouvée à Athènes en 1875. La statue à laquelle cette tête appartenait, avait une attitude singulière, celle d'un homme qui a les deux mains placées sur la tête, c.-à-d. l'attitude du repos. La main gauche tenait probablement un strigile ou quelque autre objet de bronze. Le travail n'en est pas très fin. On a voulu pourtant trouver une ressemblance du style entre cette tête et celle de Tégée (No 178), attribuée à l'école de Scopas, et en conclure qu'elle appartenait aussi à cette école. L'œuvre ne peut, en tout cas, être d'une date plus récente que la moitié du IVe siècle avant notre ère. Grandeur nature.
Annali, 1876 Pl. G. Wolters, l. c. No 1300. Cavvadias, l. c. p. 160. Furtw. Meisterw. p. 834,1.

No 185. Tête inachevée de femme, trouvée à Délos, en 1887. Marbre pentélique. Elle était travaillée à part et rapportée à une statue. On remarque dans cette tête un sentiment de douleur ou de rêverie, attestant son caractère idéal. La tête, sans doute d'une déesse, est recouverte d'un manteau. Œuvre du IVe siècle.
B. C. H. 1879, Pl. XIV et 1840 p. 38. Cavvadias, l. c. p. 161.

No 186. Tête d'Aphrodite en marbre pentélique, trouvée à Athènes, dans les fouilles du sanctuaire d'Esculape, en 1878; fort mutilée. On croit voir dans cette tête la copie d'une œuvre originale du IVe siècle et, peut-être même, de l'école de Praxitèle. Grandeur nature.
Cavvadias, l. c. pag. 162. Arnd-Amelung Nos 647-649.

Nos 187-188. Têtes de femmes détachées de très hauts reliefs funéraires. Trouvées l'une au Pirée et l'autre à Argos (cf. Athen. Mittheil. 1879 et 1883 Pl. X). Elles sont toutes deux de style attique du IVe siècle.

No 189. Tête de jeune homme (portrait?), trouvée sur la

dente méridionale de l'Acropole. Style du IVe siècle. Copie des temps romains. Grandeur nature.

Cavvadias, l. c. pag. 163. Arnd-Amelung Nos 656-657.

N° **176**. Statuette de jeune fille, trouvée au Pirée. Marbre pentélique. Il en manque les deux mains. Cette statuette qui, en plusieurs points, rappelle le type de la Vénus Génitrix n'est probablement (à en juger par la manière dont elle est habillée) que l'effigie d'une simple jeune fille, érigée en ex-voto dans un sanctuaire. H. 0.77.

La statuette est d'une exécution très soignée et d'un style qui doit dater du commencement du IVe siècle.

Wolters, l. c. No 1209. Gaz. archéol. 1887. p. 250. Athen. Mittheil. 1889. Pl. XIV. Cavvadias, l. c. pag. 152.

Nos **136-174**. Sculptures trouvées à Épidaure, dans les fouilles faites au sanctuaire d'Esculape par la société archéologique. Marbre pentélique. Les Nos **136-143** ayant été trouvés vers la partie occidentale du temple d'Esculape, appartiennent sans doute au fronton de ce côté, où était figuré le combat des Amazones. En effet, on voit dans le N° **136** une de ces Amazones (malheureusement mutilée), vêtue d'une tunique courte, les pieds chaussés de bottes, montée sur un cheval ardent, se précipiter sur l'ennemi le bras levé pour le frapper avec l'arme qu'elle tenait de la main droite. De l'autre main, elle saisit les rênes, qui étaient en bronze, fixées par des clous. On admire dans cette figure le naturel du mouvement et l'exécution parfaite de la draperie. La partie postérieure n'est pas complètement finie, parce que, fixée de ce côté au fronton, (comme l'indique le trou que l'on y voit) cette partie du corps n'était pas en vue. H. 0.72.

N° **137**. Amazone, sans tête et fort mutilée, blessée à la poitrine, où l'on remarque une petite cavité destinée a recevoir la flèche qui l'a percée. Elle est représentée mourante, au moment où elle tombe de son cheval. Même style. H. 0.45.

Nos **138-143**. Divers fragments appartenant au même fronton, parmi lesquels une tête de cheval. (No 143).

Nos **144-147**b. Sculptures trouvées dans la partie Est

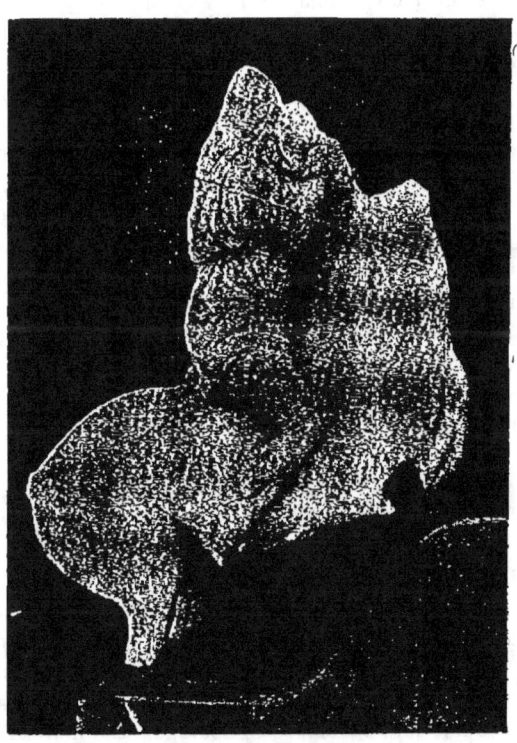

No 136.

du temple d'Esculape à Épidaure et provenant du fronton de ce côté. Nous n'avons de ce fronton que des restes insignifiants et nous ne pouvons nous faire une idée exacte ni du sujet qui y était représenté ni même de son aspect. Cepen-

dant, à en juger par quelques fragments, par exemple la tête (Nº 144) d'un homme barbu, aux traits caractéristiques et par quelques autres (Nᵒˢ 146-147) appartenant à des corps de femmes et de jeunes hommes (Nº 145), nous pouvons conclure que ce sujet était le combat des Lapithes contre les Centaures. Le marbre le plus intéressant de ce fronton est la tête déjà mentionnée (Nº 144) qui nous montre le visage de l'un de ces monstres, un Centaure, vaincu et accablé, que l'ennemi tient par les cheveux. Nous signalerons encore la partie inférieure (Nº 145) d'un guerrier accroupi, vêtu d'un himation négligemment jeté sur le corps; ce personnage était probablement placé dans un angle du fronton. Parmi d'autres morceaux qui ne proviennent pas des fouilles du temple, mais qui étaient encastrés dans un mur bâti prostérieusement; on remarquera (Nº 148) celui d'un guerrier, un des Lapithes, attaquant l'adversaire d'une lance qu'il tient de la main droite et se protégeant avec un bouclier qu'il porte à la main gauche. Il y a encore d'autres débris moins intéressants appartenant aux deux frontons du temple.

Ephém. archéol 1884, Pl. III et IV. Cavvadias, Fouilles d'Épidaure, Pl. VIII-XI. Defrasse et Lechat, Épidaure, p. 62 et s. Collignon Hist. de la Sculpt. II p. 197 et s.

Nº **155.** Niké, sans tête et mutilée, tenant un oiseau de la main droite. La déesse est représentée volante, comme celle de Paeonios à Olympie, dans une attitude qui indique qu'elle vient de descendre des hauteurs; on ne voit plus que quelques traces des ailes. Il y a deux avis sur la place que cette Niké occupait dans le temple d'Esculape à Épidaure. D'après les uns, elle était placée au centre de l'un des deux frontons; selon d'autres, elle constituait l'acrotère médian de l'une des façades du temple. Nous croyons que cette dernière opinion est plus vraisemblable car, en dehors de toute autre considération, la statue ne pouvait figurer avec ses ailes ouvertes

dans l'étroit tympan du fronton du temple. L'exécution en est très fine. H. 0.28.

<small>Ephém. arch. Pl. IV. Berl. Wochensch. 1888 p. 1484. Cavvadias, Fouil. d'Ép. Pl. VIII, No 5, 5a et Pl. IX, 12</small>

N^{os} **156-157**. Deux statuettes de femmes montées sur des chevaux; elles doivent avoir été placées, selon des renseignements recueillis dans les fouilles, sur les acrotères de la façade occidentale du temple. Ces deux marbres intéressants, quoique très mutilés, représentent probablement deux Nymphes ou deux divinités quelconques, dans une attitude tranquille sur leur monture. On y remarquera le soin extrême avec lequel sont traités

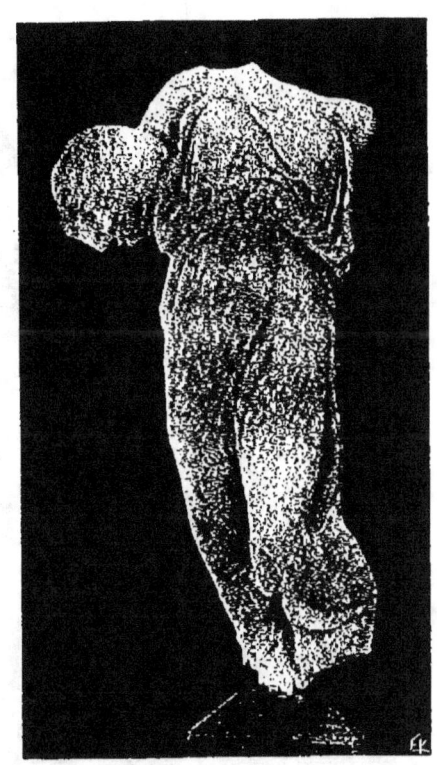

No 155.

quelques détails de la draperie et il faut noter que ces sculptures étaient destinées à être vues à une hauteur considérable, celle du sommet d'un temple. H. 0.68.

NOTE.— La tête de l'une d'elles, dernièrement découverte dans

les fouilles d'Épidaure, est reproduite pour la première fois dans notre gravure.

Cavvadias, Fouil. d'Épid. pl. XI 16. 17a. Collignon, l. c. fig. 93.

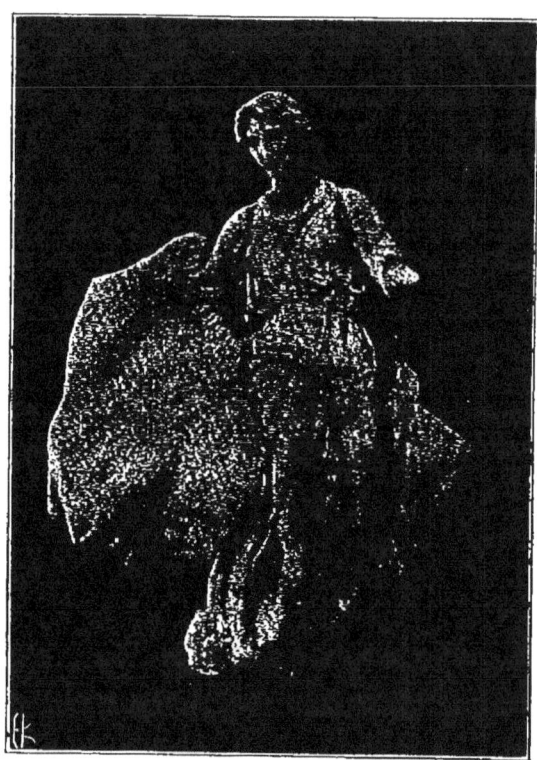

No 157.

Nº **162**. Partie supérieure d'une Niké (la tête manque), trouvée à Épidaure, près du temple d'Esculape où elle était probablement comprise dans la décoration sculpturale. Cette

statue, formait, croit-on, l'acrotère médian de l'autre fronton du temple. Malgré la différence de style entre cette Niké et celle de l'autre fronton; No 155, cette opinion n'est pas tout à fait inacceptable; nous avons d'ailleurs plusieurs autres exemples de différence de style sculptural dans le même édifice. La déesse est vêtue d'un himation qui ondule, pour indiquer qu'elle descend du ciel. H. 0.25.

Berl. Woch. 1888 p. 1484. Cavvadias, l. c. pag. 143. Brunu, Denkm. No 19. Collignon, l. c. fig. 95.

NOTE.— Ces sculptures, quoique très endommagées par divers accidents, notamment par le feu, ont cependant leur importance comme vestiges originaux de l'art grec au IVe siècle. Une inscription, trouvée dans les fouilles du sanctuaire où ces sculptures ont été découvertes, et contenant les comptes des dépenses faites pour la construction du temple d'Esculape, nous apprennent que Timothéos, un des plus grands artistes du commencement du IVe siècle avait travaillé à cet édifice. Il est par conséquent très probable que ces sculptures sortent de ses mains, ou tout au moins, qu'elles ont été exécutées sous sa surveillance. Nous possédons ainsi dans ces restes les œuvres de l'un des artistes les plus renommés de la bonne époque grecque.

Nos **159-161**. Trois Nikés de grandeur presque demi-nature, provenant du même endroit que les sculptures précédentes (*placées actuellement dans les niches de la salle*). Elles sont fort mutilées et leurs ailes, qui étaient probablement en bronze, comme l'indiquent les trous que l'on voit sur chaque épaule, ont disparu. Ces statuettes ont été trouvées encastrées dans un mur d'époque récente. La ressemblance que l'on constate entre elles indique qu'elles appartenaient au même édifice, peut-être au temple d'Artémis, situé auprès du temple d'Esculape dans le sanctuaire d'Épidaure. Elles doivent avoir servi d'acrotères à ce temple, l'une d'elles, la plus grande, ayant été placée comme acrotère médian. Ces marbres rappellent, en certains points, la Niké de Paeonios à Olympie et semble avoir été faites sous l'influence de cette œuvre. Le style en est celui du IV° siècle, mais dans certains détails le travail n'en est pas fort soigné; il n'est pas en tout

cas comparable à celui des sculptures du temple d'Esculape et il est évident que ces œuvres sont des produits d'artistes moins habiles que ceux du temple d'Esculape, mais qui travaillaient probablement aussi sous la direction de Timothéos. H. 0.85-0.90.

<small>Ephém. arch. 1885, Pl. I. Cavvadias, l. c. Pl. X 15-18; Catal. p. 140 et s. Collignon, l. c. fig. 94.</small>

N° **163**. Tête de lion, gouttière du temple d'Esculape à Épidaure, œuvre probablement de Thracymède de Paros.

<small>Cavvadias l. c. Pl. VII; Catal. p. 144.</small>

Nos **164-171**. Têtes de lion, gouttières de l'édifice circulaire d'Épidaure appelé par Pausanias: «Tholos». On y constate divers types différents, variés sans doute pour éviter la répétition du même motif. Œuvres probablement de Polyclète.

<small>Cavvadias, l. c Pl. IV-VI; Catal. p. 145.</small>

Nos **173-174**. Deux reliefs (mutilés), représentant Esculape assis, trouvés à Épidaure dans le sanctuaire de ce dieu. Tous deux sont des copies, plus ou moins fidèles, de la statue chryséléphantine (Pausanias II, XXVII) qui avait été faite par le sculpteur Thracymède, fils d'Arignote de Paros, et qui était érigée au temple même d'Esculape, comme statue du culte. Nous connaissons cette célèbre statue par la description qu'en donne Pausanias et par des monnaies d'Épidaure. Comme nous le voyons dans ces deux copies, dont l'une est plus complète que l'autre en ce qui concerne la forme et le décor du trône, le dieu était représenté assis tenant son bâton de la main droite levée, (elle manque, ainsi que la bâton) et avait la main gauche étendue, comme pour protéger le serpent sacré qui figurait dans l'original. Ce dernier détail n'est pas rendu par les sculpteurs de nos reliefs. A côté des pieds du dieu il y avait, toujours d'après Pausanias, un chien qui ne figure pas sur ces deux copies et qui est également omis sur la plupart des monnaies représentant cette sta-

tue. Le type de la tête du dieu, comme on le voit dans ces reliefs, accuse l'intention qu'a eu le sculpteur de l'original (Thracymède) de reproduire le type créé par Phidias dans la statue chryséléphantine de Zeus à Olympie, mais naturellement les copistes n'ont pas été aussi heureux que Thracymède dans ses efforts. H. (Nº 173) 0.64. L. 0.58. Ép. 0.12. H. (Nº 174) 0.66. L. 0.59. Ép. 0.21.

Ephém. arch. 1885, Pl II, No 6 et 1894, Pl. I Collignon, l. c. fig. 88. Svoronos, l. c. Pl. XXXI, p. 149.

Nº **1783**. Relief à double face trouvé à Phalère, en 1893 *(tout près de l'usine Hébé, non loin de la Gare)*. Le relief, qui est un ex-voto, dédié à Hermès et aux Nymphes, a la forme d'un édicule, orné de frontons et d'acrotères et doit avoir été placé au milieu d'un lieu sacré; ses deux faces nous présentent, en effet, deux sujets différents. Sur la face principale se voit un jeune homme enlevant une femme voilée; ils sont montés tous les deux sur un char à quatre chevaux et dont la rapidité fait flotter le péplos dont la femme est enveloppée. Les noms de ces personnages nous sont connus grâce à l'inscription gravée au-dessous du fronton. C'est Échélos (Ἔχελος) un héros local de l'Attique, adoré par la tribu des Échélides comme son chef; cette tribu était installée près de l'endroit où ce relief a été trouvé. La femme est Basilie (Βασίλη) une des Titanides, d'après une tradition ancienne, fille du Ciel. On voit, devant le char, Hermès (Ἑρμῆς), présent, comme d'habitude, dans de telles scènes d'enlèvement. D'après une autre explication Échélos n'est que le dieu Hadès (Pluton) et Basilie la reine des Enfers, Perséphone, qu'il enlève.

Le relief était complété par la peinture dont il subsiste encore quelques traces. Le style se rapproche de celui des œuvres de Phidias; l'exécution en est également très bonne et il est manifeste que l'artiste avait en vue un motif célèbre, qui a été souvent imité et que nous retrouvons sur

plusieurs autres monuments anciens, sur des pierres gravées, des monnaies, des vases, etc.

Le revers est malheureusement moins clair, et l'inscription gravée sous le fronton n'est pas entièrement lisible (¹). Ce

No 1783.

qu'on en peut déchiffrer nous apprend que le monument était dédié à Hermès et aux Nymphes. On voit en effet, à droite,

(1) On lit : ΕΡΜΗΙ ΚΑΙ ΝΥΜΦΑΙΣΙΝΑΕΞΟΙ////Ι///Λ qu'on interprète et complète de diverses manières. La restitution du texte la plus probable est celle qui suit:

 Ἑρμῇ καὶ Νύμφαις ἵν' ἀέξοι[εν......

trois femmes qui doivent être des Nymphes; au milieu du relief se trouve un homme barbu, la tête ornée de deux cornes, figure que l'on retrouve souvent dans des reliefs de ce genre comme personnification d'un fleuve (c'est probablement ici le Képhissos). A gauche, deux personnages semblent s'entretenir d'une affaire sérieuse. Le premier est-il une jeune femme, ou Hermès, qui, d'après l'inscription de ce côté, devait être présent à cette scène ainsi que les Nymphes? Ce serait, en effet, la seule explication convenable, malgré la différence de costume et d'allure qui existe entre cette figure et l'Hermès de l'autre face du relief. Le personnage au visage barbu reste inexplicable, à moins de supposer que ce soit quelque héros local on l'un des chefs de la tribu des Échélides. Si cette interprétation est exacte, nous avons ici la scène prise au moment où Hermès arrive pour annoncer à l'homme barbu, qui paraît être le plus intéressé à l'évènement, ainsi qu'à Képhissos et aux Nymphes, l'enlèvement de Basilie par Échélos. Le relief est une des plus belles œuvres du Musée. H. 0.78. L. 0.80.

NOTE.— Nous avons eu ces derniers jours l'occasion de faire des recherches à l'endroit où ce relief a été trouvé. Cette occasion nous a été donnée par la découverte fortuite du relief qui suit (No 2756). Ces deux reliefs étaient autrefois placés sur les bords de Képhissos dans un sanctuaire, dédié probablement aux Nymphes et à d'autres divinités. Ils étaient érigés sur de hauts piédestaux, trouvés sur place, et dont celui qui portait le relief en question nous apprend, par l'inscription gravée dans sa partie supérieure, le nom du dédicateur.

L'inscription est ainsi conçue:

ΚΗΦΙΣΟΔΟΤΟΣ ΔΕΜΟΓΕΝΟΣ
ΒΟΥΤΑΔΗΣ ΙΔΡΥΣΑΤΟ
ΚΑΙ ΒΩΜΟΝ

Ephém. archéol. 1893, Pl. IX-X. Collignon, Hist. de la Sc. II, fig. 90. Svoronos, l. c. Pl. XXVIII p. 120. Kekulé, 65es Wink. f. Programm.

N° **2756**. Relief trouvé au même endroit, en 1908; érigé

sur un haut piédestal, de même forme que celui du précédent, le relief était placé autrefois dans le même sanctuaire, des Nymphes probablement. Il se conserve intact et en bon état; seules les couleurs, dont il était rehaussé font défaut, effacées par le temps. Il appartient à la catégorie des reliefs votifs, dédié, d'après l'inscription gravée sur le socle, a Képhissos, dieu fluvial qui était adoré avec d'autres divinités dans ce même sanctuaire des Nymphes sur les bords du Képhissos. Ce marbre est d'un travail identique à celui du précédent et doit sans doute provenir du même atelier; il date également de la fin du Ve siècle. La représentation sculptée sur ce monument est relative à un mythe local, probablement celui d'Ion, le chef légendaire des Ioniens. On y voit douze personnes, parmi lesquelles on distingue à gauche: Apollon Pythios, assis sur un trône élevé, en forme de trépied, orné de griffons et de serpents; ces derniers sont enroulés et dressent la tête derrière le dieu. La scène se passe à Delphes et pour que cet endroit soit mieux caractérisé, on a placé devant le dieu l'omphalos *(l'ombilic de la terre)* dans sa forme habituelle, gardé par deux aiglons. Une marche spacieuse indique également le sanctuaire, et sur cette marche sont placés, outre Apollon, les deux autres divinités delphiennes: Léto et Artémis, qui accompagnent le dieu par excellence de Delphes. Un jeune homme arrive au sanctuaire et, appuyant son pied sur la marche, semble s'entretenir avec une femme qui sort du sanctuaire. Ces deux personnages sont probablement Xouthos qui vient pour consulter l'oracle et Pythia. D'après la légende Xouthos, qui avait pour épouse Creussa, la fille d'Éréchtheus, veut apprendre de l'oracle le motif pour lequel ils sont privés d'enfants; l'oracle lui répond de se contenter de l'enfant qu'il rencontrera sortant du sanctuaire; c'est Ion, l'enfant de sa femme Creussa et d'Apollon. On voit, en effet, sur le relief en question un enfant qui court vers Xouthos en lui tendant la main. Derrière Xouthos se voit un jeune homme dont

No 2756.

n'est pas facile de présumer le nom (Hermès?). Suit une rangée de femmes, qui s'entretiennent deux à deux ; ce sont les Nymphes adorées à cet endroit et qui dès sa naissance avaient rendu des soins à l'enfant dans une grotte du rocher de l'acropole.

L'extrémité droite du relief est occupée par une femme placée en face, divinité locale coiffée d'une tour, et par un Fleuve, évidemment Képhissos, sous le type habituel d'un taureau au visage d'homme cornu. Comme nous venons de le dire, le relief était rehaussé de couleurs, indiquant jadis non seulement quelques détails dans le costume des personnages figurés, mais aussi les attributs qu'ils tenaient et par lesquels ils étaient mieux caractérisés. Les noms ainsi que l'indication du sujet étaient également écrits en couleur sur le bord supérieur du relief; les difficultés, par conséquent, que l'on rencontre dans l'interprétation de ce beau relief s'aggravent encore par l'absence des attributs et de l'inscription explicative.

Le style et le travail en sont assez bons; on y constate la magnificence et la suavité des œuvres phidiaques ou au moins de celles qui suivirent immédiatement ce grand artiste. Haut. 0.56. Larg. 1.05.

Sur le piédestal (H. 1ᵐ.62) on lit l'inscription:

ΞΕΝΟΚΡΑΤΕΙΑ ΚΗΦΙΣΟ (sic) ΙΕΡ
ΟΝ ΙΔΡΥΣΑΤΟ ΚΑΙ ΑΝΕΘΗΚΕΝ
ΞΥΝΒΩΜΟΙΣ ΤΕ ΘΕΟΙΣ ΔΙΔΑΣΚΑΛ
ΙΑΣ ΤΟΔΕ ΔΩΡΟΝ ΞΕΝΙΑΔΟΥ ΘΥΓΑΤ
ΗΡ ΚΑΙ ΜΗΤΗΡ ΕΚ ΧΟΛΛΕΙΔΩΝ
ΘΥΕΝ ΤΩΙ ΒΟΥΛΟΜΕΝΩΙ ΕΠΙ
ΤΕΛΕΣΤΩΝ ΑΓΑΘΩΝΟΣ
.

NOTE.— Il s'agit évidemment d'une dédicace à propos d'une victoire remportée par la mise en scène (didascalie) d'un drame relatif au mythe en question; ce n'est pas cependant l'Ion d'Euripide.

SALLE III D'HERMÈS
(Voir Pl. No 10).

N° 218. Au milieu de cette salle se dresse la belle statue « d'Hermès d'Andros »; elle est connue sous ce nom parce qu'elle a été trouvée dans cette île, en 1833. La statue, représentant un jeune homme nu et debout, son manteau sur l'épaule, a été découverte près d'un tombeau, avec une statue de femme (mutilée et sans tête), drapée d'un long himation ([1]). Notre statue d'Hermès a été sans doute faite d'après un original (très probablement de l'école de Praxitèle) représentant Hermès; mais était-elle destinée à représenter cette divinité elle-même, ou l'effigie d'un mortel héroïsé ? ce sera là un problème peut-être à jamais insoluble. On attribuera plutôt à la statue cette dernière destination, si l'on prend en considération, qu'elle a été trouvée près d'un tombeau et à proximité d'une statue de femme; surtout que le serpent, qui figure très souvent comme symbole chtonique près des morts héroïsés, se trouve également ici enroulé autour de l'appui de la statue. On pourrait encore prétendre que l'artiste a voulu donner au visage les traits individuels du mort, tout en les idéalisant.

La statue est en marbre de Paros; les jambes sont restaurées. H. 1.96.

Ephéméris 1844, No 915. Wolters, l. c. No 1220. Ath. Mitth. 1878 p. 101. Brunn. Denkm. No 18. Collignon, l. c. fig. 201.

(1) Cette statue, qui porte le No 219, est placée dans cette même salle, au coin, à droite de l'entrée. Elle n'est pas comprise dans la description des œuvres exposées dans cette salle, à cause de son peu d'importance. (cf. Cavvadias, Catal. p. 177).

Nº **175.** Statuette d'enfant porté sur le bras gauche d'une statue de femme. Il n'existe de cette dernière que le bras avec la main qui tenait la corne d'Amalthée. Nous possédons probablement dans cette œuvre, trouvée dans le port du Pirée en 1887, une copie de la statue de Képhisodotos, érigée autrefois à Athènes (en 375 av. J.-C, à la suite de la victoire navale de Timothée à Leucade et de la paix dont elle fut suivie) et qui représentait Eiréné (la Paix) tenant sur le bras l'enfant Ploutos (le dieu de la Richesse). Une autre copie de ce même groupe a été reconnue dans la statue du Musée de Munich, appelée jadis « Leucothéa ».

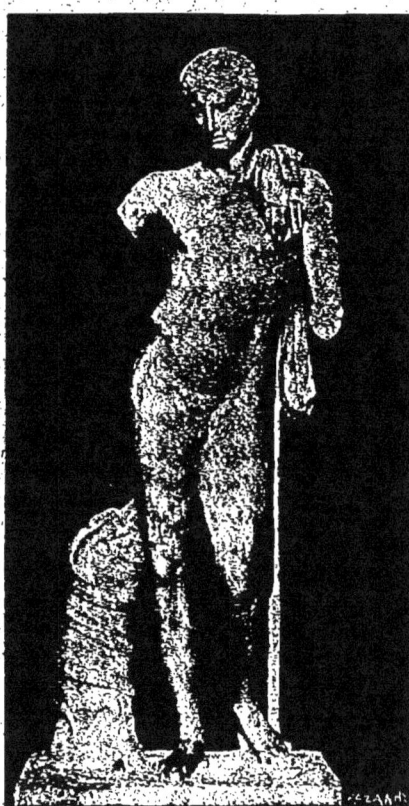

Statue d'Hermès. Nº 218.

Notre statuette, dont l'authenticité a été avec beaucoup de raisons très contestée, possède, si elle est réellement antique, une véritable

valeur, car elle complète sur quelques points la statue de Munich et nous donne ainsi une idée plus exacte du groupe de Képhisodotos. Le marbre est de provenance inconnue; s'il est de Carrare, comme on l'a prétendu, ce serait naturellement une preuve plus que certaine que l'œuvre est moderne. H. 0.70.

Athen. Mittheil. 1882, pl. XIII. Wolters, Bausteine No 1211. Cavvadias, Catal. p. 150. Furtw. Meisterw p. 514. Collignon, l. c. II fig. 87

N^{os} 203-214. Fragments de relief trouvés à Rhamnonte, en 1890, provenant du socle de la grande statue de Némésis, sculptée par Phidias lui-même, ou par son élève Agoracrite sous la direction et la surveillance du maître. Il reste malheureusement trop peu de ces reliques originales pour nous donner une idée complète d'une des œuvres les plus intéressantes de l'antiquité, et, s'il n'en existait une description succincte dans Pausanias (1,33,7), nous ne pourrions imaginer ce que le sculpteur a voulu figurer. Selon cette description, le milieu de la représentation était occupé par la déesse Némésis; près d'elle, à gauche, étaient rangées deux femmes; Hélène amenée par Léda à la déesse. Puis venait Tyndare avec ses enfants et, à l'extrémité, un cavalier, personnage, paraît-il, inconnu à Pausanias qui le désigne sous le nom générique de « Hippeus ». De l'autre côté de la déesse, à droite, on voyait Agamemnon, Ménélas et trois autres personnages, parmi lesquels était un « épochos » (cocher), personnage également inconnu au périégète.

Parmi ces débris de l'ancien relief, on distingue les têtes des trois femmes et celle d'un jeune homme, la tête d'un cheval, et plusieurs autres morceaux qui ont été reconnus comme appartenant aux personnages décrits par Pausanias. La ressemblance, vraiment remarquable, du style de ces débris avec celui des sculptures du Parthénon, confirme absolument la version qui attribuait l'œuvre directement ou indirectement à la main du grand maître qui a décoré le Parthénon.

Ephém. archéol. 1891, Pl. VIII-VX. Cavvadias, Catal. p. 169. Furtwängler, Meisterwerke, p. 119. Jahrbuch 1894, Pl. I-VII. Svoronos, l. c. Pl. XLI-XLII, pag. 169.

N° **190**. Tête de femme, trouvée au sanctuaire d'Esculape à Athènes. Elle appartient probablement à une statue d'Hygie, si l'on en juge par l'endroit où elle a été trouvée. Style du IV° siècle. Grandeur nature.

Athen. Mittheil. 1885, Pl. VIII. Cavvadias, Cat. p. 163. Brunn. Denkm. No 525.

N° **191**. Tête de femme, probablement celle d'une statue d'Hygie, de provenance inconnue. Nez mutilé. Travail très fin du IV° siècle.

Ath. Mittheil. 1885, Pl. IX. Cavvadias, l. c. pag. 164. Brunn. Denkm. No 526.

N° **192**. Idem, trouvée à Ægion, en 1890. Elle est détachée d'une statue, mais il n'est pas facile d'en apprécier le caractère; probablement il s'agit également d'une statue d'Hygie. Style du IV° siècle; travail négligé des temps romains. Grandeur nature.

Cavvadias, Catal. pag. 164.

N° **193**. Tête de femme, trouvée près du Dipylon (Céramique). On a voulu voir dans cette belle tête d'une rêverie languissante et aux cheveux en apparence désordonnés, une réplique du type connu sous le nom de la Muse Melpomène. Plus probable cependant est l'hypothèse qu'il s'agit d'une Sirène érigée sur un tombeau. (Cf. N° 2583). Style du IV° siècle.

Wolters, l. c. No 1444. Collignon, l. c. fig. 286.

N° **196**. Tête de jeune homme de petites dimensions, détachée d'un cippe d'hermès. Elle provient de Thessalie, mais le style en est attique et du IV° siècle. Grandeur demi-nature.

Cavvadias, l. c. pag. 165.

N°° **215-217**. Trois plaques ornées de reliefs, trouvées à Mantinée, dans des fouilles exécutées par l'École française, en 1887. Ces reliefs représentent Apollon et les Muses, ou

plutôt, la dispute musicale entre Apollon et le satyre Marsyas. Apollon assis, en costume de cytharode (plaque N° 215) tient sa cithare, calme et sûr de sa victoire. Marsyas debout, tente, au contraire, un suprême effort sur sa flûte pour vaincre son rival; mais la présence de l'esclave phrygien qui se tient près de lui, un couteau à la main, prédit la défaite et la fin du satyre, qui, d'après la légende, après avoir été vaincu, fut écorché par l'esclave. Les deux plaques qui suivent, représentent les Muses, assises ou debout et portant divers attributs. Il existait probablement une quatrième plaque où devaient être représentées les trois autres Muses qui manquent.

Quoiqu'il y ait contestation à ce sujet, ces reliefs sont évidemment ceux dont parle Pausanias (8, 9) comme appartenant au socle des statues de Léto et de ses enfants, érigées à Mantinée au sanctuaire d'Esculape et de cette déesse, et dont le périégète désigne en ces

Nos. 215-217.

termes le sujet: Μοῦσα καὶ Μαρσύας αὐλῶν «Muse et Marsyas jouant de la flûte»; (il est évident que dans le texte de Pausanias il devait y avoir Μοῦσαι et non Μοῦσα). On n'est pas d'accord non plus sur la façon dont ces reliefs étaient disposés. La plaque où est représenté Apollon était vraisemblablement placée au milieu et avait à côté celle où figure la Muse assise; les deux autres, y compris celle qui n'existe plus, occupaient les places latérales du socle; mais il y a, sur ce point plusieurs opinions plus ou moins invraisemblables. Quant à l'origine de ces reliefs on ne saurait, malgré les défauts qu'on y constate, mettre sérieusement en doute qu'ils proviennent, au moins indirectement, de l'artiste qui, d'après Pausanias, a exécuté les statues. H. 0,96-0,98. L. 1,36.

B. C. H. 1888, Pl. I-III Amelung, Die Basis des Prax: aus Mant. Munich 1895; Fougéres, Mantinée p. 543-564. Svoronos, Mus. nat. d'Athènes, Pl. XXX-XXXI, p. 181.

N° 1733. Socle carré, trouvé à Athènes, en 1891, près de la gare « l'héseion ». Il porte sur trois de ses côtés des reliefs représentant un cavalier et, à quelque distance, un trépied érigé sur une base à deux degrés. Ce motif est répété identiquement sur les trois côtés; sur le quatrième, on lit l'inscription suivante:

Φυλαρχοῦντες ἐνοίκων ἀνθιππασία
Δημαίνετος Δημέο(υ) Παιανιεύς
Δημέας Δημαινέτο(υ) Παιανιεύς
Δημοσθένης Δημαινέτο(υ) Παιανιεύς
Βρύαξις ἐπόησεν.

L'inscription nous apprend que le socle, sur lequel était probablement posée une Niké, (voir le N° suivant) a été érigé en mémoire des trois personnes, parentes entre elles, et qui sont mentionnées dans l'inscription, comme chefs de tribus vainqueurs au concours de l'Anthippasia, (*concours*

à cheval, (ἱππίων ἄμιλλα), qui avait lieu aux jeux des Panathénées, aux jeux Olympiques, etc. Xénoph. Hip. 3, 11). Le prix de cette victoire était un trépied, comme nous le voyons dans les reliefs en question. L'œuvre a été exécutée par le sculpteur Vryaxis, renommé dans l'antiquité, et connu comme collaborateur de Scopas et de Thimothéos au Mausolée d'Halicarnasse. H. 0.32. L. 72.

B. C. H. 1891, p. 369. Ephém. arch. 1893, Pl. IV-VII. Collignon, l. c. fig. 156-157. Svoronos, l. c. Pl. XXVI-XXVII, p. 164.

Nº 1732. Statue de Niké, mutilée (il y manque les ailes les bras et la tête), trouvée en même temps et tout près du socle qui précède. Elle semble, en outre, se rapporter aux dimensions du socle et elle est faite du même marbre. On a par conséquent supposé, et avec beaucoup de raison, que cette «Niké» était placée autrefois sur le socle en question. Si cette supposition est exacte, nous possédons dans ce monument une œuvre statuaire du sculpteur Vryaxis, mais malheureusement dans un état de conservation qui ne permet pas d'en apprécier suffisamment le style et le travail. H. 1.10.

Nºˢ 1734-1736. Trois têtes de statues colossales, trouvées à Lycosoura, près de Mégalopolis, dans les fouilles du sanctuaire de Despina, exécutées en 1892 par la Société archéologique. Les troncs de ces statues, (en grands morceaux et mal conservés), restent encore à l'endroit même où ils ont été trouvés, en raison de la difficulté du transport. Ces trois statues, (il y en avait une quatrième, celle de Perséphone), représentaient d'après Pausanias (VIII 37), le Titan Anytos, (Nº 1736) Déméter (Nº 1734) et Artémis (Nº 1735) et étaient exposées autrefois à Lycosoura dans le temple mentionné. Elles ont été faites, toujours d'après Pausanias, par Damophon, sculpteur renommé de Messène, à une époque que nous ne sommes pas en état de préciser exactement. La date de ces œuvres a été l'objet d'une grande discussion ; elles ont été classées tantôt parmi les œuvres du IVᵉ siècle av. J-C, tantôt parmi les

œuvres des temps romains, et même des temps d'Auguste. Cette dernière opinion, complètement abandonnée en ce moment, s'appuiait surtout sur des remarques faites dans les ruines, d'après lesquelles le temple où ces statues étaient érigées, avait été bâti aux temps romains.

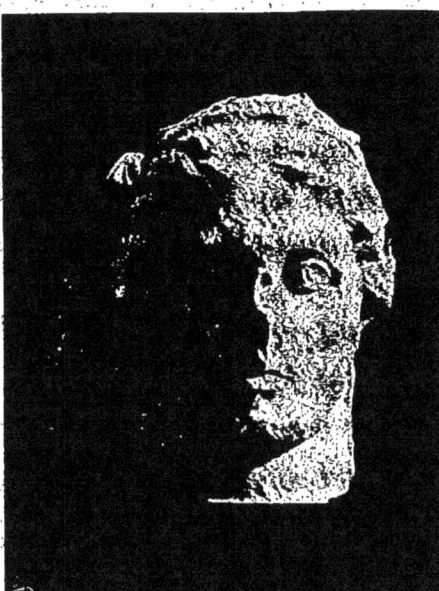

No 1734.

Quant au travail de ces statues, on doit avouer qu'il en est très soigné et que les œuvres, appréciées sans tenir compte de l'époque de la construction de l'édifice où elles étaient exposées, ne peuvent avoir été exécutées en des temps si postérieurs. Il est donc probable que les statues appartiennent à l'époque alexandrine, où l'on donnait, ordinairement des dimensions colossales aux statues.

On remarquera sur le visage du Titan la tentative de l'artiste d'imiter le type du Zeus de Phidias à Olympie; nous savons d'ailleurs, que Damophon aimait à imiter ce grand maître et qu'il parvenait à faire, en bois doré, des statues ayant presque l'aspect des statues chryséléphantines de Phidias.

Les trous creusés sur ces têtes, servaient à fixer des ornements (couronnes, pendants d'oreilles, etc.) en bronze. La tête de Déméter (N° 1734) portait un diadème de feuilles de chêne en bronze, dont on voit la place vide.

Cavvadias, Fouilles de Lycosoura (1893), Pl. I-IV. Brunn, Denk. Nos 478-480 Overbeck, Plastik (éd. 4) II p. 489. Athen. Mittheil. 1893 p. 219. Collignon, l. c. fig. 329-331. J. H. S. 1904, p. 41. An. of. Brit. Sch. 1905-6, p. 109 et 1906-7, p. 357.

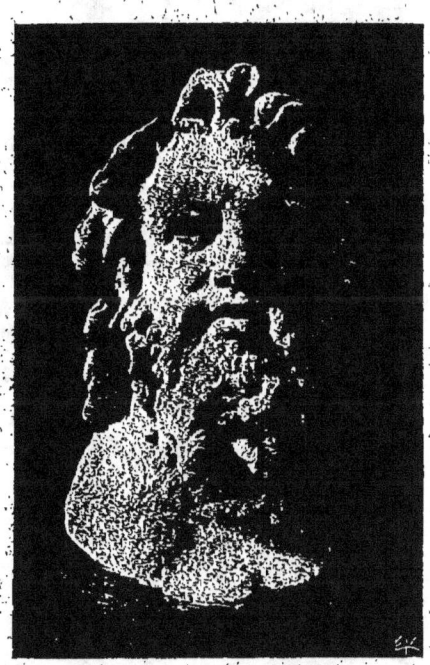

No 1736.

N° 1737. Fragment d'un grand manteau en marbre, provenant du même endroit que les têtes précédentes, et appartenant à une de ces statues de femmes, probablement à la plus grande celle de Despina. Ce morceau pendait au bras de la déesse; il est orné de scènes mythologiques en relief, de Nikés ailées et de Nymphes montées sur des chevaux fabuleux. L'exécution des reliefs et le naturel des plis de ce pan d'habit sont dignes de remarque. (v. la bibliogr. ci-dessus).

N° 1463. Base triangulaire de trépied, trouvée en 1853 à Athènes, près du monument du Lysicrate. Elle est ornée

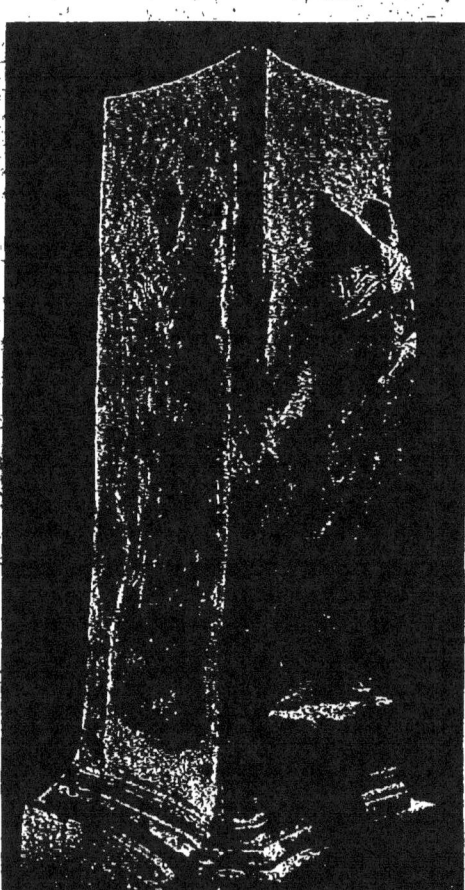

Base d'un trépied en bronze. No. 1763.

de reliefs. Dionysos imberbe, en habit long et tenant un thyrse et un vase à vin, occupe l'un de ces trois côtés; sur les deux autres, deux Nikés ailées, dont l'une tient aussi un vase à vin de même forme que celui de Dionysos, et l'autre une coupe aplatie. Cette base a été probablement érigée dans l'ancienne rue des Trépieds, (qui menait du théatre de Dionysos à la ville), et supportait un trépied de bronze, prix d'une victoire chorégique aux concours dionysiaques. La base, dont le travail est excellent, provient sans doute d'un grand ar-

tiste, probablement de Praxitèle même à qui l'on a voulu, avec beaucoup de raison, l'attribuer dernièrement, en s'appuyant sur une inscription trouvée en 1862 tout près de l'endroit où cette base a été découverte, et qui est sans doute relative à ce monument. H. 1.35.

Annali 1861, Pl. G. Wolters, l. c. No 2147. Jahresheft 1899 p. 255.

N^{os} 1561 - 1563. Sculptures provenant des fouilles de l'Héraion, en Argolide, exécutées par l'École américaine. Ces sculptures proviennent, en grande partie, du temple de la déesse Héra, et sont, très probablement, des œuvres de Polyclète d'Argos qui avait également exécuté, d'après Pausanias (II 17,4), la statue chryséléphantine de la déesse, érigée autrefois dans ce même temple, comme statue du culte.

C. Waldstein, The Argive Heraeum 1902 vol. I, Pl. XXX-XXXVIII. Collignon, l. c. pag. 168, fig. 82.

N^o 1572. Fragment d'une des métopes de ce temple, on y voit le corps mutilé d'un jeune homme dans l'attitude du combat.

N^o 1571. Tête de femme, à peu près de grandeur nature, provenant probablement des frontons de ce temple et appartenant à une statue d'Héra; on y prétend reconnaître le style de Polyclète. C'est une des plus belles œuvres du Musée.

Waldstein, l. c. Pl. XXXVI et Am. Journ. of arch. 1894, Pl. IX Furtwängler, Meisterw. p. 443. Reinach, recueil de Têtes ant. Pl. 51-52.

N^o 1563. Tête d'Amazone, provenant des métopes de ce même temple et rappelant le type statuaire de l'Amazone, créé par le même sculpteur.

N^o 1564. Tête de guerrier, coiffée d'un casque, faisant aussi sans doute partie d'une métope.

N^{os} 200 - 202. Sculptures trouvées à Éleusis, en 1888, rappelant quelques œuvres décoratives de certains édifices de l'acropole d'Athènes. Le groupe p. ex. N^o 200, est presque une réduction de celui qui se trouve actuellement encore à l'angle du fronton occidental du Parthénon, et, par une

coïncidence vraiment surprenante, il présente presque la même mutilation que l'original, circonstance qui fait hésiter, à première vue, sur l'authenticité de ces sculptures, quoiqu'elles aient été trouvées dans des fouilles exécutées par la Société archéologique. Le groupe ornait probablement le frouton d'un petit temple à Éleusis

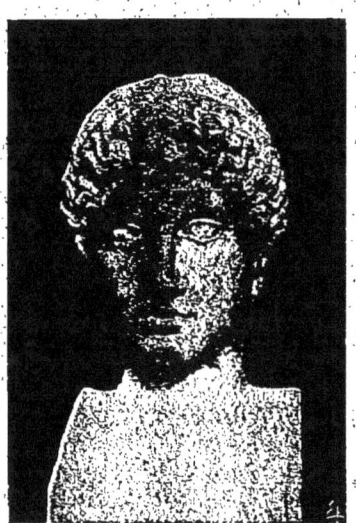

No 1571.

Les deux statuettes (N°s 201-202) représente chacune une femme assise sur un rocher; l'une d'elles tient un enfant sur les genoux. Ces deux femmes rappellent quelques figures de la frise de l'Érechtéion et elles doivent sans doute avoir été faites d'après des modèles pris sur ce temple de l'Acropole. Elles ornaient probablement ce même édifice au sanctuaire d'Éleusis.

Ephêm. archéol. 1890, Pl. XII-XIII, et 1893, pag. 193. Cavvadias, Catal. pag. 168.

N° 220. Groupe statuaire de deux femmes, (mutilées et sans têtes) dont l'une est assise sur un rocher et l'autre debout. Elles ont été trouvées en 1873 à Athènes, au Dipylon (Céramique) et sont d'une exécution très fine, comme on peut aisément le constater, malgré leur mauvais état de conservation. Le groupe provient sans doute d'un atelier attique du IV° siècle; mais il n'est pas très facile de présumer ce qu'on a voulu représenter par ces deux statues si mutilées et sans

attributs. Il s'agit probablement de deux déesses ou de deux Nymphes, autrefois placées dans un sanctuaire. L'hypothèse d'après laquelle ce seraient des statues funéraires ne paraît pas acceptable, malgré l'importance de l'argument tiré du lieu où elles ont été trouvées. H. 0.87.

Sybel, Kat. d. Sculp. zu Athen No 271. Kavvadias, l c. pag. 178.

Nos **221-222**. Fragments de frise d'un édifice inconnu, trouvés près des Thermopyles; ils représentent en très bas relief des Tritons, des Néréides et des Éros montés sur des chevaux marins. On croit voir dans ces reliefs une procession mythologique, mais malheureusement sur ces fragments ne figurent que des personnages secondaires, la partie la plus intéressante de la frise ayant disparu. Le relief entier représentait peut-être les noces de Poséidon et d'Amphitrite, comme nous les voyons figurer sur d'autres monuments. L'œuvre est finement exécutée, mais elle ne peut remonter à une époque antérieure aux temps romains, époque à laquelle on aimait de préférence à décorer les édifices de telles représentations.

Heydemann, Die antik. Marmor-Bildw. zu Athen, Nos 250-251. Wolters, l. c. Nos 1907-1908. Journ. of. Hell. Stud. 1904, p. 56, fig. 9. Svoronos, l. c. Pl. XXXIII.

N° **223**. Statuette d'Apollon, (sans pieds ni mains) à longue chevelure tombant en tresses sur les épaules. Elle a été trouvée à Sparte. Il s'agit probablement d'une copie en réduction d'une statue de bronze, provenant de l'école Péloponnésienne (Polyclète).

Ephém. arch 1885, Pl. IV. Furtwängler, Meisterwerke p. 379.

N° **224**. Statuette de jeune fille, trouvée à Kissamos, en Crète. Elle représente une jeune fille et rappelle des figurines de terre cuite. L'œuvre est modelé d'après le style du IVe siècle.

Cavvadias, Catal pag 181.

N° **1731**. Autel circulaire (brisé en partie), trouvé à Athènes, au Céramique, en 1877. Il existait autrefois tout autour de

cet autel un bas-relief représentant ce qu'on appelle l'assemblée des douze dieux. On voit en effet dans ce qui reste encore quelques-unes des effigies des Olympiens, réunis en assemblée solennelle. Parmi eux on reconnaît facilement à leurs attributs ou à leurs types caractéristiques: Zeus, assis sur son trône, le sceptre à la main; Héra, debout près de lui (le visage mutilé); Apollon nu, avec sa cithare; Poséidon avec son trident (indiqué autrefois en couleur), assis sur un rocher; Déméter, assise également et deux autres déesses. Dans la partie qui manque suivait certainement la série des autres dieux du Panthéon. Nous voyons dans ce monument les dieux représentés d'après des types connus et caractéristiques adoptés pour chacun d'eux, ce qui donne à penser que le sculpteur avait sous les yeux des modèles connus, créés par plusieurs grands artistes. Style du VI^e siècle. D. 0.83. H. 0.40.

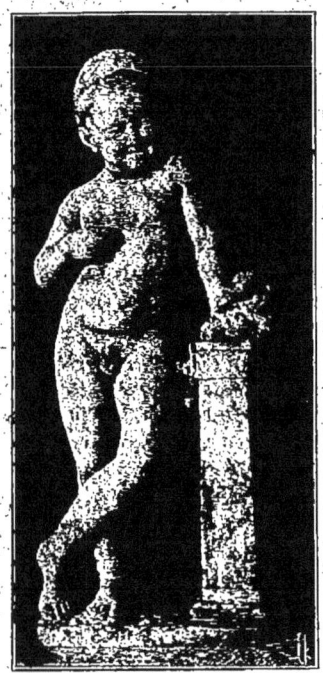

No 2772.

Athen. Mittheil. 1897, Pl. XX. Furtwängler, Meisterw. p. 190. Svoronos, l. c. Pl. XXVI, p. 160.

N° **2772**. Statuette d'enfant, trouvée à Phokis (Lilaia) en 1853. *(Appertenant à la Bibliotheque Nationale elle est déposée provisoirement au Musée).*

La statuette, placée probablement autrefois devant une fontaine, représente un enfant debout, appuyant son bras gauche sur un pilastre où gît une oie; la main presse l'oiseau, mais sans la moindre intention de la part de l'enfant de vouloir lui faire du mal; il ne regarde même pas son oiseau captif. L'enfant est content, et par un sourire gracieux, il exprime sa joie. La tête est entourée d'un bandeau, lié sur la nuque, comme ou le voit souvent sur des reliefs funéraires attiques. Le style en est celui du IV^e siècle, mais l'œuvre est probablement une copie des temps postérieurs. H. 0.85.

Annali 1859, Pl. A. Wolters, Bausteine No 1590. J. H. S. VI, Pl. I. Klein. Gesch. der Gr. Kunst. III p. 51. Svoronos, Ephém. archéol. 1909.

SALLE IV, DE THÉMIS
(Voir Pl. No 11).

N° **231**. Statue colossale de Thémis *(déesse de la Justice)*, trouvée en 1890 à Rhamnonte, en Attique, ancien dème près de Marathon. Une inscription, gravée sur le socle et conçue en ces termes:

Μεγακλῆς Μεγακ(λέου)ς Ραμνούσ(ι)ος ἀνέθηκε Θέμιδι στεφανωθεὶς
ὑπὸ τῶν δημοτῶν δικαι|οσύνης ἕνεκα· [ἐπὶ ἱερείας Καλλιστοῦς καὶ
⟨καὶ⟩ Φειδοστράτης Νεμέσει ἱερείας] νικήσας παισὶ καὶ
ἀνδράσι γυμνασιαρχῶν | καὶ κωμῳδοῖς χορηγῶν.
— Χαιρέστρατος Χαιρεδήμου Ραμνούσιος ἐποίησε —

nous apprend que la statue a été dédiée à la déesse par un certain Mégaclès, fils de Mégaclès, en mémoire d'une victoire chorégique et gymnastique remportée par lui, gymnasiarque, et qu'elle a été exécutée par Chairestratos sculpteur du même

pays. C'est la première fois que l'on rencontre le nom de cet artiste, mais, d'après la forme des lettres de l'inscription, il doit avoir vécu vers le IIIe siècle avant notre ère. C'est d'ailleurs la date que semble indiquer l'examen de l'œuvre au point de vue du style. La déesse, à haute taille, vêtue d'une tunique talaire, ceinte très haut et portant un large himation, enroulé sur le bras gauche, et qui laisse la poitrine à découvert, rend admirablement le type de la déesse de la Justice; la statue est, en effet d'une magnificence et d'une majesté vraiment divines.

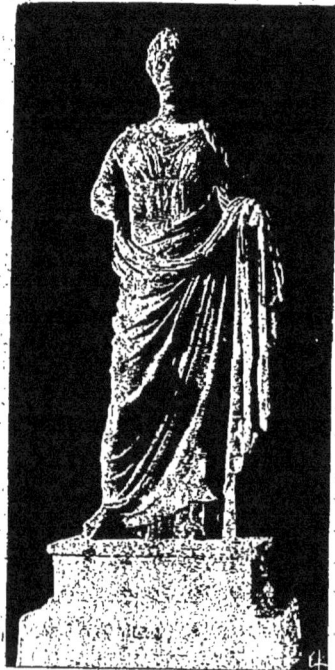

Statue de Thémis. No 231.

Malheureusement la main droite fait défaut et, si nous admettons qu'elle tenait de cette main une balance en bronze, comme l'on retrouve cette même déesse représentée sur quelques monnaies des temps postérieurs, l'aspect en devait assurément être très imposant. La statue, l'une des meilleures du notre Musée, a été trouvée, renversée à terre, devant la place qu'elle occupait dans le petit temple de Rhamnonte, le plus ancien des deux qui y existaient, et où ont été également découvertes les trois statues portant les Nos suivants. H. 0,22.

Ephém. arch. 1891, Pl. IV-V Brunn. Denkm. No 476. Collignon, l. c. IIe fig. 241.

NOTA.— Les deux sièges en marbre posés à gauche et à droite de la statue, avaient été également découverts à Rhamnonte, longtemps avant la statue, et il est à remarquer qu'ils portent gravés les noms de deux prêtresses (C. J. G. No 461. 462) dont fait mention l'inscription qui figure à la base de la statue; ces sièges doivent avoir été placés dans ce même temple, près de la statue.

Nº **232**. Statue d'une prêtresse de la déesse Némésis, nommée Aristonoé, trouvée dans le même temple que la précédente; elle était placée autrefois à côté de celle de Thémis. Une inscription gravée sur le socle nous apprend que la statue a été dédiée par le fils de la prêtresse, Hiéroclès, aux déesses Thémis et Némésis. D'après la forme des lettres, l'œuvre ne peut remonter au delà des temps romains; c'est ce que confirme aussi le travail négligé de la statue. Dans les traits du visage on doit, sans doute, reconnaître ceux de la prêtresse. Elle tient de la main droite une coupe, symbole de ses fonctions sacerdotales. La position des bras, travaillés à part et rapportés à la statue, est très mal comprise et fait sensiblement contraste avec le reste du travail. H. 1.62.

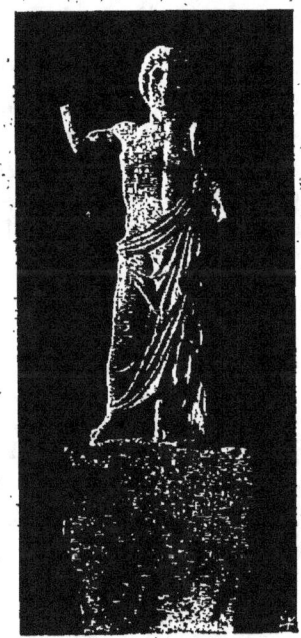

No 199.

Ephém. archéol. 1891, Pl. VI. Collignon, l. c. pag. 461.

Nº **199**. Statuette de jeune homme, trouvée à Rhamnonte avec les deux précédentes. La main droite faisant défaut,

nous ne pouvons savoir si le jeune homme tenait un objet dans cette main et quel était cet objet. La statuette est érigée sur un socle très élevé et d'une forme peu fréquente (cf. N° 41) en marbre de couleur brune. Sur ce socle est gravé un distique, divisé en quatre lignes, qui date du V° siècle av. J.-C. et qui nous apprend que cette statuette « *de celui-ci* » a été dédiée par Lysiclédès, fils d'Épandridès, à la déesse « *celle-ci qui* « *a ce sanctuaire* » de sorte que, si la statuette n'avait pas été trouvée au sanctuaire de Némésis, nous ne serions en état de savoir ni l'endroit où elle avait été érigée ni même la divinité à laquelle elle avait été dédiée ; quant à la personne qu'elle devait représenter, nous l'ignorons ; ce n'est peut-être que la figure idéalisée de celui qui l'a dédiée L'œuvre n'est pas aussi bien exécutée qu'on serait en droit de l'attendre de l'époque, et nous devons supposer qu'elle a été faite par un sculpteur médiocre. L'inscription est ainsi conçue :

Λυσικλείδης ἀνέθηκ|εν Ἐπανδρίδο(υ) υ(ἱ)ὸς ἀπ|⟨Η⟩-
αρχὴν τόνδε θεᾷ τῇ|δε ἣ τόδ ἔχει τέμενος.

H. de la st. 0.88. H. du soc. 0.98.

Ephém. archéol. 1891, Pl. VII. Cavvadias, l. c. pag. 166.

N° **313**. Statue d'Hermès, érigée sur un socle circulaire, trouvée à Rhamnonte, avec d'autres statues de même type, en dehors de l'enceinte du temple de Némésis et sur la route qui allait du temple à la mer. Ce type d'Hermès, dont le corps, à partir des jambes, se termine en colonne rectangulaire, n'est pas celui des Hermès que l'on rencontre le plus ordinairement et qui ne se composent que d'une tête sur un cippe carré ; ce doit être ici une modification du type courant, dûe à un des grands sculpteurs Grecs. Le visage et le corps ont un aspect plutôt féminin et, en effet, on pourrait douter que la figure représente un dieu, si elle ne ressemblait à

d'autres œuvres presque du même type, et qui représentent assurément Hermès; un type semblable, provenant d'Épidaure, se trouve dans les salles réservées du Musée, sous le N⁰ 295 (cf. Cavvad. Cat. p. 229). L'inscription gravée sur le socle indique, par la forme des lettres, que l'œuvre date du IIIᵉ siècle avant notre ère. Elle nous apprend que le monument a été érigé par les gymnasiarques, à la suite de leur victoire dans une lampadophorie (promenade aux flambeaux);

```
. . . . . . . . . . . . ασιος
. . . . . . . . γυμ|νασίαρχοι ἀνέθεσαν
. . . . . . ἄρ]χοντος, λαμπάδι νικήσαντες.
. . Εὐωνυμεὺς Χαρικλῆς Ἀλεξαμένου Περγασῆθεν.
   λ α μ π α δ η φ ό ρ ο ι
```

Suivent les noms des 46 personnes qui ont pris part à cette fête. H. avec la base: 1.98.

Ephém. arch. 1891, Pl. VII, p. 56. Cavvadias, l. c. pag. 237.

N⁰ 253. Statuette d'Héraclès, mutilée et sans pieds, trouvée à Athènes, rue d'Éole, en 1885. Elle représente ce demi-dieu imberbe, revêtu d'une peau de lion, dont la tête le coiffe comme d'un casque et dont les pattes, nouées, lui couvrent la poitrine. C'est un type d'Héraclès très fréquent. Travail commun des temps romains. H. 0.65.

Cavvadias, l. c. pag. 207.

N⁰ˢ 259-260. Deux bas-reliefs (mutilés) représentant deux jeunes femmes, évidemment deux danseuses, vêtues d'un manteau léger et transparent; l'une d'elles est déjà en mouvement, tandis que l'autre semble s'apprêter à danser. Ces reliefs ont été trouvés, en 1862, au sanctuaire de Dionysos à Athènes, où elles servaient probablement au décor du théâtre. Le motif figuré sur ces reliefs se retrouve très souvent sur d'autres anciens monuments. Il existait, paraît-il, autrefois un original, fait par un artiste de la bonne époque, que les scul-

pteurs des temps postérieurs avaient fréquemment copié. On y admire surtout l'élégance et l'allure gracieuse des femmes ainsi que l'arrangement irréprochable de la chevelure et de la draperie. Ces reliefs ne peuvent pourtant que provenir des temps romains. H. 1.02 -1.12. L. 0.63.

No 159

Rev. archéol. 1868, Pl. II. Wolters: Basnteine, Nos 1878 -79. Hauser Neuatt. rel. No 59. Svoronos, l. c. Pl. XXXII, p. 239.

NOTA. — Dans cette même salle sont encore exposés plusieurs bustes ou têtes de statues, dont la plupart sont des portraits. Les plus. remarquables sont les Nos suivants.

N° **327**. Tête de Démosthène (mutilée), trouvée à Athènes dans le jardin royal, en 1849. La physionomie de cet orateur nous est connue par diverses autres répliques se trouvant dans différents Musées, notamment par celui de la glyptothèque de Munich, ainsi que par la statue du Vatican. Cette dernière est probablement une co-

pie de la statue en bronze, exécutée après la mort de l'orateur (280 av. J. C) par le sculpteur Polyeuctos. Les traits individuels de la tête de notre Musée sont d'une identité presque absolue avec ceux de plusieurs autres copies. Cet accord atteste sans doute, que nous avons dans ces œuvres la physionomie véritable de l'orateur. Notre Musée possède encore deux autres répliques du même type, mais de moindres dimensions cf. N^{os} 1760-1 (salle des cosmètes).

Arndt-Bruckmann, Griech und Röm. Porträts, pl. 137 Michaelis, Bildnisse des Demosth. p. 405. Collignon, l. c. pag. 459.

N° 325. Tête de femme, portrait probablement d'une matrone romaine, couronnée de lierre, trouvée à Amorgos. Travail soigné. Grandeur nature.
B. C. H. 1889, Pl. X. Cavvadias, l. c. pag. 243.

N° 351. Tête d'homme, trouvée à Athènes, portrait d'un Romain rasé. Travail excellent. Grandeur nature.

No 260.

No 326.

No 327.

No 351.

No 358.

No 364.

No 1855.

No 352.

No 357.

No 366.

No 1842.

Sybel, Kat. der Sculp. zu Athen, No 653.

N° 341. Tête (portrait) d'un homme à la chevelure courte et en désordre. C'est probablement la face d'un guerrier barbare. Travail très soigné des temps romains.

Cavvadias, l. c. pag. 246.

N° 343. Tête de même travail représentant également un barbare.

Sybel, l. c. No 677.

N° 326. Tête d'un Empereur (?) romain, couronné, plus grande que nature.

B. C. H. 1889, p. 43.

N° 352. Tête d'Hermès, coiffée d'un pétase à ailerons. Copie des temps romains.

Sybel, l. c. No 695.

N° 323. Tête d'Esculape (d'Amorgos) du type habituel. Travail des temps grecs.

B. C. H. 1889, Pl. XI, p. 40.

N° 324. Tête (mutilée) d'Hygie, du même endroit, type habituel; travail soigné des temps grecs.

B. C. H. 1889, p. 43.

N° 357. Tête probablement d'Héra, coiffée d'un diadème rayonné. Travail des temps romains.

Cavvadias, l. c. pag. 249.

N° 366. Tête de femme (Omphale?), coiffée d'une peau de lion à la manière d'Héraclès. Les lettres gravées sur le visage proviennent d'un numérotage des temps postérieurs.

Sybel, l. c. No 705.

N° 1855. Tête de femme (inachevée) appartenant à un relief funéraire. Beau style du IV^e siècle.

N° 2773. Belle tête d'une déesse (Héra?) trouvée à Képhissia. Style du IV^e siècle, copie des temps romains.

N° 2774. Statue de jeune homme nu, courbé, dans l'atti-

tude d'un suppliant. Elle n'est qu'à demi conservée (tout le côté gauche ayant été détruit) et faisait sans doute partie d'un groupe de combattants, où elle représentait l'adversaire vaincu, suppliant son ennemi de lui épargner la vie. Les traits du visage de cet homme semblent indiquer un barbare (un Gaulois probablement). Cette statue, qui n'est probablement que la copie d'une œuvre en bronze de l'école de Pergame, était comprise dans une grande expédition d'œuvres d'art, (reproductions pour la plupart) envoyées à Rome ou à une autre ville d'Italie, pour y être vendues. Le bateau qui les transportait (1er siècle av. J. C. selon toute probabilité) fit naufrage près de l'île de Cythère, d'où elles ont été récemment (1900) retirées par des plongeurs ([1]). C'est également à cette découverte que nous sommes redevables de l'admirable bronze, qui représente un Éphèbe nu, exposé actuellement dans la nouvelle salle du Musée (V. Pl. N° 35).

Ephém. arch. 1902, Pl. A', No 1. Svoronos, l. c. Pl. XII, p. 66.

N° 2774. Statue de jeune homme, de la même provenance, rongée et détruite par la mer; il n'en reste de bien conservé que la tête. C'est probablement la statue d'un Apollon, copie d'une œuvre du IV° siècle.

Ephém. arch. 1902, Pl. E', Nos 1-2. Svoronos, l. c. Pl. XV.

N° 1745. Statuette en marbre blanc poli, réprésentant la Fortune (Τύχη), trouvée en Égypte et appartenant à la collection Dimitriou. La déesse tient le corne d'Amalthée de la main gauche et le timon de la main droite; ce dernier attribut est emprunté à la déesse Isis, avec laquelle elle se confondait aux temps romains. H. 0.88.

Kastriotis, Cat. des sculpt. (en grec) p. 308.—Pour le type v. Muller. Wieseler II. no 925.

(1) Une grande partie de ces statues, plus ou moins détériorées, sont provisoirement exposées dans le portique à droite de l'entrée du Musée.

SALLE V, DE POSÉIDON
(Voir Pl. No 12).

Cette grande salle renferme des statues et des têtes de l'époque alexandrine ainsi que de l'époque romaine, principalement des œuvres dépourvues d'originalité et qui ne sont que des imitations ou des copies, plus ou moins fidèles, d'œuvres de la bonne époque grecque.

N° **1693**. Hermès à double tête, trouvé dans les fouilles exécutées en 1869 au stade d'Athènes. Il présente la forme ordinaire des Hermès à cippe carré. On y reconnait d'un côté Hermès à la longue barbe (stylisée) et de l'autre Apollon, aux cheveux longs retombant sur la poitrine. Le style en est, quant à certains détails, archaïque, mais l'œuvre, en général, est bien modelée et témoigne d'un ciseau très habile.

On a dernièrement découvert, au même endroit, deux autres monuments presque semblables à cet Hermès et qui ont été laissés sur place. Ces Hermès placés au bout du stade servaient probablement, comme l'indiquent les trous carrés ouverts dans la colonne, à soutenir la corde de barricade qui tombait pour donner le signal du départ aux éphèbes prenant part aux Jeux. D'après une inscription trouvée à Pergame et gravée sur une œuvre semblable, ce type d'Hermès doit son origine au sculpteur Alkaménès, dont l'œuvre originale était autrefois exposée dans les Propylées de l'Acropole d'Athènes. L'Hermès en question n'est donc qu'une copie des temps romains. H. 2.20.

Archéol. Zeit. XXVII, p. 231. Politis, Le stade Panathénaïque, p. 40 et s. Athèn. 1896. Ath. Mitth. 1904, Pl. XVIII, p. 185. Sticotti, archéografo Triestino 1906, pag. 3 et s. Savignioni, Ausonia 1907, fasc. I, p. 42, fig. 16.

N° **233**. Le haut du corps d'une statue colossale représen-

tant probablement une Niké; on y constate en effet la place où les ailes étaient autrefois fixées. Les bras (celui de droite était levé) manquent ainsi que tout le bas du corps. La tête, actuellement redressée sur le corps, était antée et travaillée à part; on a voulu par conséquent discuter le rapport entre cette tête et le corps sur lequel elle est placée, mais sans raison suffisante. Les proportions, le style, la même qualité du marbre attestent que la tête, trouvée d'ailleurs au même endroit, ne peut qu'avoir appartenu à la statue. A ce même endroit, vers l'ouest de la ville d'Athènes (près de la gare: Théséion) en 1837, ont été découverts la tête décrite plus bas (N° 234) ainsi qu'une inscription et un grand socle. Cette inscription mentionne un ancien sculpteur: Euboulidès, fils d'Eucheir, athénien, du dème de Kropia, qui, d'après Pausanias (1, 2, 5) avait dédié un ex-voto à Dionysos *Melpoménos*, consistant en *une*, ou d'après une autre interprétation du texte du Pausanias, assurément erronée, en *plusieures* statues: d'Athéna, de Zeus, des Muses etc. Conformément à cette dernière interprétation on a prétendu reconnaître en cette statue une de ces œuvres d'Euboulidès en la reportant conséquemment à l'an 130 av. notre ère, date de l'érection de ce monument. L'erreur en est évidente, car le travail soigné de la tête et l'élégance des plis de l'habit attestent que l'œuvre ne peut être postérieure à l'époque alexandrine. On pourrait même prétendre qu'elle remonte jusqu'au commencement du IV° siècle av. notre ère. H. 1.35.

Ross, Archäol. Aufs. I, Pl. XII-XIII. Athen. Mitth. 1882, p. 81 et 1887, p. 365 et s. Milchhöfer, Arch. Studien H. Brunn dargebracht 1893, p. 44 et s. Collignon, Hist. de la Scul. II fig. 327. Wolters, l. c. No 1432.

N° 234. Tête colossale d'Athéna, trouvée au même endroit que la statue précédente. On attribue à cette tête la même origine, la considérant comme une œuvre d'Euboulidès, du sculpteur mentionné ci-dessus. Mais si l'intréprétation que l'on a donnée au texte du Pausanias n'est pas juste,

comme cela est manifeste, l'attribution de l'œuvre à ce sculpteur ne peut pas être prise en considération. Il s'agit sans doute d'une copie et il est probable que le copiste avait imité dans cette tête une œuvre originale en bronze du V⁰ siècle. La tête, coiffée autrefois d'un casque en bronze, ressemble beaucoup à celle de la Pallas de Vellétri (actuellement au Louvre) d'où l'on a voulu conclure, que ces deux œuvres sont des copies du même original que l'on attribue à l'école de Polyclète.

Ath. Mitth. 1892, Pl. V. Wolters, l. c. No 1483. Milchhöfer, l. c. p. 48. Furtwängler, Meisterw. p. 306.

N⁰ 235. Statue colossale de Poséidon, trouvée à Milo en 1877, dans une propriété privée; elle a été achetée par l'État. La statue est faite de deux grands blocs de marbre de Paros. Le dieu est représenté debout, le trident (moderne) à la main droite, la main gauche sur la hanche, vêtu d'un seul himation qui, partant de l'épaule gauche, le couvre depuis le ventre. Le nez et quelques parties du vêtement ont été restau-

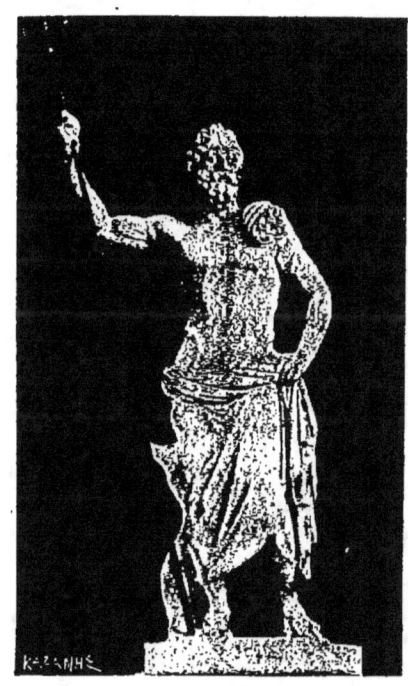

No. 235

rés. Cette statue, si imposante par ses dimensions et par la majesté de son attitude, dénote pourtant un travail peu soigné dans certains détails. Elle date des temps alexandrins étant probablement la copie d'une œuvre renommée du V^e siècle; ce même type du dieu se retrouve en effet sur d'au-

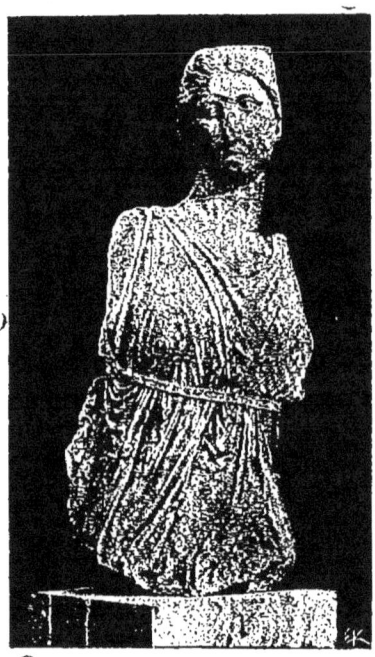

No 239

tres monuments anciens de temps plus reculés que ceux auxquels remonte notre statue (voir le N^o 931 des reliefs funéraires). Le dieu est accompagné d'un dauphin, qui forme l'appui, symbole de sa souveraineté sur la mer. H. 2.15.

B C. H. 1889. Pl. III. Cavvadias, Catal. p.190. Furtwängler, Meisterw. p. 615. Collignon, Hist. II. fig. 250.

N^o 239. Statuette de Satyre, trouvée à Lamia. Il y manque le bras droit et la jambe gauche, restaurée en plâtre. Pour s'expliquer l'attitude de la statue, il faut se figurer que la main droite, levée en haut, était placée au-dessus des yeux, comme lorsqu'on regarde au loin. Le Satyre, pour faciliter cet effort visuel, se tient sur la pointe des pieds. Ce type de Satyre a été créé

par le peintre Antiphilos. D'après une autre opinion, plus vraisemblable, cette statuette représenterait un Satyre dansant; l'attitude des jambes surtout justifie cette interprétation. Le Satyre est muni d'une peau de lion qui pend du bras gauche. Le travail en est assez bon et la statuette, d'après son style, peut remonter jusqu'aux temps alexandrins. H. 0.90.

<small>Schöll, arch. Mitth. aus Gr. Pl. V. Furtwängler, Der Satyre aus Pergamon p. 15. Wolters, l. c. No 1429. Arnd-Amelung Einzelauf. 641-642.</small>

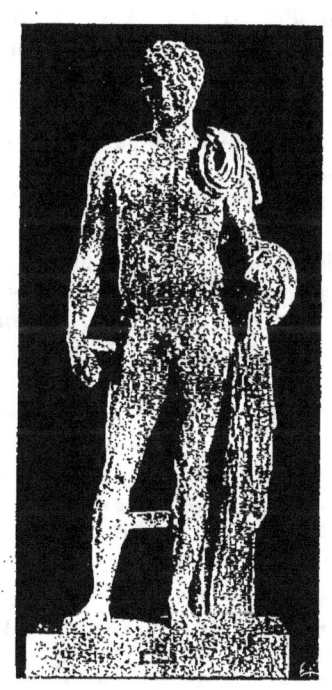

No 240

N° **254**. Statue (mutilée) de jeune homme nu, peut-être d'un athlète, trouvée à Éleusis, en 1887. Marbre pentélique. Le jeune homme est représenté au moment où il va se frotter le corps avec le strigile. C'est par conséquent un des types d'Apoxyomenos, créé probablement par Polyklète et dont nous rencontrons des répliques dans d'autres musées. On voit en effet sur la tête de cette statue une légère trace de la main qui tenait le strigile. L'œuvre est une copie des temps romains, faite avec beaucoup de soin. H. 1.05.

<small>Ephem. archéol. 1890 pl. X—XI. Röm. Mitth. 1891 p. 304. Furtwängler, Meisterw. p. 453,4. Comptes rend. du cong. intern. Athènes 1905 p. 181.</small>

N° **240**. Statue d'Hermès trouvée a Atalante (Locride).

Marbre pentélique. Le dieu, debout et s'appuyant sur le pied droit, est représenté nu, en grandeur nature, tenant le caducée de la main gauche et, peut-être, une bourse de la main droite, comme la statue qui suit. Son himation, négligemment plié, est rejeté sur l'épaule gauche retombant sur le bras. Ce type d'Hermès, d'ailleurs assez fréquent, est la copie d'une œuvre du IV° siècle faite aux derniers temps de l'époque alexandrine, ou plutôt aux temps romains ; on y reconnait l'influence de Lysippe. H. 1.90.

Gaz. archéol. 2, pl. XXI-III. Ath. Mitth. 1878. p. 98, B. Furtwängler l. c. p. 505. Arnd-Amelung l c. no 641-642.

N° **241**. Statue d'Hermès de grandeur nature, trouvée à Ægion, avec la statue qui suit. Elle se rapproche de très près de la précédente, nous présentant également un type d'Hermès que nous devons considérer comme provenant de l'école d'un grand sculpteur du IV° siècle, peut-être de Lysippe. Le dieu tient de la main droite la bourse, dont il reste une mince trace, et de l'autre, le caducée, dont on voit encore quelques débris. Selon l'opinion la plus admissible cette statue devait figurer plutôt un homme mort, sous le type idéal d'Hermès; elle a été en outre découverte (ainsi que la suivante) dans des conditions telles (auprès de tombeaux) qu'elles permettent l'hypothèse que toutes deux ont servi de statues funéraires. Copie de l'époque romaine. H. 1.71.

Ath. Mittheil. 1678. pl. V. Furtwängler, l. c. p. 505. Arnd-Amelung 631--632.

N° **242**. Statue de femme, trouvée au même endroit que la précédente. Elle est d'un type presque identique à celui de la statue de Délos (N° 247) représentant une femme (une matrone) vêtue d'une longue tunique et enveloppée dans un manteau qui lui recouvre tout le corps. Nous retrouvons assez souvent ce type statuaire, d'ailleurs très répandu aussi dans des figurines de terre cuite. La statue, placée autrefois sur un tombeau, n'est probablement que l'effigie de la morte.

Œuvre des temps romains, modelée d'après un original du IVᵉ siècle. H. 1.69.

<small>Annali 1861 p. 60. Ath. Mitth. 1878 pl. VI. Cavvadias l. c. p. 297.</small>

Nº **244**. Statue de jeune homme, trouvée à Érétrie, en 1885. Elle est érigée sur une socle élevé, en forme de table (restauré). Le jeune homme est représenté debout, s'appuyant sur le pied droit, dans l'attitude d'un orateur; il est recouvert d'un large himation enveloppant le corps entier. La statue représente sans doute un mortel, quoique les traits idéalisés de la tête nous rappellent le type d'un Hermès. L'œuvre en général n'est pas bien modelé; on y constate des défauts, surtout dans l'exécution des doigts et de la draperie, et on doit supposer que le sculpteur, qui en tout cas n'était pas très habile, avait en vue quelque type du IVᵉ siècle. On voit sur le socle, près du tronc d'arbre qui sert d'appui, quelques objets dont on ne peut déterminer exactement la nature; on prétend y voir des jambières ou une cuirasse (?). H. 1.90.

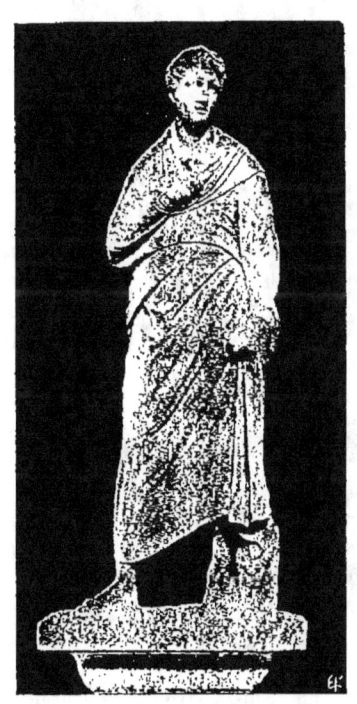

No 244

<small>Cavvadias, Catal. p. 199. Brunn-Bruckmann, Dkm. 519. Arnd-Amelung 624.</small>

N° **243**. Statue d'Hermès Criophore (*qui porte le bélier*) trouvée à Trézène, en 1870, par l'École française. Le dieu tient le caducée de la main gauche et de l'autre il saisit par les cornes le bélier qu'il maintient debout, appuyé sur sa jambe droite. Ce type d'Hermès, au corps nu, coiffé d'un pétase à ailerons et muni d'un himation suspendu à l'épaule, est bien différent des types créés, à une époque antérieure, par les sculpteurs *Onatas* et *Kalamis*; il doit sans doute son origine à un sculpteur renommé du IVe siècle, probablement à Lysippe. Notre statue n'est donc qu'une bonne réplique des temps postérieurs. H. 1.80.

B. C. H. 1892. pl. II 17 p. 165. Cavvadias, l. c. p. 198. Furtwängler, Meistew. p. 424.

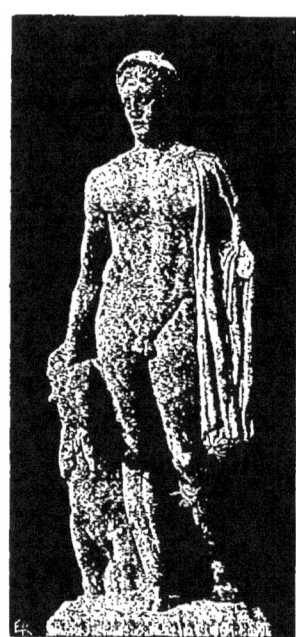

N° 243

N° **368**. Buste d'Hermachos, bien conservé, trouvé à Athènes. Nous connaissons la physionomie de ce sage, disciple et successeur d'Épicure, par un buste en bronze, trouvé à Herculanum et sous lequel son nom est gravé. Hermarchos ressemblait beaucoup à son maître, dont nous possédons aussi des bustes authentiques, avec la différence que les traits individuels du disciple étaient plus doux et moins énergiques que ceux du maître. Le travail de ce buste, qui n'est qu'une

copie postérieure, est assez bon. Grandeur nature.

Arch. Zeit 1884 p. 153. Wolters, Bausteine No 1625. Bernoulli gr. Ikonographie II|p. 140.

N° **1762**. Tête colossale d'Aphrodite, trouvée à Athènes, en 1889. Bonne copie d'un original du IV° siècle (Praxitèle?).

Ephém. arch. 1900 pl. V. Collignon, Hist. II fig. 135.

N° **356**. Tête colossale (portrait), trouvée à Athènes en 1878 au théâtre de Dionysos. Elle est ceinte d'un diadème et porte les cheveux longs et crépus. Époque romaine.

Sybel, No 2892.

N. **350**. Tête colossale (inachevée) de Lucius Vérus, trouvée à Athènes, au théâtre de Dionysos, en 1878. Bon travail.

Cavvadias l. c. p. 248. Pour le type v. Bernoulli röm. Ikonogr. II 2 p. 205 et s.

N° **245**. Groupe représentant enlacés Dionysos et un jeune Satyre, trouvé en 1888 près de l'Olympéion à Athènes. L'œuvre est restée

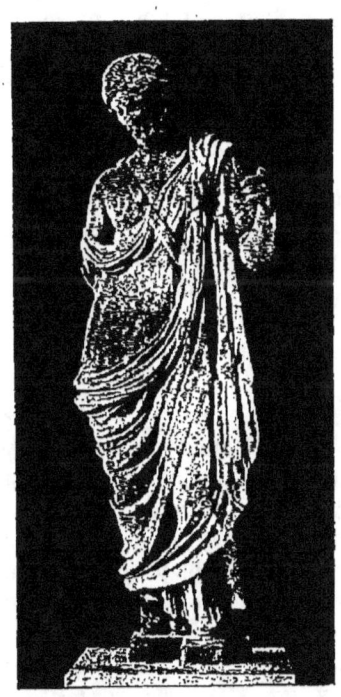

No 262

inachevée et il est, par conséquent, difficile d'en pouvoir bien apprécier le travail. Le groupe ne paraît pourtant

n'être que la copie d'un original bien modelé du IV⁰ siècle.
H. 0.65-72.

Ephém. archéol. 1888 p. 67. Cavvadias, Catal. p. 200.

N⁰ 262. Statue d'Aphrodite, du type de la Vénus Génitrix, trouvée à Épidaure, en 1886 (mutilée et fort endommagée par endroits). La déesse, vêtue d'une tunique transparente et d'un long himation qui partant de l'épaule gauche lui couvre le bas du corps et laisse la poitrine à découvert, tenait sans doute une pomme de la main droite et une lance de l'autre; elle porte encore une épée suspendue au côté gauche. On croit reconnaître dans cette statue le type créé par Alkaménès dans sa «Vénus aux jardins». On attribue également ce type de Vénus Génitrix, dont plusieurs répliques sont parvenues jusqu'à nous, à d'autres anciens sculpteurs (à Calamis, Callimaqne, etc.). Notre statue, quoique en mauvais état de conservation est certainement une des plus belles et des plus précieuses copies qui nous soient parvenues des temps romains. H. 1.51.

Ephém. arch. 1889 pl. . Arnd-Amelung 629-630. Jahrb. 1892 p. 203. Collignon, l. c. fig. 242. Springer-Méchaelis, Kunstg. p. 243.

N⁰ 1828. Statue colossale d'un athlète nu, trouvée à Délos, en 1894. C'est sans doute la statue iconique d'un lutteur, à la tête complètement rasée, robuste et vigoureux, vainqueur aux Jeux. Le visage est laid, et caractérise parfaitement l'énergie et la force de l'athlète; la musculature en est très développée comme il est bien naturel pour un athlète. La statue est en général une œuvre très habile des temps romains, placée autrefois dans la palestre. H. 2.55.

B.C.H. 1895 p. 909. Monum. Piot, III p. 187. Rev. des Èt. G. 1898 pl. II.

N⁰ 247. Statue (mutilée et sans tête) d'un guerrier nu, tombé sur un genou; elle a été trouvée à Délos, en 1883. D'après une épigramme trouvée aussi à Délos, la statue, selon toute probabilité, est l'œuvre de Nikératos, un des scul-

pteurs de l'école de Pergame, qui vivait sous le roi Eumène II. L'œuvre, qui est par conséquent un produit de cette école, rappelant en plusieurs points la statue connue sous le nom de «Gladiateur Borguèse» au Louvre, doit représenter un Gaulois, se défendant contre un ennemi, qui était probablement à cheval. Le guerrier dans l'attitude de la défensive, est en même temps prêt à frapper son adversaire de l'épée qu'il tenait de la main droite. Notre statue était faite de deux blocs de marbre, dont l'un, celui qui formait la tête, le bras gauche (portant sans doute un bouclier) et une partie

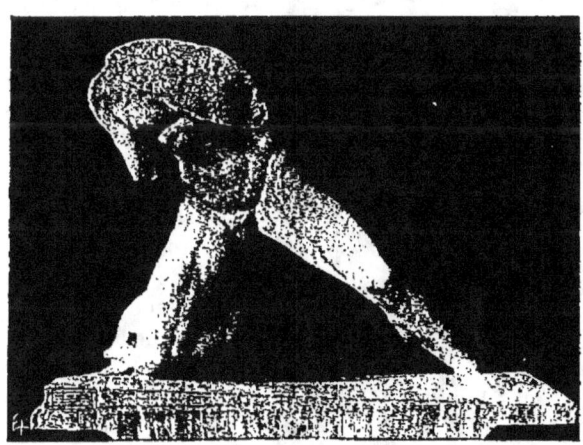

No 247

de la poitrine, a disparu. On y admire l'énergie de l'attitude et le naturel de la musculature. Sur la base, on voit le casque du guerrier, tombé pendant la lutte. Marbre de Paros. H.0.95.

B.C.H. 1884 p. 178 et 1889 p. 119 et s. Ath. Mitth. 1890 p. 188 et s. Collignon l. c. p. 512 fig. 264.

On a beaucoup discuté sur la statue en question, prétendant qu'elle

n'est pas une œuvre originale, mais la copie d'un groupe de l'école de Pergame, exécutée (d'après une autre inscription latine trouvée aussi à Délos et gravée sur un socle) par Agasias, fils de Ménophilos (d'Éphèse), qui vivait vers l'an 97 av. J. C.; cette théorie, peu fondée, a été abandonnée. Au Musée de Myconos se trouve une tête, provenant également de Délos, qui, selon toute probabilité, appartient à la statue.

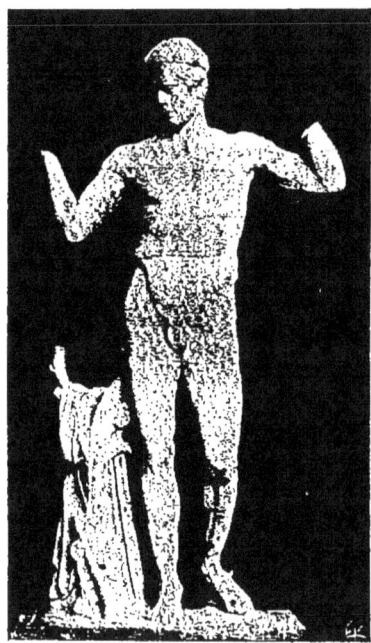

No 1826

N° **1826**. Statue de jeune homme nu (les mains manquent) trouvée à Délos, en 1894. Nous avons dans cette œuvre sans doute une des répliques de la fameuse statue de Polyclète, connue sous le nom de «Diadouménos» qui, comme son «Doryphoros» a servi, dit-on, de modèle et de «canon» à l'École. Le jeune athlète est représenté au moment où il se ceint la tête d'un diadème, témoignage de sa victoire aux Jeux. Ce motif, très en faveur dans l'antiquité, tire donc son origine du grand artiste de Ve siècle, Polyclète, le contemporain de Phidias et le fondateur de l'école Péloponnésienne. Il existe plusieurs répliques de ce type dans différents Mu-

sées, dont la plus parfaite est la statue de Vaison qui se trouve au Musée Britannique (c. f. Collignon Hist. de la sculpt. II. fig. 253). Notre copie, une des meilleures qui soient parvenues jusqu'à nous, exécutée aux temps romains (1er siècle avant notre ère) reproduit fidèlement l'original, qui était en bronze, mais avec une modification nécessaire; on y ajouta l'appui, en forme de tronc d'arbre, et on y suspendit des attributs qui n'ont rien à faire avec un athlète vainqueur aux Jeux: le carquois et l'himation. C'est à cause de cette particularité que l'on a voulu voir dans cette statue le type d'un Apollon plutôt que celui d'un mortel. L'hypothèse est raisonnable, et elle serait absolument admissible s'il n'y avait pas d'autres exemples de changement ou d'addition d'attributs de la part des copistes. II. 1.95.

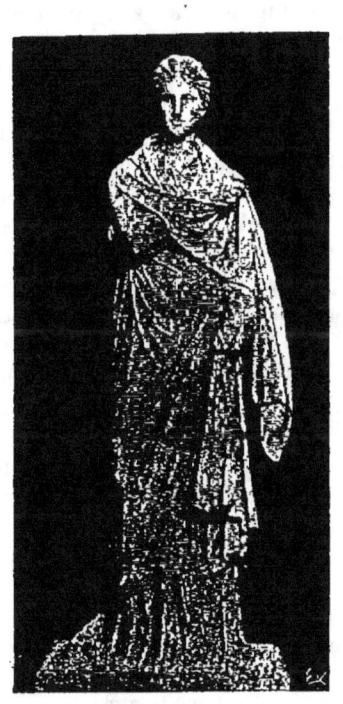

No 1827

B. C. H. 1895, pl. VIII. Monuments Piot 1996, pl. XIV - XV. p. 137. Jahresheft 1905, p. 42 et p. 269. Spriuger-Méchaelis, Kustg. I fig. 432.

N° **1827**. Statue de femme (matrone), vêtue d'une tunique talaire et d'un long himation qui lui couvre tout le corps;

elle est d'un type presque identique à celui de la statue N° 242, d'Ægion. Elle a été trouvée à Délos, avec les deux N°s précédents. Il s'agit évidemment d'un portrait, mais l'endroit où elle a été trouvée, nous fait renoncer à l'idée que cette statue pourrait être un monument funéraire, comme on l'a prétendu pour la statue mentionnée d'Ægion. C'est un type statuaire de femme que nous retrouvons très souvent, surtout dans des figurines en terre cuite, et qui a été créé au IV° siècle, persistant jusqu'aux temps romains. Notre statue provient sans doute de cette dernière époque. H. 1.80.

B. C. H. 1895, pl. VII. Monuments Piot 1896, pl. V. Rev. des Étud. gr. 1897, pl. XIII. Amer. Journal of arch. 1908 p. 344.

N° **248**. Statue de jeune homme nu, trouvée à Athènes, près du Zappéion, en 1888. C'est probablement la statue d'un athlète, ou, d'après une autre hypothèse assez vraisemblable, la statue d'un *splanchnoptès* (*qui rôtit les entrailles des victimes devant l'autel*). Le jeune homme est ceint d'un diadème et tenait probablement de la main droite levée une fourche en métal, ustensile nécessaire pour sa fonction religieuse. L'attitude du corps et surtout de la tête donne une expression caractéristique à l'œuvre, qui n'est qu'une réplique d'une statue en bronze, exécutée aux temps romains. L'original, qui a dû remonter au V° siècle, a été attribué à l'école du sculpteur Kalamis. H. 1.25.

Arch. Anzeig 1889 p. 147 Jahrbuch 1893 pl. IV p.224 et s. Arnd-Amelung, Einzelauf. No 627-628. Furtwängler, Meisterw. p. 685,2 et p. 737. Ath. Mitth. 1906 p. 352 et suiv.

N° **246**. Statue d'homme, trouvée à Athènes, en 1836. Elle est mutilée et restaurée au pied gauche. L'attitude énergique du corps devrait faire supposer que la statue représente un guerrier, mais le manteau que l'on voit jeté sur son dos fait hésiter à cette interprétation. On constate d'ailleurs sur le tronc d'arbre, qui sert d'appui à la statue, vers la base et près du pied gauche, un reste qui ne peut

être que celui d'un aileron ; par conséquent nous nous trouvons plutôt en présence d'un Hermès ou d'un Persée à la marche rapide. Le type original de cette statue a été probablement créé par quelque grand artiste du IV^e siècle; notre statue n'est donc qu'une copie des temps romains, comme nous le prouve, de plus, la conformation des yeux aux prunelles accentués. H. 1.88.

Ross, Arch. Aufs. I p. 155 Annali 1867 p. 324. Cavvad. Cat. p. 201.

N° **263**. Statue d'Esculape, trouvée à Épidaure, en 1886, avec la statue N° 262. Le nez, les bras et le dos en sont restaurés. C'est le type, d'ailleurs très fréquent, d'Esculape debout, ayant sous l'aisselle un bâton, autour duquel est enroulé un serpent. Près du pied gauche, sur le socle, on voit l'omphalos, attribut ordinaire du dieu. L'œuvre est une copie des temps romains, d'une exécution fort médiocre. H. 1.75.

Ephém. archéol. 1886 p. 246. Cavvadias l. c. p. 213. Pour le type v. Ephém. l. c. pl. XI.

N° **255**. Statue de jeune homme vêtu d'un court himation et chaussé de bottines, trouvée à Éleusis, en 1885. Elle est mutilée et restaurée aux jambes. Il n'est pas facile de se faire une idée exacte de ce que représente cette statue. On y a voulu voir Dionysos, mais cette conjecture est peu vraisemblable. L'œuvre est des derniers temps romains. H. 1.33.

Ephém. arch. 1886 p. 259,1. Cavvadias l. c. p. 208. Arnd-Amelung l. c. Nos 637-638.

N° **252**. Statuette de Pan (mutilée et restaurée aux pieds), trouvée à Sparte. Le dieu est représenté comme à l'ordinaire avec des pieds de bouc, mais sans cornes. Il est vêtu d'une peau de chèvre et tient à la main une syringe (flûte de Pan). Type très fréquent. Bon travail des temps romains. H. 0.76.

Ath. Mitth. 1860 p. 253 pl. XII. Cavvadias l. c. p. 606. Rochers Lexicon Tom. III p. 1417.

Nº **251**. Statuette de Pan, presque de même type que la précédente, trouvée au Pirée, en 1839. Elle fait corps avec une colonne, ayant probablement servi de décor architectonique. Bonne exécution des temps romains. H. 1.10.

<small>Ephém. arch. 1840 p. 319. Bulettino 1840 p. 135. Wolters l. c. No 2169. Rochers Léxicon III p. 1418.</small>

Nº **257**. Groupe de Silène portant Dionysos enfant, trouvé dans le théâtre de Dionysos, à Athènes, en 1838. Marbre pentélique, mutilé en plusieurs endroits. On voit dans ce groupe plutôt un acteur, sous l'aspect d'un vieux Silène, portant sur ses épaules Dionysos enfant; le groupe faisait sans doute partie de la décoration d'un monument chorégique, élevé en mémoire d'une victoire relative à la réprésentation d'un drame au théâtre. Le sculpteur, pour indiquer que l'enfant porté sur le dos du Silène est le dieu du théâtre, lui a mis à la main un masque, qui servait en même temps de gouttière au monument. C'est une belle œuvre, peut-être des temps grecs. H. 1.12.

<small>Ephém. 1839 No 355. Wieseler, Theat. geb. pl. VI. Wolters l. c. No 1503. Schreiber, Bilderatlas pl. I 5. Arnd-Amelung No 643.</small>

Nº **256**. Statue de Dionysos, trouvée en 1888, dans la scène du théâtre de Sicyone. Mutilée, marbre de Paros. La statue représente sans doute Dionysos, non seulement en raison de l'endroit ou elle a été trouvée, mais aussi des traits efféminés du visage et de l'arrangement de la chevelure, qui tombait en courtes tresses sur le cou. Le dieu était ceint d'un diadème en bronze, et ne porte qu'un simple himation enroulé sur le bras gauche. C'est un type rare, presque inconnu, qui doit avoir été créé par un bon sculpteur de IVe siècle avant notre ère. H. 0.95.

<small>Ath. Mittheil. 1887 p. 269. Cavvadias, Cat. p. 208. Amer. Journ. of arch. 1889 b. 294.</small>

Nº **380**. Statue de femme assise, trouvée à Rhinéa. Marbre de Paros. La statue est restée ébauchée et cette parti-

cularité la rend très intéressante, car on y peut suivre le travail progressif et le mode d'exécution des anciens sculpteurs. On ne peut naturellement savoir qu'elle en devait être la destination ; il s'agit probablement d'une statue funéraire Le modelé et l'attitude de la statue nous laissent voir que le sculpteur n'était pas sans expérience artistique et que par conséquent la statue devait être une œuvre assez bonne des temps grecs. H. 1.58.

<small>Schöll. arch. Mitth. No 129. Ath. Mitth. 1879 p. 64. Cavvadias Cat. p. 254. Journ. of Hell. Studies 1890 p. 134 et s.</small>

N° 258. Partie supérieure d'une statue colossale d'Esculape, trouvée au Pirée, en 1888. Marbre pentélique. La partie inférieure qui manque était faite d'un autre bloc de

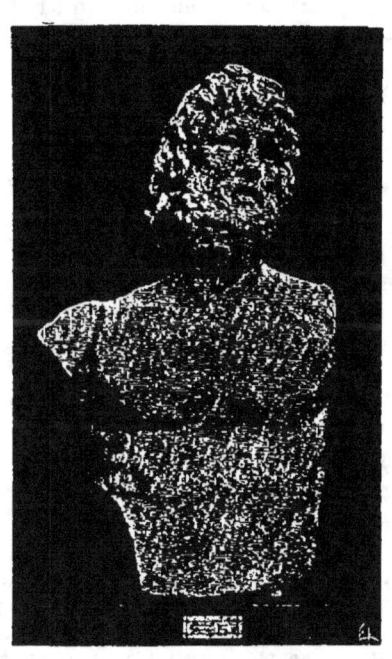

No 258

marbre ; le bras gauche était également travaillé séparément et les yeux étaient d'une autre matière. On a voulu voir dans cette statue le type ordinaire d'Esculape debout, ayant sous l'aisselle son bâton, autour duquel s'enroule un serpent. Nous croyons au contraire que, si la statue représente en

effet Esculape, il était assis et que, par suite, nous avons dans la statue le type le moins répandu celui du dieu assis. C'est, du reste, la seule manière d'expliquer la légère proéminence que l'on constate à la partie inférieure du tronc. Le dieu tenait probablement un bâton de la main droite, mais l'attitude en général et l'aspect de la statue ne sont pas tout à fait clairs. Copie des temps alexandrins d'un original du Ve ou IVe siècle. H. 0.98.

Cavvadias l. c. p. 210. Ath. Mitth. 1892 pl. IV. Furtwängler Meist. p 488,4. Collignon Hist. de la sculp. II p. 249, fig. 126.

N° **261**. Statue de Ménade (*au centre de la salle*) endormie sur une peau de panthère étendue sur un rocher. Elle a été trouvée à Athènes, en 1880, vers le côté Sud de la ville, près de l'hôpital militaire (mutilée et restaurée en plâtre sur plusieurs points). C'est un type très connu que l'on retrouve dans plusieurs musées, tantôt sous l'aspect d'une Ménade tantôt sous celui d'un Hermaphrodite endormi. Ce type a été évidemment créé par quelque grand artiste du IVe siècle, copié souvent par des sculpteurs des temps postérieurs. Notre réplique est une des meilleures faites aux temps romains. L. 1.30.

Sybel, cat. No 2119 Cavvadias, catal. p. 21¹. Milchhöfer, Parnassos T. IV 1880, p. 249 et suiv.

NOTA. A la seconde rangée, au-dessus des statues de cette salle sont exposées plusieurs têtes d'hommes et de femmes, dont la plupart sont des portraits; plusieurs de ces têtes sont d'un travail excellent et d'un intérêt particulier. Surtout le No 1739 (Tête d'Isis c. f. Reinach. Recueil de têtes pl. 243) et le No 2313, à cause de l'arrangement de la chevelure, ainsi que le No 2006 (tête de Julien l'Apostat?) à cause de sa coiffure étrange, méritent une remarque particulière.

SALLE VI, DE LA MÉDUSE OU DES COSMÈTES
(Voir p. No 13)

Sur le dallage de cette salle a été placée, vers le centre, une magnifique tête de «Méduse», en mosaïque, trouvée au Pirée, en 1892. Cette tête, entourée d'un ornement compliqué, est encadrée d'une bordure de *flots grecs*. La mosaïque ornait autrefois une des pièces d'une villa des temps romains. Travail excellent.

<small>Cf. Ephém. archéol. 1894, p. 99 pl. IV.</small>

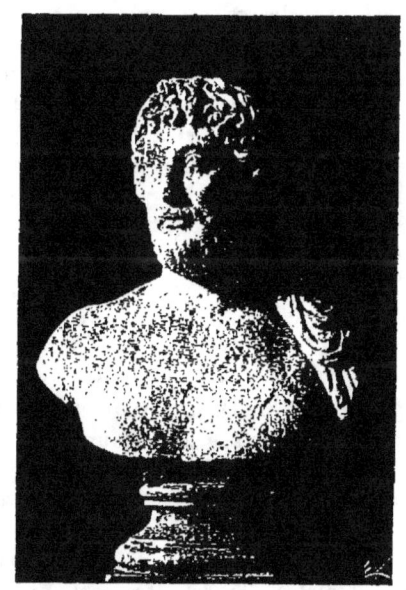

No 249

N° **249**. Buste de l'empereur Hadrien, trouvé à Athènes, près de l'Olympéion, en 1888. Marbre parfaitement conservé et d'un travail très soigné. Grandeur presque nature.

<small>Cavvadias, catal. p. 205. Pour le type v. Bernouille, Röm. Ikonog. pl. 112-116.</small>

N° **2350**. Buste de jeune homme imberbe, d'un naturalisme parfait. Il a été trouvé à Éleusis (1903) dans une propriété particulière; travail des temps romains. Grandeur nature.

Nº **420**. Buste de jeune homme de provenance inconnue. On constate dans ce buste une ressemblance avec le précédent, mais qui doit être fortuite. Bon travail des temps romains. Marbre pentélique. H. 0.50.

Cavvadias, catal. p. 266.

Nº **272**. Statuette d'Hygie (mutilée), trouvée à Épidaure, en 1886. La déesse est représentée sous un type très fréquent, debout et avec le serpent sacré qui descend de son épaule pour prendre de sa main la nourriture. D'après l'inscription gravée sur le socle, la statuette est un ex-voto dédié à la déesse même et à Télesphoros par un certain Lysimachos, qui avait probablement été guéri. Copie des temps romains. H. 0.47.

Inscription :

Λυσίμαχος τῇ ἐμαυτοῦ σωτείρῃ καὶ Τελεσφόρῳ.

Ephém. arch. 1886 pl. XI. Cavvadias, l. c. p. 218.

Nºˢ **277 - 280**. Quatre statuettes d'éphèbes trouvées au sanctuaire d'Esculape à Épidaure, en 1886. Le type de ces œuvres, (de production industrielle) est celui d'athlètes nus, tenant une boule à la main ou d'autres objets relatifs a leur victoire aux jeux. Ce sont probablement des ex-voto dédiés au dieu en mémoire des victoires remportées par des jeunes athlètes. Travail très commun des temps romains. H. 0.35 - 0.48.

Praktika de la Soc. arch. 1886 p. 81,4. Cavvadias l. c. p. 222-224.

Nº **276**. Statuette d'Athéna, trouvée à Épidaure, en 1886. Les mains font défaut. La déesse a une attitude calme et immobile qui rappelle le type de la Parthénos. Le piédestal sur lequel elle est posée porte une inscription métrique, qui nous apprend qu'il s'agit d'un ex-voto dédié à Esculape par

Têtes des cosmètes. Nos 384-416

un certain Généthlis d'Ascalon, en reconnaissance de sa guérison (σῶστρα). Travail commun des temps romains. H.0.55.

Inscription :

Πατροκα(σιγνήτ)ην Ἀσκληπιῷ εἶσατ᾽ Ἀθήνην
Ἀσκάλου ἐκ γαίης σῶστρα φέρων Γένεθλις.
(ἐπὶ ἱερέ)ως Αὐρ. Νικέρωτος.

Ephém. arch. 1886 pl. XII. Ath. Mitth. 1886 p. 316.

N° **270**. Statuette d'Esculape, trouvée à Épidaure, en 1886. La tête, détachée et rapportée à la statuette, lui appartient assurément. Nous avons dans cette statuette un type, moins fréquent d'Esculape jeune et imberbe (créé par Polyclète?) Aux pieds du dieu se trouve l'attribut habituel, l'omphalos. L'inscription gravée sur le socle nous apprend que la statuette est un ex-voto dédié au *Soter* (Sauveur) par un certain Ktésias. Travail des temps romains. H. 0.36.

Inscription :
Κτησίας τῷ σωτῆρι

Praktika 1886 p. 81. Cavvadias, l. c. p. 217. Furtwängler, Meisterw. p. 489,2.

N° **382**. Frise de six masques tragiques, trouvée au théâtre de Dionysos à Athènes. Elle décorait quelque monument chorégique. H. 0.73.

Arch. Zeit 1866 p. 179. Wolters, l. c. No 1918.

Nos **384-416**. Trente-deux Hermès ou têtes (d'Hermès) provenant de l'ancien gymnase d'Athènes, appelé Diogénéion et situé autrefois sur la pente septentrionale de l'Acropole. Ils ont été trouvés, en 1861, pour la plupart encastrés dans

le mur dit de Valérien. Les inscriptions (1) gravées sur les cippes carrés de ces Hermès, (évidemment toutes ces têtes sont détachées de cippes semblables avec une inscription presque toujours du même sens que celles qui sont conservées), nous apprennent que ces œuvres représentaient des *cosmètes*, c'est-à-dire des chefs de l'éphébie athénienne, préposés simultanément à la direction et à la surveillance du gymnase, et élus annuellement par le dème d'Athènes. Les physionomies de ces personnages, qui faisaient tous, sans doute partie de l'aristocratie de cette époque, sont bien intéressantes; on y reconnaît plutôt des Romains que des Grecs. Les inscriptions gravées sur chacun de ces Hermès nous permettent de préciser la date de ces œuvres qui doit être celle du 1ᵉʳ au 2ᵉ siècle de notre ère.

Arch Zeit 1861. B. C. H. 1887. Cavvadias, catal. p. 256-265.

N° 424. Buste de femme (portrait) trouvé à Milo. L'inscription gravée sur le socle est ainsi coçue :

Ἱ περιβώμιοι τὴν φίλανδρον Αὐρηλίαν Εὐποσίαν | ἐν τῷ ἰδίῳ αὐτῆς ἔργῳ. Travail soigné des temps romains.

Bulletino 1862 p. 86. Arch. Anz. 1861 p. 234.

N° 265. Statuette d'Esculape debout, de type habituel, trouvée à Épidaure en 1886. Travail des temps rom. H. 0.65.

(1) Nous donnons comme spécimen le texte le plus court d'une de ces inscriptions, celui du No 385.

> Οἱ ἐπὶ Π. Αἰλίου Φιλέου Με-
> λιτέως ἄρχοντος ἔφηβοι
> τὸν ἑαυτῶν κοσμητὴν
> Σωσίστρατον Ο Μαραθώ-
> νιον, εὐνοίας ἕνεκεν
> τῆς εἰς αὐτοὺς ἀνέστησαν.
> Παιδοτριβοῦντος διὰ βίου
> Ἀβασκάντου τοῦ Εὐμόλ-
> που Κηφεισιέως

N. **1809.** Statuette d'Esculape, trouvée à Epidaure, dans le sanctuaire d'Apollon Maléata, en 1896, avec les deux statuettes suivantes. Nous avons encore une fois (v. N° 270) en cette statuette le dieu jeune et imberbe, sous un type peu

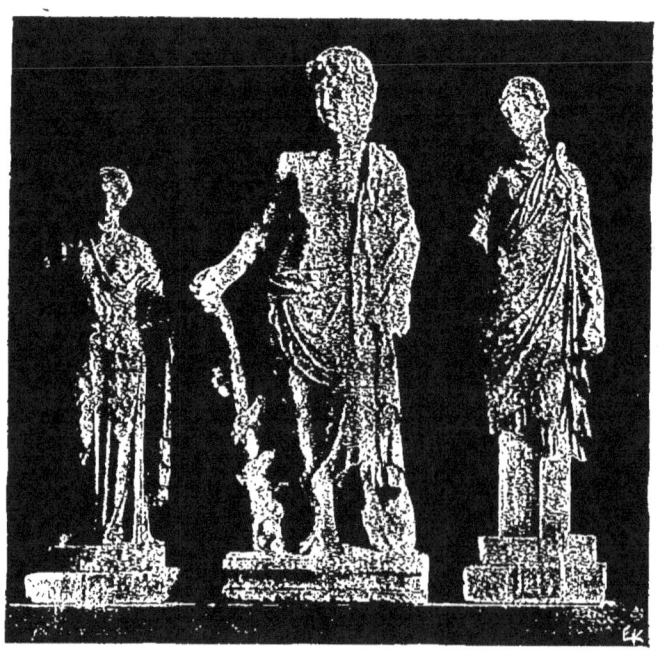

No 1811 No 1809 No 1810

connu, celui d'Asclépios-Apollon, et qui doit avoir été créé à la bonne époque de la sculpture grecque. Le dieu tient un bâton autour duquel est enroulé un serpent et il est vêtu d'un manteau qui laisse la poitrine à découvert; il tient en outre

de la main gauche un rouleau, semblable à celui que l'on mettait ordinairement à la main des écrivains ou des poètes; et cet attribut caractérise le dieu dans sa seconde apparition, celle d'Apollon-Asklépios. Travail soigné des temps romains. H. 0.70.

Praktika 1896 p. 32. Kastriotis. catal p 319.

N° **1810**. Statuette d'Hygie (la main droite, ainsi que les pieds, manquent) trouvée à Épidaure, en 1896. C'est le type habituel de la déesse, portant le serpent enroulé autour du corps, avec cette différence importante : que la statuette tient dans la main gauche une petite boîte ronde, dont le couvercle est orné du Gorgonéion. Il s'agit sans doute d'un attribut symbolique, indiquant peut-être que le contenu de la boîte fait disparaître le mal et rend la santé. Cette modification du type habituel provient évidemment de temps postérieurs, peut-être même des temps romains auxquels notre statuette a été faite. H. 0.56.

Praktika l c.

N° **1811**. Statuette d'Aphrodite (Vénus Génitrix) trouvée à Épidaure en 1896. Les mains manquent. Elles nous rend le type déjà mentionné (v. N° 262) de la Vénus Génitrix, que l'on attribue a Alkamène. La déesse, vêtue d'un chiton diaphane, tenait sans doute une pomme de la main gauche et relevait de l'autre son manteau au-dessus de l'epaule. Ce type diffère en certains détails de celui de la statue N° 262 et il se rapproche de très près de celui de la statue du Louvre, connue sous le nom de Vénus Génitrix. Travail commun des temps romains. H. 0.55.

Praktika l. c Kastriotis, catal. p. 319

N° **296**. Statuette d'Esculape, trouvée à Épidaure, en 1884. Le dieu est représenté sous le type habituel, avec le ser-

pent autour de son bâton et l'omphalos à ses pieds. Travail des temps romains. H. 0.62.

<small>Ephém. arch. 1885 pl. II;9. Cavvadias, Fouilles d'Épidaure pl. X. 28.</small>

Nos 417-418. Deux bustes représentant Antinoüs (le favori de l'empereur Hadrien et sur son ordre *héroïsé*), plus grands que nature, trouvés à Patras. Ces deux copies qui nous rendent le type idéalisé, d'ailleurs très répandu, du jeune homme, proviennent, paraît-il, du même atelier. Travail soigné.

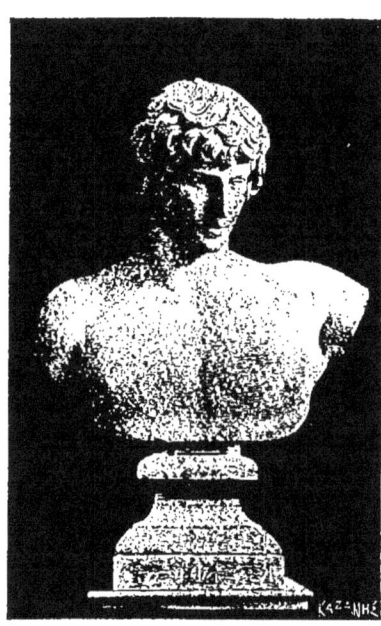

No 417

<small>Cavvadias, catal. p. 265. Pour le type c. f. Levezow, Antinoüs, pl. X et Dietrichson, Ant. pl. IX No 25.</small>

Nos 451 - 452. Deux reliefs représentant la tête de Méduse sous un type fréquent. Provenance de Smyrne. Travail des temps romains.

<small>Cavvadias, catal. p. 272.</small>

No 457. Tête de jeune homme, trouvée a Athènes, au portique d'Attale, remarquable par sa coiffure originale, (espèce de turban). On y a voulu reconnaître *Iovan* roi de Mauritanie. Travail excellent.

<small>Annali 1861 p. 412. Cavvadias, catal. p. 273.</small>

N° **429**. Tête d'homme imberbe, plus grande que nature, trouvée à Délos (1884). Portrait, selon toute probabilité, d'Alexandre le Grand. Marbre Pentélique. Conservation médiocre.

[B. C. H. 1885 pl. XXII.

N° **455**. Tête d'Esculape de grandeur moyenne, trouvée à Athènes; travail des temps romains.

N°s **274 - 275**. Deux statuettes d'Athéna, trouvées à Épidaure, en 1886. Elles sont placées sur des bases ovales portant des inscriptions qui nous apprennent que l'une d'elles a été dédiée à Athéna-Hygie par un prêtre d'Esculape, nommé Marcus Junius, et l'autre « sur l'ordre du dieu » à Artémis, par un certain Alexandre. Ces deux

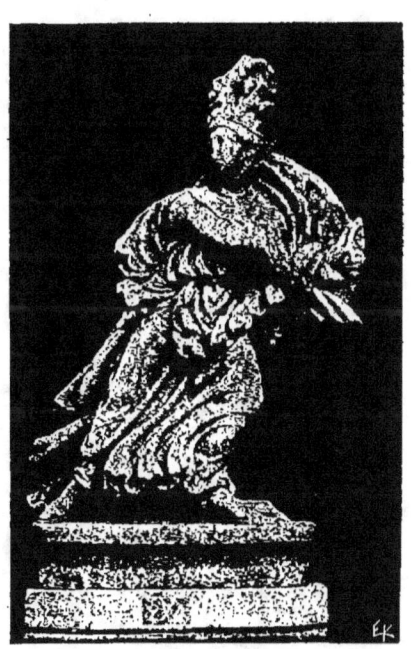

N° 274

statuettes d'Athéna sont trop semblables pour qu'on puisse mettre en doute leur provenance du même atelier; elles ont été faites d'après un type que nous retrouvons sur plusieurs monuments anciens, surtout sur des vases peints,

représentant la déesse dans l'attitude de l'attaque, comme « *gigantomachos* ». On a voulu identifier le type de l'une de ces statuettes à celui de l'Athéna du fronton d'Est du Parthénon, au moment où elle s'élance, tout armée, de la

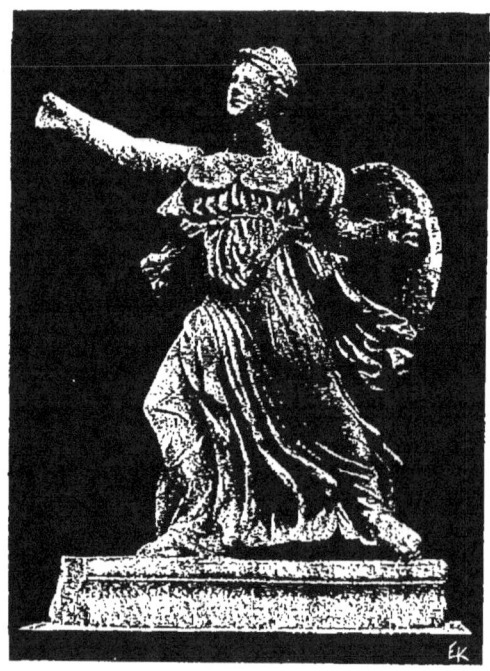

No 275

tête de Zeus, et celui de l'autre, au type de la déesse au fronton d'Ouest, où elle était représentée avec l'olivier à côté. Mais cette hypothèse ne paraît pourtant pas vraisemblable ; d'abord parce que ces deux statuettes ne diffèrent que

peu relativement à l'ensemble du type; on voit d'ailleurs que l'attitude de la déesse, tout au moins de celle du fronton occidental où elle devait être plutôt calme avec son olivier à côté, ne saurait être celle de nos statuettes.

Sur les socles on constate des traces de quelques objets disparus; peut-être y avait-on placé des chouettes, attributs ordinaires de la déesse. Travail des temps romains, très commun. H. 0.58-0.76.

Inscriptions:

A) Ἀθηνᾷ Ὑγιείᾳ ὁ ἱερεὺς τοῦ σωτῆρος Ἀσκληπιοῦ Μαρ. Ἰούν(ιος) Δᾳδοῦχος τὸ PMA′.

B) Θεοῦ π]ροσταγῇ Ἀλέξανδρος τὴν Ἀθηναίαν τῇ Ἀρτέμιδι.

Ephém. archéol. 1886 pl. XII Athen Mittheil. 1886 p. 310 et s.

Nº **271**. Statuette d'Hygie, trouvée à Épidaure, en 1886. Type ordinaire de la déesse nourrissant le serpent (v. Nº 272). Travail commun des temps romains.

Inscription:

Τῇ Ὑγείᾳ Γάιος ἰατρα

H. 0.50.

Ephém. archéol. 1886 pl. XI. Cavvadias, catal. p. 217.

NOTA.— Dans les armoires à gauche et à droite de la porte de fer, sont exposées quelques têtes de petite et de moyenne grandeur et des figurines en marbre, dont nous mentionnerons les plus intéressantes.

Nᵒˢ **1760-1761**. *(armoire à gauche de la porte)*. Buste (restauré) trouvé à Athènes et tête de statuette trouvée en Attique, portraits de l'orateur Démosthène. La physionomie (surtout de la tête) est identique à celle du Nº 327 déjà décrit, avec de petites différences d'exécution. On remarquera

la conformation défectueuse de la bouche, trait aussi caractéristique que la maigreur du visage de l'orateur. Le travail, surtout celui de la tête, est très soigné.

N° **1981**. Face d'un homme barbu, en très petites dimensions, trouvée à Athènes, en 1902, dans un tombeau sur la Voie Sacrée, avec certains instruments de chirurgie. Ces instruments ont fait supposer que le tombeau appartenait à un médecin et que cette tête représentait Hippocrate. En effet, le visage a quelque ressemblance avec les portraits connus du médecin. La face était, semble-t-il, fixée à une plaque, formant ainsi saillie à l'instar d'un relief. Travail soigné.

Ephém archéol. 1904 p. 70

N°ˢ **467, 668, 615**. Têtes, en petites dimensions, de Pan (mutilées). Type habituel du dieu portant les cornes. Travail des temps romains.

N° **670**. Tête, en très petites dimensions, du dieu Sérapis, coiffée autrefois du modius, trouvée à Athènes (mutilée). Bon travail des temps romains.

Cavvadias, l c p. 310. Pour le type c. f. Reinach, Recueil de têtes ant pl. 240.

N° **677**. Tête, en petites dimensions, détachée d'un hermès à cippe, représentant Dionysos, trouvée à Athènes. Style archaïsant.

N° **623**. Tête (portrait) probablement d'un philosophe (Platon?) en petites dimensions, de provenance inconnue, (mutilée). Travail soigné.

Sybel, catal. No 777. Cavvadias, l. c. p. 309.

N° **570**. Tête de jeune femme (Ménade?) couronnée de lierre, trouvée à Athènes. Elle appartenait à une statue qui avait l'attitude du repos, la main placée sur la tête. Travail des temps romains.

N° **464**. Buste d'adolescent de petites dimensions, aux

traits marqués et caractéristiques, de provenance inconnue. On y a cru voir Auguste enfant. L'œuvre n'est peut-être qu'une imitation moderne.

<small>Sybel, l. c. No 764. Cavvadias, catal. p. 275.</small>

N° **466**. Tête, en petites dimensions, représentant probablement Apollon, trouvée à Delphes. Remarquable par l'arrangement de la chevelure. Travail commun des temps romains.

<small>Sybel, catal No 669. Cavvadias, cat. p. 275.</small>

N° **583**. Tête d'Esculape, de grandeur demi-nature trouvée probablement à Athènes. Type habituel du dieu. Travail des temps romains.

N° **1967**. Tête de femme, portrait d'une matrone romaine, en petites dimensions, trouvée à Varna. Marbre poli. A remarquer l'arrangement régulier de la chevelure. Travail fin des temps romains.

N° **1639**. Tête d'un Éthiopien (en petites dimensions) de provenance inconnue. Marbre noir (basalte). Elle est d'une exécution assez soignée.

N° **2315**. Tête de femme, peut-être d'une déesse, trouvée à Athènes près de la gare « Théseion ». Style du IV^e siècle; travail très soigné. Grandeur presque nature.

N^{os} **479, 613**. Deux têtes de femmes, trouvées à Athènes, coiffées du modius. Ce sont peut-être des portraits de prêtresses d'Isis. Travail de l'époque romaine.

N° **454** Tête d'Athéna, coiffée d'un casque, trouvée à Athènes au sud de l'Acropole, près du sanctuaire d'Esculape. Travail des temps romains.

N° **660**. Tête d'Athéna, en tuf, coiffée d'un casque, de provenance inconnue. La partie postérieure du crâne, inachevée, indique que la tête a été détachée d'un haut-relief. Travail commun.

N° 578. Tête de jeune femme détachée d'un relief funéraire. Style du IVe siècle av. J.-C. Grandeur nature.

N° 582. (*armoire à dr.*, contenant des œuvres, têtes et figurines en marbre, trouvées à Épidaure). Fragment de tête, portrait d'un homme âgé et barbu, trouvé dans les fouilles du sanctuaire d'Esculape à Épidaure en 1891. D'après une inscription, découverte au même endroit, cette tête est probablement le portrait de l'historien Philippe de Pergame, qui vivait vers le IIe siècle av. J.-C.

Cavvadias, catal. p. 297. Deltion archéol, 1891 p. 129.

N° 1813. Figurine en marbre d'Apollon tenant une lyre; trouvée à Épidaure en 1897. La tête ainsi qu'une partie du corps font défaut. Copie, en réduction, d'un original du IVe siècle. H. 0.18.

N° 282. Figurine de Pan, trouvée à Épidaure, en 1886; mutilée. Type fréquent du dieu aux pieds de bouc, tenant la syringe (v. N°s 251-252). C'est, d'après l'inscription gravée sur la base, un ex-voto dédié «au dieu» par un certain Dardanios. Travail commun des temps romains. H. 0.36.

Inscription : τῷ θεῷ
Δαρδάνιος

Praktika 1886 p. 81. Cavvadias l. c. p. 225.

N° 286. Figurine en marbre d'Aphrodite, trouvée à Épidaure, en 1884. La tête et une partie de la poitrine manquent. La déesse s'appuie sur une petite idole, qui n'est que l'effigie de la déesse elle-même. Ce type, connu d'ailleurs, doit avoir été créé à la bonne époque de la sculpture grecque. Copie, en réduction, des temps romains. H. 0.19.

Deltion archéol. 1886 p. 11. Cavvadias, l. c p. 227.

N° 288. Figurine en marbre d'Apollon, fort mutilée, trouvée à Épidaure, en 1886. Le dieu est appuyé à un tronc d'arbre sur lequel rampe un serpent. C'est évidemment une

imitation, légèrement modifiée, du type d'Apollon *sauroctonos* (qui tue les lézards) créé par Praxitèle. Copie, en petites dimentions, des temps romains. H. 0.21.

Deltion archéol. 1886 p. 11. Cavvadias, catal. p. 228.

N⁰ **298**. Statuette d'Esculape, trouvée à Épidaure, en 1884. (mutilée). Quelques traces de couleurs et de dorure qu'on y aperçoit encore, indiquent que le vêtement du dieu était doré ; il s'agit donc d'une imitation en marbre d'une statue chryséléphantine. Le dieu est debout, dans l'attitude que l'on donnait ordinairement à cette divinité et que nous avons déjà rencontrée souvent. Bon travail des temps romains. H. 0.22.

Ephém archéol. 1885 pl. II No 8. Cavvadias, Fouilles d'Épidaure pl. X 23.

N⁰ **679**. Figurine en marbre d'Aphrodite, type connu, (v. le N⁰ 284). Travail très ordinaire. H. 0.25.

N⁰ˢ **267, 268, 269, 297, 1814**. Statuettes d'Esculape, trouvées à Épidaure, pour la plupart mutilées. Elles représentent toutes le dieu debout, sous le type déjà décrit. Des temps romains.

N⁰ **273**. Statuette d'Hygie, trouvée à Épidaure, en 1886. sans tête et sans mains. Type fréquent (v. N⁰ 272). H. 0.38.

N⁰ **284**. Figurine en marbre d'Aphrodite, trouvée à Épidaure, en 1886. La déesse est figurée au moment où elle se tord les cheveux à la sortie du bain. Son habit ne lui couvre que le bas du corps, laissant la poitrine à découvert. C'est un type assez fréquent, créé par un bon artiste du IV⁰ siècle. Copie, en très petites dimensions, des temps romains. H. 0.32.

Cavvadias, catal. p. 226. Pour le type c. f. Baumeister, Denkm. I fig. 97.

N⁰ **305**. Statuette d'adolescent, trouvée à Épidaure, en 1884; mutilée et sans tête. Ce n'est peut-être que la statuette d'un Apollon nu, de style plutôt sévère. La chevelure, divi-

sée en tresses, tombait sur les épaules; on en voit encore quelques traces. Cette œuvre, malgré son excellent travail, n'est sans doute que la copie (en réduction) d'un original du V⁰ siècle. Marbre pentélique. H. 0.30.

N° **1818**. Partie inférieure d'une statuette d'Aphrodite nue, trouvée à Épidaure, en 1897. Copie (en réduction) des temps romains. H. 0.30.

N° **1817**. Statuette d'Aphrodite, mutilée et brisée en plusieurs endroits; trouvée à Épidaure, en 1886. Nous avons dans cette statuette, représentant une femme nue qui tient de la main gauche son himation (Fragm. N° 285) au-dessus d'une hydrie et qui se voile la poitrine de la main droite, sans doute une copie, en réduction, de l'Aphrodite de Cnide, faite par Praxitèle. Malheureusement il ne reste que fort peu de cette statuette intéressante. Travail des temps romains. Selon l'inscription, gravée sur le socle (Fragm. N° 285a), cette statuette est un ex-voto dédié à Esculape par le prêtre Africanos. H. 0.19.

Inscription: Ἀφρικανὸς ὁ ἱερεὺς τὸ Γ'
Ἀσκληπειῷ τὴν Ἀφροδείτην

Cavvadias, catal. p. 226 (No 285). Deltion archéol. 1886 p. 11.

N° **1812**. Statuette d'Apollon, (mutilée) trouvée à Épidaure, en 1887. Le dieu a la main droite appuyée sur sa tête, dans l'attitude du repos. Ce type, déjà décrit, fut créé au IV⁰ siècle et est celui de l'Apollon «Lykios», autrefois érigé dans le gymnase «Lykeion» et dont Lucien nous donne une description (c. f. N° 183). Copie (en réduction) des temps romains. Travail médiocre. H. 0.32.

N° **678**. Figurine en marbre d'Aphrodite au dauphin, trouvée à Athènes, (mutilée). Son habit, un simple himation, ne lui couvre que la partie inférieure du corps. Type assez fréquent; travail des temps romains. H. 0.28.

Nº **283**. Petite groupe de Dionysos et de Satyre, trouvé à Épidaure, en 1886; mutilé en plusieurs endroits. Nous avons dans ce groupe une des scènes comiques, souvent représentées par l'art grec, surtout en relief, où Dionysos maltraite un de ses satyres. Le dieu ayant saisi le bras gauche du satyre, le frappe d'un bâton qu'il tenait de la main droite levée. Travail des temps romains. H. 0.27.

Deltion l. c. Cavvadias, catal. p. 225.

Nº **264** et **266**. Deux statuettes d'Esculape (*placées sur l'étagère à droite*); elles ont été trouvées à Épidanre et réprésentent le dieu sous le même type que le Nº 263. Travail des temps romains. H. 0.63.

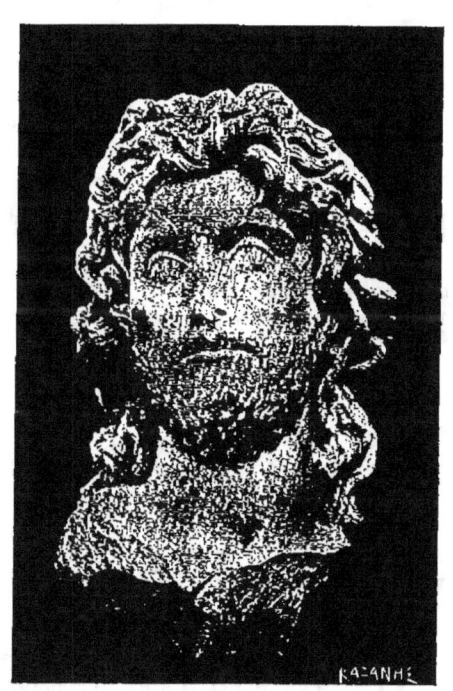

No 420

Ephém archéol. 1886 pl. XI. Çavvadias, catal. p. 215.

Nº **439**. Tête de femme (portrait) de provenance inconnue, (*2ᵐᵉ rangée*); elle est coiffée d'un modius et a les yeux

rapportés et d'une autre matière, probablement de verre (de couleur bleu).

N° **419**. Tête de jeune homme (portrait), trouvée à Athènes. Cette tête, qui surmontait autrefois une base en forme de calice de fleur, a les traits fins, les yeux levés vers le ciel et plongés dans une profonde rêverie. La chevelure en est longue, retombant sur le cou et elle est caractérisée par un désordre affecté. La barbe est courte et la moustache trop faible. Cette tête doit sans doute représenter un homme de haute distinction. Travail excellent des temps romains. Marbre poli.

Sybel, No 2890. Rossbach, Gaz. numism. intern.(Athènes) 1901 pl. IV p. 77.

NOTA.— C'est la tête que d'ordinaire, mais sans raison suffisante on attribue à Jésus-Christ. Plus probable est l'hypothèse qu'il s'agit du portrait du roi de Thrace Rhœmitalque, qui a été aussi archonte à Athènes vers l'an 27 avant notre ère.

SALLE VII (MONUMENTS FUNÉRAIRES)
(Pl. No 14)

Dans cette grande salle, ainsi que dans les cinq qui suivent, sont exposés des monuments funéraires appartenant à une période qui commence du V° siècle av. J.-C. et se termine aux derniers temps romains. Ces monuments, ornés de bas ou haut reliefs, peuvent se diviser en quatre catégories :

I^{er}. Stèles représentant la personne seule dans une attitude calme ou énergique, empruntée à la vie du mort,

soit à l'exercice de sa profession soit à sa passion dominante. Les enfants, par exemple, sont souvent représentés jouant avec un oiseau, une boule ou un cerceau, les éphèbes, en athlètes, tenant un strigile, les hommes, en guerriers ou en chasseurs, les femmes avec des bijoux ou des ustensiles de ménage.

Ces stèles sont généralement plus longues que larges, ornées d'une palmette au sommet.

IIe. Stèles comprenant plusieurs figures et représentant le mort, le plus souvent assis, entouré de ses parents parmi lesquels celui qui lui était le plus étroitement lié lui donne la main, soit en signe d'adieu, soit pour marquer le lien qui les unissait dans la vie. Ces monuments sont ornés d'un fronton ou ont la forme d'un édicule avec pilastres et fronton.

IIIe. Stèles ayant la forme d'un pilastre, surmonté d'une palmette. La représentation, ordinairement du type de la IIe catégorie, est sculptée dans un cadre creusé rectangulairement dans la partie supérieure du pilastre. Souvent ces stèles sont ornées aussi de rosaces.

IVe. Monuments ayant la forme d'un vase, d'un lécythe ou d'une amphore,(cette dernière étant réservée aux célibataires); ordinairement ces vases sont ornés de riches motifs (N° 808), ou même de reliefs représentant une scène du type de la deuxième catégorie.

Il est évident que cette classification des monuments funéraires n'est pas absolue ; elle comporte des exceptions ou des modifications dont nous parlerons à l'occasion.

NOTA.— Il nous faut observer, qu'en raison du grand nombre de ces œuvres, dont plusieurs ne sont que des produits de sculpture industrielle ne représentant souvent que le même sujet, nous nous bornerons à n'en décrire que les plus intéressantes, soit par suite du sujet soit à cause de la bonne exécution ou de l'originalité. Il nous faut encore noter que presque toutes ces œuvres étaient autre-

fois coloriées et que, par conséquent, nous ne pouvons pas nous faire une idée exacte de leur aspect primitif.

N° **711** (*à droite*). Stèle funéraire avec fronton, trouvée à Athènes. Une femme debout, Χαιρεστράτη, offre un oiseau à un jeune homme, son fils probablement, nommé Λύσανδρος qui lui fait face. Travail soigné du V^e siècle. H. 0.98. L. 0.56.

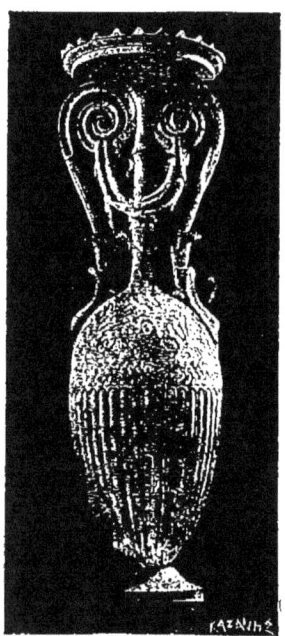

Amphore N° 808

CIA. II. 4275. Conze, Att. Grabr. No 893 pl. CLXXIV.

N° **712**. Stèle funéraire avec fronton orné de deux lions, qui se font face, trouvée à Athènes. On y voit deux hommes debout se donnant la main et, derrière eux, une femme. D'après l'inscription gravée sur l'architrave, qui date du milieu du V^e siècle, le mort se nommait Ἀριστέας Ἰφιστιάδης. Au-dessous, une autre inscription, gravée un peu postérieurement nous apprend les noms des parents du premier mort, à la mémoire duquel le monument à été érigé. H. 0.23. L. 53.

Τιμαρίστην : Θεοφῶν)ος : Λαμπτρείως :
Ἀριστώνυμος : Ἀριστέου : Ἰφιστιάδης :
Ἀριστόμαχος : Ἀριστέου : Ἰφιστιάδης :

CIA. IV Nos 431,35. Conze, Grabr. No 1132 pl. CCXXXIX.

N° **713**. Stèle funéraire trouvée au Pirée. Elle représente

une femme assise sur un siège à haut dossier, tenant dans ses deux mains quelques objets qu'on ne peut facilement déterminer (une patère et un oiseau ?). Style sévère, du V^e siècle. Travail d'un atelier probablement non attique. H. 1.05. L. 0.30.

B. C. H. 1881 p. 358. Conze, Grabr No 36 pl. XV. Gardner Sc. Tombs. pl. XVI.

N° **770**. (2^{me} rangée). Stèle funéraire d'un homme nommé Λέων Σινωπεύς, representant, en bas-relief, un lion assis sur ses pattes de derrière. Il est évident qu'ici, par un rapprochement homonymique, l'animal figurait symboliquement le mort. Travail très soigné du V^e siècle.

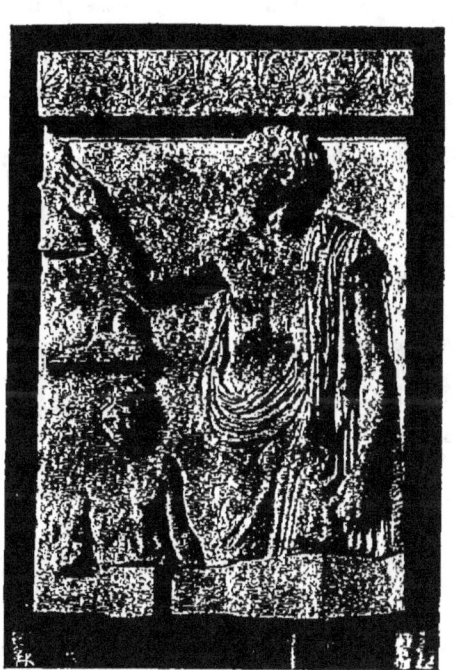

No 715

Le monument a été trouvé en Attique en 1826. H. 0.53 L. 0.44.

CIA. II, 334b. Wolters, Bausteine No 1008. Conze, Grabr. No 1318 pl. CCLXXVI Gardner, l. c. fig. 50.

N° **714**. Stèle funéraire, en forme d'édicule, trouvée au Pirée. Il en manque une grande partie. Femme assise, don-

nant la main à une autre femme (?) debout, dont il n'existe plus que la main droite. Au milieu, un jeune homme, vêtu d'un simple himation, qui laisse la poitrine à découvert, se tourne vers la femme, qui était debout. Son visage exprime une douleur profonde. L'œuvre, d'un travail excellent, remonte jusqu'à la moitié du Ve siècle avant notre ère. H. 1 25. L. 0.62.

Wolters, Baust. No 1044. Conze. Grabr. No 321 pl. LXXIX.

N° 715. Stèle funéraire, à corniche, ornée d'une frise à palmettes, trouvée à Égine (?). La partie inférieure manque. Elle représente un éphèbe, le corps en partie vêtu d'un himation, debout, et tenant un oiseau dans la main gauche. Le bras droit est levé vers un objet qui ressemble à une cage suspendue (1).

Sous le bras droit se voit un pilastre sur lequel est assis un chat (la tête manque) et contre lequel est adossé un très jeune esclave. Le sujet de ce relief est assez original. Il est évident qu'on a voulu représenter l'éphèbe mort dans sa passion dominante: l'amour des oiseaux. Travail excellent du Ve siècle. A. 1.10. L. 0.80.

Wolters, l. c. No 1012. Conze, Grabr. No 1032 pl. CCIV.

N° 716. Stèle funéraire avec fronton, trouvée au Pirée, en 1873. Il en manque une grande partie. Une femme assise, la morte, dont il ne reste plus que la tête et quelque fragment du coffret qu'elle avait sur les genoux, donne la main à un homme, son mari probablement, debout devant elle. Entre ces deux personnes est une jeune femme tournée vers la femme assise. Dans ce beau monument, qui nous rappelle les sculptures phidiasques, il est à remarquer l'expression de la douleur peinte sur les visages des personnes qui en-

(1) Ce point a été vivement contesté, mais la preuve que l'objet en question représente effectivement une cage nous est fournie par la peinture d'un lécythe blanc de notre Musée, No 1769 (Vitr. No 42)

tourent la morte. L'œuvre date du milieu du V⁰ siècle H. 1.44. L. 0.86.

<small>Wolters, l. c. No 1045. Conze, Grabr. No 293 pl. LXIX.</small>

N⁰ **717**. Stèle funéraire, trouvée à Athènes, au Céramique, en 1870. Une femme assise serre la main que lui tend une jeune fille, debout devant elle, en la regardant d'un œil plein de tendresse. Au milieu, un homme âgé contemple la jeune fille d'un regard plein d'affection paternelle. Le monument figure probablement la scène d'adieux de la jeune fille à ses parents. Travail excellent du V⁰ ou du commencement du IV⁰ siècle av. J.-C. H. 1.45. L. 0.85.

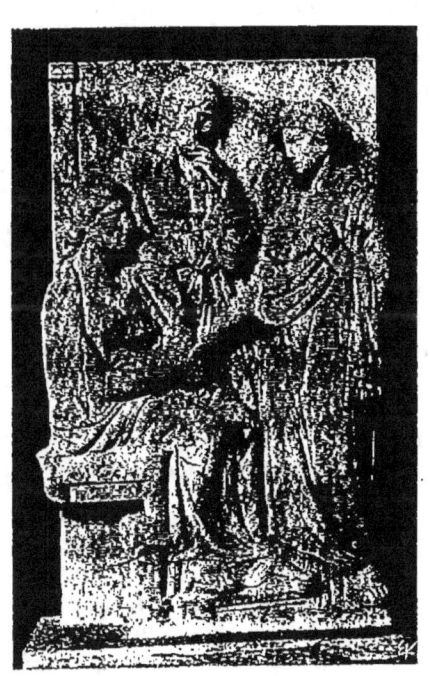

N⁰ 717

<small>Waldstein, Essays on the art of Pheid. fig. 12. Conze, Grabr. No322 pl. LXXX.</small>

N⁰ **718**. Stèle funéraire, trouvée au Pirée, en 1836. La morte, qui selon l'inscription gravée sur l'architrave, se nommait Ἀμεινόκλεια (Ἀνδρομένους θυγάτηρ), est debout, appuyant

la main droite sur la tête d'une femme, vêtue en costume de servante, qui, agenouillée, lui attache sa sandale. Une autre jeune femme lui apporte un coffret. L'exécution de ce monument n'est pas très fine ; on y constate même quelques défauts, mais l'œuvre a beaucoup d'élégance et de grâce. D'après la forme des lettres il doit dater du commencement du IVᵉ siècle. H. 1.35. L. 0.70.

Wolters, l. c. No 1032. Conze, Grabr. No 901 pl. CLXXVII. CIA. II, 2687.

N° **719**. Stèle funéraire, trouvée dans l'île de Salamine. Une femme assise, nommée $Κλεώ$, donne la main à une autre femme debout, nommé $Φαινίππη$, évidemment sa parente. Au milieu et dans le fond, un homme, le mari, appelé $Σμικυθίων$, se tient debout appuyé sur son bâton. Un petit enfant est placé devant les genoux de la morte et une fillette derrière elle; on aperçoit encore deux autres femmes à gauche et à droite, mal placées et sans proportions. Le travail n'est pas très fin; on y constate cependant une certaine grâce et une expression qui caractérise presque toutes ces œuvres pour la plupart industrielles. H. 1.12. L. 0.70.

Wolters, l. c. No 1047. Conze, Grabr. No 359 pl. LXXXIX. CIA. II, 3208.

N° **720**. Stèle funéraire avec fronton, trouvée au Pirée, en 1836 (mutilée). La morte est représentée seule, debout et de face, plutôt âgée, vêtue d'une longue tunique. D'après l'inscription gravée sur l'architrave, elle s'appelait $Μελίτη$, épouse de $Σπουδοκράτους$, ($Φλυέως$). Travail peu soigné. Le relief remonte, d'après l'orthographe de l'inscription, au commencement du IVᵉ siècle. H. 1.75. L. 0.77.

CIA. II 2638. Le Bas-Reinach, [Mon. fig. pl. LXVI. Conze, Grabr. No 803 pl. CL.

N° **721**. Stèle funéraire ayant la forme d'un pilastre orné d'une palmette, trouvée au Pirée, en 1836. On y voit, dans un encadrement rectangulaire, une femme assise, $Λυσιστράτη$.

donnant la main à son mari, nommé Φαιδωνίδης (Σπουδαίου Ἀγκυλῆθεν), debout devant elle et appuyé sur son bâton. Le haut du relief est orné de deux rosaces. Travail commun. Le relief d'après la forme des lettres, doit dater du IV^e siècle. H. 1.19. L. 0.37.

CIA. II 1694. Wolters, l. c. 1037. Conze, Grabr. No 241 pl. LXI.

N° **722**. Stèle funéraire, en forme d'édicule, trouvée en Attique (Markopoulo), en 1830. Une femme, nommée Archestrate, assise sur un tabouret, enlève de la main droite un objet placé dans un coffret et qui lui est présenté par une jeune fille, debout devant elle. Entre les genoux de la morte est une petite fille qui tient un oiseau. Bon travail de la fin du IV^e siècle. L'inscription métrique gravée sur l'architrave est ainsi conçue:

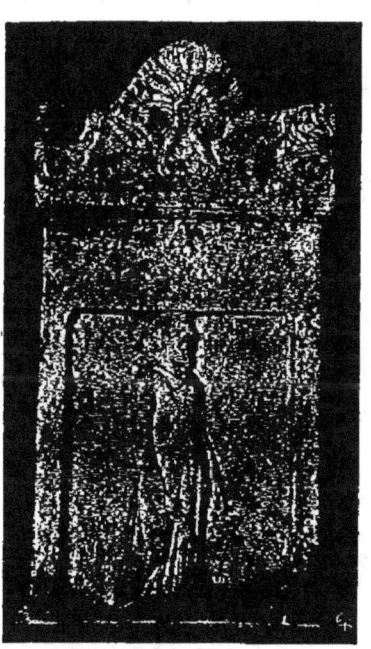

No 772

Ἐνθάδε τὴν ἀγαθὴν καὶ σώφρονα γᾶι' ἐκάλυψεν
Ἀρχεστράτην, ἀνδρὶ ποθεινοτάτην.

H. 1.48. L. 0.92.

CIA. II 3582. Le Bas-Reinach, l. c. pl. LXVIII. Conze, Grabr. No 290 pl. LXVIII.

N° 723. Stèle funéraire, en forme d'édicule, trouvée à Athènes (Dipylon). Mutilée. Une femme, la morte, vêtue d'une riche tunique et d'un himation qui la couvre depuis la tête, est assise sur un tabouret; près d'elle son enfant, une boule à la main, s'appuie sur ses genoux. Elle le regarde avec une douloureuse tendresse. Derrière elle se tient une servante, au visage également triste. Excellent travail de la fin du V^e siècle. Sur l'architrave est gravée l'inscription métrique suivante :

Πένθος κουριδίῳ τε πόσει καὶ μητρὶ λιποῦσα
καὶ πατρὶ τῷ φύσαντι *Πολυξένη* ἐνθάδε κεῖται

H. 1.65. L. 0.80.

CIA. II 4082. Conze, Grabr. No 284 pl. LXVI.

N° 724. Stèle funéraire, en forme d'édicule, trouvée en Attique; il en manque presque la moitié. La morte, *Φαιναρέτη* est assise, la main droite posée sur les genoux et ramenant, d'un geste gracieux de la main gauche, son manteau vers le visage. Devant elle est une femme debout, dont il ne reste que très peu de traces. Travail assez bon de la fin de V^e siècle. H. 1.65. L. 0.88.

CIA. II 4207. Conze, Grabr. No 104 pl. XXXIX.

N° 725. Stèle funéraire, en forme d'édicule, trouvée au Pirée. Une femme, nommée *Εὔπραξις* (Πλαταϊκή), assise sur un tabouret, donne la main à son mari, nommé *Μιλτιάδης*, debout devant elle. Les traits individuels du visage, de l'homme surtout, attestent que la stèle a été exécutée sur commande. L'œuvre doit dater du IV^e siècle. H.1.15. L.0.78.

CIA. II 3274. Conze, Grabr. 239 pl. LIX.

N° 726. Stèle funéraire, en forme d'édicule, trouvée au Pirée. La morte est assise sur un tabouret, dans une attitude douloureuse. Devant elle, une jeune femme debout ouvre un coffret, qu'elle tient à la main. Le motif en est

bien saisi, mais l'exécution laisse à désirer. Style du IV^e siècle. H. 1,22. L. 0.75.

<small>Wolters, Baust. No 1031. Conze, Grabr. 69 pl. XXXI.</small>

N° **772** (2^e *rangée*). Stèle funéraire, trouvée à Athènes, en 1858, près de la Chambre des Députés Un homme barbu (sa robe talaire ainsi que son attitude indiquent qu'il s'agit d'un prêtre [1]) nommé Σῖμος (Μυρρινόσιος) tient un grand couteau, prêt à sacrifier. C'est au moment le plus solennel de son ministère qu'on a voulu le représenter après sa mort. Travail très soigné du V^e siècle. H. 0.64. L. 0.35.

<small>CIA. II 2355. Flasch, zum Parthenonfries 1877 p. 99. Conze, Grabr. No 920 pl. CLXXXI. Gardner, Sculp. Tombs fig. 50.</small>

N° **727**. Stèle funéraire avec fronton, trouvée en Attique. Le mort, Πραξιτέλης (Ὤαθεν), assis sur un tabouret, donne la main à un jeune homme Θεόδωρος (Ὤαθεν) son fils probablement. Style du V^e siècle. Travail soigné. H. 1.06. L.0.64.

<small>CIA. II No 2681. Conze, Grabr. No 676 pl. CXVIII.</small>

N° **728**. Stèle funéraire, trouvée au Pirée; (mutilée). Une femme est assise, le bras appuyé sur le dossier du siège. Devant elle une autre femme debout, la tête appuyée sur la main droite. Travail du IV^e siècle. H. 0.92. L. 0.59.

<small>Arch. Zeit. 1871 p. 139. Conze, Grabr. No 76 pl. XXXVIII.</small>

N° **729**. Stèle funéraire, (il en manque à peu près la moitié) terminée en une palmette; provenance inconnue. La morte, Δεξικράτεια, est assise et tient la main d'un homme, son mari probablement, nommé Δίων (Κυδαθηναιεὺς) qui est debout devant elle. Entre ces deux figures, une seconde femme, Λυσιστράτη, appuie tristement la tête sur sa main droite. Travail du V^e ou du commencement du IV^e siècle. H. 0.88. L. 0.55.

<small>CIA. II 2233. Conze, Grabr. No 454 pl. CVIII.</small>

N° **730**. Stèle funéraire ornée d'une palmette, trouvée à

<small>(1) Dans la frise d'Est du Parthénon se voit un personnage semblable, qui est également un prêtre</small>

Carystos, en 1848. Un jeune homme, nommé Πρίχων, est représenté de face, debout, et vêtu d'un himation qui lui laisse la poitrine à découvert; il tient un strigile à la main droite et un petit vase à huile à la main gauche, dans l'attitude d'un athlète. Un chien le suit. Travail ordinaire du IVe siècle. H. 1.60. L. 0.39.

Ephém. arch. 1854 p. 1176 et 1890 p. 212. Cavvadias, catal. p. 341.

N° **731**. Stèle funéraire, ayant autrefois la forme d'un édicule, trouvée à Salamine. Le mort, en très haut relief, est représenté en guerrier, vêtu d'une cuirasse et ayant à côté son bouclier. La tête, travaillée séparément, le bras gauche et les pieds manquent. Il semble poser la main droite (elle manque également) sur un petit enfant (très mutilé) probablement son fils; à gauche, derrière l'enfant, se voit un vieillard triste, appuyé sur son bâton. Les traits de ce vieillard, sans doute le père du mort, sont assurément individuels, ce qui fait penser que la stèle à été exécutée sur commande. Bon travail du IVe siècle. H. 1.76. L. 1.02.

B. C. H. 1846. p. 177. Conze Grabr. No 1058 pl. CCXII.

N° **732**. Stèle funéraire en forme d'édicule, trouvée à Spata, en Attique. Une femme assise, Καλλιστώ, épouse de Φιλοκράτους (Κονθυλῆθεν) écarte, d'un geste gracieux, son manteau de son visage; devant elle, une jeune fille, vêtue en habit de servante, lui apporte un coffret qu'elle tient à demi ouvert. Au-dessus du fronton et en bas-relief: une Sirène et de chaque côté un oiseau ainsi qu'un petit vase. Très bon travail du IVe siècle. H. 1.70. L. 0.36.

CIA. II 2217. Ath. Mitth. 1887 p. 71. Conze, Grabr. No 79 pl. XXXVI.

N° **733**. Stèle funéraire de style archaïque avec fronton, trouvée à Larissa (Thessalie), en 1882. Une femme debout et de profil, ramène de la main gauche son manteau vers le visage et tient de la main droite une grenade. L'inscription, gravée sur le côté étroit de cette stèle, est conçue en ces

termes : Πολυξεναία ἐμμί, comme si la morte se nommait elle même. Travail local et peu fini du V^e sièle H. 1.12. L. 0.53.

<small>Ath. Mitth. 1882 p. 77 et 223. Wolters, l. c. No 40. Cavvadias l. c. p. 344.</small>

N^o **734**. Stèle funéraire archaïque, trouvée au même endroit que la précédente. Un jeune homme, debout, vêtu d'un himation jeté par dessus d'une tunique courte, tient un coq d'une main et de l'autre deux lances, dont les hampes étaient indiquées en couleurs. L'inscription gravée sur le côté droit nous apprend qu'il s'appelait Fεκέδαμος. Travail local du V^e siècle av. J.-C. H. 1.29. L. 0.43.

<small>Ath. Mitth. 1882. p. 78 et 1883 pl. III. Wolters, l. c. No 39.</small>

N^o **735**. Stèle funéraire archaïque, trouvée en Acarnanie. Un homme barbu, vêtu d'une chlamyde qui laisse à nu une partie du corps, est debout, tient de la main gauche une lyre (légèrement creusée dans le marbre), et de la main droite, le plectre, dont on voit encore une légère trace. Dans ce relief, qui nous révèle un art local, on distingue clairement que le sculpteur reproduisait sur la pierre des modèles en bois. Travail du commencement du V^e siècle. H. 1.88. L. 0.60.

<small>Ath. Mitth. 1891 pl. II. Cavvadias, catal. p. 355.</small>

N^o **736**. Stèle funéraire, trouvée près d'Éleusis, (Kalyvia) en 1876, et dont la forme édiculaire a été restaurée. Un vieillard, aux traits un peu idéalisés, mais vrais, barbu et vêtu d'un himation qui laisse la poitrine à découvert, est représenté assis dans un fauteuil à large dossier, la main posée sur le bras de ce fauteuil. Devant lui se voit un jeune homme, debout, (la tête qui était travaillé séparément fait défaut) le corps nu, ayant son manteau enroulé autour du bras droit, son fils probablement, appelé d'après l'inscription: Platon. Derrière ces deux figures, travaillées en très haut relief, on distingue à peine une femme, Démostrate, la mère sans doute du jeune homme, qui adresse,

elle aussi, un dernier adieu à son fils. Travail du commencement du III^e siècle. L'architrave porte l'inscription suivante. H. 1.65. L. 1.15·

Ἐπιχάρης Δημοστράτη Θεοτίμου Πλάτων
Πλάτωνος Περγασεῶς Ἐπιχάρου
Οἰν[αῖος] θυγάτηρ, μήτηρ δὲ Οἰναῖος
 [Πλ[άτωνος

CIA. II 2379. B. C. H. 1880 pl. I. Conze, Grabr. No 700 pl. CXXXVI.

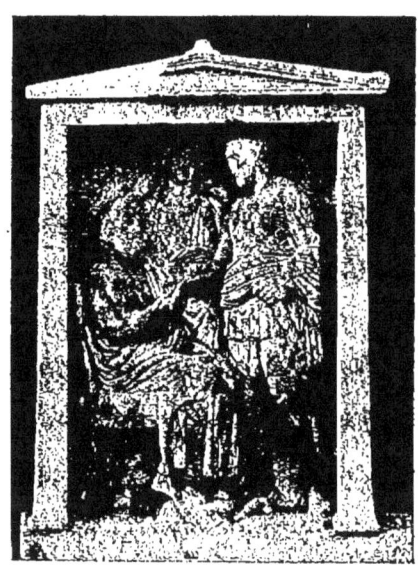

No 737

N° **737**. Stèle funéraire, en forme d'édicule (*restauré*), trouvée au Dipylon (Céramique), à Athènes, en 1861. Elle représente, en très haut relief, un vieillard (main droite restaurée) qui est assis dans un fauteuil à haut dossier; debout devant lui un jeune homme barbu, son fils, vêtu du chiton et de la cuirasse et portant son himation enroulé autour du corps, donne la main (restaurée) à son père et tient de l'autre la poignée de son épée au fourreau. Entre ces deux figures (*au fond*) une femme plutôt âgée, sans doute la [mère, debout et

de face, écarte son voile de la main gauche. Le visage du soldat, ainsi que celui du vieillard dénotent des traits individuels, ce qui donne à conclure qu'il s'agit d'une œuvre de commande. Travail du IV⁰ ou du commencement du III⁰ siècle. L'inscription suivante, gravée sur l'architrave, nous apprend les noms de la famille qui possédait ce beau monument, qu'on a voulu attribuer au sculpteur Silanion.

......].ατου Ἀρχίππη Μειξιάδου Προκλῆς Προκλείδου
 Αἰγιλιόθεν Αἰγιλιεὺς
 Προκλείδης
 Πανφίλου
 Αἰγιλιε(ὺ)ς

H. du relief, 1.00. L. 1.30.

Ce dernier nom a été gravé peu après l'érection du monument.

CIA. II 1729. Wolters, l.c. No 1050. Conze, Grabr. No 718 pl. CXLI. Springer-Michaelis, Kunstg. fig. 523.

N⁰ **738**. Stèle funéraire de la même forme que la précédante, trouvée à Athènes, au Dipylon (Céramique), en 1861. Elle est travaillée en très haut relief. Le mort (manquent les mains et les jambes, restaurées en plâtre) est représenté en guerrier, vêtu d'une tunique courte et recouvert d'une cuirasse ; il est coiffé d'un casque de forme conique. Cette curieuse coiffure était entourée d'un bandeau de bronze, qui courait tout autour du front, comme l'indiquent les trous qu'on y voit encore. Ce soldat athénien est représenté au moment de l'attaque, tenant probablement une épée ou une lance dans la main droite. Le visage, comme dans la stèle précédente, nous représente les traits du mort ; l'œuvre, par conséquent, a été faite sur commande. D'après l'inscription gravée sur l'architrave, ce guerrier se nommait Ἀριστοναύτης (Ἀρχηναύτο[υ] Ἁλαιεύς). Le relief, d'après l'orthographe de l'inscription, doit remonter au commencement du IV⁰

siècle ; on croit y reconnaître le style de Scopas. Des traces d'une ornementation en couleurs étaient visibles, dit-on, quelques années encore après sa découverte. H. 2.14 L. 1.20.

CIA. II 1779. BCH. 1862 p. 87. Ath. Mitth. 1893 p. 6 et s. Conze, Grabr. No 1151 pl. CCXLV.

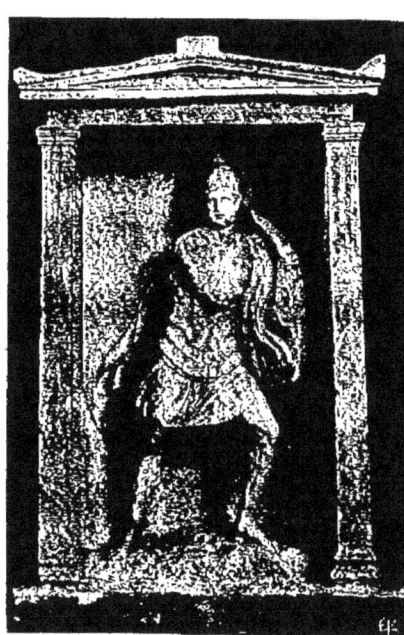

No 738

N° **739**. Stèle funéraire archaïque, avec fronton et acrotères, trouvée en Béotie. Une femme, vêtue d'une longue tunique et coiffée d'un espèce de modius sur une chevelure très soigneusement arrangée, est représentée debout et de profil, tenant d'une main quelque objet, (évidemment une fleur), qui était indiqué en couleurs, et de l'autre un fruit, peut-être une grenade. D'après l'inscription archaïque, gravée près de la tête, la morte s'appelait Ἀμφόττο. Travail local du V° siècle. H. 0.85. L. 0.37.

Cavvadias, catal. p. 351. Gardner. Sculpt. Tombs of Hellas p. 158 pl. XVII.

N. 740. Fragment de stèle funéraire en bas-relief, trouvée en Thessalie (1883). Une femme (la tête et une partie de la poitrine manquent) se tient debout et de profil devant un tabouret, dont on ne voit que les pieds; elle porte un petit lièvre sur le bras gauche. Travail archaïque local du Ve siècle. H. 1.25. L. 0.62.

<small>Ath. Mitth. 1887 p. 74. Cavvadias, l. c. p. 352.</small>

N° **741.** Stèle funéraire archaïque (brisée en deux), ornée d'une palmette; trouvée en Thessalie (1887). Un jeune homme debout et de profil, vêtu d'un tunique courte et d'un himation, coiffé d'un pétase, tient un levraut de la main droite et une pomme de la main gauche levée vers le visage. Travail local du Ve siècle. H. 2.46. L. 0.65.

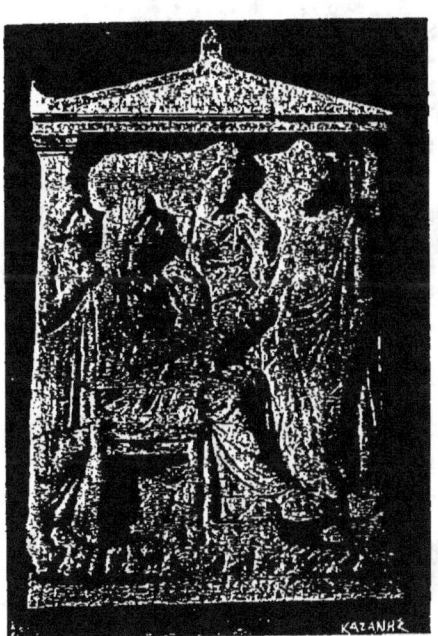

743

<small>Ath. Mitth. 1887 p. 72. BCH. 1888 pl. V.</small>

NOTA. Sur le levraut on lit quelques caractères symboliques, provenant des temps chrétiens.

N. 742. Stèle funéraire, en bas-relief, trouvée à Thespies,

en 1884. Un jeune athlète, presque nu, n'ayant que son himation jeté sur l'épaule gauche, tient le strigile et un petit vase à huile, dont on se servait dans la palestre. Il est accompagné de son chien qui lève la tête vers son maître. Travail local, archaïque, très soigné du V^e siècle. H. 2.60 L. 0.78.

Ath. Mitth. 1890 p. 38. Gardner l. c. p. 149 pl. XIII.

NOTA. Ce même monument a dû servir postérieurement de stèle pour un autre mort. Dans la partie supérieure, où il y avait une palmette et peut-être le nom du premier mort, on a tracé, en grattant la surface, l'inscription'Αγαθοκλῆ χαῖρε, qui date d'une époque beaucoup plus récente que le relief.

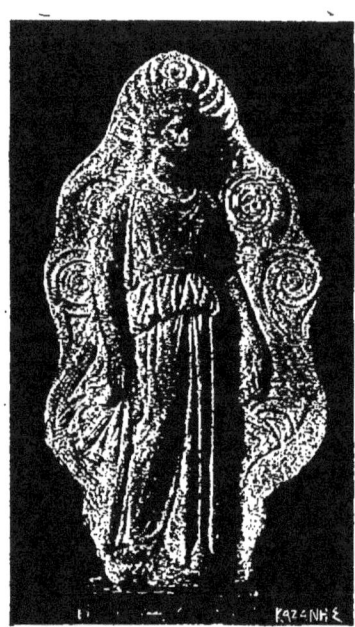

No 744

N° **743**. Stèle funéraire, en forme d'édicule, (mutilée) trouvée au Pirée, en 1838. Une femme, nommée Δαμασιστρατη, épouse de Πολυκλέιδο[υ], est assise sur un fauteuil, dont les bras sont ornés de sphinx, donnant la main à son mari debout devant elle. Entre ces deux figures, une seconde femme se présente de face. Derrière la morte une servante, que l'on reconnaît à son costume caractéristique, est appuyée contre le pilastre regardant avec un intérêt évident la scène

125

familière qui se passe devant elle. Travail excellent du commencement du IVe siècle H. 1.15. L. 0.78.

CIA. II 3585. Conze, Grabr. No 410 pl. XCVII.

No **744**. Acrotère d'un monument funéraire, trouvé à Trachonès (Attique), près d'Athènes. Ce monument, unique jusqu'à présent dans sa forme, nous présente une jeune fille debout, (coiffée d'une stéphanè), qui doit être la morte. Elle est figurée presque de face, vêtue d'une tunique longue et tenant des deux mains les pans de son manteau. Une palmette, d'où elle semble sortir, sert de fond à la figure. Sur le chiton on distingue une ornementation en lignes brisées, qui forme la ceinture. Travail très soigné et très fin du Ve siècle. H. 0.85. L. 0.46.

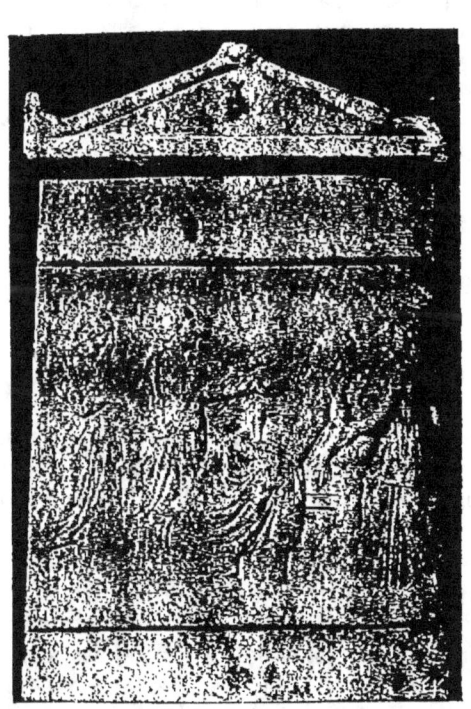

No 749

Archéol. Zeit. 1882. p. 344. Conze, Grabr. No 852 pl. CLXV. Gardner, l. c. p. 129 fig. 49.

N° **745**. Stèle funéraire, trouvée au Pirée en 1835, (la partie supérieure manque). Un jeune athlète (la tête fait défaut), debout, ayant la poitrine nue, tient un strigile. Un esclave, de courte taille, lui apporte le vase à huile des athlètes. Travail commun du IV° stèle. H. 0.98. L. 0.75.

Conze, Grabr. No 1037 pl. OCIII.

N° **746**. Fragment de stèle funéraire, représentant la partie supérieure du corps d'un jeune homme, qui tient un oiseau. Du IV° siècle H. 0.56. L. 0.38.

Conze, Grabr. No 941 pl. CLXXXVII.

N° **747**. Stèle funéraire, fort mutilée. Un jeune athlète, debout, tient un strigile; un esclave qui l'accompagne porte son habit. Travail très commun du IV° siècle. H.0.84.L.0.37.

Conze, Grabr. No 1041 pl. CCIII.

N° **748**. Stèle funéraire, trouvée au Pirée. Une fillette debout tient un oiseau d'une main et de l'autre peut-être un éventail ; devant elle, un grand chien voulant attraper l'oiseau semble la menacer. D'après l'inscription, elle se nomme Καλλι[στράτη?]. Travail du IV° siècle. H. 0.64.L.0.50.

Conze, Grabr. No 839 pl, CLVII.

N° **749**. Stèle funéraire en très bas-relief, avec fronton, trouvée en Attique, à Oropos. Ce relief, ainsi que d'autres de même genre (N° 1055, 1077 etc.) sont intéressants, car ils s'écartent des motifs ordinaires de ces monuments. Notre stèle reproduit la scène émouvante des derniers moments d'une femme dans le travail de l'enfantement. La mourante est figurée au moment où, soutenue par une servante, elle tombe en arrière sur sa couche. Une femme, plutôt âgée, sa mère probablement, s'élance à son secours et la retient par le bras. Un homme barbu, évidemment son mari, accablé de douleur, assiste à la scène, la tête appuyée sur la main gauche. Travail peu soigné, mais qui, d'après la forme des

lettres de l'inscription gravée sous le fronton et qui nous révèle les noms de ces personnages, doit dater du commencement du IVᵉ siècle.

Inscription : Πλανγὼν Τολμίδου Πλαταϊκὴ
Τολμίδης Πλαταεὺς

H. 0.78. L. 0.46.

CIA II 3275. Le Bas-Reinach, Mon. fig. pl. LXXI. Conze, Gra br. No 309 p. 70. Ephém. archéol. 1892 p. 229,2. Gardner. l. c. fig. 66

Nº **750**. Stèle funéraire se terminant en palmette, trouvée au Pirée. Une femme assise, nommée Χρυσαλλίς, donne la main à son époux Φαιδρίας ('Ανα⟨ι⟩καιεὺς) debout devant elle. Une seconde femme, nommée Μύρτη, se tient debout entre ces deux figures, relevant de la main gauche son manteau. Travail commun du IVᵉ siècle. H. 0.88. L. 0.36.

CIA II 1856. Conze. Grabr. No 392 pl. XCVI.

Nº **751**. Stèle funéraire trouvée à Corinthe. La forme de cette stèle ainsi que le sujet, sortent encore de l'ordinaire. Nous voyons dans ce singulier bas-relief un guerrier, nommé 'Αλκίας (Φωκεὺς), armé de son bouclier et de sa lance, fouler aux pieds le cadavre de son adversaire étendu sur le sol. Le monument a été érigé probablement sur le tombeau d'un guerrier, qu'on a voulu figurer au moment le plus ardent de la lutte (1). Le travail du relief est spécialement adapté pour la peinture, qui complétait les détails des figures. D'après la forme des lettres de l'inscription le relief peut remonter au IVᵉ siècle av. J.-C. H· 0.74. L. 0.50.

Ath. Mitth. 1986 pl. V. Gaz. archéol. IX p. 360. Cavvadias, cat .p. 360.

(1) Cette explication, qui est la plus généralement admise, ne peut être considérée comme absolument sûre, car cet adversaire, étant entièrement nu, n'a pas du tout l'air d'un guerrier.

Nº 752. Stèle funéraire, en bas-relief, se terminant en une corniche ornée de plusieurs acrotères. Le motif en est également original. On y voit un jeune homme, assis à la proue d'un vaisseau que des couleurs faisaient autrefois mieux ressortir (ainsi que certains autres détails de la stèle), la tête appuyée sur la main droite, dans l'attitude de la rêverie et du repos, Son casque et son bouclier sont posés derrière lui, sur le pont, pour indiquer qu'il servait en qualité d'hoplite dans la flotte athénienne. L'inscription gravée sous la corniche, nous apprend son nom, Δημοκλείδης Δημητρίο[υ]. D'après la forme des lettres et l'orthographe de l'inscription, l'époque à laquelle ce monument doit remonter est celle du commencement du V^e siècle. H.0.70. L.0.44.

No 752

CIA II 3605. Wolters, Baust. No 1609. Conze, Grabr. 923 pl. CXXII. Gardner, Sculp Tombs p. 153. fig. 59.

Nº 753. Stèle funéraire, ornée d'une corniche à palmettes, trouvée au Pirée, en 1831. Elle représente une femme assise, écartant gracieusement de la main droite le voile de son visage, et une jeune fille debout devant elle. Motif ordinaire. Travail très fin du commencement du IV^e siècle ou peut-être même de la fin du V^e. H. 0.87. L. 0.61.

Annali dell' Inst. 1837 p. 121. Conze, Grabr. No 103 pl. XXV.

N° **754**. Corniche d'un monument funéraire érigé autrefois au Céramique, et dans la place réservée aux guerriers tombés en combattant. C'est le monument dont Pausanias (1, 28, 2) fait mention, le seul qui soit parvenu jusqu'à nous. Il a été érigé par les Athéniens en l'an 394 av. J.-C., en l'honneur des cavaliers morts dans une des batailles qui eurent lieu près de Corinthe et de Coronée. L. 2.25. H. 0.48.

L'inscription est ainsi conçue:

Οἱ δὲ ἱππῆς ἀπέθανον ἐν Κορίνθῳ : Μελησίας Ὀνητορίδης Λυσίθεος
(Φύλαρχος Ἀντιφάνης) Πάνδιος Νικόμαχος
Ἐν Κορωνείᾳ: Θεάγγελος Φάνης Δημοκλῆς Δεξίλεως Ἔνδηλος Νεοκλείδης.

CIA. II 1673. Ath. Mitth. 1880 p. 168 et 1889 p. 407 Conze, Grabr. No 1157.

N° **755**. Stèle funéraire en forme de pilastre avec palmette. Motif ordinaire : une femme assise donne la main à un homme debout. Travail très soigné du IV^e siècle. H. 1.43. L. 0.35.

Conze, Grabr. No 216 pl. LVII.

N° **756**. Stèle funéraire avec fronton, dans lequel ne figure qu'une seule rosace. Un personnage (endommagé) se voit conduit par Hermès «psychopompos» (qui amène les âmes aux Enfers). Le dieu est coiffé du pétase et tient le caducée. Au bas, au-dessus de ce relief, un vase funéraire orné de bandelettes donne au marbre le caractère des stèles funéraires. Travail du IV^e siècle. L'inscription gravée autrefois sous le fronton est dificile à déchiffrer. Le relief a beaucoup souffert. H. 0,91. L. 0.38.

Schöne, Gr. reliefs No 121.

N° **757**. Stèle funéraire trouvée à Athènes (la partie in-

férieure manque). Il y figure, en bas-relief, un vase funéraire, (on n'en voit plus que la partie supérieure) sur la panse duquel était probablement sculptée autrefois une des représentations habituelles à ces monuments funéraires. Sur la corniche, vers le centre, une Sirène, en guise d'acrotère, qui s'arrache les cheveux et à chaque extrémité, un Sphinx assis. L'inscription rapporte le nom:

Καλλίας Φιλεταίρου Φαλη(ρε)ύς

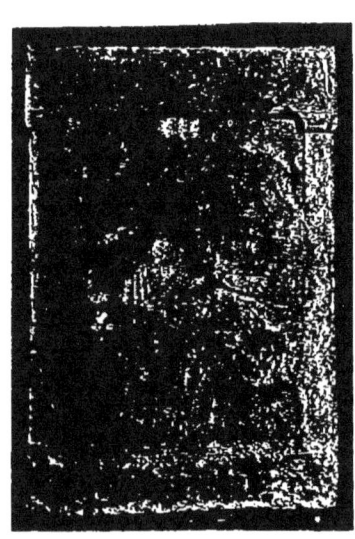

No 753

Travail du IV^e siècle. H. 0.98. L. 0.63.

CIA. II 2614. Weicker, Der Seelenvogel p. 173. Conze, Grabr. No 1369 pl. CCLXXXVIII.

N^o 758. Stèle funéraire avec fronton, trouvée au Pirée. Un homme barbu, Τιμόλας (Τιμίδου) assis, donne la main à un autre qui est debout et qui se nomme Φανόστρατος. Travail commun. H. 1.03. L. 0.44.

CIA. II 4191. Conze, Grabr. No 635 pl. CXXV.

N^o 759. Stèle funéraire trouvée à Salamine. Motif ordinaire: une femme assise, Ἀρτεμησία (χρηστή), tient la main d'un homme debout, son mari probablement. Une seconde femme se voit entre ces deux figures. Travail ordinaire de la fin du IV^e siècle. H. 1.35. L. 0.47.

Conze, Grabr. No 453 pl. CVII.

N° **760**. Stèle funéraire, trouvée à Athènes. Une femme assise donne la main à un homme debout ; une seconde femme, représentée aussi debout, se tient au milieu de ces deux figures. Travail des temps grecs. L'inscription nous apprend les noms des deux personnages principaux. H. 0 67. L. 0.39.

Καλλιστράτη Εὐάγρου Προσπαλτίου
Δίων Δεινοβάτου Κολλυτεὺς

CIA. II 2516. Conze, Grabr. No 393

N° **761**. Stèle funéraire (mutilée) de provenance inconnue. Une femme assise donne la maine à une autre femme, dont il ne reste que le pied et la main. Entre ces deux figures était probablement placée une troisième. H. 0.80. L. 0.69. Travail du IVe siècle.

Conze, Grabr. No 384 pl. LXXXIII.

N° **762**. Stèle funéraire, fragmentée et mutilée, de provenance inconnue. Une femme assise sur un tabouret donne la main à une autre femme debout (la tête de cette dernière manque). Entre ces deux figures, un petit garçon et un fillette, tournés vers la morte, leur mère, tiennent chacun un oiseau. Travail du IVe siècle. H. 0.75. L. 0.68.

Conze, Grabr. No 339 pl. LXXXIV.

N₀ **763**. Stèle funéraire en forme d'édicule, trouvée à Athènes (rue du Stade). Une jeune fille (la main dr. manque) nommée, d'après l'inscription, Μύννιον, fille de Χαιρεστράτου (Ἀγνο[υ]σίου), est debout dans les bras d'une femme, sa mère probablement, qui la caresse en lui touchant le menton de la main droite. Scène très émouvante. Travail du commencement du IVe siècle. H. 0.78. L. 0.40.

Wolters, Bausteine No 1027. CIA. II 1705. Conze, Garbr. No 896 pl. CLXXVI.

N° **764**. Stèle funéraire, en forme d'édicule, trouvée à Athènes, en 1870, près du Dipylon (Céramique). On y voit

une femme assise sur un tabouret et, devant elle, une jeune fille qui tient un coffret qu'elle est en train d'ouvrir.

L'inscription qui se trouve dans le fronton semble avoir été gravée à plusieurs reprises; elle occupe la place d'une autre inscription, plus ancienne, qui a été grattée.

<div style="text-align:center">

Μικίων Αἰαντοδώρου
Ἀναγυράσιος
Δημοστράτη Ἀμεινίχη
Αἰσχρωνος Μικίωνος
Ἀλαέως Θριασίου

</div>

Bon travail du IV^e siècle. H. 1.07. L. 0.63.

CIA. II 1848. Arch. Zeit. 1871 p. 28. Conze, Grabr. No 73 pl. XXXIV.

N° **765.** Stèle funéraire, en forme d'édicule, trouvée à Athènes au même endroit que la précédente. Une femme, nommée Μίκα, est assise sur un tabouret, tenant de la main gauche un miroir où elle se regarde; elle donne en même temps la main droite à un jeune homme, nommé Δίων, debout devant elle. Bon travail du V^e siècle. H. 0.90 L. 0. 49.

CIA. II 3950· Wolters l.c. No 1084. Conze, Grabr· No 157 pl. XLVIII.

N° **766.** Stèle funéraire avec fronton, trouvée au Pirée. Une femme, assise sur un siège, donne la main à une jeune fille debout, qui porte un oiseau (?) dans la main gauche. Bon travail du V^e siècle.

Il y avait sur l'architrave une inscription (actuellement effacée), indiquant le nom de la morte (on en voit encore quelques traces). Postérieurement, au-dessous du relief, a été gravée l'inscription suivante, qui n'a sans doute rien à faire avec la première destination du monument:

Ἐνθάδε Ἀρί(σ)στυλλα κεῖται, παῖς Ἀρί(σ)στωνός τε καὶ Ῥοδίλ-
λης, σώφρων γ' ὦ θύγατερ.

H. 0.69. L. 0.43.

CIA. IV No 491. Athen Mitth. 1885 pl. XIV. Conze, Grabr. No 115 pl. XXIV.

N° **767**. Stèle funéraire, en forme d'édicule, trouvée en Attique, près d'Athènes. Une femme (mutilée) nommée Ἀσία, assise sur un siège, entoure de ses mains son enfant nu, appuyé sur ses genoux et qui lui tend les bras. Elle le regarde fixement avec tendresse. Scène très touchante. Le relief est un des plus beaux ; du V^e siècle. H. 0.95. L. 0.47.

CIA. II 3540. Wolters, Baust. No 1026. Conze, Grabr. No 58 pl. XXVI.

N° **768**. Stèle funéraire en forme d'édicule, (fragmentée) trouvée à Athènes (Céramique). Très haut relief; une femme (la tête, qui était entée, manque) assise sur un tabouret donne la main à un homme, probablement son mari, debout devant elle, (la tête et une partie de la poitrine manquent) Il y avait au milieu une autre personne, dont il ne reste plus que des traces légères. Travail du IV^e siècle. H. 1.50. L. 1.

Conze, Grabr. No 448 pl. CIV.

N° **769**. Stèle funéraire, très mutilée, trouvée en Attique (Kératéa). On y voit un jeune homme, nommé Λυκοῦργος (Ἱεροφῶντος Κεφαλῆθεν), debout devant un vieillard, son père, nommé Ἱεροφῶν (Κεφαλῆθεν), qui d'un air affligé se tient appuyé sur son bâton. Devant lui, un petit esclave nu porte le manteau de son maître; au fond, on aperçoit son chien. Motif très fréquent. Travail du IV^e siècle. H. 1.43. L. 0.85.

CIA. II 2151. Ath. Mitth. 1887 p. 288. Conze, Grabr. No 1060 pl. CCXV.

N° **794**. (2^e *rangée*). Stèle funéraire fragmentée, trouvée à Laurium. Le motif en est presque identique à celui du N° 715. On y voit également un jeune homme, (la tête manque) debout près d'un pilastre sur lequel est placé un levraut. A ses pieds se voient les traces d'un animal, peut-être d'un chien. Travail très soigné du V^e siècle. H. 0.67. L. 0.58.

Wolters, l. c. No 1013. Conze, Grabr. No 937 pl CLXXXVI.

N° **792**. (2^e *rangée*). Stèle funéraire, de provenance incon-

nue. On y voit une femme, assise sur un siège, son enfant sur les genoux et tenant une quenouille. Sous le siège se voit une corbeille, attribut de sa sollicitude domestique, et devant la femme une amphore. Dans le champ on aperçoit un objet qui paraît suspendu et qui ressemble à une petite boîte. Bon travail du IVe siècle. H. 0.53. L. 0.30.

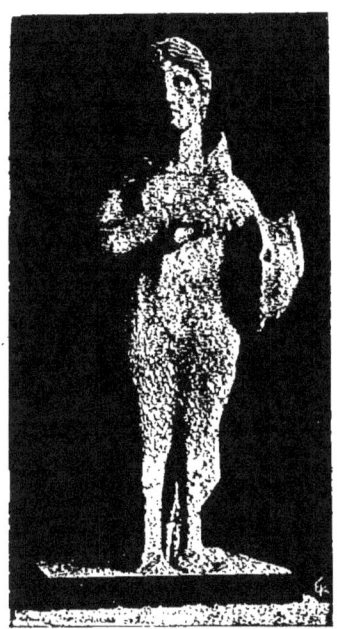

No 774

Wolters, l. c. 1082. Conze, Grabr. No 59. pl. XXVII.

NOTE. La forme curieuse de cette stèle, à la surface extérieure convexe, a fait supposer qu'il s'agit plutôt d'un fragment de vase funéraire.

N^{os} **774** et **775**. Deux statues de Sirènes (*l'une en face de l'autre*) provenant des tombeaux du Dipylon (Céramique), trouvées en 1863; toutes deux mutilées et restaurées. Ces êtres fantastiques ornaient, comme l'on sait, très souvent les tombeaux des anciens Grecs, personnifiant, semble-t-il, la plainte éternelle. Elles étaient représentées sous la forme habituelle de femme à demi oiseau tenant la lyre et le plectre. Travail du IVe siècle. H. 0.83 et 0.99.

Wolters, Baust. No 1095. Gardner, Sculpt. Tombs p. 127 fig. 47.

N° **2583**. Statue de Sirène (*placée au milieu de la salle*) trouvée à Athènes (mutilée). Elle ne joue pas de la

lyre, comme les deux précédentes; des deux mains, dont on voit les traces sur la tête, elle s'arrache les cheveux. C'est un type différent de celui des Sirènes qui tiennent la lyre et qui est plus fréquent. Dans les traits du visage on constate le sentiment de la douleur qui devait préoccuper ces êtres fantastiques. La combinaison d'une figure à moitié femme et a moitié oiseau est moins réussie dans cette statue que dans les deux précédentes, à cause de la fâcheuse attitude qui nous la fait paraître presque entièrement droite. Travail du IVe siècle. H. 1.22.

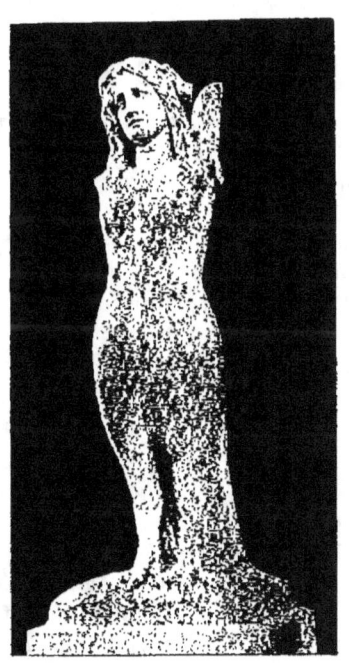

No 2583

Kastriotis, catal. p. 391.

No **777**. (2e *rangée*). Stèle funéraire trouvée au Pirée. On y voit un vieillard, appuyé sur son bâton placé sous l'aisselle et enveloppé dans un long himation, qui donne la main à un tout jeune homme (« une fillette »?) placé devant lui et drapé aussi dans un long vêtement. Fin travail du Ve siècle. H. 0.70. L. 0.32.

Conze, Grabr. No 1020 pl. CXCVIII.

No **778**. (2e *rangée*). Stèle funéraire, fragmentée, trouvée au Pirée. Un vieillard, nommé Εὔεμπολος, assis sur un siège présente un oiseau à ses deux petits enfants, garçon et fillette,

debout devant lui. L'un des enfants tend la main pour prendre l'oiseau. Fin travail du Vᵉ siècle. H. 0.54. L. 0.40.

CIA II. 3684. Conze, Grabr. No 697 pl. CXXXIII.

Nᵒˢ **779** et **780**. Partie supérieure de deux statues de femme (*placées l'une en face de l'autre*). La première, qui est restée inachevée, a été trouvée à Rhinéa (petite île près de Délos) et l'autre (780) à Théra. Il est très probable que ces deux statues étaient autrefois érigées sur des tombeaux, comme des monuments funéraires, représentant des femmes mortes. La vague expression de douleur qu'on constate sur les traits de leurs visages et la manière dont elles sont habillées, couvertes d'un manteau depuis la tête, confirment cette supposition.

Toutes deux sont des œuvres de la même période et sans doute des temps grecs. H. 0.56 et 0.90.

Ath. Mitth. 1879 p. 68. Ross, Arch. Aufs. I 65. Cavvadias, catal. p. 377. Jour. of Hell. Stud. 1908 p. 139. Jahresheft T. I p. 4. fig. 2.

Nᵒ **782** (2ᵉ *rangée*). Palmette à couleurs, détachée d'une stèle funéraire de style archaïque; trouvée à Dipylon.

Bruckner, Ornament und Form, p. 5 No 4. Conze, Grabr. No 25 pl. XIV.

Nᵒ **806** (2ᵉ *rangée*). Partie supérieure d'un monument funéraire où figurent (au-dessus d'un pilastre, en guise d'acrotère), deux boucs luttant à coups de cornes; au-dessous: un vase à vin et l'inscription Διονύσιος Ἰκάριος. Des motifs semblables se trouvent dans plusieurs autres monuments funéraires (Nᵒˢ 781, 783, 805 etc.).

Ath. Mitth. 1888 p. 375. Conze, Grabr. No 1688 pl. CCCLVIII.

Nᵒˢ **801-804** (2ᵉ et 3ᵉ *rangée*). Plusieurs statues de lions (mutilées); ils ont servi à orner des monuments funéraires.

Nᵒ **808**. (*Au milieu de la salle*). Grand vase funéraire en forme d'amphore (loutrophoros) restauré en plâtre dans sa partie supérieure d'après d'autres anciens modèles.

La surface du vase est agrémentée de différents ornements. Le vase est d'une forme très élégante. H. 1.30. (Voir p.110).

Conze, Grabr. No 1721 pl. CCCLXIX.

N° **809**. Vase funéraire en forme d'amphore, trouvé à Athènes, (restauré). La panse du vase est ornée d'une des représentations funéraires, que l'on rencontre ordinairement sur les monuments de la 2ᵉ catégorie (v. p. 109) Une femme, Ἄρξιλλα, est assise donnant la main à un homme debout, Τελεσήγορος. Derrière la femme, un guerrier, Φιλόδημος, couvert d'une cuirasse; de la main droite, levée en haut, il tenait probablement une lance (autrefois en couleurs) appuyant la main gauche sur l'épaule de la femme. Suit un petit esclave qui porte le casque et le bouclier de son maître. Travail du IVᵉ siècle. H. 0.75.

CIA. II 4243. Conze, Grabr. No 377 pl. XCII.

N° **810**. Vase funéraire, en forme de lécythe, trouvé en Attique : (restauré). Sur la panse, un jeune homme, vêtu en guerrier et armé de toutes pièces, est debout devant un vieillard appuyé sur son bâton (autrefois en couleurs). Celui-ci tend la main à un petit enfant placé devant lui. Travail du IVᵉ siècle. H. 0.42.

Ath. Mitth. 1888 p. 338. Conze, Grabr. No 1059 pl. CCXIII.

N° **813**. Vase funéraire, en forme de lécythe, (restauré); toute sa surface est agrémentée de différents ornements: cannelures, spirales, etc. Vase très beau de forme et d'exécution. Du Vᵉ siècle. H. 1.50.

Wolters, Baust. No 1087. Conze, Grabr. No 1703 pl. CCCLXV.

N° **814**. Vase funéraire, en forme de lécythe, trouvé à Salamine, (restauré). Sur la panse figure un des motifs les moins ordinaires: une femme, Φανώ, assise, tient une boîte d'où elle tire une bandelette. Devant elle, une seconde femme, Καλλιππίς, debout, la regarde avec tristesse; derrière cette femme, un jeune homme, le fils

probablement de la morte, se tient debout, drapé dans un long himation. Derrière la femme assise, une troisième femme, une nourrice sans doute, porte un nouveau-né, (à peine visible). Travail médiocre de la fin du V^e ou du IV^e siècle. H. du rel. 0.58.

CIA. II 4219. Conze, Grabr. No 294 pl. LXX.

N° **815**. Vase funéraire, en forme de Lécythe, trouvé à Athènes, (restauré). Sur la panse (dans un encadrement) figure la représentation suivante: une femme assise donne la main à un jeune homme, debout devant elle, guerrier armé d'une épée et d'un bouclier. Il est coiffé d'un casque conique, presque semblable à celui du N° 738. Derrière la femme, se voit une jeune fille qui porte dans une corbeille des bandelettes et d'autres objets, dont on ne distingue pas bien la forme. Derrière le jeune homme, une troisième femme semble s'approcher du groupe. Bon travail du IV^e siècle H. du rel. 0.41.

Conze, Grabr. 378, pl. XCIII.

N° **816**. Vase funéraire, en forme de lécythe, trouvé à Salamine (restauré). Sur la panse (dans un encadrement) figure le bas-relief suivant: une femme debout donne la main à un vieillard appuyé sur un bâton (autrefois en couleurs) placé sous son aisselle, et vêtu d'un long himation. Entre ces deux figures, un enfant offre quelque chose à la femme, derrière laquelle s'approche une jeune fille portant un coffret ainsi qu'une boîte suspendue à un cordon, indiqué autrefois en couleurs. Près des pieds de la femme est placé un petit chien. La composition de cette scène familière est assez bien conçue et exécutée. Style du IV^e siècle. H. du rel. 0.45.

Conze, Grabr. No 1129 pl. CCXXXVII.

SALLE VIII. BAS-RELIEFS FUNÉRAIRES
APPARTENANT A LA MÊME ÉPOQUE
(Voir pl. No 15)

N° **817.** (*A gauche de l'entrée*). Stèle funéraire trouvée à Thespies, en 1869, (brisée et mutilée). Pierre locale. Une femme assise sur un siège, sous lequel on voit une petite boîte surmontée d'un rouleau(?), semble offrir de la main droite (elle manque) un oiseau à son enfant, debout près de ses genoux (il ne reste que des traces de l'enfant). Fin travail du IV° siècle. H. 1.47. L. 1.

NOTE. Il existait autrefois, dit-on, deux autres morceaux de ce relief dont l'un portait le nom de la femme : Ζώπυρα, et l'autre une inscription postérieure : ἐπὶ Πράξω ; tous les deux ont depuis longtemps disparu.

Ath. Mitth. 1878 p. 323. Cavvadias, catal. p. 390.

N° **818.** Stèle funéraire trouvée au même endroit que la précédente. Pierre locale. Le sujet de cette stèle ressemble à celui du précédent. Une femme assise sur un siège très élégant offre un oiseau à son enfant. De ce dernier, ainsi que de l'oiseau, il ne reste que quelques traces, cette partie ayant été grattée à une époque postérieure pour faire servir ce même relief à une seconde destination. On a aussi gravé sous le fronton l'inscription suivante, qui date évidemment d'une époque postérieure :

Ἐπὶ Διοδώρᾳ, Ἀφροδισίου Ποπλίου δὲ γυναικί.

Le relief, qui est finement exécuté, doit remonter au V° siècle H. 1.50. L. 0.94.

Cavvadias, catal. p. 391.

Nº **819**. Stèle funéraire trouvée au Pirée, en 1839. Marbre pentélique. Ce relief nous représente une scène famillière des plus touchantes. Une femme, tranquillement assise dans un fauteuil (dont le bras est orné d'un Sphinx, surmonté d'une tête de bélier) écarte gracieusement son voile de la main droite, ayant sur les genoux un coffret qui devait contenir des bijoux. Cette femme, sans doute la morte, est la jeune mère d'un enfant nouveauné qu'une nourrice lui apporte dans ses langes. A côté d'elle une autre jeune femme s'approche avec empressement, dans une attitude qni exprime une profonde douleur. Derrière la morte est une quatrième femme, une servante peut-être, dont il ne reste que très peu de traces, (la main gauche appuyée sur le dossier du siège et la main droite sur le bonnet conique du nouveau-né). Très bon travail du commencement du IVº siècle. H. 1.31. L. 0.95.

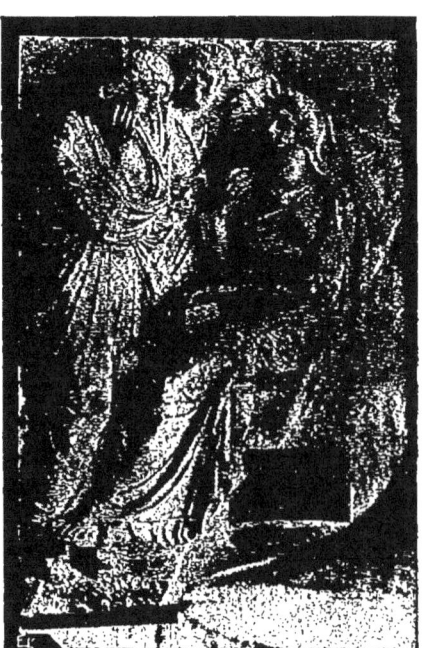

No 819

Arch. Zeit. 1845 p. 14. Wolters, Baust. 1043. Conze, Grabr. No 306 pl. LXXIII.

N° **820**. Stèle funéraire, en forme d'édicule, (mutilée et restaurée en plâtre), trouvée à Athènes. Une femme est assise sur un tabouret (dont on ne voit plus que le pied) dans l'attitude habituelle d'une femme qui soulève son manteau vers le visage; une autre femme debout, la tête couverte d'un voile, qu'elle soutient de la main droite, la regarde avec émotion. A ces figures manque la partie inférieure du corps. Style du V^e ou du commencement du IV^e siècle. H. 1.53 L. 1.05.

Conze, Grabr. No 97 pl. XXXVIII.

N° **821**. Stèle funéraire (il en manque la moitié) Une femme est assise dans un fauteuil, dont le bras a la même ornementation que celui du N° 819; elle est vêtue d'un long himation qui la couvre depuis la tête et qu'elle soulève légèrement devant son visage. Une personne se tenait debout en face d'elle, mais il n'en reste qu'une trace du bras gauche. Du IV^e siècle. H. 1,30. L. 0.75.

Cavvadias, catal. p. 394.

N° **822**. Stèle funéraire, en forme d'édicule, trouvée à Laurion. Très haut relief, mal conservé. Une femme, Ναυσιστρ[άτη]. assise sur un tabouret, vêtue d'un long himation qui la couvre depuis la tête, donne la main (elle manque) à une jeune fille Σ]ωστράτη, debout devant elle. Au fond, une servante apporte un coffret d'où elle tire quelque objet qu'elle va offrir à la morte. Travail du IV^e siècle. H. 1.67. L. 1.02.

CIA. II 4160. Conze, Grabr, No 351 pl. LXXXIV.

N^{os} **823-824**. Deux statues d'homme, (sans tête et mutilées) de grandeur plus petite que nature, trouvées au Dipy-

lon (Céramique), en 1836. Elles représentent deux hommes à demi agenouillés, (probablement des Scythes) vêtus du costume oriental, caleçon étroit et tunique à manches, qui tenaient d'une main un arc (disparu); de l'autre ils tirent une flêche de leur carquois suspendu au côté gauche. Ces statues qui représentent évidemment des esclaves, étaient placées autrefois aux extrémités d'un monument funéraire (d'un stratège probablement) où elles se faisaient pendant. Œuvres de l'époque grecque. H. 0.75.

Rev. archéol. 1864. pl XII. Ath. Mittheil 1879, p. 66. Cavvadias l. c. p. 295. Archéol. Jahrbuch 1895 p. 204.

N° **825**. Statue de femme (la tête, les mains et le bras droit manquent), trouvée à Athènes, rue du Stade. Il s'agit probablement d'une statue funéraire représentant une morte, placée sur son tombeau. Dans l'endroit même où cette statue à été trouvée, ont été découverts des tombeaux appartenant à la même époque que celle qu'indiquent le style et le travail de la statue. Elle figure une femme assise, les pieds croisés, dans une attitude qui convient parfaitement à la destination de l'œuvre. Exécution médiocre, style du IV° siècle. H. 0.85.

Ath. Mitth. 1885 p. 404. Arnd-Amelung. No 621.

N° **826**. Stèle funéraire en forme d'édicule, trouvée à Salamine (fort endommagée). Une femme, nommée Μνησιστράτη, est debout devant un homme également debout, son mari sans doute, à qui elle donnait la main (elle fait défaut, ainsi que celle de l'homme). Travail excellent de la fin du V° siècle. H. 2.05. L. 1.20.

CIA. II 3969. Conze, Grabr. No 1087 pl. CCXXII.

N° **827**. Stèle funéraire, en forme d'édicule (il en manque toute la partie inférieure). Un jeune homme (les jambes et l'avant bras gauche font défaut), nu, portant sur l'épaule un manteau qui lui descend jusqu'au bras, tenait

quelque objet, probablement un oiseau (?). Traces d'un chien. Sur l'architrave l'inscription :

Φαίδιμον Εὐθυ(γέ)νους ὅδ' ἔχει τάφος ἀμφικαλύψας

Travail du IVᵉ siècle. H. 1.03. L. 0.73.
CIA. II 4203. Conze, Grabr. No 940 pl. CLXXXVII.

Nº 828. Stèle funéraire, trouvée en 1814, près de Thespies. Pierre calcaire, locale. Le mort, un jeune homme vêtu d'une tunique courte et d'une chlamyde qui flotte au vent, est monté sur un cheval au galop. Il tenait de la main gauche les rênes, qui étaient de bronze (v. les trous) et de la main

No 828

droite, une cravache. La stèle a une forme singulière ; elle se termine en haut en ligne brisée, comme si elle formait fronton. Travail soigné. Style du Vᵉ siècle. H. 1.20. L. 1.03.

Stackelberg, Die Gr. der Hell. pl. II. Wolters, Baust. No 48. Gardner, Sculpt. Tombs fig. 58 p. 151.

N° **829**. Stèle funéraire trouvée au même endroit que la précédente. Un jeune homme, nu et debout, tient de la main droite un strigile. Il présente de l'autre quelque chose (un oiseau?) à son chien qui lève la tête pour le prendre. Pierre calcaire, locale. Style du commencement du IV° siècle. Travail fin. H. 1.75. L. 0.75.

Stackelberg l.c. pl II.
Ath. Mitth. 1878 p 320.

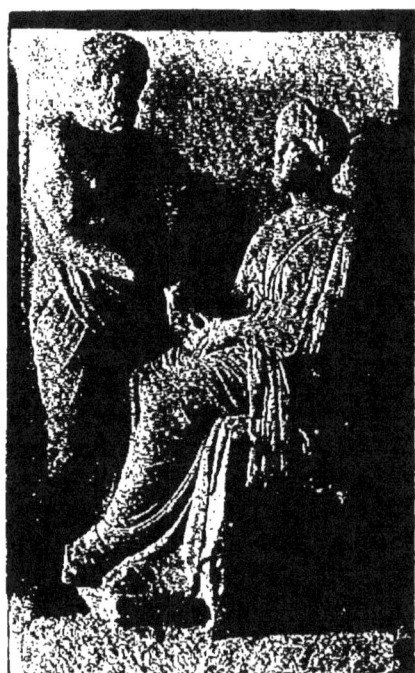

No 1986

N° **830**. Stèle funéraire (mutilée) trouvée en Attique (Kératia). Une femme, Μνησιστράτη, assise sur un tabouret, donne la main à une jeune fille, nommée Κλεοστράτη (le bras droit manque). Entre ces deux figures, une jeune fille qui tient un coffret ouvert. Travail du IV° siècle. H. 1.60. L. 1.

Ath. Mitth. 1887 p. 289. Conze, Grabr. No 350 pl. LXXXIV.

N° **831**. Stèle funéraire en forme d'édicule, (mutilée), trouvée à Athènes (Céramique?), en 1819. Une femme, Φρασίκλεια, la morte, est assise sur un tabouret, vêtue d'une longue tunique et d'un himation qui la couvre depuis la tête. Devant

elle, une petite fille (il en manque la tête) s'appuie sur ses genoux et une jeune femme (sans tête, corps mutilé) debout devant la morte tient une boîte d'où elle tire quelque objet. Travail très fin du commencement du IV^e siècle, remarquable surtout par l'exécution parfaite de la draperie. H.1.75. L.1.17.

CIA. II 4268 Stackelberg,l.c. pl. I,2. Conze, Grabr.No289pl.LXVII.

N° **1986**. Stèle funéraire en forme d'édicule, trouvée en Attique (Kératia), en 1903 (mutilée). Une jeune femme (en très haut relief) assise sur un siège reçoit et regarde fixement, un homme barbu, son mari, qui est debout devant elle. Derrière la femme une servante debout, visible à moitié. Style du IV^e siècle, exécution très soignée. H. 1.55. L. 1.09.

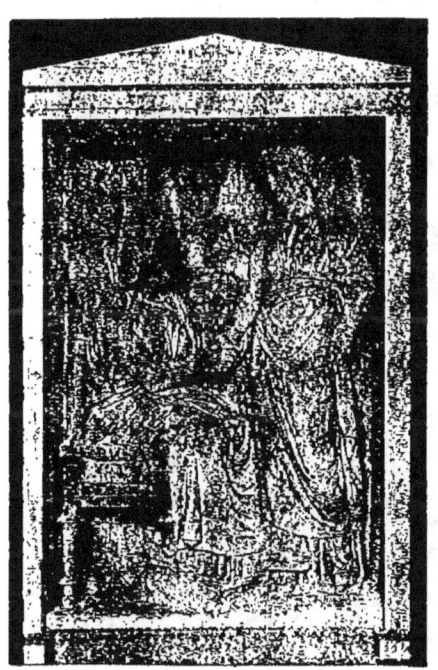

No 832

Kastriotis, catal. p. 347.

N° **834**. Stèle funéraire, en forme d'édicule (restaurée) trouvée à Éleusis. Le relief, très haut, nous montre un homme barbu, vêtu en guerrier et debout, les pieds croisés

(la jambe gauche manque). Près de lui se voit son bouclier déposé à terre. Un petit esclave debout devant lui, tient son casque sur lequel le guerrier semble appuyer la main. Travail du milieu du IV^e siècle. H. 1.66. L 0.91.

Conze, Grabr. No 1023 pl. CCI.

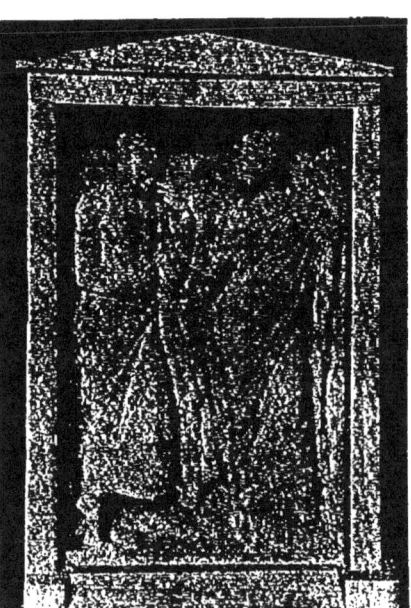

No 833

N° **832**. Stèle funéraire, autrefois en forme d'édicule; trouvée près d'Athènes (à Goudi). Une femme, représentée en très haut relief, est assise sur un tabouret, vêtue d'un himation qui la couvre depuis la tête; elle tient dans ses deux mains celle d'une seconde femme, probablement parente, debout devant elle. La jeune femme assise, la morte, est l'épouse de l'homme barbu placé au fond et dont on ne voit que la partie supérieure du corps. Outre ces deux femmes, dont le visage exprime un vague sentiment de douleur, on voit une servante, vêtue comme à l'ordinaire du costume caractéristique et coiffée d'un bonnet. Le relief est un des plus beaux du Musée

comme style et comme exécution. Du commencement du IV° siècle. H. 1.80. L. 1.20.

Amer. Journ. of arch. 1891 pl. II. Conze, Grabr. No 337 pl. LXXXV.

N° **833**. Stèle funéraire, (mutilée et brisée en deux grandes pièces) en forme d'édicule, trouvée à Ramnonte, en 1879. Une jeune femme à la taille élégante, vêtue d'une tunique longue et d'un himation, est debout devant un homme barbu et âgé à qui elle donne la main. Celui-ci est vêtu d'un seul himation laissant la poitrine à nu; il regarde la jeune femme avec affection, et porte la main gauche à son menton, dans une attitude qui exprime la douleur. Malheureusement ce relief n'est pas bien conservé; ce serait une des meilleures pièces du Musée, comme style et exécution. Du IV° siècle. H. 1.75. L. 1.15.

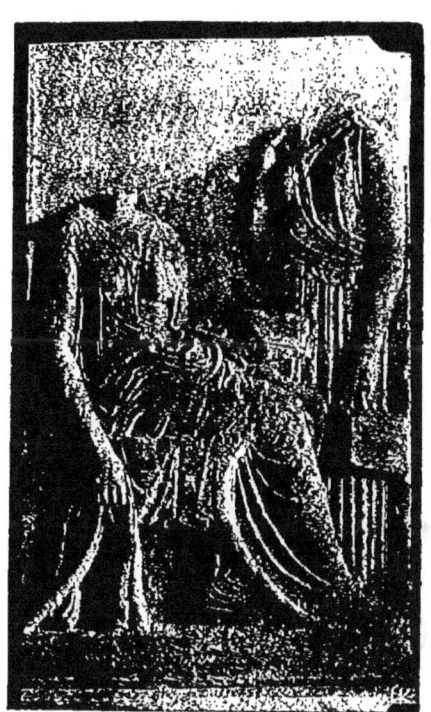

No 1822

Amer. Jour. of arch. 1891 pl. II. Conze. Grabr. No 1084 pl. CCXXI.

N° 842. Vase funéraire en forme d'amphore (restauré en plâtre) trouvé à Athènes. Sur la panse en très bas relief: deux hommes debout, Πολυκλῆς et Πολυκράτης, qui se donnent la main; ils sont accompagnés de chaque côté par un petit esclave, dont l'un tient un vase à huile. Travail du IVᵉ siècle. H. du r. 0.25.

CIA. II 4080. Conze, Grabr. No 1076 pl. CCXVII.

No 844

N° 1822. Stèle funéraire trouvée récemment à Athènes, dans la rue Athéna, près de la place de la Concorde. Il en manque la partie supérieure. Une jeune femme (la tête fait défaut) est assise sur un siège tenant dans la main droite un coffret; elle est vêtue d'une tunique transparente, qui laisse voir le modelé artistique du corps. Debout devant elle une jeune fille (la tête manque) tient de la main gauche abaissée un coffret suspendu par une anse. Le style de ce relief et le travail soigné témoignent qu'il s'agit d'une œuvre de la meilleure époque de la sculpture grecque; elle doit provenir d'un atelier attique du milieu du Vᵉ siècle. On y constate le style, encore sévère, de l'époque de Phidias, ainsi que la grâce et l'harmonie qui se remarquent dans les œuvres immédiatement postérieures à ce grand sculpteur. H. 1.08. L. 0.70.

Kastriotis, catal. p. 321.

Nº **844**. Vase funéraire (loutrophoros), trouvé en Attique (Vélanidetza). Sur la panse, en bas relief: une femme, nommée Κτήσιλλα, assise sur un siège, donne la main à un jeune homme, son fils, le mort, Μειδίας (Δεινίου Ὤαθεν·, représenté en guerrier, couvert d'une cuirasse et tenant à la main une lance, indiquée autrefois en couleurs. Un esclave porte le casque et le bouclier de son maître. Du IVᵉ siècle. H. 0.24.

CIA II 2682. Conze. Grabr. No 436 pl. C.

Nº **835**. Vase funéraire, en forme de lécythe (restauré en plâtre), trouvé à Athènes vers le côté Est de la ville, dans les fondations d'une maison. (L'inscription gravée à la base est moderne). Sur la panse du vase et en bas relief, sont représentés trois guerriers, dont deux qui sont debout se donnent la main; le troisième est monté sur un cheval au galop. Tous trois portent la cuirasse et ceux qui sont à pied, le casque et le bouclier; le cavalier est coiffé du pétase. De l'autre côté de la panse, au-dessous de l'anse du vase, se voit, légèrement sculpté un groupe de deux

No 835

femmes dont l'une est assise et l'autre debout. Ce second relief a été exécuté évidemment peu après l'autre, car, ni la place (au dessous de l'anse) ni la différence de technique ne permettent de supposer que ces deux reliefs aient été faits en même temps. D'ailleurs, on constate que le

sculpteur, pour ménager plus de place au second sujet, a été amené à effacer une partie du relief principal (la queue du cheval). Toutefois, ces deux reliefs ont été exécutés aux meilleurs temps de l'art attique, probablement au commencement du IV⁰ siècle. Le vase, autrefois colorié de bleu et de rouge, à l'instar des lécythes blancs en terre cuite, conserve encore quelques traces de cette décoration. Il nous faut en outre remarquer que la base ronde à plusieurs degrés, sur laquelle le vase est érigé, étant antique nous permet de constater le mode d'érection de ces monuments sur les tombeaux. H. du rel. 0.67.

Newton, Travels in the Levant I p. 24. Wolters, l. c 1080. Conze, Grabr. 1073 pl. CCXVIII-CCXIX.

N⁰ **836**. Vase funéraire, en forme de lécythe (restauré en plâtre), trouvé à Athènes. Une femme, Φιλοξένη, assise sur un siège, donne la main à un homme debout, son mari Στράτιππος (Ἰφιστιάδης) vêtu en guerrier, avec le casque et le bouclier. Au-dessous du siège est un chien assis. Derrière l'homme se tient debout une seconde femme. Travail commun du IV⁰ siècle. H. du rel. 0.38.

CIA. II. 2121. Conze, Grabr. No 421 pl. C.

N⁰ **837**. Vase funéraire (lécythe) trouvé à Athènes. Une femme, Ἱερώ, assise, donne la main à une jeune fille, Ἡγησώ, qui, la tête demi-couverte d'un manteau, se tient debout devant elle. Derrière la femme assise est une troisième femme, nommée aussi Ἱερώ. Du IV⁰ siècle. H. 0.39.

CIA. II. 375ι. Conze, Grabr. 345 pl LXXXIV.

N⁰ **838**. Vase funéraire (lécythe). Une femme assise donne la main à un homme debout devant elle et qui semble lui parler. Travail très commun. H. du rel. 0.30.

Conze, Garbr. No 236 pl. LVIII.

N⁰ **839**. Vase funéraire (lécythe) trouvé à Athènes (Céra-

mique). Une femme assise nommée Οἰάνθη, reçoit une autre femme, nommée Ἀριστάγόρα; toutes deux portent des manteaux qui les couvrent depuis la tête. Une servante est à côté, portant un coffret ouvert. Travail commun du IV^e siècle. H. du rel. 0.31.

CIA. II. 4044. Conze, Grabr. No 313 pl. LXXVII.

N° 840. Vase funéraire trouvé au Pirée (restauré). Une femme assise sur un siège, la main appuyée sur le dossier, reçoit un vieillard qui semble vouloir lui parler de près. Derrière la femme assise, une jeune fille est debout, couverte d'un himation, dans un attitude exprimant la douleur. Derrière le vieillard, un homme (la tête manque) qui porte un vase à huile. Travail soigné du IV^e siècle. H. du rel. 0.35.

Conze, Grabr. No 443 pl. CIII. Wolters Baust. 1083.

N° 841. Vase funéraire, lécythe (restauré). On y voit, un vieillard barbu, assis sur un tabouret et recevant un jeune homme, son fils probablement, vêtu en soldat et posant la main sur son épée. Un esclave le suit, portant le casque et le bouclier de son maître. Travail très ordinaire du IV^e siècle. H. du rel. 0.24.

Conze, Grabr. No 744 pl. CXXXI.

SALLE IX.

BAS-RELIEFS FUNÉRAIRES DES TEMPS GRECS

(Voir Pl. No 16).

N° 879. (*A gauche de l'entrée*). Stèle funéraire en forme de pilastre surmonté d'un acrotère; trouvée à Athènes;

(mutilée). Un vase funéraire (loutrophoros) y figure, sur la panse duquel est la représentation suivante : une jeune fille debout, Λυσιστράτη, serre la main d'un homme barbu, nommé Δί]ων (Λυκόφρονος Κυδαθηναιεύς). Derrière celui-ci est un jeune homme, de petite taille, coiffé du casque et portant un bouclier (c'est probablement l'esclave du défunt). Travail soigné du IV^e siècle. H. 1.27. L. 0.45.

CIA. II. 2249. Conze, Grabr. No 1110 pl. CCXXV.

N^o 941. (2^e *rangée*). Stèle funéraire ornée d'une palmette trouvée à Athènes (Ambélokipoi). L'inscription suivante est gravée au haut de la stèle : Ἀριστογείτων (Νικίου Ἀλωπεκῆθεν). Au-dessous, un petit vase funéraire, très élégant, en forme d'amphore (loutrophoros) orné de bandelettes et agrémenté de divers ornements. Exécution très fine du IV^e siècle. H. 0.94. L. 0.35.

CIA. II 1810. Ath. Mitth. 1888 p. 355 et 692. Conze, Grabr No 1350 pl. CCLXXXIII.

N^o 880. Stèle funéraire, trouvée au Pirée. Il manque la partie droite supérieure, où, d'après les traces qui subsistent, étaient représentées deux panthères se faisant face. Sur la stèle se voient deux hommes, debout, se donnant la main; entre ces deux personnages est une jeune fille, élevant la main vers celui qui est à gauche, probablement le mort. L'inscription : Κλε]ΟΜΕΝΗΣ Σ..... Travail du IV^e siècle H. 1 08. L. 0.49.

CIA. IV No 491,9. Ath. Mitth. 1885 p. 364. Conze, Grabr. 1061a pl. CCXIV.

N^o 881. Stèle funéraire avec pilastres (la partie supérieure et inférieure font défaut) trouvée au Pirée. Un jeune homme, drapé d'un himation, tient de la main droite un strigile et de l'autre un vase à huile ; près de lui, un chien dresse les pattes contre le pilastre, attitude nécessitée par le

manque de place. Travail du IV° siècle. H. 0.88. L. 0.47.

Conze, Grabr. No 955 pl. CLXXXV.

N° 882. Stèle funéraire, avec fronton, trouvée au Pirée. Une femme, assise sur un siège à dossier, tient un objet (un oiseau ?); près d'elle un chien, qui regarde fixement cet objet. Du IV° siècle. H. 0.62. L. 0.48.

Wolters, Baust. No 1025. Conze. Grabr. No 50 pl. XXIII,5.

N° 937. (2° *rangée*). Stèle funéraire, terminée en acrotère orné autrefois de couleurs. Un garçon, nommé Σωσιγένης, présente un oiseau à son chien qui se dresse pour le saisir. Il tient en même temps, de la main gauche, un jouet (petit cerceau). Du IV° siècle. H. 0.75. L. 0.28.

CIA. II 4151. Conze, Grabr. No 961 pl CLXXXVIII.

N° 938. (2° *rangée*). Fragment de stèle funéraire. On n'y voit plus que la partie supérieure d'une amphore; sous les anses du vase sont représentés deux éphèbes nus, dont chacun lève symétriquement une main vers l'anse du vase. Travail très fin du commencement du IV° siècle. H. 0.75. L. 0.28.

Conze, Grabr. No 1355.

N° 883. Stèle funéraire (mutilée) trouvée au Pirée, en 1888. Un vase funéraire (loutrophoros) y figure; sur la panse deux hommes, Τελεσίφρων (Μυρρινύ(σ)ιος et Ἀθηνόδωρος (Μυρρινό(υ)σιος, son fils probablement, se donnent la main. Derrière eux, un tout jeune homme, (un esclave) coiffé d'un casque, porte un bouclier et un vase à huile. De chaque côté du vase un sphinx assis, coiffé du modius. Travail commun du IV° siècle. H. 0.75. L. 0.57.

Conze, Grabr. No 1074 pl CCXV.

N° 884. Stèle funéraire, trouvée au Dipylon ; (il en manque toute la partie droite). On y voit également une amphore, sous les deux anses de laquelle une bandelette et

un alabastre suspendu; de chaque coté un lécythe (celui de droite est restauré). Sur la panse de l'amphore est représenté

No 884

un homme debout, le mort, Παναίτιος Ἀμαξαντε[ύς), près de son cheval; il tient de la main gauche deux lances et donne

la main droite à un vieillard, (son père probablement), appuyé sur son bâton. Sur le lécythe, à gauche, un éphèbe, peut-être le mort lui-même, moins âgé, jouant au cerceau. Sur l'autre lécythe figurait sans doute une scène analogue. Travail excellent du commencement du IVe siècle. H. 1.25. L. 0.83.

CIA. II. 1835. Gardner, Sculpt. Tombs pl. v. Conze, Grabr. No 1062 pl. CCXVI.

Nº 885. Fragment d'une stèle funéraire presque identique à la précédente: Une amphore (loutrophoros), et, de chaque côté, un lécythe. Sur la panse de l'amphore, un homme barbu, s'appuyant sur son bâton (autrefois en couleurs) donne la main à une jeune fille. Derrière lui une personne de petite taille. De l'autre côté un jeune homme se tient debout derrière la jeune fille. Sur chaque lécythe est placé un alabastre. Travail du IVe siècle. H. 0.74. L. 0.54.

Conze, Grabr. No 1119 pl. CCXXX.

Nº 886. Stèle funéraire (il en manque une mince partie) trouvée au Pirée, en 1837. Une femme assise sur un tabouret reçoit un homme (la moitié du corps manque), son mari probablement, nommé Δίφιλος. Derrière la femme est un homme âgé, appuyé sur son bâton, indiqué autrefois en couleurs. La stèle porte au bas l'inscription métrique:

Σῶμα μὲν ἐνθάδ᾽ ἔχει σόν, Δίφιλε, γαῖα θανόντο[ς
Μνῆμα δὲ σῆς ἔλιπες πᾶσι δικαιοσύνης.

H. 0.80. L. 0.54.

Wolters, l c. No 1036. CIA. II. 363b. Conze, Grabr. No 434 pl. CII.

Nº 887. Stèle funéraire (fort endommagée), trouvée au Pirée. On y voit une amphore sur la panse de laquelle se trouve la représentation suivante. Un homme, plutôt âgé,

est assis donnant la main à un jeune homme, le mort, qui est debout. Derrière celui-ci, se voit la proue d'un bateau avec une rame; c'est évidemment l'indice que le mort était marin. De l'autre côté, une femme se tient debout, tournée vers le jeune homme. Du IVe siècle. H. 0.68. L.0.43.

Arch. Zeit, 1869 p.114. Conze, Grabr. No 712 pl. CXXXIX.

No 931

N° **931**. (2e rangée). Stèle funéraire (il en manque la partie supérieure). Le relief est un des plus rares en son genre. Il est divisé en deux plans superposés; sur le plan inférieur figure un vase (en forme de «loutrophoros») ce qui donne principalement au marbre le caractère des reliefs funéraires. Dans le plan supérieur se voit un homme (la tête manque), ou plutôt un dieu (Zeus?) exactement dans l'attitude de notre Poséidon de Milo (N° 235), tenant dans la main droite levée un objet qui ne saurait être ni un «trident» ni un «sceptre» mais plutôt un foudre, comme on le voit souvent représenté dans les monuments anciens. Il n'est pas en tout cas facile de dire

pour quelle raison on a voulu figurer dans cette stèle une divinité; a-t-on voulu représenter un mort *héroïsé* sous le type d'un dieu? Travail du IVe siècle. H 0.63. L. 0.33.

Cavvadias, catal. p. 449.

N° 888. Fragment de stèle funéraire, trouvé au Pirée. Un jeune homme nu (les pieds font défaut) représenté dans l'attitude d'un apoxyoménos, se tient debout et presque de face. Il enlève avec le strigile la poussière qui lui couvre le corps. Le motif en est bien saisi, mais l'exécution laisse à désirer. Style du IVe siècle. H.0.45. L.0.32.

1863

Annali 1862 p.212 Conze, Grabr. 929 pl. CLXXX.

N° 889. Stèle funétaire avec fronton. On y voit un vase (loutrophoros) sur la panse duquel figure, en très bas relief, un homme âgé, Αὐτοκλῆς; il reçoit un jeune homme, Δημοκλῆς, probablement son fils et assurément le mort. Du IVº siècle. H. 1.22. L. 0.46.

CIA. II 3546. Conze, Grabr. No 1003 pl. CXCVI.

N° **1863**. Stèle funéraire avec fronton, trouvée près d'Athènes, (Callithéa), vers le côté Sud de la ville, en 1896. Une

jeune fille Ἀγνοστράτη, fille de Θεὐδοτος, est représentée debout, vêtue d'une tunique croisée sur la poitrine; elle est tournée vers une amphore placée à côté et sur laquelle on voit figurer cette même jeune fille, désignée par le même nom et vêtue de la même façon. Elle donne la main à un jeune homme qui est devant elle, nommé Θεόδωρος, probablement son frère, car la morte n'était pas encore mariée, comme l'indique le vase en forme d'amphore (cf. p. 109) qui représente son monument funéraire et devant lequel elle figure comme *vivante*. Travail du IV⁰ siècle. H. 1.32.

Kastriotis, catal. p. 328.

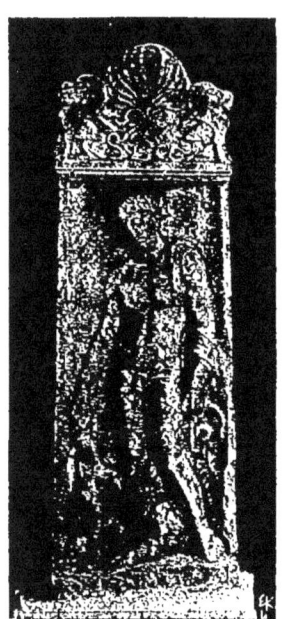

No 2578

N° **2578**. Stèle funéraire, ornée d'une palmette, et, à chaque extrémité, d'un Sphinx assis; trouvée à Tanagra en 1904. Elle représente un éphèbe nu, presque de face, nommé Στέφανος, qui tient de la main gauche abaissée le strigile et le vase à huile. Il porte sur l'épaules l'himation, qui tombe enroulé sur le bras gauche. A ses pieds son chien lève la tête vers lui. Travail soigné, style du IV⁰ʳ siècle. H. 1.37. L. 0.45.

Kastriotis, l. c. p. 391.

N° **1858**. Partie supérieure d'une stèle funéraire, en très

bas relief. Il n'en reste que le haut du corps d'une jeune fille de profil: elle tient un coffret d'où elle tire une bandelette. On y voit aussi la main d'une autre figure, qui était probablement assise. Le travail de ce beau relief est bien soigné et provient sans doute d'un atelier attique du Ve siècle. Il a été trouvé, en 1900, vers le S. O. de la ville, près des prisons Syngros. H. 0.70. L. 0.55.

Conze, Grabr. No 1178 a.

Nos **961-963**. Trois vases funéraires ornés de reliefs. No **961** deux groupes: d'un côté un homme et une femme qui se donnent la main et de l'autre deux hommes dans la même attitude. Les noms de ces personnages sont: Σμῖκρος. Μνησικλέης, Φίλτη, Μνησιάδης. H. 1.00. No **962** deux hommes debout qui se donnent la main, accompagnés chacun d'un esclave de petite taille. Inscription: Ἀριστόμαχος ...λίων (Φιλίων?). H. 1.05. No **963** un homme âgé, assis, reçoit une femme debout, accompagnée d'une servante qui tient un coffret. Inscription: Μενέστρατος (Ἐχάλυθεν), Φιλιτώ. H. 0.60.

Conze, Grabre. Nos 1145, 1071, 104.

No **1861**. Stèle funéraire, trouvée en Béotie (Thèbes), avec fronton. Ce grand relief est divisé en deux groupes; d'un côté se voit un homme barbu assis, tenant son bâton dans la main droite levée; derrière lui, une jeune femme se tient debout, soulevant gracieusement son manteau vers l'épaule; devant lui, un éphèbe debout, vêtu d'un himation qui laisse le haut du corps nu, porte un vase à huile. De l'autre côté, en face du viellard, une femme assise sur un siège à haut dossier, tient dans la main gauche levée une quenouille; près d'elle, au bas du dossier, une fillette, les mains tendues, s'efforce d'arriver jusqu'à elle (1). Un homme barbu, debout de-

(1) L'attitude de cet enfant, si mal placé, est presque inexplicable.

vant la femme, lui présente, un objet qui ressemble à une grappe de raisin; il tient, de l'autre main, une grenade(?), et serre sous son bras gauche une lance contre son corps. Ces deux groupes représentent évidemment toute une famille, mais il est difficile de préciser la relation de parenté entre eux. Bon travail, local, du IVe siècle. H. 1.40. L. 1 25.

Monum. Piot, 1896 p. 31. Kastriotis, catal. p. 327.

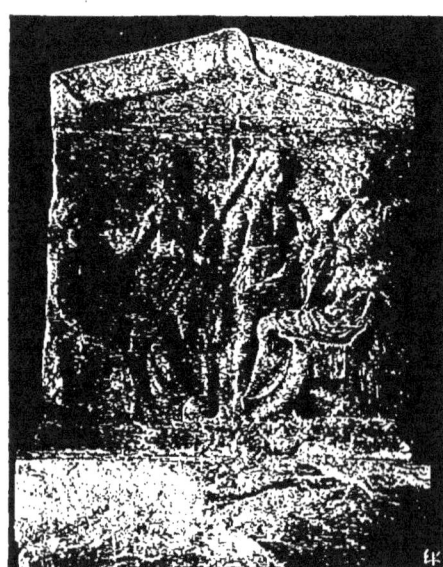

No 1861

N° **890**. Stèle funéraire en très bas relief (la partie inférieure manque), ornée d'une palmette, trouvée à Laurion. Un homme barbu, nommé Θούς, assis sur un tabouret, reçoit une femme, debout devant lui. Derrière elle, une servante attristée. De l'autre côté, derrière l'homme assis, son domestique, plus petit que les autres personnages, tient un objet dans la main gauche levée. Le relief a souffert. Travail commun du IVº siècle. H. 10. L. 0.50.

Cavvadias, catal. p. 481.

N° **891**. Stèle funéraire, en forme d'édicule. Une femme (le visage est effacé) nommée Μίκα, est assise, donnant la la main à un homme, appelé Ἀμφίδημος, debout devant elle. Il porte une tunique courte, un casque conique et le bouclier. Du V^e siècle. H. 1.90 L. 0.40.

Conze, Grabr. No 158 pl. XLIX.

N° **892**. Stèle funéraire (en deux morceaux) trouvée à Athènes, rue d'Athéna. Une fillette, nommée Χορηγίς (Χορηγίωνος) est debout et de face, tenant dans la main gauche une oie. On peut encore distinguer des traces de couleur rouge sur les cheveux et de bleu dans le champ. Travail ordinaire du IV^e siècle. H. 0.95. L. 0.45.

CIA. II 4287. Ath Mittheil. 1885 p. 24ⁿ. Conze, Grabr. No 840 pl. CLVII.

N° **893**. Stèle funéraire, en forme d'édicule, trouvée près d'Athènes (mutilée au bas). Un jeune homme, nommé Φιλόδημος (Φιλοδήμου Εὐωνυμεὺς) presque de face, portant pour tout vêtement un himation jeté négligemment sur son épaule, tient de la main droite un strigile; il est appuyé sur un pilastre (presque entièrement disparu) tenant de la main gauche un objet (détaché et perdu). Travail du IV^e siècle. H.1.03. L. 0.50.

CIA. II 2073. Ath. Mitth. 1888 p. 359 Conze, Grabr. No 932 pl. CLXXXV.

N° **894**. Stèle funéraire avec fronton, trouvée au Pirée. On y voit, dans un encadrement rectangulaire, une jeune fille, nommée Νικαγόρα, debout et tenant dans la main droite un oiseau qu'elle regarde avec intérêt. Travail du IV^e siècle. H. 0.85. L. 0.35.

Conze, Grabr. No 826 dl. CLX.

N° **919**. (2^e *rangée*). Stèle funéraire avec fronton, trouvée en Attique. Dans un encadrement, un homme barbu, nommé Εὐάγγελος (Θεοφίλου Ἕρμειος), tenant un bâton (?) dans la main gauche levée, est assis et reçoit une femme, son épouse probablement, nommée Δεξικράτεια, fille de Θρασυμήδου (Ἀχαρ-

νέως), debout devant lui. Travail du IVᵉ siècle.H.0.73.L.0.10.
CIA. II 2022. Conze, Grabr. p. 661. pl. CXX.

N° **895**. Stèle funéraire, en forme d'édicule, trouvée à Athènes. Une fillette, nommée Καλλίστιον (Νικομάχης θυγάτηρ) est debout et de face, tenant un oiseau (une oie?). Sur le pilastre, (par suite du manque d'espace) figure une servante qui tient une boîte assez grande. Un petit chien est aux pieds de la fillette. Travail commun de l'époque grecque. H. 0.79. L. 0.34.

CIA. III 3231 II 3827. B. C. H. 1878 p. 366. Conze, Grabr. No 878. pl. CLXVII.

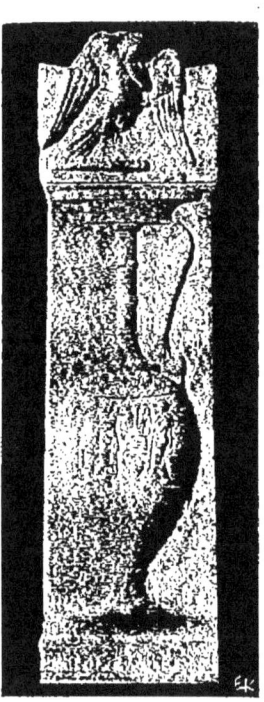

No 896

N° **896**. Stèle funéraire, trouvée en Attique, (Kalyvia), Sur la panse d'un vase funéraire (loutrophoros), se voit la représentation suivante. Une jeune fille, vêtue d'une longue tunique, et d'un large himation est debout devant un loutrophoros (l'une des anses en était indiquée en couleur), qu'elle orne de bandelettes; deux autres jeunes filles s'approchent de l'autre côté; on y remarque l'air religieux qui caractérise leurs allure. La première d'elles représente probablement la morte. La stèle est ornée d'un acrotère où figure une Sirène, qui s'arrache les cheveux. Travail très fin du Vᵉ siècle. H. 1.58. L. 0.51.

Ath. Mith. 1887 pl. IX. Conze, Grabr. No 904. pl. CLXXVIII.

163

Nº **897**. Stèle funéraire, trouvée à Amorgos. Une femme est assise sur un fauteuil élégant, où elle a étendu son himation; son bras est appuyé sur le dossier. Une servante lui apporte un coffret d'où elle retire un objet. Bon travail du IVe siècle; le relief a beaucoup souffert. H. 0.80. L. 0.34.

Cavvadias, catal. p. 434.

Nº **914**. (*2e rangée*). Stèle funéraire se terminant en une palmette, dont les détails étaient autrefois indiqués en couleurs Dans un encadrement, un petit garçon nommé Κέρκων, presque nu, tient d'une main un oiseau; il l'offre à un tout petit enfant accroupi, nommé Πάμφιλος, qui tend la main pour le prendre. De l'autre main Kerkon tient un petit cerceau. La scène est bien saisie et assez intéressante. Travail du IVe siècle. H. 0.78 L. 0.33.

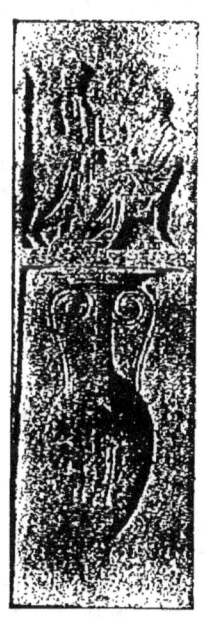

Nº 899

CIA. II. 8847. Jahrbuch 1888 p. 197. Conze, Grabr. No 1050 pl. CCIII.

Nº **898**. Stèle funéraire en forme d'édicule, trouvée au Pirée. Un jeune garçon, nu, nommé Τελεσίας, portant pour tout vêtement une chlamyde (en partie enroulée autour du bras gauche) tient sur sa main un lièvre; l'animal est représenté assis, devant lui, un petit enfant, nu, le regarde fixement. Travail du Ve siècle, très soigné. H. 0.84. L. 0.40.

CIA. II 4175. Wolters, Baust. No 1014. Conze, Grabr. 1036 pl. CCVIII.

Nº **899**. Stèle funéraire, trouvée au Pirée (brisée en haut et au bas). Elle est divisée en deux plans superposés. Dans

le plan supérieur: deux hommes barbus, dont l'un est assis, se donnent la main; au milieu et au fond est une jeune fille, visible à moitié, tournée vers l'homme qui est debout (le mort?) comme pour lui parler ; elle le regarde fixement, levant sa main droite. Dans le plan inférieur, une amphore, sur la panse de laquelle on voit un homme coiffé d'un casque pointu, qui est en marche vers la droite, suivi d'un petit esclave portant sur l'épaule, au bout d'un bâton, un objet dont il n'est pas facile d'apprécier la nature. Travail du IVᵉ siècle. H. 1.06. L. 0.55.

<small>Wolters, Baust. No 1021. Conze, Grabr. No 742. pl. CXXX.</small>

Nᵒ **900**. Stèle funéraire en forme de pilastre, avec fronton, trouvée au Pirée. Dans un encadrement, une femme assise sur un siège à dossier ; elle ramène vers son visage son manteau qui la couvre depuis la tête. Elle s'appelait: Τιτώ (Σαμία). Travail du IVᵉ siècle. H. 0.84. L. 0.30.

<small>CIA. II 3301. BCH. 1878. p. 364. Conze, Grabr. No 39. pl. XVIII.</small>

Nᵒ **910** (2ᵉ *rangée*). Partie d'une stèle funéraire trouvée à Athènes; le motif est presque identique à celui du Nᵒ 1858. Bon travail du Vᵉ siècle.

<small>Wolters, Baust. No 1022. Conze, Grabr. No 1178 pl. CCLX.</small>

Nᵒ **911** (2ᵉ *rangée*). Stèle funéraire trouvée à Athènes, ornée d'un fronton au-dessous duquel est le nom Εὐταμία; plus bas figure, en relief, une chienne (symbole sans doute de fidelité) et au-dessous, une jeune femme assise ramenant son manteau vers le visage et recevant de la main droite un oiseau que lui offre une jeune servante, debout devant elle. Cette dernière porte un coffret suspendu. Style du Vᵉ siècle. Travail très soigné. H. 0.81. L. 0.29.

<small>CIA. II 3722. Le Bas-Reinach, Mon. fig. LXXIII. Conze, Grabr. No 66 pl. XXVIII.</small>

Nᵒ **901**. Stèle funéraire, trouvée à Athènes. Une femme,

nommée Σελινώ, est assise, le corps couvert d'un himation. Elle tient de la main gauche un miroir où elle se regarde, donnant en même temps la main à une jeune fille, aux cheveux courts, nommée Νικώ, debout devant elle et qui porte surle bras gauche une fillette, nommée Μυννάκη, tenant de chaque main un petit jouet. Travail très fin du V^e siècle. H. 0.75. L. 0.30.

CIA. II 4113 BCH. 1879 p. 356.
Conze, Grabr. No 310 pl. LXXVI.

N° **902**. Stèle funéraire, en forme d'édicule, trouvée au Pirée. Un homme âgé est assis sur un siège à haut dossier. Il est figuré de profil ayant entre ses genoux un grand bâton. Il se nomme Τυννίας (Τύννωνος, Τριχορύσιος). Travail fin du V^e siècle rappelant les sculptures de l'école de Phidias. H. 1.15. L. 0.55.

Ephém. archéol. 1886 p. 52.
Conze, Grabr. No 617 pl. CXVIII.

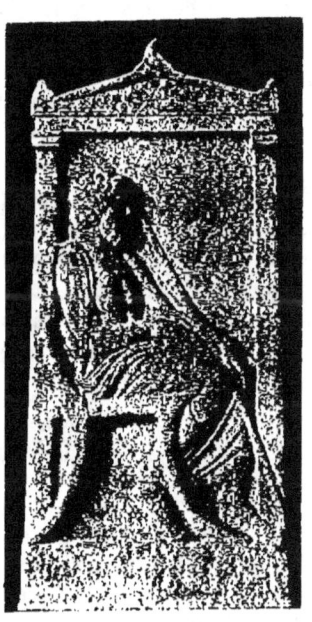

No 902

N° **903**. Stèle funéraire avec fronton, trouvée au Pirée. Dans un encadrement, relativement petit, une femme et un homme, Ἀμφίπολις, Καλλίμαχος, se donnent la maina, assis l'un vis-à-vis de l'autre. Derrière l'homme, une jeune fille, nommé Βρισίς se tient debout, dans une attitude qui exprime la douleur; derrière la femme, un homme barbu, Δάϊππος, appuyé sur son bâton (autrefois en couleurs) regarde d'un

air triste vers le groupe central. Travail commun du V⁰ siècle. H. 0.83. L. 0.33.

CIA. II 3821. Conze, Grabr. No 781 pl. CXLIII.

N° **904**. Stèle funéraire avec fronton, trouvée à Athènes en 1884, Un homme barbu, Δίων (Διομνήστου) debout devant un viellard courbé, son père sans doute, lui tend la main que le vieillard serre dans les deux siennes. Derrière l'homme est une femme âgée dans l'attitude ordinaire d'une personne affligée. Travail du V⁰ ou du IV⁰ siècle. H. 0.79. L. 0.32.

CIA II 3636. Conze, Grabr. No 1134 pl. CCXLI.

N° **905**. Stèle funéraire avec fronton, (indiqué autrefois en couleurs, dont on distingue encore des traces), trouvée à Athènes. Dans un encadrement, une femme assise, reçoit un homme âgé et barbu. Derrière celle-ci, un second personnage, enveloppé dans un long himation, s'approche du groupe central. L'inscription nous révèle les noms de ces personnages:

Ἀμεινοκράτης, Ἀμεινοτέλης Ὑβ......
Φανοστράτη Ἀριστωνύμου Ἀχαρνέω[ς.]

H. 0.74. L. 0.40.

Conze, Grabr. No 370 pl. XCI.

N° **906**. Stèle funéraire avec fronton, trouvée au Pirée. Dans un encadrement, un homme barbu, assis, nommé Λαμύνθ[ιος (Μιλήσι[ος]) reçoit un jeune homme, nommé Εὐβουλίδ[ης], son fils, debout devant lui. Une inscription, gravée peu après, au bas du relief, nous révèle le nom de sa femme: Ἄδα (Λαμυνθίου γυνή). Travail commun du IV⁰ siècle. H. 0.85. L. 0.38.

CIA. II 3219. Conze, Grabr. No 629 pl. CXXIV.

N° **907** (2⁰ *rangée*). Stèle funéraire à palmette (la partie inférieure manque), trouvée à Athènes. Un vieillard assis, nommé Τιμανδρίδης (Ἀριστάρχου Ἀθμονεύς), donne la main à

un jeune homme debout devant lui. De l'autre main il tient un bâton (autrefois en couleurs). Travail commun du IV⁰ siècle. H. 0.50. L. 0.42.

CIA. II 1725 BCO. 1879 p. 358. Conze, Grabr. No 628 pl. CXXX.

N⁰ **908** (2⁰ *rangée*). Stèle funéraire ornée d'une palmette, trouvée près d'Athènes. Une femme, nommée Τιμαρέ[τη...... assise reçoit un homme, son mari, appelé Ἀρχίας (Χα[ρ]ί-λεω Κικυννεύς) debout devant elle. Entre eux, leurs deux enfants, tournés vers la femme assise, qui est probablement la morte. Travail commun du IV⁰ siècle. H. 0.98. L. 0.32.

CIA. II 2184. BCH. 1880 p. 380. Conze, Grabr. 363 pl. LXXXVIII.

N⁰ **909** (2⁰ *rangée*). Stèle funéraire, ornée d'une palmette (la partie inférieure manque); trouvée au Pirée (?). Une femme assise, nommée Φίλτη (Φιλωνίδο(υ) Πειραιῶς θυγάτηρ) reçoit un homme, son mari, appelé Αἰσχύτης (Αἰσχίνο(υ) Αἰξωνεύς) debout devant elle et qui semble s'appuyer sur un bâton (invisible). Derrière la femme, une servante tient un coffret. Travail du IV⁰ siècle. H. 0.62. L. 0.37.

CIA. II 1751. Conze, Grabr. No 425 pl. C.

N⁰ **869**. Stèle funéraire en forme d'édicule (toute la partie droite manque), trouvée à Athènes, en 1874. On y voit, en très haut relief, un jeune homme (les bras manquent) debout, les pieds croisés, adossé contre un pilastre à deux degrés, et sur lequel il a étalé son manteau. Il est figuré en chasseur, portant à la main une massue (λαγώβολον); son chien est près de lui. Vis-à-vis, un vieillard (fort mutilé) son père évidemment, debout, vêtu d'un long himation est appuyé sur son bâton. Il regarde le jeune homme avec une expression de douleur touchante, portant la main droite vers le menton. Un enfant nu, probablement un esclave, est assis en pleurs sur un des degrés du pilastre, la tête demi cachée dans ses mains. Le relief est un des plus beaux de toute la série de ces monu-

ments funéraires. La physionomie idéalisée du jeune homme fait contraste avec celle du vieillard rongée par la douleur,

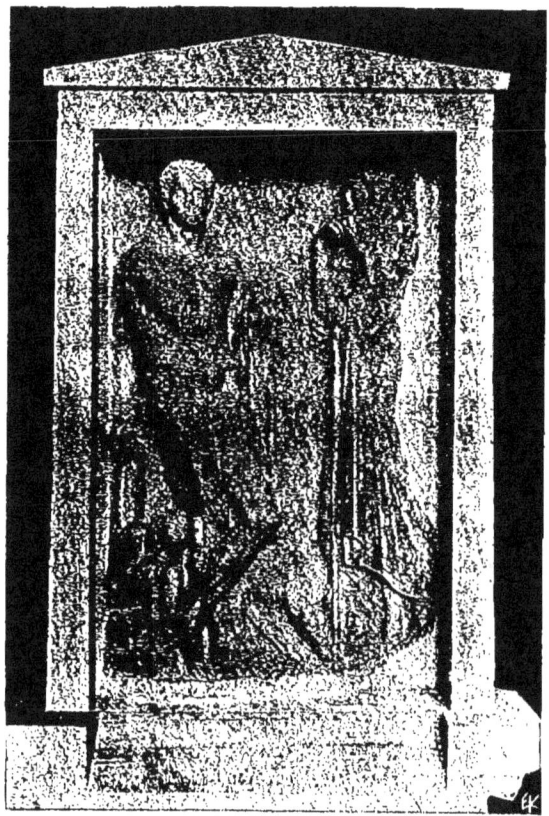

No 869

et dont les traits expriment le plus amer réalisme. On admire, en outre, dans cette œuvre superbe, le naturel de

la musculature du jeune homme. Le relief provient sans doute de la meilleure époque de l'art grec. Style du commencement du IVᵉ siècle. (v. Nᵒ 871). H. 1.68. L. 1.07.

<small>Arch. Zeit. 1875 p. 162 Furtwängler, Meisterw. p 515, 528. Gardner, Sc. Tombs fig. 14. Conze, Grabr. No 1055 pl. CCXI.</small>

Nᵒ **870**. Stèle funéraire en forme d'édicule, trouvée à Athènes (rue d'Athéna). Une femme, la morte sans doute, assise sur un tabouret, sous lequel un oiseau becquette, tend la main droite à une autre femme debout devant elle, qu'elle saisit de la main gauche, levant en même temps la main droite vers le visage de la morte comme pour la caresser. Il est à remarquer dans cette scène touchante l'expression caractéristique d'un profond amour filial. Derrière la femme assise, une jeune fille, une servante, qui regarde tristement la scène qui se passe devant elle. Travail excellent du IVᵉ siècle. H. 1.70. L. 1.20.

<small>Furtwängler, Saml. Sabouroff p. 45. Conze, Grabr. No 320 pl. LXXVIII.</small>

Nᵒ **871**. Stèle funéraire, en forme d'édicule, trouvée à Athènes, en 1840. Dans ce relief, qui est évidemment une imitation, nous retrouvons le même motif que dans la stèle Nᵒ 869, avec quelques légères modifications. Nous pouvons ainsi constater dans ces deux œuvres, quelle différence peut séparer l'original d'une simple copie. Dans ce dernier tout est commun, sans expression, sans idéal, sans la moindre apparence de sentiment; sur les traits du jeune homme on remarque la tristesse, comme s'il pleurait sa propre mort; le visage du père, au contraire, n'exprime point la douleur paternelle, si naturelle en pareil cas, et que l'on constate dans la stèle mentionnée ci-dessus. Travail du IVᵉ siècle. H. 0.60. L. 0.80.

<small>Wolters, Baust. No 1011. Conze, Grabr. No 1054 pl. CCX.</small>

Nᵒ **947**. Vase funéraire (restauré en plâtre), en forme de lécythe. Sur la panse, en bas relief, une représentation qui

s'écarte des motifs habituels: un guerrier, nommé Τιμάναξ (Ἀρχίνο(υ) Πειραιεύς), avec casque et bouclier, attaque de sa lance (indiquée autrefois en couleurs) un autre guerrier, qui est prêt de tomber en arrière sur le sol et qui se défend encore de son épée; il porte aussi son bouclier. Travail commun de la fin du V^e siècle. H. 0.80.

CIA. II. 2456. Ath. Mitth. 1880 p. 175. Conze, Grabr. No 1147 pl. CCXLIV.

N° **1980**. Stèle funéraire ornée d'une palmette, trouvée à Athènes en 1903. La stèle repose encore sur son ancienne base (en pierre dure locale). Elle représente un jeune garçon nu, qui offre un oiseau à son chien. Insc. Πάμφιλος, Λαμπίτου Μιλήσιος. Travail soigné du commencement du IV^e siècle. H. 0.32.

Kastriotis, Catal. p. 345.

N° **872**. Stèle funéraire avec fronton, trouvée au Pirée. Une femme debout, nommée Φιλία, tient de la main droite une hydrie; motif rare. Travail du IV^e siècle. H. 0.70. L. 0.30.

CIA. II 4230. Conze, Grabr. No 810 pl CLV.

N° **873**. Partie médiane d'une stèle funéraire, trouvée au Pirée. Il n'en reste que la panse d'un vase funéraire, où est représenté un jeune homme nu qui place une boule sur sa jambe droite levée et pliée au genou, s'efforçant de la maintenir en équilibre pour la lancer ensuite au loin. Les mains, croisées sur le dos, ne touchent pas la boule. Derrière lui, pour qu'il soit indiqué que la scène se passe dans la palestre, se trouve un pilastre où le jeune homme a déposé son himation Devant lui, son petit esclave qui tient le vase à huile et le strigile. Travail fin du V^e siècle. H. 0.52. L. 0.32.

BCH. 1883 p. 293. Ath. Mitth. 1891 p. 396. Gardner, Scul. Tombs fig. 57 Conze, Grabr. No 1046 pl. CCIII.

N° **874**. Stèle funéraire (mutilée), trouvée au Pirée. Une

femme, Μνησιθέα, est assise sur un tabouret et reçoit un homme debout devant elle, appuyé sur son bâton (indiqué autrefois en couleurs), placé sous l'aisselle. Travail du IV^e siècle. H. 0.60. L. 0.43.

CIA. II. 3963. Conze, Grabr. No 242 pl LXI.

N° 875. Stèle funéraire, ornée d'un fronton, trouvée au Pirée. Dans un encadrement, une femme seule, nommée Ἀρτεμισία, est représentée assise sur un siège, au-dessous duquel se voit une corbeille. Elle relève gracieusement son himation vers la poitrine. Travail fin du commencement du V^e siècle. H. 1.04. L. 0.26.

CIA. II 3519. Conze, Grabr No 40 pl. XIX.

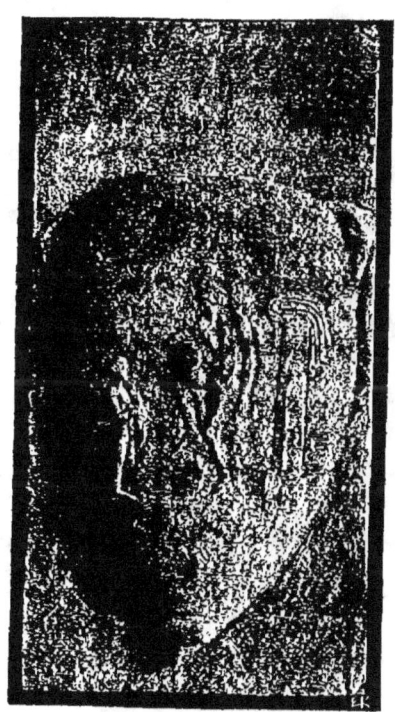

No 873

N° 876 (2° rangée). La partie supérieure d'une stèle funéraire, trouvée au Pirée. Elle est ornée d'une palmette, au centre de laquelle est sculpté un casque. Au-dessous se trouve l'inscription :

Καλλιάδης Καλλικράτους Πειραιεὺς

et plus bas encore, deux rosaces. Du IVᵉ siècle. H. 0.55.
CIA. II 2448. Conze, Grabr. No 1658.

Nº **877** (2ᵉ *rangée*). Stèle funéraire avec fronton, trouvée au Pirée. Un petit garçon, nommé Νίχανδρος (Παρμένοντος), nu, une chlamyde enroulée sur son bras, donne la main à une petite fille, sa sœur probablement, qui est debout devant lui. Il tient un oiseau dans l'autre main abaissée. Travail du IVᵉ siècle. H. 0.40. L. 0.25.

CIA. II. 4012. Conze. Grabr. No 1100 pl. CCXXVI.

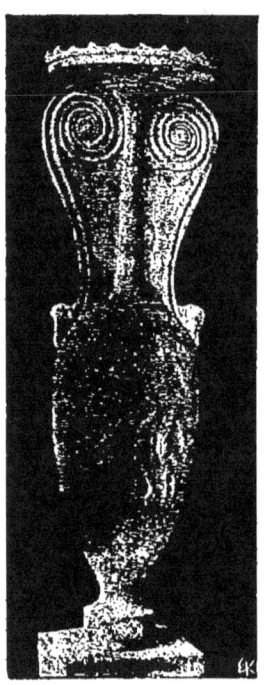

No 953

Nº **878** (?ᵉ *rangée*). Stèle funéraire ornée d'une palmette (la partie inférieure manque), trouvée au Pirée. Une jeune fille, la morte sans doute, nommée Μίλαχον (Φίλης θυγάτηρ), debout et ramenant de la main gauche son manteau en avant, donne l'autre main à une femme âgée, assise, sa mère évidemment. Travail du IVᵉ siècle. H. 0.55. L. 0.38.

CIA II 3958. Conze, Grabr. 143.

Nᵒˢ **949 à 959**. Dix vases funéraires en forme de lécythes ou d'amphores, restaurés en plâtre (*exposés au milieu de la salle*). Ils portent des reliefs de types ordinaires. Nous n'en mentionnons que les Nᵒˢ 950 et 951, où l'on voit deux repré-

sentations presque identiques et avec les mêmes noms répétés sur chacune (1). Il s'agit évidemment de deux monuments funéraires érigés sur le tombeau de la même famille à la suite de la mort de l'un ou de l'autre des ses membres. Nous mentionnons également l'amphore (loutrophoros) N° **953**, où il s'agit de la mort d'un jeune guerrier, Εὔθιππος Χολλείδης), faisant ses adieux à sa mère assise (Πεισία) avec une fillette sur les genoux. Le guerrier suit son esclave, portant le casque et le bouclier de son maître. Du IVe siècle.

Conze, Grabr. Nos 330. 323. 354, 424, 376, 717, 349, 651, 99.

SALLE Xème. BAS-RELIEFS FUNÉRAIRES
(Voir pl. No 17)

Dans cette salle sont encore exposés des bas-reliefs et des vases funéraires de l'époque grecque, mais d'une importance secondaire ; nous nous bornerons à citer seulement les plus intéressants.

N° **975** (*à gauche de l'entrée*). Stèle funéraire en forme de pilastre, ornée d'une belle palmette et de deux rosaces, au-dessus desquelles on lit l'inscription :

Κρατιστὼ Ὀλυνθία
Ἄγρωνος θυγάτηρ
Γλαυκίου δὲ γυνὴ

(1) Les noms qui sont gravées sur ces deux reliefs sont les suivants :

A)	Καλλιστομάχη	Ἀρισ[τίων]	Τιμαγόρα
	Ἀστίνο(υ) [Ἀλιμ/ουσίο(υ)	[Πει]θίο(υ)	Τιμοδήμο(υ)
			Ἀλωπεκῆθεν
B)	Τιμαγόρα	Ἀριστίω[ν]	Καλλιστομάχη
	Τιμοδήμο(υ)	Πειθίο(υ)	Ἀστίνου
	Ἀλωπεκῆ[θεν]		Ἀλιμουσίο(υ).

La forme des lettres la fait classer parmi les œuvres du IV⁰ siècle. H. 2.07. L. 0.50.

CIA. II 3246. Conze, Grabr. No 1570 a.

N° **999** (2ᵉ *rangée*). Stèle funéraire avec fronton, trouvée à Rhinéa, près de Délos (le relief à beaucoup souffert). On y voit un personnage, assis dans une barque et qui tient une rame dans la main droite; plus haut, deux jeunes hommes, dont l'un est assis sur un rocher élevé dans une attitude de rêverie ou de douleur ; l'autre est nu, debout et gesticulant de la main droite. C'est probablement le monument funéraire d'une personne qui s'est noyée. Travail commun de l'époque romaine (?). H, 0.68. L. 0.40.

NOTE. Il à remarquer, d'après des indications fondées sur l'histoire de Délos, que la plupart de ces monuments funéraires, trouvés à Rhinéa, proviennent des deux derniers siècles avant notre ère.

Arch Zeit. 29, 143. Çavvadias, catal. p. 477.

N° **976**. Stèle funéraire, en forme d'édicule, trouvée à Athènes. Un jeune homme, Κάλλιππος ('Εργοφίλου), ayant son himation jeté sur son épaule, tient un strigile (on en voit encore quelques traces) dont il s'apprête à se frotter (type d'apoxyoménos). Près de lui, un petit esclave porte un manteau relativement grand, celui sans doute du son maître. Travail médiocre des temps grecs. H. 1.03. L. 0.40.

CIA. II 3823. Conze, Grabr. No 1040 pl. CCVII.

N° **997** (2ᵉ *rangée*). Stèle funéraire avec fronton trouvée en Attique (Maroussi). Le mort, Π(υρ)ρίας, homme barbu et vêtu d'un himation, se trouve à demi couché sur un lit, devant lequel on voit une table à trois pieds, couverte d'aliments. Sur le lit et assise auprès des pieds de l'homme, sa femme, Θετταλὴ (Πυρρίου γυνὴ) tournée vers lui. L'homme tient à la main un canthare (vase à vin). Du IVᵉ (?) siècle H. 0.66. L. 0.39.

NOTE. Ce marbre, d'après le sujet sculpté, appartient à la série des reliefs qu'on appele «banquets funèbres» (νεκρόδειπνα) et qui

étaient spécialement destinés à servir d'ex-voto aux hommes héroïsés après leur mort; notre relief cependant, comme un grand nombre d'autres semblables, n'est qu'une simple stèle funéraire et n'a que le motif de commun avec ces reliefs dédicatoires.

CIA. III 3338. Wolters, Baust. No 1056. Conze, Grabr. No 1166 pl. CCLIV.

N° **996** (2e *rangée*). Stèle funéraire (mutilée) ornée d'une palmette trouvée à Athènes. Elle représente un homme barbu, en habit long, tenant dans la main droite un couteau (autrefois en couleurs). Il s'agit sans doute d'un prêtre comme dans le N° 772. Les traits du visage dans ce personnage sont sans doute individuels. Il ne reste de l'inscription gravée autrefois sous la palmette que la fin du nom propre du mort avec celui de son démotikon ων (Κολλυτεὺς). H. 0.55. L. 0.42.

CIA. II 2207. Conze, Grabr. No 922 pl. CLXXXII.

N° **979**. Stèle funéraire avec fronton, trouvée à Cérigotto (Ἀντικύθηρα). Une femme debout et de face: Φίλιννα (Εὐπολέμου Μυνδία), appuie sa main droite sur un pilastre tenant en même temps un rouleau; il s'agit sans doute d'une femme de lettres. H. 0.85. L. 0.35.

Cavvadias, catal. p. 468.

N° **995** (2e *rangée*). Stèle funéraire avec fronton trouvée près d'Athènes (Brachami). Dans un cadre rectangulaire, un homme barbu, nommé Εὔαρχος (Ἠλεῖος), vêtu d'un long himation, dont un pan est rejeté sur l'épaule gauche, retenu légèrement de la main gauche, est debout et de profil, dans l'attitude d'un homme prêt à marcher. Travail fin du IVe siècle. H. 0.80. L. 0.35.

CIA. II 2895 Conze, Grabr. No 908 pl. CLXXIX.

N° **994**. Stèle funéraire, mutilée dans sa partie supérieure. Un jeune homme (ses habits le font paraître plutôt une jeune fille) assis sur un tabouret, joue avec son chien, qu'il

agace en lui mettant dans la bouche un bâton. Scène gracieuse. Travail du IVᵉ siècle. H. 0.60. L. 0.35.

Cavvadias, l. c. p. 475.

Nº **983**. Stèle funéraire trouvée à Thèbes. Le relief est orné d'un fronton sur lequel figure une Sirène, et de chaque côté, une pleureuse agenouillée et s'arrachant les cheveux. Chacune des ces deux dernières tient un rouleau déplié. Au-dessous du fronton, dans un cadre rectangulaire, se voit une petite fille avec deux oiseaux dans les mains ; elle en offre un à un chien qui saute pour le saisir. Pierre locale. Travail ordinaire du IVᵉ siècle. H. 0.70. L. 0.35.

Cavvadias, l. c. p. 469.

Nº **990**. (2ᵉ *rangée*). Stèle funéraire (mutilée à la partie supérieure). Le sujet est presque celui du Nº 997; mais on y voit de plus un petit esclave (comme dans les reliefs votifs) qui porte un vase à vin et une patère. Le relief porte l'inscription :

Χαριτὼ Διογνήτου. Θοραιέως θυγάτηρ, [γυ]νὴ δὲ Φαιδρίου.

Il nous faut admettre que dans la partie supérieure de la stèle, qui fait défaut, devait être aussi gravé le nom du mari. Travail de l'époque grecque. H. 1.14. L. 0.50.

CIA. II 2082. Conze, Grabr. No 1169 pl. CCLVII.

Nº **986**. Fragment de stèle funéraire autrefois en forme d'édicule, trouvée au Pirée. Cette stèle, malheureusement très fragmentée, porte au fronton une inscription phénicienne qui nous révèle que ce relief funéraire avait été élevé à un Phénicien, mort probablement au Pirée. Il n'en reste que la main d'un homme tenant un objet qui ressemble à un rouleau (?) et une partie du tronc d'arbre (un palmier) indication symbolique du pays originaire du mort. Il existait

encore une inscription grecque relatant probablement le nom du mort, et dont il ne reste qu'une seule lettre : Ξ = Φοῖνιξ (?) H. 0,75. L. 0,45.

CISem. I 121. Conze, Grabr. No 1307 Pl. CCLXXI.

N° 987. — Fragment de stèle funéraire, trouvé à Athènes. Il ne reste qu'une petite partie (les jambes) du corps d'un homme debout ainsi qu'un petit esclave assis. Le relief est évidemment une réplique du N° 871. H. 0,93.

Conze, Grabr. No 1056.

N° 1005. — Stèle funéraire (mutilée) trouvée à Athènes (Céramique). Ce relief représente (en grandeur nature) une femme de face, debout et vêtue d'un himation qu'elle soulève gracieusement vers l'épaule. Malheureusement la tête a disparu, sans quoi le relief serait un des plus beaux ; du IV^e siècle. H 1,89. L. 0,82.

Ath. Mitth. 1878 p. 98. Conze. Grabr. No 807 Pl. CLIII.

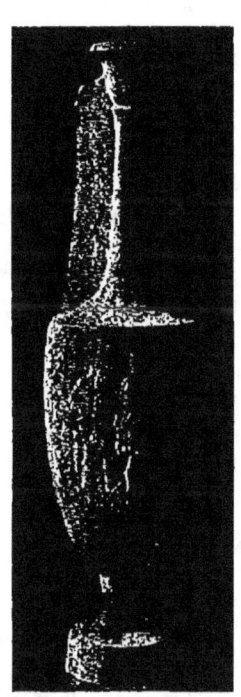

No 1824.

N° 1824 — Vase funéraire en forme de lécythe, trouvé à Athènes. On voit sur la panse de ce vase : un jeune homme barbu, le mort, Φειδέστρατος (Ἐρχ[ιεύς), qui donne la main à une femme, Ξεναρέτη, debout devant lui. Derrière elle un vieillard, le père du mort, Αὐτόδικος (Ἐρχ(ι)εύς), dans une attitude qui indique la douleur. De l'autre côté un jeune homme, nommé Θηρεύς, coiffé d'un pétase et vêtu d'une tunique courte, appuie sa main sur l'épaule de l'homme barbu, placé au centre.

12

A l'extrémité figure un cheval, apparemment celui du jeune homme. Sur le col du vase on distingue encore les traces de l'ornementation en couleurs. Travail fin du IV^e siècle. H. 1,05.

<small>Wolters, Baust. No 1079. CIA II 2040. Conze, Grabr. No 1127. Pl. CCXXXIV.</small>

<small>NOTE. Sur un autre vase de cette même salle, No 1074, se trouvent les mêmes noms et à peu près la même représentation, malheureusement fort endommagée. Il appartenait lui aussi à la même famille.</small>

N° 1006 (*2^e rangée*). — Fragment de stèle funéraire; il n'y reste que la tête et la main gauche d'une femme qui ramène son manteau vers le visage; le relief représentait la femme en grandeur nature, dans une attitude presque semblable à celle du N° 1005. Sculpture soignée du IV^e siècle.

<small>BCH 1880 p. 479. Conze, Grabr. No 1184 Pl CCLXI.</small>

N° 2574 — Moitié d'une stèle funéraire, en très haut relief, trouvée en Attique. On y voit un homme barbu (les pieds et le bras gauche font défaut) aux traits nobles et intelligents, dans l'attitude habituelle d'un homme appuyé sur son bâton placé sous l'aisselle. Travail très fin, du IV^e siècle. H. 2 m.

<small>Kastriotis, Catal p. 390.</small>

<small>NOTE. Sur un épistyle trouvé au même endroit et appartenant très probablement à ce même monument funéraire, se trouvent les noms de la famille à laquelle ce relief appartenait.</small>

N° 1016. — Stèle funéraire en forme de pilastre, ornée d'une palmette; trouvée au Pirée. Au-dessous de deux rosaces, on lit le nom: Τηλέμαχος, (Σπουδοκράτο(υ)ς Φλυεύς), et plus bas celui d'une femme: Ἱερόκλεια (Ὀψιάδου ἐξ Οἴου). Entre ces deux noms se trouve l'inscription métrique suivante:

Ὦ τὸν ἀειμνήστου σ' ἀρετᾶς παρὰ πᾶσι πολίταις,
κλεινὸν ἔπαινον ἔχοντ' ἄνδρα ποθεινότατον
παισὶ φίλει τε γυναικί· τάφο(υ) δ' ἐπὶ δεξιά, μῆτερ,
κεῖμαι σῆς φιλίας οὐκ ἀπολειπόμενος.

D'après la forme des lettres et l'orthographe, la stèle doit dater du commencement du IV⁰ siècle. H. 1,85. L. 0,55.

CIA. II 2643. Conze, Grabr. No 1616 pl. CCCXLII.

Nº **1020**. — Stèle funéraire (mutilée) trouvée en Attique ; de la même forme que la précédente. Au-dessous de deux rosaces il y a un relief (encadré) représentant un «banquet funèbre», comme dans le Nº 997. La femme qui est assise sur le lit, près de l'homme, se nomme : Τίτθη (χρηστή). Travail grossier, du IV⁰ siècle. H. 0,94. L. 0,37.

CIA. II 4196. Le Bas-Reinach, Mon. fig. pl. LXX. Conze, Grabr. No 1167 pl. CCLV.

Nº **1977** (*2⁰ rangée*). Masque tragique en marbre. Il est massif et a probablement servi d'acrotère sur un monument funéraire. La chevelure en est arrangée en boucles symétriques, encadrant le visage. Les yeux sont creux imitant un vrai masque et la bouche ouverte. L'œuvre est probablement de l'époque romaine.

Ephém. arch. 1904 p. 78 fig. 10.

L'endroit où ce marbre a été trouvé, près des tombeaux (découverts en 1903 sur la Voie Sacrée) et sa forme pyramidale, qui indique qu'il a dû être érigé au sommet d'un monument quelconque, rend vraisemblable l'opinion qu'il s'agit vraiment d'un monument élevé sur le tombeau d'un acteur. H. 0,60.

Nº **1022**. Stèle funéraire, trouvée en Attique ; en forme de pilastre, elle est ornée d'une grande palmette et de deux rosaces qui divisent en deux l'inscription suivante : Δαισίας Εὐθίου Ἁλαιεύς. Εὐθύκριτος Δαισίου Ἁλαιεύς. Du VI⁰ siècle. H. 3,16. L. 0,58.

CIA. II 1781. Conze, Grabr. No 1565. Pl. CCCXXX.

Nº **1023**. Stèle funéraire en forme de pilastre, ornée d'un fronton. Dans un encadrement : une femme assise reçoit un homme, son mari. Entre ces deux figures se voit une jeune fille qui offre quelque chose à la femme assise. Deux autres femmes assistent à cette scène ; l'une d'elles, également assise,

porte sur les genoux un petit enfant. Le relief est mal conservé et l'inscription, gravée au-dessus des figures, n'est pas lisible. H. 0,91. L. 0,42.

<small>Conze, Grabr. No 471 pl. CXIII.</small>

N° **1024**. Stèle funéraire de la même forme, avec fronton. Un jeune homme de face, vêtu d'un long himation, tient un rouleau à la main. Il se nomme Ἰσίδοτος (Ἰσιδώρου Μιλήσιος). Sculpture ordinaire du IIIe siècle. H. 1 m. L. 0,41.

<small>Sybel, Katal. 452. Cavvadias l. c. p. 487.</small>

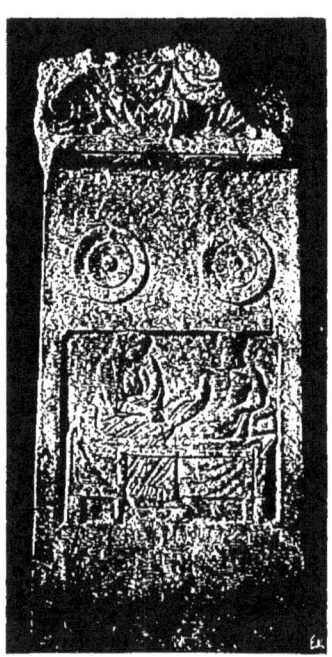

No 1025.

N° **1025**. Stèle funéraire (pilastre) ornée d'une palmette (mutilée), trouvée au Dipylon (Céramique). Elle ressemble au N° 1020. L'homme assis sur le lit s'appelle: Ἐπιγένης Ἑρμογένους; mais ce nom a été sans doute gravé postérieurement; un autre nom: Ἑρμογένης Ἑρμογένους, ainsi que celui d'une femme: Ῥόδη (?) ont été effacés dans les temps anciens. Du IVe siècle. H. 1,30. L. 0,45.

<small>CIA. II 3654. Conze, Grabr. No 1168 Pl. CCLVI.</small>

N° **1030** (*2° rangée*). — Stèle funéraire (mutilée à la partie supérieure), trouvée au Pirée. Une femme, nommée Χαιρεστράτη (Μεν]εκράτους, Ἰκαριέως), prêtresse de Cybèle, selon

l'inscription métrique gravée en haut, (au-dessous de deux rosaces), est assise sur un siège: devant elle une jeune servante lui apporte une cymbale, attribut du culte de la déesse dont la morte était prêtresse. L'inscription métrique est ainsi conçue:

Μητρὸς παντοτέκνου πρόπολος | σεμνή τε γεραιρὰ
τῷδε τάφῳ κεῖται | Χαιρεστράτη, ἣν ὁ σύνευνος
ἔστερξεν | μὲν ζῶσαν, ἐπένθησεν δὲ θανοῦσαν |
φῶς δ' ἔλιπ', εὐδαίμων, παῖδας παίδων ἐπιδοῦσα.

Du IVᵉ siècle. H. 0,46. L. 0.37.

CIA. II 2116 Conze, Grabr. No 95, Pl. XXXVII.

Nº **1028** Stèle funéraire (mutilée) ornée d'une palmette et de deux rosaces; trouvée à Tinos. Une femme, la morte sans doute (le visage est détruit) assise, ramène son manteau d'une main et donne l'autre à un homme debout, son mari; à côté d'elle une petite fille debout tient un éventail folliforme. Le relief (encadré) occupe le haut de la stèle. Audessous du relief on lit l'inscription:

Νίκη Δωσιθέου Θασία
Χρηστὴ καὶ φιλόστοργε, χαῖρε

Du IIIᵉ siècle. H. 1,35. L. 0,40.

CIG 2346 c. Wolters, Baust. No 1801.

Nº **1132** (*3º rangée*). Stèle funéraire avec fronton (autrefois en couleurs) et acrotères; trouvée au Pirée (la partie inférieure manque). Une femme âgée, Μυρτίχη, debout, pose la main droite sur la tête d'une jeune fille (?) debout devant elle et lui caresse le menton de la main gauche; la fillette se nomme Φαναγόρ[α. Époque grecque. H. 0,30. L. 0,25.

CIA. II 3995. Conze, Grabr. No 897. Pl. CLXVIII.

Nº **1137** (*4º rangée*). Partie supérieure d'une stèle funéraire, avec fronton et pilastres, trouvée au Pirée. Il n'en reste

que le visage d'un homme de profil et celui d'une femme de face, nommée Σωστράτη (Θεώρου Αἰγιλιέως). Il existait sans doute autrefois un troisième personnage qui a disparu; les visages ont des traits marqués. Du IVe siècle. H. 0,35. L. 0,85.

CIA. II 1789. Conze, Grabr. No 449. Pl. CV.

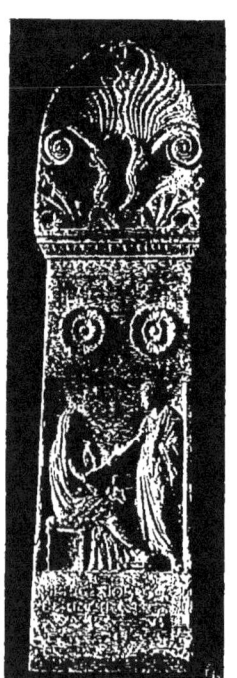

No 1028.

N° **1124** (*2e rangée*). Stèle funéraire trouvée à Athènes; relief encadré. Deux femmes, dont l'une est assise, se donnent la main. Un homme debout se voit au milieu dans l'attitude d'une profonde affliction. Les couleurs qu'on voit sur le siège sont évidemment récentes. Du IVe siècle. H. 0,43. L. 0,31.

Conze, Grabr. No 329. Pl. LXXXII.

N° **1134**. Stèle funéraire avec fronton, trouvée à Athènes (la partie inférieure manque). Un petit garçon nu, nommé Μοσχίων, couronné, offre de la main droite abaissée un oiseau à son chien. Travail du IVe siècle. H. 0,32. L. 0,29.

CIA. II 3975. Conze, Grabr. No 984.

N° **1117**. Stèle funéraire, ornée d'un acrotère (autrefois en couleurs), trouvée à Athènes. Ce relief (ainsi que ceux qui portent les Nos 1116, 1118, 1127, etc.) diffère des autres en ce qui concerne le mode d'exécution; le sujet n'est que légèrement incisé; c'est la peinture qui complétait les détails. Une femme, nommée Εὐβούλη, assise, donne la main à un homme, son mari, Γ]λαυκίας, debout devant elle et s'appu-

yant sur un bâton placé sous son aisselle. Travail du IV⁰ siècle. H. 0,55. L. 0,26.

CIA. II 3569. BCH. 1878 p. 366. Conze, Grabr. No 240 Pl. LX. Wolters l. c. No 1041.

N° **1083**. Vase funéraire, en forme de lécythe, trouvé à Athènes. Sur la panse, en relief, une femme reçoit un homme vêtu en hoplite; derrière lui, son cheval, conduit par un jeune esclave de petite taille. Travail ordinaire du IV⁰ siècle. H. d. r. 0,20.

Conze, Grabr. No 745 Pl. CXXXI.

N° **1081**. Vase funéraire (lécythe) trouvé à Athènes. Un homme assis, âgé et barbu, le mort, reçoit un autre personnage, également barbu, debout devant lui. Un troisième personnage se tient debout derrière eux. Ce sont probablement les deux fils du mort. Travail assez bon du IV⁰ siècle. H. 0,64.

Conze, Grabr. No 715 Pl. CXXXII.

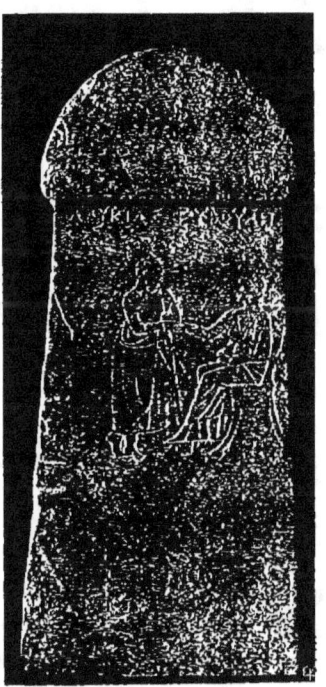

No 1117.

N° **1077**. Vase funéraire en forme de lécythe. Une femme, Φειδεστράτη (Χαρίου Ἁγνουσίου), assise sur un siège, dans une attitude qui indique la souffrance, est soutenue par une servante, debout derrière elle. Une autre femme également debout est placée devant elle; elle la regarde avec une expres-

184

sion de profonde douleur (c. f. N° 749). Cette dernière s'appelle Μνησαγόρα (Χαιρίππου). Travail du IV° siècle. H. d. r. 0,25.

CIA. II 1704. Conze, Grabr. No 308 Pl. LXXIV.

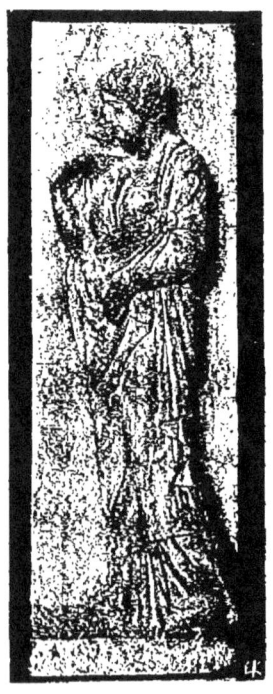

No 966.

N° **1089**. Vase funéraire (lécythe, restauré) trouvé au Pirée. Une femme assise offre un oiseau à une petite fille debout devant elle. Derrière celle-ci, un petit enfant accroupi tend la main vers la fillette. Du IV° siècle. H. d. r. 0,20.

Conze, Grabr. No 282 Pl. LXII.

N° **1092**. Vase funéraire (lécythe). Sur la panse (en relief encadré) une femme debout, nommée Μίκα, reçoit une fillette, Καλλιστομάχη, qu'elle embrasse des deux mains. Derrière elles, un homme âgé et barbu est assis, levant sa main droite. Travail du IV° siècle. H. d. r. 0,25.

CIA. II 3951. Conze, Grabr. No 698 Pl. CXXXV.

N° **966**. Stèle funéraire en très haut relief, trouvée à Athènes, (au côté Ouest de la ville), près du Dipylon (Usine à gaz). La morte, à laquelle cette stèle avait été érigée, est représentée en grandeur nature, sous les traits d'une femme plutôt âgée, debout et de profil, vêtue d'une longue tunique et couverte d'un large himation qu'elle soulève de la main droite devant l'épaule. Ce beau relief offre de plus l'intérêt de reproduire les traits de la

morte. Travail très soigné (malgré quelques défauts qu'on y constate), d'un atelier attique du IV⁰ siècle. H. 2,08. L. 0,70.

BCH. 1891 p. 442. Conze, Grabr. No 804 Pl. CLI. Arnd-Amelung 702.

N° **969**. Stèle funéraire avec palmette (autrefois en couleurs) trouvée à Athènes. Une femme, Μυννοῦς (Σωτηρίδου) assise, reçoit un homme, nommé Ἐμπορίων, debout devant elle; un chien se dresse contre les genoux de la femme. Le relief est modelé de la façon mentionnée au N° 1117. Du IV⁰ siècle. H. 0,82. L. 0,36.

CIA. II 3983. Conze, Grabr. No 178. Pl. LIV.

N° **970**. Stèle funéraire trouvée au Pirée (la partie supérieure manque); elle est divisée en deux plans. Sur le plan supérieur on voit une femme (mutilée) assise, qui donne la main à un homme vêtu d'une tunique courte (la partie supérieure du corps fait défaut) appuyé sur un bâton recourbé. Un petit enfant, enveloppé dans un long himation, se voit entre ces deux figures. Derrière l'homme un autre personnage, (également mutilé) se tient debout. Dans le plan inférieur figure un vase funéraire (loutrophoros) sur l'ouverture duquel est placée une Sirène aux ailes éployées) s'arrachant les cheveux (c. f. N° 896). Le col du vase, ainsi que d'autres détails, était indiqué en couleurs. Travail fin du IV⁰ siècle. H. 0,90. L. 0,35.

Conze, Grabr. No 383 Pl. XCIV.

N° **971**. Partie supérieure d'une stèle funéraire, trouvée au Pirée. Il n'en reste que le col d'un vase funéraire (loutrophoros?), à droite duquel se voit, en très bas relief, un homme, le mort, nommé Γέλων, barbu, représenté à demi couché sur un lit, et tenant à la main une coupe plate; de l'autre côté, un des parents, nommé Καλλίστρατος, barbu et enveloppé d'un long himation, appuie sa tête sur sa main dans une attitude qui indique l'affliction. La peinture complétait les détails de ce beau relief qui doit dater du commencement du IV⁰ siècle. H. 0,25. L. 0,45.

CIA. II 3565. Wolters, Baust. No 1055. Conze. Grabr. No 1163. Pl. CCLI.

NOTE. — Au centre de la salle sont exposés plusieurs vases funéraires, dont les plus intéressants sont les suivants :

N° **1059**. Lécythe. Sur la panse, la représentation (encadrée) d'un homme âgé qui reçoit un éphèbe vêtu d'un himation. Derrière eux une jeune fille affligée regarde un objet qu'elle porte dans la main. Bon travail du IV° siècle. H d. relief 0,25.

Le Bas-Reinach, Mon. fig. Pl LXXXIII. Conze, Grabr. No 1133, Pl. CCXL.

No 1059.

N°s **1049, 1062**. Deux vases funéraires, en forme de lécythe, où l'on voit encore des traces, assez distinctes, d'une ornementation en couleurs. Sur le premier on distinguait, il y a quelque temps, les traces d'une figure peinte assise et tenant une lyre.

Conze, Grabr. No 672, Pl. CXXXIX

N° **1069**. Vase funéraire (loutrophoros ; restauré en plâtre). Sur la panse, en relief : un homme, Λεωφορείδης (Εὐνόμου Μελιτεὺς), debout et vêtu en soldat, reçoit un autre hoplite, vêtu d'une tunique courte, et coiffé d'un casque. L'un d'eux tient une épée et l'autre probablement une lance. Ils sont accompagnés chacun d'un petit esclave, portant un bouclier. Travail du IV° siècle. H. du rel. 0,35.

CIA, II 2340. Ath. Mitth. 1891 p. 396. Conze, Grabr. No 1072, pl. CCXVII.

N° **1064**. Lécythe, trouvé en Attique près d'Athènes. Sur la panse deux vieillards debout se donnent la main: Μῦς et Μέδης. A côté de chacun d'eux une femme âgée, debout, Μητροδώρα et Φιλία, qui doit figurer l'épouse. Travail commun. H. d. rel. 0,25.

<small>CIA, II, 3946. Conze, Grabr. No 1137, Pl. CXCVI.</small>

N° **1055**. Vase funéraire (lécythe) trouvé à Athènes (Céramique): sur la panse est représentée une femme, Θεοφάντη, assise sur un tabouret dans l'attitude de la souffrance. Elle est figurée presque de face, la tête inclinée à droite; une jeune femme la soutient sous les bras et un homme barbu, son mari, s'approchant, la main droite levée vers la tête, lui prend la main. Le motif est bien, mais l'exécution laisse à désirer. IV^e siècle. H. du relief 0,25. (Cf. N° 749).

<small>CIA, II 3786. Conze, Grabr. No 309, pl. LXXV.</small>

No 1055.

N° **1077**. Lécythe, trouvé à Athènes. A peu près la même représentation que dans le N° précédent. Une femme, Φειδεστράτη (Χαρίου Ἀγνουσίου) assise sur un tabouret est soutenue par une seconde femme debout derrière elle. Cette dernière s'appelle: Μνησαγόρα (Χαιρίππου). Bon travail.

<small>Sybel, 3294. Conze, Grabr. No 308.</small>

SALLE XI, DES SARCOPHAGES

ŒUVRES DE L'ÉPOQUE GRÉCO-ROMAINE

(Voir Pl. No 18).

Dans cette salle sont exposés principalement des sarcophages décorés de représentations en relief, trouvés en plusieurs endroits de la Grèce et qui datent, pour la plupart, des temps romains.

NOTE.—Aux temps helléniques les sarcophages, soit en marbre soit en tuf, étant destinés à être cachés en terre et par conséquent soustraits à la vue, étaient dépourvus de toute ornementation sculpturale. On se servait de plus en Grèce de plaques carrées en terre cuite, disposées de façon à former un cercueil. A une époque plus reculée, les tombeaux étaient simplement creusés dans la terre et recouverts de plaques de pierre ou de terre cuite. L'inhumation d'ailleurs aux différentes époques, se faisait en Grèce de diverses façons dont nous ne pouvons donner ici une description complète.

N° 1182. (*A gauche de l'entrée*). Sarcophage en marbre, sans couvercle, fragmenté, (il en manque une grande partie) trouvé à Thespies en 1890 par l'École française. D'après ce qui reste encore de l'ornementation en relief de ce beau monument, on aperçoit aisément qu'il s'agit de la représentation des travaux d'Héraklès. On y distingue (au centre du côté long) la lutte du héros contre Antée, groupe admirablement saisi; à droite le combat contre l'amazone Hippolyte, montée sur un cheval qui tombe blessé. A gauche, le héros tenait, semble-t-il, dans ses bras étendus le sanglier d'Érymanthe, au-dessous du pithos où s'est caché Eurysthée qui lève les bras en signe de supplication. Sur les côtés étroits figurent: l'enlèvement de Cerbère et la lutte contre

'hydre de Lerne. Travail très soigné qui doit dater de l'é-
lpoque gréco-romaine.

BCH. 1891 p. 449 et 1894, p. 200, pl. XVIII. Robert, Sarcophagreliefs, pl. 99, p. 122.

N° **1177**. Sarcophage avec couvercle imbriqué; trouvé à Athènes en 1882. Sur un des côtés longs: deux jeunes hommes à cheval, placés vis-à-vis, poursuivent l'un un lion et l'autre un sanglier à demi caché au-dessus d'un arbre. Sur le côté long opposé, deux griffons affrontés, et au milieu un arbre. Sur le côté étroit A: Sphinx tenant entre ses pattes la tête d'un animal; B: lion dévorant un bœuf. Travail ordinaire de l'époque romaine.

Sybel, Katal. 2116

N° **1181**. Sarcophage en marbre, avec couvercle imbriqué. Côté long A: enfants nus, isolés ou groupés dans différentes attitudes; ils dansent ou ils jouent de la lyre et de la double flûte. Côté long B: aigle au milieu d'une guirlande de fleurs; de chaque côté, un Sphinx. Côté étroit A: jeune homme nu, portant un bouclier et coiffé d'un casque, tient un cheval ailé (Pégase) par la crinière; à ses pieds est un lion. Côté étroit B: Sphinx assis. Travail commun des temps romains.

Arch. Zeit. 1872, p. 36.

N° **1183**. Sarcophage (sans couvercle) trouvé à Athènes, en 1880. Côté long A: six enfants nus, isolés ou groupés dans diverses attitudes; ils tiennent tantôt des grappes de raisin, tantôt des flûtes et des couronnes de fleurs. Côté long B: grand vase à vin (cratère); de chaque côté deux lions qui se font face. Côté étroit A: enfant portant sur l'épaule un thyrse, B: enfant portant une branche de palmier. Aux angles, des arbres. Travail ordinaire.

Sybel, Katal. No 2160.

N° **1184**. Sarcophage en marbre avec couvercle, trouvé à Athènes, en 1836; il n'est orné que d'un seul côté; deux cen-

taures, armés de fortes massues, chassent des bêtes féroces, lions, sangliers, etc. Au milieu se voit un grand arbre sur le tronc duquel un serpent rampe vers un nid d'oiseau. Travail commun.

Sybel, l. c. No 2161.

N° **1185**. Sarcophage en marbre, avec couvercle imbriqué. Trouvé à **Athènes**. Côté long A: Autel allumé placé sur une

No 1185.

base en forme de trépied; un jeune homme nu, tenant par les cornes un bouc qu'il amène au sacrifice, s'approche de l'autel. Une jeune fille à côté, debout, porte sur la tête une corbeille pleine de fruits et à la main un flambeau. A l'extrémité, deux enfants dont l'un est assis sur un rocher et joue de la double flûte. Au milieu l'inscription: Μάγνος *(Μάγνου)* Ἐρυάδης, le nom sans doute du défunt. A gauche de la scène centrale, une Ménade, emportée par la fureur bachique, tient

d'une main un couteau et de l'autre la moitié du corps d'un petit auimal (porc?); motif créé par un grand artiste du IVe siècle (Scopas) et que l'on retrouve souvent. Derrière cette figure est un enfant tenant une massue. Côté long B': deux Griffons affrontés, de part et d'autre d'un candélabre (?). Côté étroit A': jeune Satyre, assis sous une vigne chargée de grappes de raisin, tend la main pour recevoir un objet que lui présente une jeune femme debout devant lui. Côté étroit B', Hippocampe. Travail commun.

Sybel, 2117. Arch. Zeit 12. 476 et 27, 50. Arch. Anzeig. 1854 p. 477.

N° **1180**. Grand sarcophage, avec couvercle imbriqué, trouvé à Athènes, en 1836. Les quatre côtés sont décorés de guirlandes de fleurs et de fruits; au milieu, tantôt un Éros tantôt un aigle. Travail soigné.

Sybel, 2159. Annali 1837 131.

N° **1179**. Sarcophage (sans couvercle) trouvé à Coronè (Messénie). Il ne reste qu'une partie de chacun des quatre côtés. Des côtés étroits, le mieux conservé présente un combat entre piétons et cavaliers. Sur le côté long (le mieux conservé) un combat entre Centaures et Lapithes. Ces deux motifs, qu'on retrouve d'ailleurs souvent sur d'autres sarcophages, ont été mal copiés; il y a manque de proportion et de perspective. Travail commun.

Sybel, 2118.

N° **1178**. Sarcophage (inachevé) avec couvercle, trouvé à Athènes, (rue de l'Université). Côté long A': de chaque côté d'un candélabre un char. L'un est traîné par des panthères et dirigé par un enfant tenant une couronne et l'autre traîné par des lions et conduit par un enfant tenant un fouet. Côté long B': même candélabre au milieu et de chaque côté un Griffon. Côté étroit A': Sphinx. Côté étroit B': deux boucs se battant à coups de cornes, et au-dessous d'eux un cratère. Travail médiocre.

Sybel, 2162 Arch. Zeit. 30 16. I.

N° **2619-2624**. Urnes en marbre de diverses formes élégantes, ornées de motifs en relief; elles ont servi à recevoir les cendres des morts incinérés. Quelques-unes portent des inscriptions. Des temps romains.

N° **2617-2618** et **1757**. Trois grands vases funéraires (massifs) de forme ronde très élégante, décorés de divers motifs en spirales et linéaires; la partie inférieure est ornée de cannelures. Ils ont été autrefois érigés sur des tombeaux.

NOTA — Le vase No 1757 placé sur le monument No 1749, n'a aucun rapport avec cette pièce.

N° **1749**. Monument funéraire de forme cylindrique (colonnette) portant gravés les noms: Ἀντίοχος Παμφίλου Φλυεύς, et plus bas (encadré): Νύμφη Βασιλείδου ἐκ Κηφισιῶν.

CIA. III 2009.

N°ˢ **1150 à 1152**. (Sur le mur à gauche de l'entrée). — Trois fragments de sarcophage, trouvés à Patras. Les sujets qui ornaient ce sarcophage étaient tirés du cycle bachique: des Ménades jouant du tambour et de la flûte et des Satyres dansant. A remarquer la Ménade qui tient la moitié du corps d'un animal (v. N° 1185). Travail des temps romains.

Sybel, No 597.

N° **1148**. Fragment de sarcophage où se voit Hippolyte chassant le sanglier avec un de ses compagnons. Travail soigné.

Robert, Sark.-rel. No 550.

N° **1147**. Côté long d'un sarcophage (mutilé). Scènes de combat entre Amazones à cheval et guerriers à pied; motif très fréquent sur les sarcophages des temps romains. Travail soigné.

Robert l. c. p. 85, fig. 70.

N° **1174** (*2ᵉ rangée*). Fragment de stèle funéraire trouvé à Athènes (Céramique). Il n'en reste que le visage (de face et de grandeur presque nature) d'une femme plutôt âgée; il est d'un naturalisme parfait. On y constate une ressem-

blance d'attitude et de style avec le N° 1006. Du IVe siècle. H. 0,50. L. 0,53.

N° 1726. Monument funéraire en forme de haute corbeille, érigée sur une base ronde. Il est orné d'une couronne de lierre en relief au-dessous de laquelle le nom (sur une tablette) :

Πώλλα Λιχκίνη, Ἑρμιόνη, Στράτωνος Κυδαθηνέως γυνή.

Sybel, 2174. CIA. III 1775.

N° 1727. Monument funéraire en forme de colonnette. Au-dessous d'une inscription qui nous apprend le nom de la morte, Ἀρδυλλίς, (Μιχίωνος Κηφισιέως θυγάτηρ) figure une grande clef de temple, ornée de bandelettes. Deux couronnes de myrte sont légèrement gravées de chaque côté; la morte a été évidemment une prêtresse.

CIA. II 2169. Ath. Mitth. 1878, p. 156. Ephém. arch. 1902 p. 143.

N° 1158-1164. Stèles funéraires, (à des personnes de Milet) ; les plus intéressantes sont le N° 1192, par sa forme triangulaire (Ins : Γλαύκη Κλεάνδρου Μειλησία) et le N° 1158. Sur cette dernière stèle est représentée une femme de face à côté d'un arbre sur lequel rampe un serpent. Vers les pieds de la femme un chien. Une petite figure (fillette?) se voit à droite, appuyée sur le pilastre. Dans le champ, en haut: objets de ménage. Ins. Φίλα Χαῖρε. Des temps romains.

Arch. Jahrb. 1905. p. 57.

N°s 1153-1157. Deux bustes, d'homme et de femme, en très haut relief (en pierre tendre) trouvés à Tassos ; ils proviennent d'un monument funéraire et sont les portraits des morts. De l'époque romaine.

Sybel, 3248-3249.

N°s 1154 à 1156, (*à droite, contre le mur*).—Trois stèles funéraires des temps romains. Celle du milieu représente,

une femme, nommée Τραφὶς (Ὀλύμπου), debout sous un arc et de face.

Sybel, 547.

NOTE. — Sur les étagères placées de ce côté sont exposés plusieurs vases funéraires, en marbre, portant des reliefs avec des représentations communes; ils proviennent encore des temps grecs. Les autres monuments funéraires qui se trouvent dans cette salle sont d'une importance secondaire. On laisse à gauche les nouvelles salles du Musée, où sont exposés les bronzes et où nous retournerons après avoir visité les deux salles qui suivent et qui renferment encore des sculptures en marbre.

SALLE XII

DES MONUMENTS FUNÉRAIRES DES TEMPS ROMAINS

(Voir Pl. No 19)

Dans cette salle sont exposées des œuvres (stèles funéraires, sarcophages et autres monuments tels que: autels, urnes, etc.), de l'époque romaine. On constate dans ces œuvres des traits essentiels de l'art grec, qui cependant marche à pas rapides vers la pleine décadence de l'époque chrétienne. On y constate aussi divers types empruntés ou adoptés par l'art chrétien.

No **1187**. Sarcophage avec couvercle, trouvé à Patras. Sur le côté long A': groupes d'enfants qui jouent; ils s'embrassent et tiennent des fruits ou d'autres objets (tels que: torches, papillons, etc.). Côté long B': Griffon. Sur le côté étroit A': enfant qui tient une chevrette. B': enfant qui tient un lièvre et au-dessus un chien. Travail médiocre.

No **1186**. Sarcophage avec couvercle, trouvé à Patras. Sur les deux côtés de ce beau monument (long A', et étroit A'), est représenté un sujet tiré de la mythologie grecque,

et que nous retrouvons souvent sur les sarcophages romains, surtout lorsque le monument a été destiné à un jeune homme vaillant: *Méléagre chassant le sanglier de Calydon.* Parmi les compagnons de ce héros (à l'extrémité gauche du côté A') on reconnaît facilement son amante Atalante, (l'ardente chasseresse de l'Arcadie) à sa tunique courte, ses chaussures de chasse, son chien et son carquois. Elle s'apprête à décocher

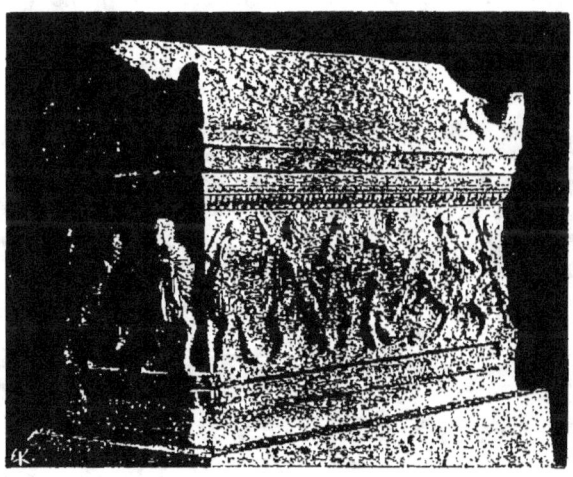

No 1186.

une flèche à la bête. Méléagre est sans doute le jeune homme qui est debout devant la bête dans une attitude ferme, prêt à la frapper d'une lance qu'il tenait dans la main droite levée (elle manque), au moment où le sanglier va blesser mortellement un des chasseurs déjà renversé à terre. Deux autres chasseurs, près de la bête, s'apprêtent aussi à la frapper, l'un avec une grande massue et l'autre avec une hache. Deux autres encore, placés au milieu, accourent à l'aide, armés de lances. Sur le côté étroit A': deux jeunes chasseurs

se dirigent vers l'endroit de la chasse; ils sont accompagnés d'un chien qu'ils excitent contre la bête. Les deux autres côtés du monument, d'une exécution moins soignée, représentent des sujets insignifiants. Bon travail des temps romains.

Ephém. arch. 1890 pl. 9. Ath. Mitth. 1890 p. 233. Robert, l. c. p. 277. Pl. LXX-LXXI.

N° 1188. Petit sarcophage avec couvercle imbriqué. Éros au milieu d'une guirlande de fruits. Têtes de bœufs, sphinx, rosaces, etc. Travail médiocre.

Sybel, No 3341

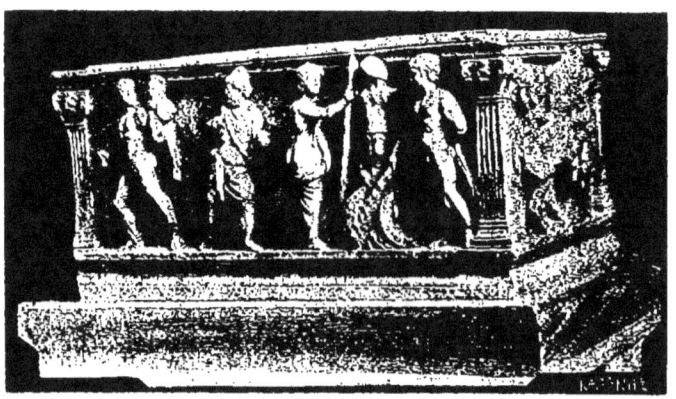

No 1189.

N° 1189. Petit sarcophage sans couvercle, trouvé en Asie Mineure (Lycie?). Les scènes que l'on voit en relief sur les quatre côtés de ce monument, œuvre de l'époque d'Hadrien, n'ont aucun rapport entre elles; elles sont empruntées à divers types provenant de la bonne époque de l'art grec. Côté long A': Entre deux pilastres corinthiens (vers l'extrémité gauche): l'enlèvement du Palladion par Ulysse, reconnaissable à sa coiffure caractéristique, et Diomède. Ce

groupe, reproduction d'une œuvre de la bonne époque de la sculpture grecque, se retrouve sur d'autres mouuments. L'autre extrémité occupe un trophée sur lequel une femme (Aphrodite?) pose une lance et un jeune homme une massue. Côté étroit A': Centaure luttant avec un Lapithe près d'un arbre fruitier; au champ se trouve une épée. Côté long B': une femme (une Muse) assise et devant elle un homme, le mort probablement, barbu et drapé dans un long vêtement; il tient un rouleau, attribut indiquant qu'il s'agit d'un homme de lettres. Plus loin une femme (Aphrodite) écrit, semble-t-il, le nom du mort sur un grand bouclier soutenu par un Éros. Sur l'autre extrémité: Bellérophon abreuvant son cheval ailé, Pégase. Côté étroit B': homme barbu, nu et ivre (Dionysos) soutenu par Pan et un jeune Satyre, groupe souvent reproduit. Travail assez bon.

Ath. Mitth. 1877 pl. 10-12. Robert, Sarcophagreliefs. p. 146 Pl L.

N^{os} **1190** et **1191**. Deux petits sarcophages avec couvercle, ornés d'Éros et de guirlandes de fruits et de fleurs. N° 1191: Têtes de satyres et de lions.

Sybel, No 3669. Arch. Zeit. 1872, 14.

N^{os} **1784** et **1791**. Deux autels ornés de guirlandes et de têtes de bœufs (bucrânes); le premier, de forme ronde, porte l'inscription:

Κλεοπάτρ[α
Δειραδιώτ[ου . . .
Διονυσοδ[ώρου
κλέους Σου[νιέως?

Sur l'autre, de forme quadrangulaire, est représenté (sur la face principale) un «banquet funèbre» (abîmé).

N^{os} **1240-1241**. Deux stèles funéraires, érigées sur les tombeaux de deux femmes de Milet. Les mortes sont figurées debout et de face au-dessous d'un arc soutenu par des pilastres; l'une tient un oiseau contre sa poitrine et de la

main gauche une grappe de raisin, l'autre est représentée sous le type habituel d'une matrone, drapée dans un long himation. Inscriptions:

A´) Τυχιχὴ Θεοπόμπου Μειλησία
B´) Ζωσίμη Φιλονείχου Μειλησία

A´) H. 1,46. L. 0,68. B´) H. 0,99. L. 0,44.

No 1240.

N° **1242**. Stèle funéraire trouvée à Rhinéa(?). Deux personnages de face, homme et femme: ᾿Αφθόνητος, (Σωτηρίωνος) et Σωτηρὶς (Φιλουμένης). Sur la base, qui n'a pas été entièrement finie, un animal (cheval?) qui semble plutôt prêt de tomber que de marcher. Travail commun. H. 1,04. L. 0,53.

Sybel, No 532. Fränkel, Epigr. aus Aeg. p. 28, 52.

N° **1243**. Stèle funéraire, trouvée à Athènes. Deux hommes de face, Εὔχαρπος, (Φιλοξένου Μειλήσιος) et Φιλόξενος (Μειλήσιος) dont l'un conduit une paire de bœufs, (mal proportionnés). Dans le fronton un objet dont la nature n'est pas très distincte, mais qui doit être une charrue. H. 0,98. L. 0,65.

Deltion arch. 1885 p. 11, 7.

N° **1244**. Stèle funéraire appartenant à une prêtresse

d'Isis; (mutilée). Le relief est ornée d'acrotères et d'une frise où on lit l'inscription métrique suivante:

Στήλ⟨λ⟩ην Παρθ(ε)νόπης ἴδιος γαμέτης
ἐπόησεν, | Δαϊνης, ἀλόχ(ῳ) τοῦτο χαριζόμενος.

Parthénope est dans l'attitude ordinaire des prêtresses de ce culte; (v. Nos 1270 et 1249); elle tenait le sistre. H.1,00. L. 0,63.

Sybel No 468. Arch. Zeit. 1850 p. 171, 1. CIA. III. 1340.

N° 1262, (2e rangée). Stèle funéraire, trouvée à Athènes (Céramique), en 1870. Deux femmes de Milet (Μιλήσιαι): Ἰλάρα, (Κλέωνος) et Ζωσάριον (Κλέωνος), deux sœurs évidemment, debout, se donnent la main. Les lettres de l'inscription sont gravées l'une au-dessous de l'autre, en ligne verticale, comme on le voit ordinairement sur les monuments de l'art chrétien. Une cavité en forme de coquille que l'on voit sur le marbre reste inexplicable. H. 0,65. L. 0,36.

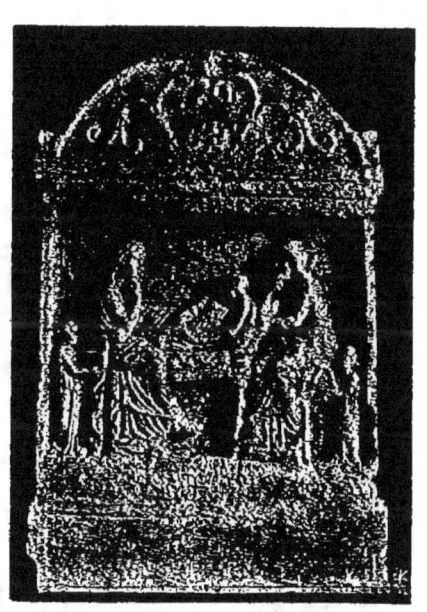

No 1260.

Sybel, No 475. Daremberg-Saglio Dict. I, 2 p. 1533. Arch. Zeit. 29 pl. 42. CIA. III 2716.

N° 1261 (2e rangée). Stèle funéraire. Une femme, éten-

due sur un lit, est veillée par deux autres femmes assises de part et d'autre du lit. A chaque extrémité un enfant tenant divers objets. L'inscription est mal conservée; on saurait lire:

Φιλτὼ Ἀργιφάνου ?
.... καὶ Πυθίλλης
... Χρηστὴ χαῖρε

H. 0,65. L. 0,52.

BCH., 1881 p. 358.
CIA. III 2587 a.

N° **1260**, (2e rangée). Stèle funéraire trouvée à Athènes, en 1870. Sous un arc soutenu par des pilastres : homme debout dans un vaisseau à voile tenant probablement une rame; à côté de lui se voit un très jeune homme nu, son fils probablement.

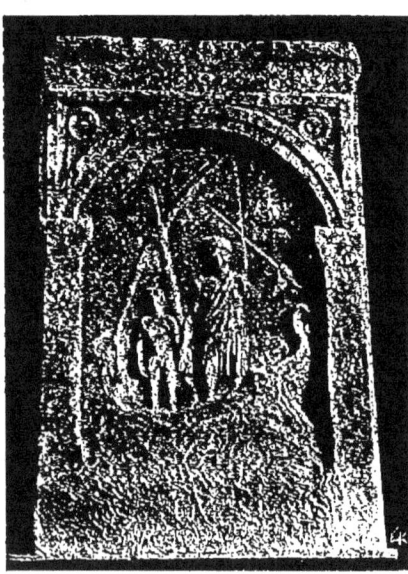

No 1260.

Inscription:

Ἀλέξανδρος Ἀλεξάνδρου Μειλήσιος

H. 0,63. L. 0,52.
BCH, 1881, p. 358. CIA. III, 2587a.

N° **1259** (2e rangée). Stèle funéraire, trouvée à Athènes (Céramique). Marbre bleuâtre. Une femme, nommée Ἀσκλη-

πιάς (Καστρικία), est assise sur un siège, les mains levées dans l'attitude de la prière. Type qu'on retrouve souvent dans l'art chrétien. H. 0,65. L. 0,35.

N° **1257**. (2° *rangée*). Stèle funéraire, trouvée à Rhinéa. Une femme assise, nommée Ἐρωτὶς (Ζήνωνος, Ἀντ[ι]όχισσα χρηστή) donne la main à un jeune homme, son frère (?) Ζήνων (Ζήνωνος Ἀντιοχεῦ χρηστὲ χαῖρε). Près d'elle se voit une fillette qui porte une boîte et derrière elle, au fond, on distingue un instrument en forme de gril, qui doit être un métier à tisser. Travail soigné. H. 0,67. L. 0,40.

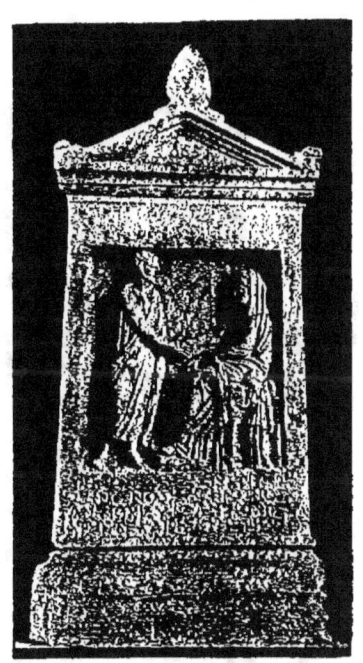

N° 1257.

Sybel, No 489. Le Bas-Reinach, Mon. fig. pl. 115 Fränkel, Epigr. aus Aeg. p. 26 et 77.

N° **1245**. Stèle funéraire, trouvée à Rhinéa. Un jeune homme nu, assis sur un rocher élevé, appuie la tête sur sa main, dans une attitude rêveuse et mélancolique. Un peu plus bas, un enfant nu (endommagé) se tient debout sur le rocher, où est gravée l'inscription:

Λεύκιε Αὐφίδιε Δάμα, χρηστὲ καὶ ἄλυπε χαῖρε

H. 1,06. L. 0,51.

Annali 1837, 124. Sybel, No 465.

N° **1246**. Stèle funéraire, trouvée à Athènes (?). (Le relief a beaucoup souffert). Deux personnages, homme et femme, accompagnés d'un enfant, se donnent la main. Deux hommes de face, tous deux presque de même grandeur, occupent l'autre moitié du relief. L'architrave porte une inscription dont il ne reste que : Διεύχ[ης …
… H. 0,38. L. 0,74.

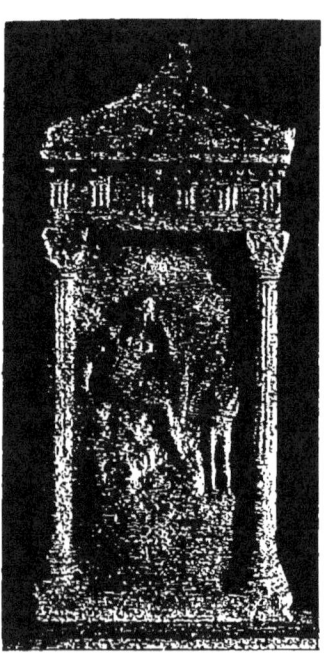

No 1245.

<small>Sybel, No 523. Usener, Sintflutsagen p. 218.</small>

N° **1266**. Stèle funéraire trouvée à Athènes (Céramique). Elle appartenait à un soldat de la Marine romaine, représenté de face, une lance à la main et tenant de l'autre une boîte. Sur le fronton, les lettres D(is) M(anibus). Sur l'architrave: Q. Statius Rufinus, m(iles) classis pr(ætoriæ) Mis(enesis) C(enturia) Claudi inge(nui); vi(xit) an(nis) XXXVIII m(ilitavit) an(nis) XVIII. L'œuvre doit dater du II° siècle de notre ère. H. 0,87. L. 0,47.

<small>CIL III 556 a. Archeol Zeit. t. 24 p. 172 Daremberg-Saglio I fig 1574.</small>

N° **1247**. Stèle funéraire, presque semblable à la précédente. Elle porte l'inscription latine: M. Julius Sabinianus, miles ex. clas. prætoriæ Misenesis Ↄ'Antoni Prisci vixit an-

nis XXX, militavit annis VIII, natio Besus. Dans le fronton un bouclier et les lettres DM. H. 0,88. L. 0,50.

<small>Arch. Zeit. 29, 32. Sybel No 446. CIL III, 2. 6109.</small>

N° 1256. Stèle funéraire, trouvée à Rhinéa. Elle représente un banquet funèbre (V. N° 10?5) où le mort (il ressemble plutôt à une femme) est à demi étendu sur un lit devant lequel se voit une table à trois pieds avec des comestibles et des fruits. Une femme est assise au pied du lit et un jeune esclave, près d'un cratère placé sur un trépied, tient une œnochoé, prêt à verser. Inscr.: Κόϊντος Νόννει(ο)ς (χρησ⟨σ⟩τὲ χαῖρε). H. 0,65. L. 0,37.

<small>Sybel, No 566. Le Bas, Mon. fig. p. 181, 282. Fränkel, Epigr. aus Aeg. p. 25, 68.</small>

N° 1248. Stèle funéraire (Rhinéa) avec fronton et acrotères, divisée en deux plans superposés. Dans la partie supérieure, un homme debout et de face tient de la main droite un instrument à lames dentées (ciseeaux) et de l'autre une épée au fourreau; à côté, une femme. L'homme s'appelle Εὔτυχος (Καίσαρος Ἱππίατρος), un des médecins vétérinaires de César. La femme, Ροδώ (Μενεκρατίδος Μιλησία) est représentée sous le type d'une matrone. Dans la partie inférieure, au-dessous de l'inscription «ἑαυτῷ καὶ τοῖς τέκνοις», une jeune femme debout et de profil tenant un éventail folliforme, et une jenne fille qui s'appuie, en se renversant légèrement en arrière, sur un siège dont les pieds imitent les pattes de lion. H. 0,95. L. 0,37.

<small>Wolters, Baust. No 1803. Pohl, De Grae. med. publ. p. 63, 56.(Dissert.).</small>

N° 1249. Stèle funéraire, trouvée en Attique, divisée en deux plans (la partie supérieure manque). Une jeune femme de face, sous le type habituel d'une prêtresse d'Isis, porte le sistre et le vase caractéristique (situla); près d'elle est un autel embrasé. Au-dessous l'inscription: Εἰσιάς (Σιμωνίδου Μειλησία). Dans le plan inférieur, au-dessous d'un arc à pi-

lastres, une femme sous le type d'une matrone. H. 0,89. L. 0,41.

Sybel, No 456. CIA. III 2728.

N° **1250**. Stèle funéraire avec fronton dans lequel est représenté un bouclier. On y remarque deux trous d'attache. L'architrave porte les noms: Ἴλαρος (Περικλέος Μιλήσιος) Γάϊο[ς.... Ἑρμ.... Les deux jeunes gens, debout, se donnent la main dans une attitude très amicale. H. 1,28. L. 0,60.

Sybel, No 469. CIA. III. 2718.

N° **1270**. Partie droite d'une stèle funéraire. Une femme dans l'attitude d'une prêtresse d'Isis, tenant le sistre. H. 0,94. L. 0,32.

N° **1296**. Stèle funéraire (mutilée). Une femme assise sur un siège; devant elle, de face, une autre femme debout sous le type d'une prêtresse d'Isis. H. 0,87. L. 69.

Sybel, No 2295.

N° **1294**. Stèle funéraire (Rhinéa). Un guerrier, armé d'une épée et d'un bouclier, se tient debout dans un vaisseau, dans l'attitude de l'attaque. Inscription: Νικηφόρε, χρηστὲ χαῖρε. Travail grossier. H. 0,36. L. 0.24.

Sybel, No 518. Expéd. de Mor. 3. pl. 14. Fränkel, l. c. pag. 30.

N° **1293**. Stèle funéraire (Rhinéa). Sous un arc: une femme, Ἀφροδισία (Ἀρτέμωνος), est assise, de face, dans un large fauteuil, un tabouret sous les pieds. A droite, une toute petite figure (une servante (?). Sur la base, au-dessous du relief, plusieurs objets: boîte, corbeille, miroir, etc. H. 0,40. L. 0,33,

Sybel, No 514.

N° **1292**. Stèle funéraire, trouvée à Pylos. Le relief est grossièrement travaillé. Un guerrier nu, coiffé d'un casque et armé d'une lance et d'un bouclier, maintient du genou son adversaire à demi renversé; il est aussi nu et tient une courte épée de la main droite. De part et d'autre du visage

du guerrier est gravé le nom ΨΑΡΤ|ΙΛΕΣ (Χαρτίλης). Du V⁰ siècle. H. 0,42. L. 0,27.

Ath Mitth. 1887 p. 147.

N⁰ **1291**. Stèle funéraire (?; plutôt un relief votif). La partie droite fait défaut. Deux femmes debout ; l'une, qui est de face, lève sa main droite en signe d'adoration (?), l'autre, de profil, avance le bras droit à la hauteur du visage, comme si elle voulait écrire sur le champ. Elles tiennent des bandelettes en guise de guirlandes. A droite des traces d'une troisième personne. Travail peu soigné des temps grecs. H. 0,46. L. 0,42.

N⁰ **1290**. Stèle funéraire, trouvée à Sparte. Marbre bleuâtre. Ce monument intéressant est divisé en deux plans parallèles, dont celui qui porte le relief est plus bas que celui de l'inscription. Un guerrier y est représenté de face ayant son bouclier près de lui ; il est armé d'une grande épée, sur la garde de laquelle il appuie la main gauche, tandis qu'il tient de la droite une grosse massue. Il porte une coiffure conique (un casque), la cuirasse et de hautes chaussures. D'après l'inscription (gravée dans le plan relevé): Μάρκος Αὐρήλιος Ἀλεξις Θίωνος στρατευσάμενος κατὰ Περσῶν. Ἔτη βιώσας Λ, il doit avoir été un des soldats grecs (Phalanx Caracalla ou Légion laconienne) qui ont pris part à la guerre des Romains contre les Parthes. Travail grossier. H. 0,40. L. 0,37.

Ath. Mitth. 1878 p. 412 et 1903 p. 291.

N⁰ˢ **1289, 1288, 1278, 1279, 1280**. Stèles funéraires représentant des banquets funèbres du type habituel, sauf les deux premiers qui sont légèrement modifiés quant à certains détails. La stèle N⁰ 1289, trouvée à Amorgos, porte l'inscription métrique suivante: Σωτηρίαν με τύμβος ἐνθάδε, ξεῖνε, | οὗτος καλύπτει· ὡς γὰρ ἤθελεν δαίμων, | τρὶς δέκα παρασχὼν ἐτεά μοι μόνον ζῆσαι.

Kaibel, Epigr. Sybel, No 519. Gr. 276

N° **1281**. Stèle funéraire. Deux bustes de face; jeune garçon et vieille femme. Ils se nomment, d'après l'inscription, Φορτουνατίων (ἐτῶν Ιδ'), Φαυστεῖνα (ἐτῶν ΕΞ'), ἄλυπε χαῖρε. H. 0,99. L. 0,60.

Sybel, 525. CIA. III I469.

N° **1283**. Grande stèle funéraire (brisée en deux). Une jeune femme, coiffée d'un bonnet et vêtue d'une tunique longue à manches, est debout et de face, les mains abaissées et unies. Type fréquent dans l'art chrétien. H. 1,80· L. 0,51.

Conze, Grabr. No 1176 pl. CCLIX.

N° **1302**. Stèle funéraire, trouvée à Phalère. Une femme, nommée Ἐρασείνη, sous le type d'une matrone, appuie la main gauche sur l'épaule d'un jeune homme, Ἑρμαγόρας, qui se tourne vers elle, tenant à la main droite une tablette. Le nom: Ζωσίμη, a été gravé postérieurement. H. 1,04. L. 0,64,

Sybel, No 459. CIA. III 3132.

N° **1319** (*2° rangée*). Stèle funéraire. Sous un arc: une femme, Σεραπιὰς (Ἀντιόχου, Μεγαρική), est assise sur un tabouret jouant de la cithare (à neuf cordes). Le travail de ce bas-relief n'est pas très fin, mais le motif en est bon. H. 0,70. L. 0,32.

Sybel, No 480. CIA. III 2574.

N° **1318** (*2° rangée*). Stèle funéraire (mutilée). Au bas l'inscription: Μιλτιάδης Διοδώρου χρηστὲ καὶ ἄλυπε χαῖρε. Sous un arc: Miltiade, jeune, debout, appuie la main sur un Hermès; de l'autre côté est un enfant nu, tourné vers le jeune homme. Le motif est assez rare. (Voir N° suivant et 1226). H. 0,69. L. 0,41.

Sybel, No 565.

N° **1317** (*2° rangée*). Stèle funéraire (Rhinéa), avec fronton et métopes où sont représentés divers objets (bucrâne, casque, tunique, etc.). Un homme âgé est assis, la tête ap-

puyée sur la main; près de lui une femme accueille un jeune homme, le mort, qui pose la main sur un Hermès érigé sur une base ronde. L'inscription est en partie perdue; il n'en reste que: Λεύκιε Παχώνιε Ποπλίου υἱέ, χαίρετε. H. 0,70. L. 0,45.

Sybel, No 455.

Nº **1307**. Stèle funéraire, avec fronton, orné d'un bouclier. Sous un arc: une femme assise tient un éventail. Elle prend de la main droite un objet dans une boîte que lui apporte une fillette. Inscr. gravée sur la frise: Εὐτυχία Βαχύλου ἐγ Γαργηττίων. H. 1,18. L. 0,56.

Sybel, No 464. CIA. III1 635a.

Nº **1308**. Stèle funéraire avec fronton, où figure un vase. Deux personnes de face: un homme, nommé Ἐπίγονος (Ἀπολλωνίου ἐκ Κοίλης) et une femme, Ἐλάτη (Μηνοδώρου ἐκ Βερνεικιδῶν), sous le type ordinaire d'une prêtresse d'Isis. L'architrave porte un troisième nom gravé postérieurement: Εἰσίων (Σωσιγένου Μιλήσιος). H. 1,12. L. 0,53.

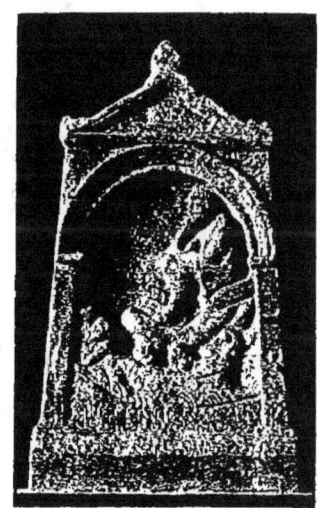

No 1313.

Sybel, No 467. CIA. III 1752.

Nº **1313** (*2º rangée*). Stèle funéraire trouvée à Rhinéa. Sous un arc: un jeune homme assis sur un rocher dans l'attitude d'un homme qui se repose (type d'Hermès au repos). Plus bas, dans un vaisseau, trois hommes, dont on ne voit

que les têtes. La base porte l'inscription suivante: Σπόριε Γράνιε Αὔλου Ῥωμαῖε, χρηστὲ καὶ ἄλυπε χαῖρε. H. 0,70. L. 0,45·

Sybel, No 563. Arch. Zeit. 29, 143 F. Le Bas-Reinach l. c. p. 117.

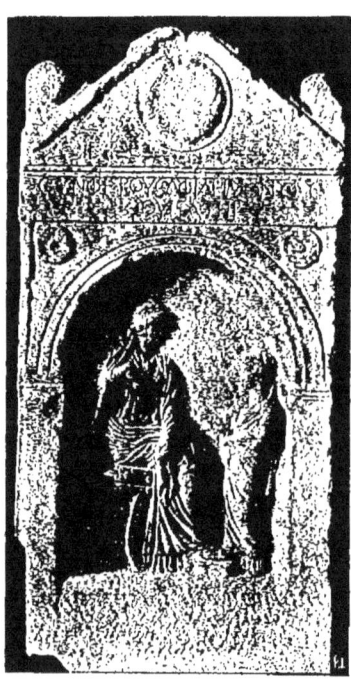

No 1310.

Nº 1309. Stèle funéraire avec fronton, où a été gravée postérieurement l'inscription suivante: Ἐτελεύτησα ἐμϐὶς (ε)ἰς ἔτη πέντε. Dans la frise est gravé le nom du mort, un jeune homme, Θεόφιλος (Διονυσίου Μαραθώνιος). Il est représenté, sous un arc, de face, tenant un oiseau contre sa poitrine et dans la main droite une boule, vers laquelle saute un chien.

Sybel, No 463 CIA, 1460.

NOTA — La stèle porte encore deux autres inscriptions, gravées postérieurement, l'une au-dessus de l arc et l'autre au-dessous: *Καὶ ὁ πατήρ μ' ἀνέστησεν — ἥρωα συγγενείας* (cf. BCH. 10, 310) H. 1,14. L. 0,50

Nº 1310. Stèle funéraire trouvée à Athènes. Sous un arc: une femme de profil, assise sur un siège, regarde une seconde femme, vêtue d'un manteau qui l'enveloppe de la tête aux pieds et qui s'approche d'elle, comme si elle voulait lui parler.

Inscription: Συμφέρουσα, Φιλήμονος θυγάτηρ. H. 1,14. L. 0,58.
CIA. III 3368..

N° **1192**. Stèle funéraire, trouvée à Athènes, près du temple de Zeus Olympien. Le relief représente une scène de chasse au sanglier dans un endroit escarpé, où l'on voit divers animaux : lièvres, boucs, cerfs, etc. Artémidor, le mort, représenté sous les traits d'un jeune homme, vêtu d'une courte tunique, accompagné de son chien, va frapper de sa lance un sanglier, à demi caché à l'entrée d'une grotte et près d'un arbre auquel est suspendue une gibecière. Sur l'architrave on lit le nom du mort :

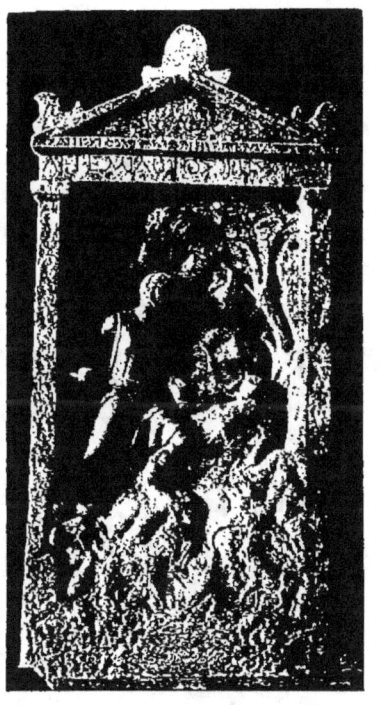

No 1192.

Ἀρτεμίδωρος Ͻ (=Ἀρτεμιδώρου) Βησαιεύς);

un second nom a été gravé postérieurement dans le fronton :

Ἀρτεμίδωρος Εἰσιγένου
Μελιτεύς,

et enfin un troisième sur la corniche du fronton :

Ἀριστοτέλης Ͻ (=Ἀριστοτέλους) Βησαιεύς.

H. 1,50. L. 0,72.

Sybel, No 524. Le Bas l. c. pl. 76. Brückner, Ornament und Form, p. 50. CIA. III 1630.

N° **1193**. Stèle funéraire, en forme d'édicule, trouvée à Athènes, (Céramique) en 1870. Il en manque presque la moitié. Une femme debout et de face, nommée, d'après l'inscription gravée sur l'architrave:

Ἀλεξάνδρα Ͻ (= Ἀλεξάνδρου)?
Ὀῆθεν, Κτήτου γυνή.

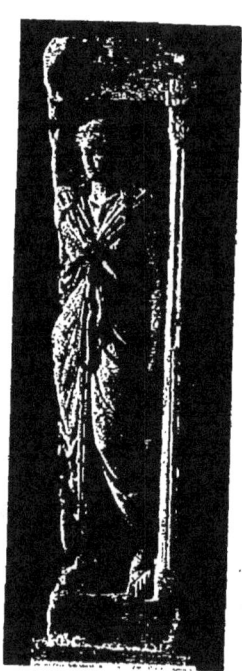

No 1193.

vêtue en prêtresse d'Isis, tient la situla dans la main gauche abaissée et le sistre dans l'autre main, levée à la hauteur de l'épaule. La partie droite de la stèle où était sans doute représenté un second personnage, a disparu. Travail très soigné des temps romains. H. 1,70. L. 0,47.

Sybel, No 447. Arch. Zeit. 1871, p. 17, 4. CIA. III 1898.

N° **1195** (*2ᵉ rangée*). Stèle funéraire avec fronton, (brisée en deux morceaux). Une femme et un homme sont représentés debout et de face (les visages mutilés). Une ventouse, sculptée dans le champ au-dessus de l'homme, indique sans doute que le mort était médecin. L'inscription est mutilée:

....π?]ΑΠΟΥ Μιλησί[α...
Εὔκαρπος ΦΙΛ...

H. 0,59. L. 0,30.

N° **1194**. Stèle funéraire, trouvée à Rhinéa. Elle est en forme d'édicule avec un fronton soutenu par des colonnes de style corinthien, (c'est la forme que l'on rencontre le plus souvent dans les monuments funéraires romains). Sur la base, trois noms, appartenant aux personnes de la même famille; ils ont été gravés à des époques différentes:

Μύστα Μνασέου Λαοδίκισσα, Χρηστὴ χαῖρε,
'Απολλώνιε 'Απολλωνίου, 'Αλεξανδρεῦ, χρηστὲ καὶ ἄλυπε χαῖρε.
'Απολλώνιε Διονυσίου 'Αλεξανδρεῦ, χρηστὲ χαῖρε.

Ces personnages sont représentés sur la stèle de la façon suivante: La femme est assise au milieu de deux hommes, donnant la main à celui qui est tourné de son côté; près d'elle est une fillette et à côté un jeune homme, ayant près de lui un petit garçon. Travail commun. H. 1,22. L. 0,83.

<small>Sybel, No 538. Fränkel, l. c. pag. 27, 79.</small>

N° **1201**. Stèle funéraire avec fronton (Rhinéa). Sous un arc de la forme ordinaire: un homme et une femme se donnent la main; de côté, un jeune homme debout, drapé d'un long himation. Sur la base, on lit:

Αὖλε 'Εγνάτιε, 'Αλέξανδρε, χρηστὲ χαῖρε
Αὖλε 'Εγνάτιε χρηστὲ χαῖρε.

A remarquer le personnage du milieu; c'est un vrai type de Romain. Travail très soigné. H. 0,85. L. 0,55.

<small>Sybel, No 526. Fränkel, Epigr. aus Aeg. p. 27, 83.</small>

N° **1206**. Stèle funéraire (Tanagra) avec fronton encadrant un bouclier; l'acrotère médian se compose de trois rosaces qui étaient ornées de clous de métal (on en voit des traces). Le relief représente une femme assise donnant la main à un jeune homme, vêtu d'une tunique courte, une lance à la main. Sur l'architrave (au-dessus de l'homme):

Ἐπὶ Κρι(το)6ούλῳ et au-dessus de la femme: Ἐπὶ Εὐφροσύνῃ Κριτοβούλου Ἀθηναίᾳ. Travail soigné. H. 1,68. L. 0,75.

Ath. Mitth. 1878, p. 331.

N° **1208**. Stèle funéraire, avec fronton encadrant un bouclier. Sous un arc: une femme assise et devant elle une fillette qui lui présente une corbeille. La morte se nomme : Ζωσίμη (Ἀγάθωνος ἐξ Ἀθμονέων). H. 0,81. L. 0,42.

Sybel, No 529. CIA. III 1508.

N° **1212** (*2° rangée*). Stèle funéraire avec fronton (disparu). Sous un arc: une femme assise sur un tabouret tenant sur ses genoux une fillette qu'elle regarde fixement. Au-dessus (sous l'architrave):

....ΜΙΛΗΣΙΑ

Le nom a disparu. H. 0,79. L. 0,41.

Sybel, No 545. CIA. III 2817.

N° **1215**. Stèle funéraire, d'assez grandes dimensions (mutilée et restaurée). Sous un arc: un homme barbu, debout et de face, vêtu d'un himation, tient de la main droite abaissée une branche ornée de rubans tressés qui retombent sur un globe terrestre décoré de zodiaques et placé sur une petite base quadrangulaire (autel?). Le mort était probablement un homme illustre de l'époque, peut-être un astronome. La stèle a été découverte à Corinthe en 1890. Travail commun des temps romains. H. 1,88. L. 0,89.

Kastriotis, Catal. p. 209.

N° **1222** (*2° rangée*). Stèle funéraire (des derniers temps romains). On y voit une femme assise, mère sans doute des deux jeunes hommes qui se voient debout près d'elle et qui portent des rouleaux à la main. Un quatrième personnage barbu (le père?) se tient à côté et une petite fille apporte un coffret à la femme. Au bas l'inscription suivante:

'Ελλανίχα Ἀντιγόνου Φίλωνι τῷ υἱῷ καὶ
Ἀντίγονος Ἑλλανίχας Φίλωνι τῷ ἀδελφῷ
καὶ ἑαυτοῖς ζῶσιν. H. 0,76. L. 0,57.

Sybel, No 542.

N° **1223** (*3° rangée*). Stèle funéraire (mutilée). Sur l'architrave on lit le nom.... Σωτηρίωνος. Entre deux pilastres: Un jeune homme, le mort, de face, tenant un rouleau à la main; près de lui une femme dans le costume des prêtresses d'Isis avec la situla et le sistre. Travail soigné. H. 0,90. L. 0,50.

Sybel, No 530.

N° **1218**. Stèle funéraire (Rhinéa), à peu près de la même forme que le N° 1194,

No 1219.

mais sans fronton. Aux deux extrémités du relief un jeune homme et une jeune femme, cette dernière couverte d'un himation, sont représentés assis; la femme sur un tabouret et l'homme sur un trône luxueux orné de griffons. Au milieu se trouve un jeune homme, debout et de face, vêtu

d'un himation, dans l'attitude d'un orateur, tenant un rouleau(?) à la main. Au bas, on lit :

Ἀμμία Ἀνδρομαχίδου, Ἀρεθουσία, χρηστὴ καὶ ἄλυπε χαῖρε.
Βόηθε Σάμου, Ἀρεθούσιε, χρηστὲ καὶ ἄλυπε χαῖρε.

Travail assez soigné. H. 0,70. L. 0,74.

Sybel, No 546. Fränkel, Epigr. aus Aegina p. 29, 94.

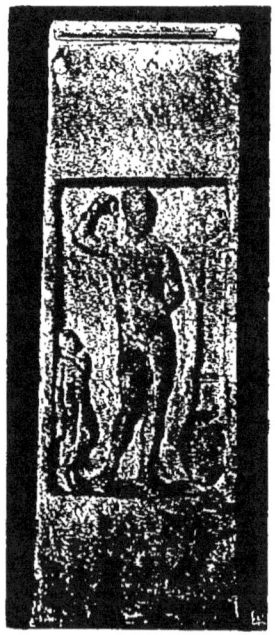

No 1226.

N° **1219**. Stèle funéraire; Banquet funèbre. Un homme étendu sur un lit, à l'extrémité duquel se trouve une femme assise. L'homme tient une patère. Derrière lui une jeune fille debout, visible à moitié, semble le soigner. Deux jeunes esclaves y assistent; l'un est occupé à remplir avec une cruche de petits vases placés sur une table et l'autre tient une œnochoé. Inscription: Δημήτριε Ἀντιοχεῦ Ἀρχιζάφφη(?) χρηστὲ χαῖρε. H. 0.78. L. 0,51.

Sybsl, 555. Le Bas-Reinach p. 115. Fränkel, l. c. p 26.

NOTE. Le mot qualificatif «Ἀρχιζάφφη» reste inexplicable, v. Reinach l. c.

N°**1226**. Stèle funéraire, trouvée à Hermione; jeune athlète, représenté au moment où il se verse de l'huile sur le corps (les mains mutilées) Près de lui, à l'extrémité gauche, un jeune esclave, nu, qui tient le strigile de son maître. Un hermès, placé à l'autre extrémité, ainsi qu'un grand vase, in-

diquent sans doute la palestre. Travail médiocre. H. 0.98.
L. 0.35.

Wolters, Baust. No 1798. Sybel. 534.

Nº **1227**. Stèle funéraire, trouvée à Rhinéa. Banquet funèbre de type habituel ; la femme est assise à côté du lit, sur un tabouret. Inscr.: Σίνδη χρηστὲ χαῖρε. H. 0.91. L. 0.47.

Sybel 540. Fränkel, Epigr. aus Ægina p. 28, 93.

Nº **1231**. Stèle funéraire (Athènes). Trois figures de face et debout: homme, vêtu d'une chlamide boutonnée, portant une lance (?) sur l'épaule, et deux femmes à côté, dont celle du milieu très mal proportionnée. Travail ordinaire H. 0.94 L. 0.61.

Sybel 2419.

Nº **1236** (2º *rangée*). Stèle funéraire, trouvée à Athènes (Céramique). Pierre bleuâtre. Le relief représente un jeune homme debout, enveloppé dans un long himation ; un chien est assis devant lui. Dans le champ, vers la droite, sont représentées en relief deux mains ouvertes, les doigts écartés.

NOTE.— Ce geste caractéristique, d'après d'autres monuments portant des inscriptions explicatives, doit signifier la malédiction d'une personne assassinée. (c. f. BCH. 1882 p. 501. Œst. Jahresheft 1901 p. 9).

Au-dessous de l'architrave, l'inscription:

Χαρίξενος Χαριξένου, Μιλήσιος

Travail soigné. H. 0.76. L. 0.36.

Deltion 1890 p. 83,11 et p. 136.

Nº **1234**. (2º *rangée*. Stèle funéraire avec fronton (brisée et recollée). Sous un arc soutenu par des pilastres : une femme voilée, la morte sans doute, est représentée assise sur un tabouret ayant sur ses genoux une jeune fille qui lui entoure le cou de son bras. A l'extrémité droite, contre le pilastre, hermès d'un homme barbu, de face. A l'autre

extrémité, un homme debout, drapé dans un long himation, le mari sans doute. D'après l'inscription gravée sous le fronton, lui et la jeune fille sont représentés de leur vivant. Inscription :

Ἰατρικὴ Ἀγαθοκλῆ	Εἰρήνη	Εὔοδος
ἐ(κ) Σφηττιῶν	Βούλωνος	Μιλήσιος.
Εὐόδου γυνή	Ἐκ Φυλασιῶν.	Ζῆ.
	Ζῆ.	

H. 0,70. L. 0,45.

<small>Kastriotis, Catal. p. 212.</small>

N° **1239**. *(3ᵉ rangée)*. Stèle funéraire, trouvée à Rhinéa, (la partie supérieure manque). Entre deux colonnes qui soutenaient sans doute un arc: une femme, assise sur un tabouret, le corps couvert depuis la tête d'un ample himation, regarde une petite fille qui est debout devant elle, dans une attitude douloureuse. Inscription:

Ἀγελαὶς Ἰσιδότου, ἄλυπε χρηστὲ χαῖρε.

Elle est gravée au-dessous des personnages. H. 0,60. L. 0,54.

<small>Sybel 486. Expédition de Morée, 3. Inscr. 40, 56.</small>

N° **1232**. Stèle funéraire (mutilée). Sous un arc: une femme debout et de face, en grandeur demi-nature, drapée d'un long himation. Inscription:

Εὐφροσύνη Εἰσιγένους ἐκ Ῥαμνουσίων.

Travail commun. H. 1.02. L. 0.70.

<small>Kastriotis l. c. p. 212.</small>

N° **1233**. Stèle funéraire, trouvée à Athènes. Trois personnes de face, dont celle du milieu est une femme, représentée sous le type des prêtresses d'Isis. Types de Romains.

Inscription:

Μουσαῖος Ἀντιπάτρου | Ἀμαρυλλὶς Ἀντιπάτρου
Ἀλωπεκῆθεν. | Ἀλωπεκῆθεν.

H. 1.17. L. 0.76.

Sybel 461. Ross. Demen 46.

NOTE.—Il n'y a pas de nom gravé à l'endroit réservé au-dessous de la troisième figure. Cette personne vivait probablement encore.

No 1180.

SALLE XIII DES BAS-RELIEFS VOTIFS

(Pl. No 21).

Dans cette salle sont exposés les reliefs votifs. Ce sont des ex-voto offerts aux dieux par des personnages pieux, en hommage ou en reconnaissance d'une guérison, quelquefois aussi à la suite d'un danger quelconque auquel ils auraient échappé; ces monuments sont-ils aussi, pour la plupart, dédiés à Esculape. Parmi ces reliefs votifs, il en est quelques-uns encore qui ont été élevés à des hommes *héroïsés* après leur mort.

Les œuvres en question sont des produits d'un genre particulier de sculpture (comme celui des reliefs funéraires) et faisaient l'objet d'une industrie à laquelle les meilleurs sculpteurs de la bonne époque, ne dédaignaient pas de s'adonner parfois. Parmi les ex-voto dédiés à Esculape, (No 1330-1377 provenant de son sanctuaire à Athènes), quelques-uns sont de vrais chefs-d'œuvre, rappelant de très près les sculptures de l'époque de Phidias et celles des artistes immédiatement postérieurs à ce grand sculpteur.

Ces reliefs votifs sont encore intéressants à un autre égard; ils nous révèlent certaines particularités du culte que les anciens Grecs rendaient à leurs divinités et nous fournissent des éclaircissements sur la foi religieuse du peuple. La plupart de ces œuvres datent des Ve et IVe siècle avant notre ère.

No **1329**. (*à gauche de l'entrée*) Relief votif (mutilé), ex-voto à Pan et aux Nymphes, trouvé à Athènes. On y voit Pan, sortant à mi-corps d'une grotte placée sur une éminence. Trois Nymphes à droite (l'une complètement abîmée) debout, se tiennent par l'épaule devant un autel de pierre brute, où un homme barbu, de taille courte,

Archandre, celui qui offre l'ex-voto, adore les divinités d'un geste caractéristique de la main droite. L'inscription gravée en haut sur la corniche est ainsi conçue:

Ἄρχανδρος Νύμφαις κα[ὶ Πανὶ

Travail de la fin du Ve siècle. H. 0.68. L. 0.75.

<small>Wolters, Baust. 1136. Ath. Mitth. 1879 p. 191 et 1880 pl. VII. BCH. 1881 p. 351. Svoronos, National Museum pl. XLIV p. 243.</small>

Nos 1330 à 1377. Sous ces Nos est rangée la série des

No 1329.

bas-reliefs votifs trouvés dans le sanctuaire d'Esculape à Athènes, sur la pente méridionale de l'Acropole, lors des fouilles exécutées, en 1875-77, par la Société archéologique de Grèce. Ce sont des ex-voto à Esculape, (ordinairement ces reliefs ont l'aspect d'un petit temple à pilastres), représentant presque constamment le même sujet: Esculape seul ou accompagné d'autres divinités et principalement de sa fille Hygie; devant le Dieu est ordinairement un autel vers

lequel se dirigent les suppliants (figurés en grandeur inférieure à celle des divinités), apportant des offrandes qu'ils vont déposer au temple. Tous ces reliefs datent du IV^e ou de la fin du V^e siècle.

N° **1330**. Relief votif en forme de temple (il en manque presque la moitié). Esculape est assis sur un trône luxueux, dont le bras visible est orné d'un sphinx ; le serpent sacré, enroulé à côté du trône, relève sa tête. Hygie se tient debout à côté du dieu, appuyant la main sur le pilastre. Au milieu: autel rectangulaire vers lequel un victimaire, tenant de la main gauche une patère, amène un porc. Des suppliants qui occupaient l'autre extrémité du relief, on ne voit plus qu'un seul et la main d'un second. H. 0.61· L. 0.65.

No 1330.

Sybel 4004. BCH. 1877 p. 159 et 1878 pl. IX. Wolters, Baust No 1145. Svoronos, l. c. pl. XXXV p. 245.

N° **1331**. Relief votif de même forme (en morceaux et mutilé). Esculape et Hygie(?) debout devant un autel vers lequel un personnage, un victimaire, amène au sacrifice un bœuf dont on ne voit plus que les cornes. A droite quatre suppliants, hommes et femmes; le dernier personnage est une

femme qui porte un grand coffre (cista) sur la tête. H. 0.88. L. 0.64.

<small>Sybel 4001. Ath. Mittheil. 1885 p. 258. Svoronos, National Museum pl. XXXVI p. 246.</small>

<small>NOTE.—Tous les personnages de ce relief, de même que ceux de la plupart de cette série, ont surtout les têtes mutilées ou brisées. C'est ce que nous devons sans doute au zèle religieux des premiers chrétiens.</small>

N₀ **1332** Relief votif de même forme, en deux morceaux (fort mutilé). Esculape est debout au milieu, appuyé sur son bâton placé sous l'aisselle; derrière lui, une déesse, Déméter, assise sur un coffre rond (cista mystica)[1], lève la main droite comme si elle parlait; elle est accompagnée de sa fille Korè, qui tient des torches. De l'autre côté, six suppliants, dont les noms sont gravés tantôt sur la base, dans des couronnes d'olivier:

[Θε]οδωρίδης Πολυκράτο(υ)ς, Σώστρατο[ς] Ἐπικράτο(υ)ς,
Ἐπεύχης Διεύχο(υ)ς, Διάκριτος Διεύχο(υ)ς Μνησί[θεος] Μν]ησιθέου

tantôt sur l'architrave :

E...... Θε]οδωρίδης, Ἐπεύχης, Μνησίθεος.

H. 0.86. L. 1.15. Du commencement du IVᵉ siècle.

<small>Ath. Mitth. 1877 pl. 17, 1892 p. 240 et 1895 p. 365. BCH. 1877 p. 153. Svoronos, l. c. p. 247 pl. XXXVI.</small>

<small>NOTE. Deux de ces noms, Mnésithéos et Dieuchès, sont ceux de médecins connus de l'époque. Le sixième adorant, qui se voit sur le pilastre, portait probablement le nom Ἀντι[Φι]λος. c.f. Svoronos, l. c. p. 249. Éphém. arch. 1908 p. 129.</small>

N° **1333**. Relief votif, de même forme (fragmenté et mutilé). Esculape (la partie supérieure du corps manque) assis sur un trône dont les pieds ont la forme de pattes d'ani-

<small>1. D'après d'autres interprètes, ce doit être plutôt l'ouverture d'un puits.</small>

maux (on en voit des traces), tient son bâton placé entre ses genoux. Devant lui est Hygie debout, s'appuyant de la main droite contre un tronc d'arbre. Près d'un autel, d'où la flamme s'élève, le victimaire amène un bélier au sacrifice. De l'autre côté, plusieurs adorants, d'âge et de sexe différents ; le dernier est une jeune fille portant un coffre rond sur la tête. H. 0.80. 1,70.

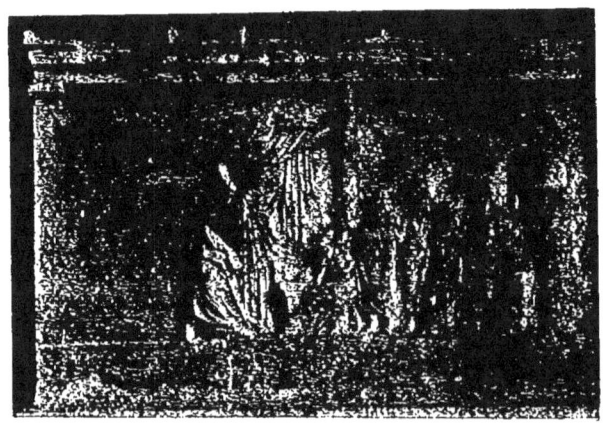

No 1333.

BCH. 1877 p. 160 et 1878 p. 711. Girard, l'Asklépieion, pl. IV p. 101. Collignon, Hist. de la Sculpt. II fig. 190. Svoronos, l. c p. 252 pl. XXXVI, 3.

N° **1334**. Relief votif, même forme (fort mutilé). Esculape debout, appuyé sur son bâton où s'enroule le serpent; près de lui est Hygie, tenant une patère (?) au-dessus d'un autel. De l'autre côté, un serviteur amène un porc au sacrifice et des suppliants qui y assistent en groupe, l'un d'eux

s'avançant vers l'autel; (le relief a beaucoup souffert) H. 0.60. L. 0.84.

<small>Arch. Zeit. 1877 p. 147. Ath. Mittheil. 1892 p. 10, 1. Arndt-Amelung V No 1224. Svoronos l. c. pl. XXXVIII, 2.</small>

Nº **1335**. Relief votif, même forme (mutilé et en morceaux). Esculape est à droite, assis sur son trône; Hygie, debout près de lui, appuie la main contre un tronc d'arbre autour duquel un serpent est enroulé. Devant l'arbre un personnage tient une corbeille plate, où met la main un homme (un prêtre) au visage barbu (effacé); au milieu, un second personnage pose les mains sur un grand autel chargé de fruits. Plus loin venaient les suppliants, dont un seul est encore visible. Sur l'architrave on lit les noms des dédicateurs: Νικίας Ὀῆθεν, Μνησίμαχος Ἀχαρνεὺς.... H. 0.60. L. 0.64.

<small>Ath. Mitth. 1877 Pl. XVI. BCH. 1887 p. 161 et 1878 pl. VIII. Wolters, Baust. No 1146. Arndt-Amelung, V. No 1231. Svoronos, l. c. pl. XXXVI, 4 p. 254.</small>

Nº **1338**. (2ᵉ *rangée*). Relief votif, presque de même forme que les précédents (très mutilé). Esculape est assis et Hygie (Épione?), debout devant un autel, tend la main droite en avant, en signe de protection. Les suppliants, qui occupaient l'autre extrémité du relief, ont disparu à l'exception d'un seul, qui s'approche de l'autel.

<small>BCH. 1877 p. 158. Ath. Mittheil. 1877 pl. XVII. Wolters l. c. No 1149. Svoronos, l. c. pl. XXXVIII, 3 p 257. Arndt-Amelung V. No 1232.</small>

NOTE.—On voit sur l'autel les traces d'une croix peinte en rouge, ce qui fait supposer que le monument avait été utilisé par les chrétiens. H. 0.55. L. 0. 67.

N. **1340**. (2ᵉ *rangée*). Relief votif, même forme; (il n'en reste que deux grands fragments, ceux des deux extrémités). On y peut cependant reconnaitre Esculape. debout, (il n'en reste que les jambes à partir des genoux) et derrière lui Hygie qui se tient également debout. A l'autre extrémité se voit un personnage dans l'attitude d'un adorant

et au milieu des traces d'un autel (?). Le relief rappelle les sculptures du Parthénon. Travail très fin et très soigné de la fin du V⁰ siècle. H. 0.73, L. 0.60.

BCH. 1887 p. 166 No 54. Arch. Zeit. 1877 p. 161. Svoronos, l. c. p. 259 pl. XXXIV.

N° **1341**. (2ᵉ *rangée*). Relief votif, sans corniche. Escu-

No 1841.

lape debout, dans son attitude ordinaire; devant lui un suppliant, de petite taille, vêtu d'une tunique courte et coiffé d'un chapeau conique, lève la main en signe d'adoration. Derrière Esculape, une jeune déesse, Hygie sans doute, tenant un vase (œnochoé) de la main droite abaissée. Elle est accompagnée d'une seconde femme, évidemment une déesse, (Jaso ou Panakeia) dont il ne reste plus que la partie inférieure du corps et la main qui tenait le bras d'Hygie. H. 0.27. L. 0,26.

BCH. 1877 p. 161. Ath. Mitth. 1877 p. 214 et 1880 p. 207. Wolters, l. c. No 1143. Svoronos l. c. pl. XXXIV p. 260.

NOTE. — Derrière le suppliant, on voit des traces de sculpture où l'on croit généralement distinguer la tête d'un cheval. De l'inscription il ne reste que :

AN.....
ΣΟΙ.....

Ce beau relief doit dater de la fin du Ve siècle.

No **1343**. (2° *rangée*). Partie droite d'un relief votif,

(restauré en plâtre), En haut, sur la corniche, on lit: 'Αγα]θὴ Τύχ]η. Dans ce beau relief, il n'y a qu'une seule figure, celle d'une déesse debout qui porte dans les mains un assez grand rhyton ou corne d'abondance; il s'agit probablement d'un ex-voto à la déesse dont le nom figure sur la corniche: L'ἀγαθὴ Τύχη, la «Bona Fortuna» des Romains, qui jouissait

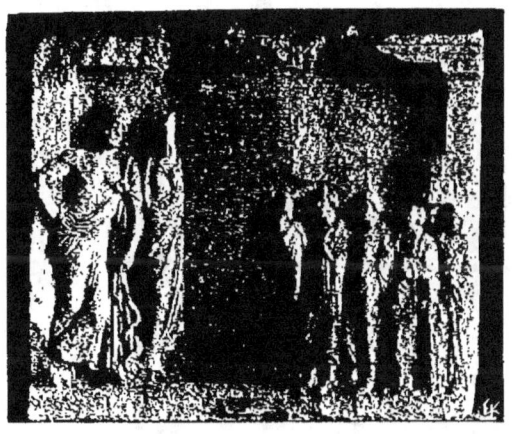

No 1345.

d'un culte fort remarquable à Athènes vers le IVᵉ siècle avant notre ère. H. 0,37. L. 0.50.

Arch. Zeit. 1787 p. 163. Sybel, 4016. Svoronos, l. c. pl. XXXIV, 6 p. 261.

No **1344**. (2ᵉ *rangée*) Relief votif en forme de temple (en fragments et mutilé). Esculape assis et Hygie debout, appuyée sur le dossier du trône d'Esculape (il manque presque la moitié du corps de ces deux figures). Devant le dieu se voit un jeune homme, debout et de face, un des Asklépiades, vêtu d'une chlamyde boutonnée sur l'épaule. De l'autre côté, figurent cinq suppliants (on ne voit pas au

milieu l'autel ordinaire) dont deux sont de petits enfants drapés dans de long manteaux. H. 0.45. L. 0.73.

<small>Arch. Zeit. 1877 p. 146. Svoronos, l. c. pl XXXIX, 3 p. 263. Arndt-Amelung, l. c. V. No 1234.</small>

N° **1345**. (2ᵉ *rangée*), Relief votif (très mutilé, et en deux morceaux), en forme de temple (restauré). Esculape debout, appuyé contre le pilastre ; Hygie se tient également debout près de lui. En face d'eux, plusieurs suppliants (hommes, femmes et enfants) dont le dernier porte un grand coffre (cista) sur la tête. H.0.62. L.0.49.

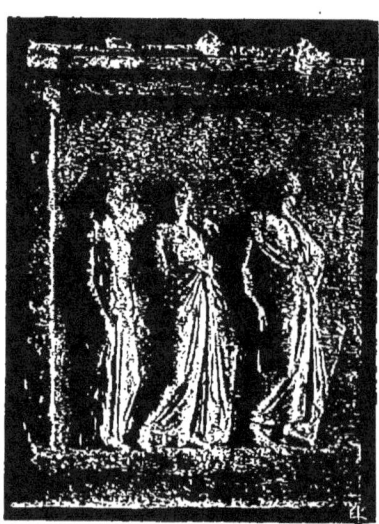

No 1346

<small>BCH. 1877 p. 164 No 35. Arch. Zeit. 1877 p. 145. Arndt-Amelung, V. No 1225. Svoronos, l.c. p 264 pl. XXXV.</small>

N° **1346** (2ᵉ *rangée*). Relief votif de même forme (la partie droite, où figuraient les suppliants, manque). Esculape est debout, appuyé sur son bâton (invisible sous l'aisselle); devant le dieu, comme d'ordinaire, un autel couvert des fruits, (on n'en voit qu'une faible partie). Derrière le dieu, deux déesses debout l'une auprès de l'autre. Ce beau relief rappelle également le style des sculptures du Parthénon. De la fin du Vᵉ siècle. H. 0.49. L. 0,37.

<small>BCH. 1877 p. 66 et 85. Ath. Mitth. 1877 pl. XV. Girard, L'Asklép. d'Athènes pl. III. Svoronos, l. c. p. 264 pl. XXXV.</small>

NOTE.— On reconnait généralement dans ces deux déesses, Hygie et Jaso ou Panakéia ; mais la différence du costume et de l'allure nous fait penser plutôt à Épione et à Hygie (v. No 1352).

N° **1351**. Relief votif, en plusieurs morceaux et fort détérioré. Le peu qui reste de ce curieux relief est trop mal conservé pour que l'on puisse se faire une idée exacte de ce qui y était autrefois représenté. Il figure un plan rocheux et irrégulier avec des cavités et des éminences, sur une desquelles une femme (fort mutilée) est assise au-dessous d'un palmier. Plus loin un personnage, un dieu sans doute, qui tenait dans sa main droite levée un sceptre ou un trident ; il ne reste que la poitrine et le bras droit de cette figure, qui est à demi cachée par le rocher, formant probablement une grotte. Au-dessous, sur un plan inférieur, se voit une cavité dans laquelle un serpent est enroulé ; plus bas un chien et un homme en chlamyde, probablement le dédicateur, qui paraît se diriger, la main tendue, vers la cavité où est placé le serpent. Un second chien se voit plus bas[1]). Du IV° siècle. H. 0.85. L. 0.29.

Arch. Zeit. 1877 p. 157 et 162. Sybel. 4660 et 4804. Svoronos, l. c. pl. XLIX p. 268. Éphém. arch. 1908 p. 104.

NOTE.— Le relief quoique trouvé au même endroit que les précédents, n'appartient pas probablement à la série des reliefs votifs dédiés à Esculape.

N° **1352**. Relief votif (en fragments et fort mutilé). Ce relief intéressant nous apprend, par l'inscription gravée sur la plinthe, les noms des divinités qui entourent Esculape. Ce sont les filles d'Esculape, les déesses Ἀκαισώ, Ἰασώ et Πανάκεια (personnifications de noms grecs dont le sens commun est à peu près synonyme de: *Guérison*). Le dieu est

1. D'après une récente explication du relief par Mr. Svoronos, il représente : l'exposition d'Esculape, nouveau-né, sur le mont Titthion à Épidaure, c. f. Svoronos l. c. et Éphém. arch. 1908 p. 104 et suiv.

assis sur un tabouret somptueux, le serpent sacré au-dessous. Près de lui est Panakéia, jeune fille appuyée sur les genoux du dieu qui l'enlace du bras gauche; elle tient (?) un bâton noueux. Akesso (sans tête) se voit derrière lui, debout, et Jaso entre ces deux figures, à peine visible. Une quatrième femme est assise devant le dieu (il lui manque toute la partie supérieure du corps) avec un enfant nu à côté. Elle doit représenter la femme d'Ésculape, Épione, si on en juge, outre l'allure matronale de la figure, par la lettre H, encore visible au-dessous de la femme, et que l'on doit compléter: H[ΠIONH. Il y avait sans doute plus loin des suppliants, mais cette partie du relief a disparu. Du IV⁰ siècle. H. 0.65. L. 0.54.

BCH. 1877 p 162. Ath. Mitth. 1892 p. 242 Svoronos, l. c. pl XLV et Éph. arch. 1909. p. 146.

N° **1353**. Relief votif (mutilé). Ce relief n'appartient pas à la série des ex-voto dédiés à Ésculape, quoiqu'il ait été trouvé au même endroit que les autres. Il représente un personnage (héros ou dieu?) nu et de face, appuyant sa main gauche, chargée de fruits, sur un hermès imberbe; au fond, en très bas relief, un marteau et deux clous(?). Le sujet est difficile à expliquer. H. 0.71. L. 0.44.

Arch. Zeit. 1877, p. 164. Svoronos, l. c. pl. XLVI, p. 272 et Ephém. archéol. 1908, p. 119 et s.

N° **1358** (*2° rangée*). Fragment de relief votif. Sur le plan inférieur d'un sol irrégulier et rocheux, un homme barbu tenant dans la main gauche abaissée un chapeau conique, amène(?) deux chevaux, dont on ne voit plus que les têtes; plus haut, sur une pente rocheuse, une personne debout (la tête manque) qui doit représenter une déesse. Fin travail du V⁰ siècle. H. 0.37. L. 29. Le sujet reste inexplicable.

Arch. Zeit. 1877, p. 161. Svoronos, l. c. pl. XLVI, p. 277 et Éph. archéol. 1908 p 111 et s.

N° **1360** (*2e rangée*). Fragment de relief votif. De ce beau relief on ne voit plus que la figure d'un homme barbu (Esculape ?) âgé et courbé, ayant la chevelure ceinte; il est assis sur un siège à dossier (?), les mains unies sur les genoux, dans l'attitude d'un homme enfoncé dans ses pensées. Il porte une tunique à manches courtes et un himation jeté sur l'épaule. Travail soigné du V° siècle. H. 0.16. L. 0.20. Sujet obscur.

Arch. Zeit. 1877, p. 163. Arndt-Amel. Einzel. V. No 1239. Svoronos, Le Mus. nat. pl. XXXIV, p. 279 Éphém. Archéol. 1908 p. 114 fig. 4.

N° **1366**. Partie droite d'un relief votif (en deux morceaux). Devant un pilastre, qui doit indiquer la sortie d'un édifice, s'étend un escalier de trois degrés, que trois jeunes filles (mutilées) descendent. Deux autres, qui les précèdent, sont déjà descendues. Ce sont probablement des suppliantes qui sortent du temple d'Esculape. Dans la partie disparue figuraient évidemment les divinités. H. 0.45. L. 0.39.

Sybel, 4235. Svoronos, l. c. pl. XLV, 7, p. 285. Éphém archéol. 1908 p 117.

N° **1369**. Relief votif (mutilé et en fragments; recollé). Esculape y est debout (la tête manque) dans son attitude ordinaire; derrière ce dieu, Athéna, en égide, (on ne rencontre que très rarement cette divinité sur des reliefs votifs à Esculape); elle est appuyée sur son bouclier dans une attitude rappelant celle de la Parthénos. A gauche, l'autel indispensable et un des suppliants; dans la partie disparue figuraient sans doute encore d'autres suppliants. H. 0.70. L. 0.48.

Arch. Zeit. 1877, p. 155. Ath. Mitth 1892, p. 251. Arndt-Amel. No 1237. Sybel, 4006.

N° **1362**. Relief votif (grand morceau, mutilé). On y voit Esculape assis; derrière ce dieu il y avait une autre personne assise, probablement Épione, dont on ne voit plus qu'une légère trace. Les deux fils du dieu, Podaleirios et Machaon, ce dernier vêtu d'une chlamyde boutonnée sur

l'épaule, se tiennent debout, l'un à côté du père et l'autre devant lui, à proximité d'un autel. A droite, un groupe de suppliants, parmi lesquels un victimaire amenant une brebis au sacrifice. H. 0.63. L. 052.

<small>Arch Zeit. 1877, p. 147. Sybel, 4018. Svoronos, l. c. pl. XL, 1, p. 282.</small>

Nº **1377** (*au milieu de la salle*). Relief votif (restauré dans sa forme primitive). Ce relief, destiné à être suspendu

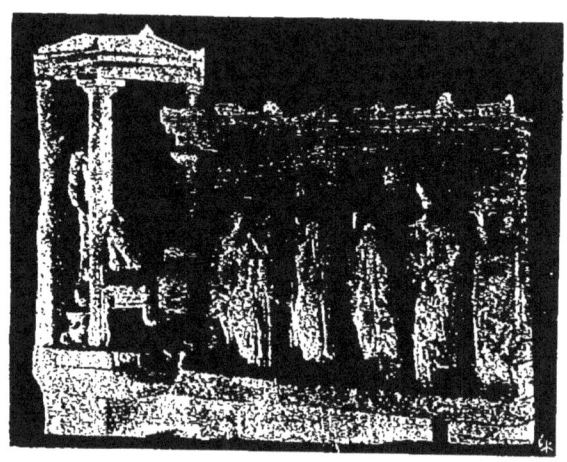

No 1377.

contre un mur pour être vu de ses trois côtés qui portent des reliefs, diffère, par la forme, de tous les autres reliefs votifs exposés dans cette salle. Il se divise en deux parties: l'une est de la forme ordinaire des autres reliefs et il n'y figurent que les suppliants; ces derniers de différents âges et sexes. L'autre, en forme de temple plus élevé, réservée aux divinités, abrite Esculape, sa fille Hygie, appuyant la main sur l'épaule du dieu et une autre déesse (Épione; la tête en fait défaut) as-

231

sise, ayant sur les genoux une patère. Sur le côté étroit de l'édifice édiculaire, extérieurement, figure, en bas relief, une jeune déesse (Hécate?) debout et de face, coiffée d'un modius; elle tient de chaque main une torche. Sur la tranche extérieure de l'autre côté, un hermès à cippe quadrangulaire, au visage barbu, qui doit représenter un dieu (Dionysos). Travail du IV^e siècle. H. 0.60 L. 0.95.

Arch. Zeit. 1877, No 42. Arch. Anzeig. 1891, p. 186. Ath. Mitth. 1892 p. 251. Hartwig, Bendis, p. 11. Éphém. arch. 1909 p. 144.

N° **2565**. Relief votif, trouvé en 1904 à Athènes, près de l'hôpital militaire. L'endroit où ce marbre intéressant a été trouvé (tout près du sanctuaire d'Esculape, sur la pente Sud de l'Acropole) et le sujet qu'il représente, devaient le faire classer parmi les reliefs votifs consacrés à Esculape. Sur une sorte de pilastre, élargi à sa partie supérieure, est sculpté un grand serpent, qui occupe, rampant vers le haut, presque toute la longueur du pilastre, à l'extrémité duquel, au-dessus de la tête du reptile, une plaque en forme de sandale est attachée au moyen de clous en fer. Sur cette sandale figure le dédicateur, homme barbu, en habit long, dans l'attitude d'un adorant. Au-dessous l'inscription: Σίλων ἀνέθ[ηκε]. H. 2.30; de la sandale 0.52.

Ath. Mitth. 1904 p. 212. Archiv fur relig. Wissenschaft, VIII p. 157. Éphém. Arch. 1906, p. 243.

No 2565.

NOTE.— Sur la signification de cet ex-voto plusieurs opinions ont été émises. La plus probante est celle du prof. Tsountas (Éphém. archéol. 1906, p. 243) d'après laquelle il s'agit d'un ex-voto à un héros local nommé : «ἐπὶ Βλαύτῃ» auquel on avait l'habitude de dédier des sandales : Βλαύτη=sandale). D'autres interprètes attribuent la dédicace de la sandale à un vœu fait par le dédicateur et exécuté à la suite d'un heureux pélérinage au sanctuaire d'Esculape.

N° **1380**. Relief votif à Léto et ses deux enfants, trouvé en Thessalie (fort détérioré). A droite on voit Artémis, dans l'attitude d'une chasseresse, vêtue d'une peau de bête et ayant à son côté un cerf, son attribut ordinaire. Au milieu Léto, un sceptre à la main et à gauche Apollon, en costume de citharôde, jouant de la lyre. En bas, la dédicace.

ΓΟΡΓΟΝ . . . Α . (Γοργον[ιλλ]ας?) ΑΝΕΘΗΚΕ
H. 0.80. L. 0.70.

Éphém. archéol. 1900, p. 18. Hartwig, Bendis p. 8. Arndt-Amelung, l. c. V No 1251.

N° **1400** *(3° rangée)*. Relief votif en forme de temple, représentant le même sujet que le précédent; Léto tient dans la main une patère; Artémis sous un type statuaire. H. 0.59. L. 0.61.

Éphém. archéol. 1900, p. 17. Arndt-Amelung V, No 1252.

NOTE.— Ces deux reliefs (1380 et 1400) sont probablement des répliques du même original, qui datait de Ve siècle.

N° **1382**. Fragment de relief votif dédié à Pan, trouvé au Pirée. Au-dessous d'un grand arbre se voit Pan, (mutilé) aux pieds de bouc et portant des cornes; il tenait probablement dans sa main étendue une massue (lagobolon). Dans la partie qui manque figuraient peut-être les Nymphes; IV° siècle (v. N°ˢ 1445-1449). H. 0.49. L. 0.30.

Wolters-Baust, No 1137. Wernicke : Rocher's Lex. III, p. 1361 et p. 1419.

N° **1383**. Moitié de relief votif (la partie droite). Au milieu se trouve un autel derrière lequel est érigée, sur un haut pilastre, une tablette, indiquant sans doute ici, ainsi que sur d'autres reliefs votifs (cf. Jahrb. 1896 p. 99, 56), le

sanctuaire d'une divinité. Devant l'autel était placé un cavalier amenant son cheval, dont il ne reste de visible que l'un des pieds. De l'autre côté, une déesse (Hygie?) debout appuyant la main contre le pilastre. H. 0.53. L. 0.56.

Ath. Mitth. 1899, p. 295, 2.

N° 1398 (*2ᵉ rangée*). Fragment de relief votif. A peu près le même sujet que celui du N° préécdent, mais ici la personne qui se tient debout devant l'autel, et qui tenait probablement une lance de sa main droite levée, était, d'après l'inscription ('A]θενάα ἀνέθ[εκε) Athéna. Il s'agit par conséquent d'un ex-voto à cette déesse, à laquelle ces reliefs votifs sont très rares, ce qui a permis de nier l'existence même d'un culte à cette divinité (cf. Petersen, Die Kunst des Pheidias, p. 42). H.54. L. 0.25.

Ath. Mitth. 1878, p. 412 et 1899 p. 295, 2.

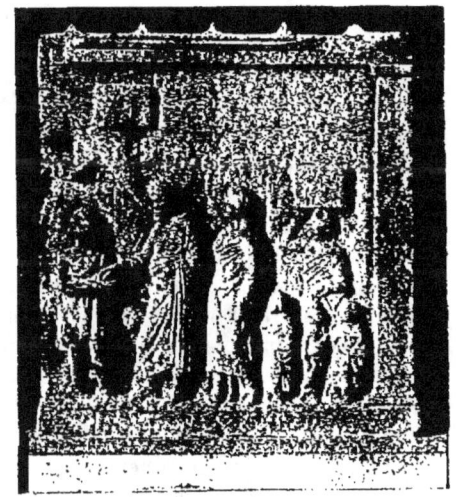

No 1384.

N° 1384. Moitié d'un relief votif, trouvé à Rhamnonte (Amphiaréion). On retrouve ici la même tablette (indication du sanctuaire) placée derrière l'autel (*à peine visible*) et des suppliants, dont le premier, vieillard barbu, retire une offrande d'une corbeille qu'un serviteur du temple tient devant lui. Le relief est un ex-

voto à Amphiaraos, dont un sanctuaire secondaire a été découvert en 1902 à Rhamnonte. Sur l'architrave, les noms des suppliants:

Βοίδιον, Ἱπποκράτης, Εὐάγγ(ε)λος, Αἰσχύλος.

H. 0.54. L. 0.61.

<small>Ath. Mitth. 1899, p. 295. Praktika 1891, p. 18. Arndt-Amelung No 1240.</small>

N° 1397 (*2e rangée*). Relief votif à Esculape (en deux morceaux). Malheureusement une grande partie de cet important relief a disparu; il représente Esculape visitant un malade chez lui. Le dieu est debout, dans son attitude ordinaire, accompagné d'un personnage qui tient un objet dans sa main droite; le dieu reste à quelque distance du malade. Ce dernier est à demi étendu sur un lit somptueusement paré, au pied duquel se voit une personne (une femme?) assise, qui le soigne. Travail assez bon; IVe siècle. H. 0.36.

<small>Ath. Mith. 1892 p. 236 et 1893 p. 253. Aravantinos, Asclépios (en grec) 1907 p. 204.</small>

N° 1396. Relief votif (décret politique), trouvé à Athènes, près de la Gare Théséion, en 1891. Le relief a la forme ordinaire des reliefs votifs, avec la différence qu'il était sculpté à la tête d'une plaque qui portait une inscription dont il reste encore quelques lettres. Il représente, d'après l'inscription de l'épistyle: Amphiaraos (Ἀμφιάραος), debout, dans une attitude qui rappelle celle d'Esculape, tenant probablement une patère; au milieu est un autel, devant lequel un homme debout et de face, le fondateur Artikléidès (Ἀρτικλείδης), se laisse couronner(?) par une déesse, Hygie (Ὑγίεια), qui tient de la main gauche abaissée une œnochoé. Le relief a beaucoup souffert, et par conséquent on n'en peut pas bien discerner quelques détails. Du IVe siècle. H. 0.40. L. 0.47.

<small>Ath. Mitth. 1893, p. 253 et s. Arndt-Amelung V, N° 1215. CIA, IV 2, 85.</small>

Cette sorte de reliefs, dont le musée possède une grande série dans les salles réservées (ils étaient autrefois exposés dans la salle qui contient actuellement la collection Karapanos), ne diffèrent des

reliefs votifs que par l'addition de décrets, actes relatifs à des traités d'alliance, ou de comptes de magistrats, etc. Ils étaient érigés dans les sanctuaires où ils étaient placés sous la protection des dieux. La plupart de ces décrets étaient consacrés à Athéna.

N° **1385.** Relief votif (la partie inférieure manque), trouvé à Égine (fort mutilé). C'était probablement un ex-voto à un jeune homme *héroïsé*, représenté debout derrière son cheval; il porte une lance ou une épée de bronze, attachée à son bras gauche par des clous, et de la main droite levée,

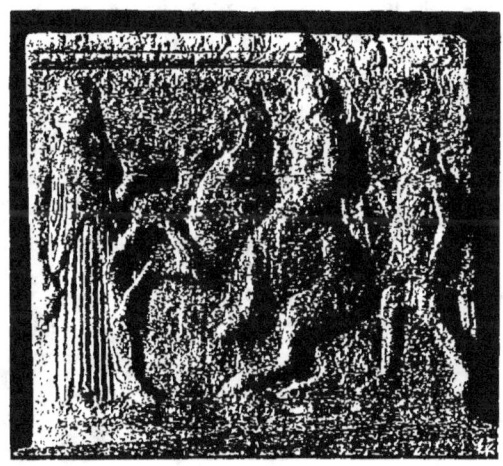

No 1386.

tenait peut-être les rênes du cheval. Le relief, qui faisait probablement partie d'un monument en forme d'édicule, remonte au V° siècle ([1]). H. 0.74. L. 0.95.

Schöll, Arch. Mitth. aus Griechenland, p. 117, 143. Revue archéol. 1845, p. 268. Arndt-Amelung V, No 1257.

NOTE. Les Nos 1394, 1393, 1401, 1948, sont également des ex-voto dédiés à des hommes héroïsés après leur mort; le No 1401 porte l'inscription : Θεόδωρος ἥρως.

(1) Ce relief ne peut être ni une «métope», ni un «monument funéraire» comme on a voulu le prétendre. C'est sans doute un ex-voto

N° **1386**. Relief votif à un homme héroïsé, trouvé à Tanagra. Le héros, cuirassé, monte sur un cheval galopant et tient les rênes de la main gauche; il est accompagné de son esclave, qui porte un lièvre suspendu à une massue placée sur son épaule. Vers le héros se dirige une personne, sa femme évidemment, qui tient une patère et une œnochoé, prête à lui faire une libation; le relief a souffert. Du IV^e siècle. H. 0.60. L. 0.78.

Arch. Zeit. 1875, p. 165. Ath. Mitth. 1878, p. 380, 143. Rocher's Lex. I, p. 2558.

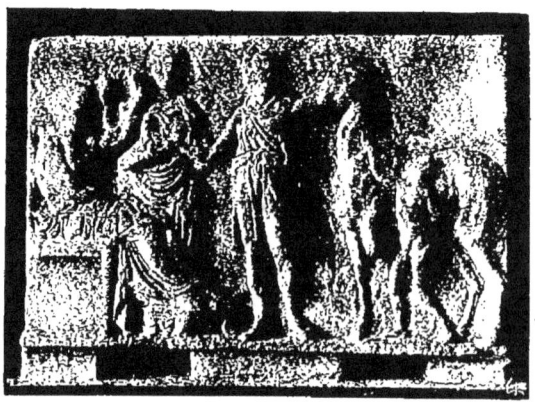

No 1392.

N° **1387**. Relief votif à Esculape (fort détérioré), trouvé à Kythnos(?). On y voit le dieu debout, accompagné de trois jeunes gens nus, les Asclépiades; devant lui une personne âgée, de même grandeur, appuyée sur un bâton placé sous l'aisselle semble s'entretenir avec le dieu; un seul suppliant se voit à l'autre extrémité. H. 1,94. L. 0.55.

Ath. Mitth. 1892, p. 246-251. Éphém. archéol. 1898, p. 240. Aravantinos, l. c. fig. 31.

N° **1392** *(2° rangée)*. Relief votif à Esculape. Le dieu

est assis sur un trône luxueux, le sceptre à la main. Une femme (Hygie?) est debout à côté du dieu et un jeune homme, dont un serviteur de petite taille et nu tient le cheval par la bride, s'avance vers le dieu auquel il offre quelque objet dont Il n'est pas facile de déterminer la nature. Le relief a été trouvé à Épidaure [fort mutilé]. H. 0.71, L. 0.44.

Ath. Mitth. 1886, p. 455.
Jahrbuch, 1887, p. 111, 23.
Ath. Mitth. 1899, p. 296.

N° **1391** *(2^e rangée)*. Moitié d'un relief votif dédié à un jeune homme héroïsé, trouvé à Amphiareion en Attique. Il ne reste que le char d'un quadrige, dirigé par un cocher et monté par un jeune guerrier, armé d'un bouclier; il se tient prêt à s'élancer à terre. Le relief représente un « *apobate* », (jeunes guerriers qui s'exerçaient à descendre du char pendant la course); ce motif, que nous retrouvons sur d'autres monuments anciens, doit sans doute son origine à un grand sculpteur du V^e siècle. L'inscription gravée sur l'architrave n'est qu'à demi conservéeεος ἐγγύην. H. 0.60. L. 0.36.

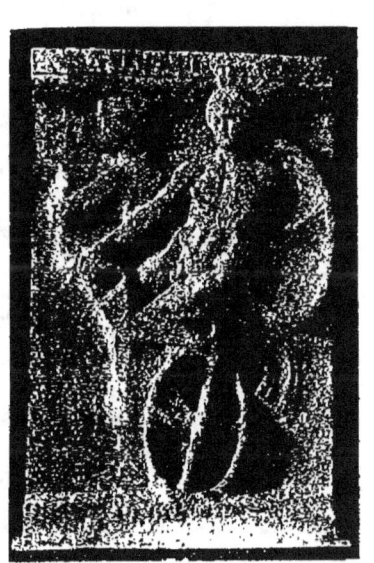

No 1391

Ath. Mitth. 1887 p. 146. Reisch, Gr. Weihgesch. p. 51. Léonardos, Olympia, (en grec) p. 66.

N° **1388**. Relief votif, trouvé à Athènes. Au milieu se voit

un homme barbu à demi nu (Asclépios?) assis sur un rocher rond (omphalos?) la main droite levée comme s'il tenait un sceptre. D'un côté se trouve un jeune homme (un dieu?) de face et debout, vêtu d'un himation qui laisse la poitrine à découvert, de l'autre une jeune fille, une déesse sans doute, tournée vers le dieu et soulevant son manteau au-dessus de l'épaule. Style du V⁰ siècle. Tous les personnages de ce beau relief sont fort endommagés. H. 0.60. L. 0.55.

BCH, 1877 p. 157. Ath. Mitth. 1878, p. 166, 1 et 1880, p. 219. Sybel, 4017.

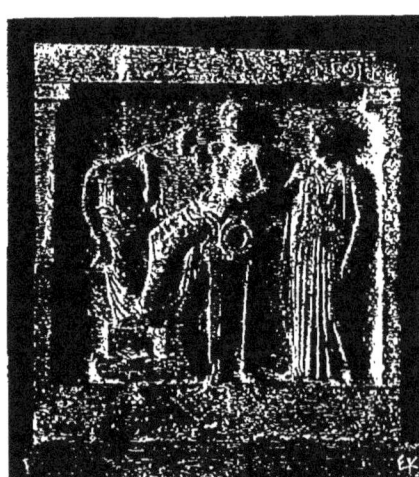

No 1389.

N° **1389**. Relief votif (mutilé vers l'angle droit) trouvé à Athènes. Il représente à peu près le même motif que le précédent. Au milieu se voit un jeune homme (Apollon sans doute), assis sur un haut trépied, les pieds appuyés sur une base à deux degrés (cf. N° 2756). De chaque côté, une jeune femme debout (Léto, Artemis); l'une d'elles pose la main droite sur l'épaule du jeune dieu et l'autre (la tête brisée) s'appuie sur un bâton recourbé (un arc?). Sur l'architrave l'inscription mutilée:... Βαχχίο(υ) ἀνέθηκε. H. 0.79. L. 0.70.

Arch. Zeit. 1865, 54. Le Bas-Reinach, p. 70. Wolters, Baust. No 113'.

Rochers, Lexicon I, p. 453, 600, 1977. Overbeck, Kunstmyth. p. 282. Reisch, 1. c. p. 134.

N° **1390** *(2e rangée)*. Relief votif, trouvé à Thyréa (Loukou). Une jeune femme: Ἐπίκτησις *(personnification du mot Acquisition)* est assise sur un trône orné de Sphinx, tenant sur ses genoux une coupe dans laquelle vient manger un serpent *(à peine visible)*, qui sort d'un arbre voisin. En face d'elle, plus bas, une seconde femme, de petite taille se tient debout, placée (comme une statue) sur une base large, une coupe à fruits dans les mains; au-dessus est gravé le nom: Εὐθηνία *(Moisson)*; plus haut, une petite figure féminine, placée également sur une colonnette à chapiteau, semble cueillir des fruits à l'arbre. Ce relief, dont la signification n'est pas très claire, porte au milieu, gravé, le mot Τελετὴ *(la Fête)* et doit avoir été dédié à une divinité favorable à l'agriculture. Travail des temps romains. H. 0.51. L. 0,36.

Sybel, 348. Wolters, Baust. 1847. Ath. Mitth. 1902, p. 266. Rochers, Lexicon III, p. 2124. Schrader, 60tes Winckelmannfestpr. 1900, p. 27

N° **1402**. Relief votif, trouvé au même endroit que le précédent. C'est un ex-voto à Esculape, qui y est représenté debout suivi de ses fils, les Asclépiades: Machaon et Podaleirios et pas ses filles: Akéso, Jaso et Panakéia. Au fond se voit la tête seulement d'Hygie. Plusieurs suppliants occupent l'autre extrémité du relief. L'inscription sur l'architrave a été gravée de nos temps. H. 0.51. L. 0.74.

Annali 1875, p. 114. Wolters, 1. c. No 1150. Ath. Mitth. 1893, p. 254. Schrader, 1. c. p. 6.

N° **1403**. Relief votif trouvé au Pirée (il en manque à peu près la moitié). Une jeune déesse debout et de face (Hécate? v. N° 1416) tient de chaque main une grande torche allumée. Devant elle est placé un autel à deux degrés. Traces d'un suppliant (la main droite). Style du V° siècle. H. 0.80. L. 0.57.

Overbeck, Kunstmyth. p. 509 et s. pl. XIV. Sauer, Festschrift für Overbeck, p. 74. Arndt-Amelung, No 1241.

Nº **1404**. Relief votif à Héraclès (cf. Nº suiv.) trouvé à Ithome (?). Devant l'entrée d'un édifice de style dorique le héros, imberbe, se tient debout, la massue sous l'aisselle, à peu près dans l'attitude de la statue connue sous le nom d'«Hercule Farnèse» et que l'on attribue ordinairement à Lysippe. Devant le héros, à droite, un suppliant qui amène au sacrifice un bœuf et une brebis (il y avait probablement

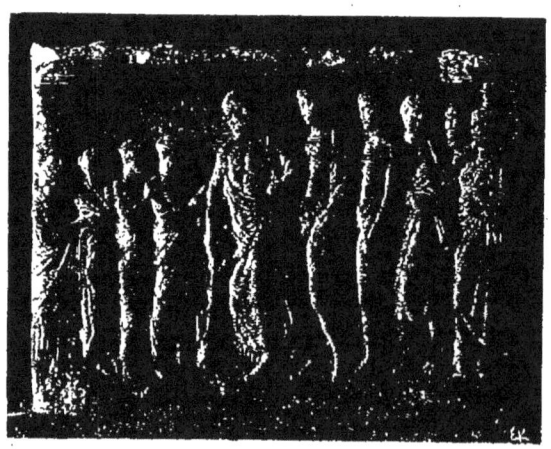

No 1402.

d'autres suppliants dans la partie disparue du relief). Style du Vᵉ siècle H. 0.55. L. 0.51.

<small>Schöne, Gr. rel. No 112. Rochers, Mythol. Lex. I, p. 2157 et 2173. Svoronos, Mus. Nat. p. 58 fix. 46.</small>

Nº **2723**. Relief votif, trouvé en Attique (Maroussi); fort mutilé. On y voit la même façade (le propylon d'un édifice dorique) que dans le Nº précédent. A droite Héraclès, debout, avec la massue dans la main gauche, dans une attitude bien différente de celle de la même divinité sur le relief qui

précède. Il est de face et regarde un jeune homme qui se trouve devant la porte de l'édifice: ce dernier offre probablement quelque objet au héros, qui tend la main droite pour le recevoir (le motif en général n'est pas très clair,

No 1404.

le relief ayant beaucoup souffert, encastré dans les murs d'une église). A gauche se voit un homme âgé, le père probablement du jeune homme, levant une main vers le dieu, en signe d'adoration. H. 0.45. L. 0.57.

Ath. Mitth. p. 351 [Milchhöfer]. Kastriotis, Catal. p. 414.

NOTE. Il s'agit probablement d'un ex-voto à Héraclès, dédié à cette divinité à propos de l'initiation du jeune homme au culte de ce

héros. La ressemblance que l'on constate entre ce relief et celui qui précède, indique que tous les deux sont des reproductions d'un même original provenant des temps les plus florissants de l'art grec; elle témoigne de plus que la provenance généralement reçue pour l'autre relief (Ithome!) n'est pas du tout sûre.

N° **1407**. Relief votif, trouvé au Pirée en 1890. On y voit un homme barbu, un dieu sans doute, qui se tient debout, appuyé sur son bâton; derrière lui se dresse un grand serpent. Devant le dieu sont placés plusieurs suppliants, parmi lesquels un jeune victimaire qui amène au sacrifice un bélier. On reconnaît ici au lieu d'Esculape, *Zeus Milichios* adoré au Pirée. C'est d'ailleurs la présence du serpent chtonique qui assure cette interprétation. H. 0.21. L. 0.31.

Arnd-Amelung V 1245,4. Kjellberg, Asklépios II. p. 37.

N° **1408**. Relief votif, trouvé à Athènes. Esculape, ou probablement *Zeus Milichios,* assis, le sceptre et une patère aux mains. Devant lui plusieurs suppliants, parmi lesquels une femme agenouillée, qui met ses deux mains sur les genoux du dieu en signe de prière. H. 0.50. L. 0.26.

Sybel, 342. Wolters, l. c. No 1139. Arndt-Amelung, V. 1245, 3. Rochers Lex. II p. 2561.

N° **1409** *(3° rangée)*. Relief votif aux Dioscures, trouvé au Pirée(?). L'un des dieux est à cheval. L'autre, à pied, amène son cheval s'approchant d'un homme de petite taille qui se tient debout derrière la proue d'un vaisseau. Le relief est probablement l'offrande d'un marin (cf. Rochers, Lex. I, p. 1163), qui figure sans doute dans le personnage visible derrière le vaisseau. L'œuvre est la reproduction d'un original de la bonne époque. Travail des temps romains. H. 0.45. L. 0.46.

Arndt-Amelung V, No 1245, 1.

N° **1406** *(2° rangée)*. Relief votif, trouvé à Thoricos et dédié au dieu Mèn *(divinité phrygienne personnifiant*

la Lune). Il y est représenté assis sur un oiseau, un coq sans doute, vêtu du costume oriental et coiffé du bonnet phrygien, une coupe dans la main droite. Au milieu se voit une table chargée de fruits et de comestibles et à gauche deux suppliants: homme et femme, évidemment les dédicateurs. L'inscription gravée sur l'architrave est ainsi conçue:

Μιτραδάτης καὶ ἡ γυνή, Μηνὶ ἀνέθηκαν.

Du IIIe siècle. H. 0.32. L. 0.25.

CIA, II, 3, 1593. BCH, 1896, p. 83 et 1899, p.389. Arndt-Amelung, V, No 1247, 1.

Nos 1410 - 1413 et 1415. Reliefs votifs, dédiés à des hommes héroïsés.

Nos 1414 et 1416 *(3e rangée)*. Reliefs votifs à Hékate. La déesse dans ces deux reliefs a une attitude identique à celle du No 1403, où l'on reconnaît ordinairement Déméter(?). Cependant, quant à ces deux reliefs et surtout quant à celui du No 1416, où la présence d'un chien rend incontestable l'attribution de ce type à Hécate, la première interprétation doit être considérée comme la plus sûre.

No 1409.

Sybel, No 3089. BCH, VIII p. 354, 2. Kastriotis, Catal. p. 249.

On remarque sur l'un de ces deux reliefs, de style archaïsant, une petite niche en forme de coquille, sculptée au bas près des pieds de la déesse; elle était sans doute destinée à recevoir les offrandes en menue monnaie. H. 0.50. L. 0.30.

N° **1419**. Fragment de relief (décret politique), trouvé à Athènes. Quatre personnages, barbus, rangées l'un auprès de l'autre se tiennent debout. Celui qui précède semble représenter un personnage abstrait (le Dème?). Au-dessous du relief la formule: ὁ δεῖνα...ἐ[γραμμάτ]ευε. Du V° siècle.

CIA. I 75. Schöne, Gr. Rel. No 59. Arndt-Amelung No 1218, 1.

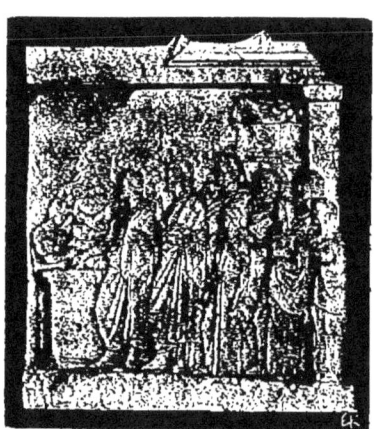

No 1429.

N° **1422**. Relief votif dédié aux divinités chtoniques, trouvé à Tégée. On y reconnaît Pluton assis, tenant le sceptre, et de la main gauche un rhyton. Devant lui une déesse, Déméter, debout, coiffée du modius, le sceptre à la main. Elle est suivie de Korè qui tient une torche et une patère. A droite deux jeunes femmes, dont la première porte sur la tête une amphore et de la main gauche une œnochoé, l'autre un petit vase à anse (situla). Ce sont probablement des personnages attachés au culte de ces divinités ou, d'après une autre interprétation, les dédicatrices de cet ex-voto. Le relief a souffert. Style du IV° siècle. H. 0.62. L. 0.90.

Ath. Mitth. 1880 p. 69 et 1886 p. 206. Arch. Zeit. 1883 p. 225. Rochers Lex. I p. 1801. Arndt-Amelung No 1253.

N° **1429** *(2° rangée)*. Fragment de relief votif à Esculape?, trouvé au Pirée. Plusieurs suppliants, d'âge et de sexe différents, amènent devant l'autel un bœuf au sacrifice.

Deltion, 1889 p. 146, No 41.

N° 1428 *(3° rangée)*. Relief votif à Esculape, trouvé à Épidaure. Deux oreilles sculptées sur ce marbre indiquent qu'il s'agit d'un ex-voto dédié par un malade *(Cutius)*, qui a été guéri; c'est ce que témoigne d'ailleurs l'inscription suivante, en vers latins: Cutius has auris Gallus tibi voverat olim | Phoebigena, et posuit sanus ab auriculis. H. 0.35. L. 0.36.

Éphém. archéol. 1885 p. 199.

N° 1432. *(2° rangée)*. Moitié de relief votif, trouvé à Athènes (Théâtre de Dionysos). Une femme, évidemment Déméter, est assise sur un coffre carré *(cista mystica)*, le sceptre en main (il doit avoir été indiqué en couleurs). Devant elle, une jeune femme, sans doute Korè, debout, appuie le bras droit sur une colonnette à chapiteau qui est placée au fond; la partie disparue du relief renfermait probablement d'autres personnages (v. le N° suivant). H 0.44. L. 0.28.

Sybel, No 861. Arch. Zeit. 1877 p. 171.

N° 1426. Relief votif à Esculape, trouvé à Épidaure (mutilé et brisé en deux). Le dieu se tient debout près d'un autel devant lequel deux suppliants (homme et femme) sont en prière. Les deux Asklépiades, suivis de chiens, se voient à côté de leur père. A l'extrémité gauche trois femmes, dont l'une (Déméter, probablement) assise sur un coffre, comme dans le relief qui précède, tient un objet dans sa main gauche levée à la hauteur de la tête. Des deux autres femmes qui sont debout, l'une porte sur sa main ouverte un lièvre assis. H. 0.39. L. 0.60. Style du V° siècle.

Ath. Mitth. 1888 p. 455, 1892 p. 244 et 1889 p. 294 pl. X.

N° 1431. Relief votif dédié à Zeus *Milichios*, trouvé au Pirée. Le dieu est représenté assis sur son trône, le sceptre à la main; devant lui est placé un autel derrière lequel deux

suppliants, homme et femme, accompagnés d'une fillette, sont en prière. Sur l'architrave, l'inscription:

Ἀρίσταρχη, Διὶ Μειλιχίω.

H. 0.30. L. 0.46.

CIA, II, 3 1579. BCH, 1883 p. 507 Pl. XVIII. Arndt-Amelung, No 1246, 2.

N^{os} **1429a—1430** (*2^e rangée*). Deux fragments de reliefs votifs représentant des suppliants.

No **1424**. Relief votif, trouvé à Épidaure. Enfant nu («Esculape»?) représenté accroupi et de grandeur nature(?) tient un oiseau et quelque autre objet disparu (en bronze) qu'il offre(?) à une fillette debout devant lui; elle tient également un oiseau. Le relief est endommagé. H. 0.57. L. 0.83.

Éphém. archéol. 1909 p. 150 fig. 11.

N^o **1425**. Relief décoratif (autel?) à trois faces sculptées, trouvé à Épidaure (mutilé). Esculape(?) est assis sur un trône ayant près de lui une déesse debout (Hygie?). Dans l'angle, occupant aussi la face étroite, une figure ailée (fort mutilée). Sur la tranche étroite de l'autre côté une jeune déesse de profil, tenant une œnochoé de la main droite levée. Cette déesse est exécutée en style archaïsant. H. 0.62. L. 0.95.

Éphém archéol. 1895 p. 179 pl. VIII. Brunn-Bruckmann No 564.

N^o **1450**. Relief votif, trouvé à Thyréa dédié à un jeune homme héroïsé. Il est représenté de face, vêtu d'une chlamyde rejetée en arrière et tenant son cheval par les rênes (indiquées autrefois en couleurs). Il est accompagné d'un jeune esclave qui tient un casque et une branche de palmier. Au fond, sur un pilastre, est placé un vase funéraire et à gauche un arbre, où rampe un serpent; des oiseaux sont posés sur les branches de l'arbre où est suspendu un bouclier. Au

champ, une cuirasse et une épée (ou une lance). Marbre poli. Travail soigné des temps romains. H. 0.65. L. 0.94.

Expéd. de Morée, III pl. 97. Sybel, 574. Wolters, Baud. No 1812.
Le relief n'est pas assurément une stèle funéraire, comme on l'a prétendu.

N° **1451—1452**. Deux fragments de reliefs décoratifs, trouvés à Athènes (Dipylon). Ils représentent des Éros(?) nus, ailés, rangés l'un auprès de l'autre et tenant les mêmes attributs: des patères, ainsi que des encensoirs ou des cruches (alternativement). Ces reliefs ont servi probablement de frise. H. 0.46. L. 0.25 et 0.80.

Arch. Zeit. 1861 p. 231. Reisch, Weihg. p. 107, 2. Arndt-Amelung, V. No 1254, 11—12.

N° **1453**. Relief votif à Déméter et Korè; il a la forme ordinaire d'un édicule. Au milieu on voit Déméter, assise sur un coffre rond, une torche à la main; Cerbère (à trois têtes; la troisième est invisible) est couché près d'elle. A droite Pluton (type d'Esculape) tenant une patère et le sceptre. De l'autre côté Korè, debout près des genoux de sa mère, dont elle tient la main, s'appuie sur une torche très haute. Plus loin une jeune fille, celle qui a été (d'après l'inscription) consacrée aux divinités, tenant une pomme et s'appuyant sur une branche. Au-dessus d'elle un Éros volant, une couronne à la main. Inscription:

.... Ἀγ]αθόκλειαν τὴν ἰδίαν θυγατέρα Δάματρι
καὶ Κόρᾳ χαριστήριον.

H. 0.50. L. 0.65.

Ath. Mitth. 1877 p 378 No 193.

N°ˢ **1445—1449** (*2ᵉ rangée*). Reliefs votifs dédiés à Pan, provenant de divers endroits où existait le culte de ce dieu[1]. Ces reliefs représentent ordinairement un endroit

1. Notamment d'Éleusis (1445), Mégare (1446), Pirée (1447), Parnès (Attique) (1448) et Sparte (1449).

248

No 1445—1447.

rocheux et plus exactement une grotte où Pan est abrité, jouant de la syrinx (1448). Hermès (N° 1446—48) conduit ordinairement trois Nymphes qui, se tenant par les mains, vont danser autour d'un autel. Le plus souvent y figure la tête d'un personnage barbu avec des cornes, personnification d'un fleuve. Le N° 1448 porte la dédicace:

Τηλεφάνης ἀνέθηκε Πανὶ καὶ Νύμ[φαις.

H. 0.65. L. 0.94.

Arndt-Amelung, Einzelauf. V. (Nos 1243, 2—1254, 8—1254, 7—1254, 6), où l'on trouve la bibliographie. Quant au relief No 1449, cf. Ath. Mitth., 1877 p. 379. CIA, II No 1562.

N° **1444** (*2° rangée*). Relief votif, dédié à Pan et au dieu phrygien Mèn, trouvé près d'Athènes. Pan, debout, joue de la syrinx et tient une massue. Le dieu Mèn (v. N° 1406) est au milieu tenant un sceptre et un coq;

à côté, une déesse, probablement une des Nymphes. H. 0,39. L. 0.44.

BCH, 1896 p. 77. Rochers Lex. p. 2781. Arndt-Amelung No 1248, 2.

N° **1438** (*3^e rangée*). Relief votif, trouvé en Macédoine dédié à Déméter *Karpophoros* (qui favorise les fruits). La

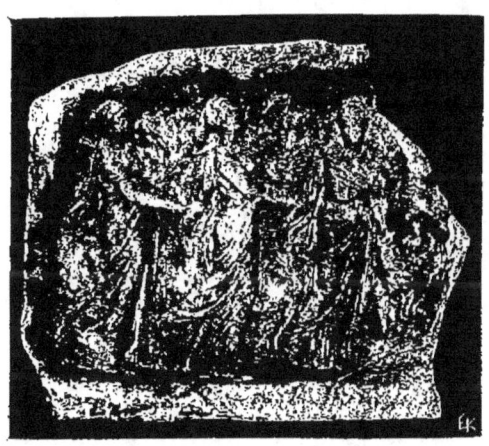

No 1449.

déese, de face, se tient debout devant un autel en flammes, tenant un sceptre (?) et une patère.

inscr.: Εὔι[π]πος Κλεοπάτρας. Ἀμμιανὴ γυνὴ αὐτοῦ,
Δήμητρι Καρποφόρῳ εὐχήν.

Travail des temps romains. H. 0.49. L. 0,28.

Sybel, No 358. Arndt-Amelung, No 1254, 3.

No **1437** (*3^e rangée*). Relief votif aux Dioscures, trouvé à Cythère (mutilé). Les deux héros sont représentés de face, coiffés d'un bonnet conique (le *pilos* caractéristique), tenant

chacun une lance à la main. Le relief qui est grossièrement travaillé, est intéressant en ce qu'il a été dédié, d'après l'inscription, par le gouverneur de l'île de Cythère (ἁρμοστήρ), un Spartiate nommé Ménandre, aux dieux adorés de préférence dans son pays. Inscription:

Μένανδρος ἁρμοστήρ Τυνδαρίδαι[ς.

H. 0.40. L. 0.30.

BCH, 1878 p. 365, 4. Ath. Mitth., 1880 p. 231, Arndt-Amelung, No 1254, 2.

N° **1439** *(3ᵉ rangée)*. Relief votif, trouvé à Aigéira (Achaïe), dédié aux Dioscures. Les deux héros sont représentés (comme dans le relief qui précède), nus, coiffés du *pilos*, une lance à la main. Au milieu, deux coqs qui se font face. H. 0.46. L. 0.31.

Arndt-Amelung V, No 1243, 1. Sybel, No 3103.

NOTE. — Le coq se trouve souvent comme attribut des Dioscures ayant probablement une signification symbolique sur laquelle on n'est pas d'accord (cf. Rochers, Lex. I p. 1171).

N° **1440** *(2ᵉ rangée)*. Partie de relief votif, dédié à Dionysos, trouvé à Thèbes (mutilé). Le dieu, vêtu d'une peau de panthère est assis sur un rocher, tenant le thyrse de la main droite levée. Près de lui une déesse debout, enveloppée dans un long himation. Les visages sont endommagés. Style attique du Vᵉ siècle. Travail assez bon. H. 0.57. L. 0.40.

Le Bas-Reinach, Mon. fig. pl. 56. Schöne, Gr. rel. No 110. Arndt-Amelung, No 1248, 1. Röm. Mitth. 1897 p. 56 et s.

N° **1454**. Relief votif (mutilé), trouvé à Athènes, représentant Héraclès au repos. Le héros est à demi couché sur une peau de lion étendue sur un rocher; la tête de la bête est placée sous le bras, servant de coussin. Type assez fréquent. H. 0.90. L. 0.75.

Deltion, 1888 p. 178 et 1892 p. 40. Röm. Mitth. 1897 p. 56.

N° **1455** Stèle avec relief et inscriptions, trouvée en 1889 au sanctuaire des Muses à Thespies par l'École française.

Pierre calcaire. La stèle, d'après les inscriptions gravées en trois endroits de la plaque et qui ne peuvent pas, à cause de leur mauvais état de conservation, être entièrement déchiffrées, est un ex-voto, dédié aux Muses par un certain Amphicritos (?........ Ἀμφικρίτου Μούσαις ἀνέθηκε). Le relief représente un personnage barbu et monstrueux, à la chevelure hérissée, dont le haut du corps, nu, sort d'une grotte ou

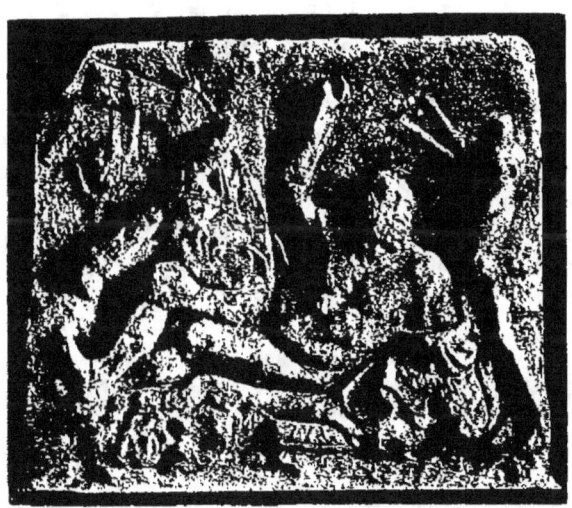

No 1333.

d'une gaîne (formée par la partie inférieure de la stèle, qui fait saillie). Ce personnage étrange, que l'on explique de diverses façons, semble personnifier le mont *Hélicon*, dont le nom, avec celui d'Hésiode, se rencontre dans une ligne de l'inscription:

...Ἡσίοδος Δίου Μούσας, Ἑλικῶνά τε θεῖον.........

La stèle date des temps grecs. H. 1.20. L. 0.50.
BCH, 1890, p. 546 pl. IX-X.

N° **1456**. Relief votif à Héraclès; le héros est représenté sous un type connu, celui de l'Hercule Farnèse (v. N° 1404). Il porte l'inscription: Ζώπυρος εὐχήν. Travail grossier des temps romains. H. 0.47. L. 0.37.
Collignon, Hist. de la Sculpt. II, fig. 222.

N° **1458**. Fragment de relief où est représenté Héraclès sous un type fréquent. Il est debout et de face, tenant de la main gauche la massue, appuyée sur son épaule d'où pend une peau de lion. H. 0.27. L. 0.25.
Sybel, Catal. No 372.

N° **1459**. Fragment de relief votif, trouvé au Pirée (?). Trois personnages (un homme et deux femmes) avec des attributs divers (sceptre, rhyton, patère, etc.) occupent le plan principal du relief; deux en sont assis. Ils représentent sans doute des divinités. Derrière eux, trois Nymphes (dont les têtes seulement sont visibles, comme si elles sortaient d'un rocher), et Hermès, qui précède, comme à l'ordinaire. On ne saurait préciser quelle est la signification du sujet. Style du IV° siècle.
Deltion, 1889 p. 145. Arndt-Amelung, No 1244.

N° **1462**. Relief, trouvé à Éleusis. Héraclès au repos; sur un rocher où est étendue une peau de lion, le demi-dieu repose, tenant uue patère à la main; il tourne la tête vers un Satyre qui est debout derrière lui, dans une attitude curieuse, s'efforçant de jouer de la double flûte. Le héros a suspendu ses armes et un thyrse au tronc d'un arbre placé derrière lui; devant lui est une table; derrière le Satyre, un autel (à peine visible). Le relief a probablement été inspiré par un tableau. H. 0.40. L. 0.49.
Praktika, 1888 p. 27. Röm. Mitth. 197 p. 63. Arndt-Amelung, No 1249.

N° **1457**. Fragment de relief, appartenant sans aucun doute à un sarcophage; trouvé au Pirée. Il est orné d'une

corniche à oves, et représente Héraklès enfant, nu, assis sur un rocher et étranglant les deux serpents. Derrière lui un homme debout, nu, son père Amphitrion, qui s'apprête à frapper les reptiles d'une épée qu'il tient de la main droite. Travail soigné. H. 0.80. L. 0.28.

Robert, Sarcophag-Rel. III p. XXVII. Arndt-Amelunh, No 1264.

NOTE.—La composition entière rappelait probablement un tableau renommé du peintre Zeuxis.

N° **1460**. Fragment de relief votif, trouvé à Athènes (?). Sur un rocher bas un jeune homme est assis tenant un sceptre de la main gauche levée à la hauteur de la tête; il s'agit probablement d'un dieu. En face de cette figure une seconde, drapée, un homme sans doute, dont on ne voit plus que les pieds depuis les genoux. Au-dessous l'inscription mutilée :

[...κ]ράτης καὶ Δημο.... Σ]ιμύλου ὑιῆ ἀνε[θέτην].

H. 0.50. L. 0.45.

Ath. Mith. 1882 p. 320. CIA I 418 g.

N° **1494** *(Au milieu de la salle)*. Grand socle de forme demi-circulaire, élevé sur deux degrés, trouvé à Athènes (près du temple dit Théséion). Il supportait autrefois deux statues, comme l'indiquent les inscriptions suivantes, gravées dans la partie concave du monument :

à droite: Πανδίονα Ἀπολλωνίδου Θριάσιον
 Βάλακρος Ἀπολλωνίδου καὶ
 Ἀρισταγόρας Ἀριστοκλέους
 Θριάσιοι ἀνέθηκαν.

à gauche: Διονύσιον Διονυσίου Θριάσιον
 Πανδίων Ἀπολλωνίδου Θριάσιος
 ἀνέθηκεν.
 Καϊκοσθένης Δίης, Θριάσιοι ἐπόησαν.

H. 0.64. L. 1.70.

Deltion, 1891 p. 25. CIA, II 5 No 1406, β'.

Nº **1495**. Autel de forme rectangulaire, érigé sur une base à deux degrés,,trouvé au même endroit que le précédent (où probablement s'élevait autrefois un sanctuaire d'Aphrodite *Pandémos*). L'autel est orné d'un chapiteau à volutes. D'après l'inscription gravée sur la face principale, ce monument a été érigé par la Boulé des Athéniens à Aphrodite et aux Charites (Grâces). Inscription :

Ἡ Βουλὴ ἡ ἐπὶ Διονυσίου ἄρχοντος ἀνέθηκεν
Ἀφροδίτει ἡγεμόνει τοῦ δήμου καὶ Χάρισιν
ἐπὶ ἱερέως Μικίωνος τοῦ Εὐρυκλείδου Κηφισιέως,
στατηγοῦντος ἐπὶ τὴν παρασκευὴν
Θεοδούλου Θεοφάνου Πειραιέως.

De la fin du IIIᵉ siècle avant notre ère.

Deltion, 1891 p. 126. CIA, II 5 No 1161, β'.

NOTE. — La face supérieure, grossièrement travaillée, devait être dissimulée sous un revêtement de bronze ou d'autre matière.

Nº **1469**. Grand chapiteau corinthien, trouvé au même endroit que le précédent. L'édifice dont ce chapiteau faisait partie n'est pas connu; des temps romains.

Nº **1498**. Sarcophage de forme étrusque (cassé). Cette sorte de monuments, rares en Grèce, a l'aspect d'un lit, sur lequel deux personnages, homme et femme, sont figurés en grandeur nature et demi couchés. L'homme tient ordinairement un rouleau déplié et la femme une pomme. Le sarcophage a été trouvé à Ithaque.

Kastriotis, Catal. p. 270.

Nº **1497**. Sarcophage de même forme, trouvé à Athènes (près de l'Ilissos). Un seul personnage, homme barbu, y est représenté en grandeur nature; la couronne qu'il tient à la main et les rouleaux placés à côté de lui montrent qu'il s'agit d'un homme de lettres. En examinant de près ce monument, on s'aperçoit facilement qu'il était autrefois sem-

blable au précédent et qu'il a été complètement modifié en vue d'une seconde utilisation. Le personnage du milieu, qui était une femme, comme dans le N° 1498, a été transformé en personnage masculin au moyen de retouches malhabiles; la tête a été changée. Quant à l'homme, il a complètement disparu, sauf une partie du tronc, dont on a fait la liasse de rouleaux qu'on voit à côté du mort; les traces de la main gauche, grattée, sont encore visibles.

Deltion, 1892 p. 91.

N° **1493**. Relief votif à double face, élevé à un homme héroïsé; la stèle a dû être érigée au milieu d'un lieu sacré. Sur la face principale figure une représentation de ce qu'on appelle «banquet funèbre». Un homme est à demi étendu sur un lit, devant lequel se trouve une table : au bout du lit, deux femmes assises et une fillette debout près d'un cratère, tenant une œnochoé et des branches d'arbre. Sur l'autre face, l'homme héroïsé est à cheval, tenant une lance, accompagné d'un jeune homme à pied qui tient également une lance et un grand bouclier rond; travail grossier des temps postérieurs. H. 0.60. L. 1.00.

Kastriotis, l. c. p. 269.

N° **1743-1744**. Deux reliefs votifs, occupant une mince partie de deux bases en forme de colonnettes; trouvés à Milos en 1861 (marbre bleuâtre). Athéna ou plutôt son Palladion, (identique à celui des monnaies de l'île de Milos) figure debout sur l'une de ces deux bases, armé d'une lance et d'un bouclier; des serpents sortent symétriquement de côté et d'autre de l'habit étroit qui enserre le bas du corps de la déesse depuis la ceinture. Un grand serpent se dresse à droite; à gauche est un hibou assis.

Inscription : ΕΙϹΕΩ Ἀλέξανδρον [1]).

[1]) Il est plus qu'évident que le mot inexplicable: Ειϲεω (deux fois gravé sur le statue) n'est que celui de l'autre relief: Εἴλεω[ς =ἵλεως ou ἱλεῶ), la lettre Ϲ ayant été gravée au lieu de la lettre Λ.

Sur l'autre base figure une femme «*l'Agathè Tychè*» (la Bonne Fortune) qui se tient debout, sous un arc, dans une attitude rappelant celle de l'Eirénè de Képhisodote (c.f. N° 175), tenant un enfant nu (Ploutos) sur le bras gauche. Elle s'appuie de l'autre main sur un sceptre.

Inscription : Ἀγαθὴ Τύχη Μήλου
(Ε)ἴλεως Ἀλεξάνδρῳ κτίστῃ
(ε)ἱερῶν μυστῶν.

Travail grossier des temps romains.

Sybel, Nos 586—87 (Bibliogr.). Rochers, Lex. I p. 690. Deremb.-Saglis. Dict. fig. 5059. Furtw. Meisterw. fig. 125.

N° **1464**. Relief décoratif (base oblongue), trouvé à Athènes. De ses quatre faces sculptées, deux seulement sont en bon état. Quatre paires de chevaux, surveillées chacune par un jeune homme, occupent l'un des côtés longs de la base. Sur l'autre (fort détérioré) figurent plusieurs personnes debout et en chlamyde. Sur le côté étroit (conservé intact), figure un seul cheval. Le monument supportait une stèle en relief ou une inscription relative probablement à quelque victoier équestre. Style du V° siècle. Long. 1.50. H. 0.35.

BCH, 1881, p. 137. Sybel, No 307.

N° **1746—1747**. Deux autels rectangulaires (ex-voto), toruvés en Attique (Chalandri) ornés de reliefs relatifs à la fête des *Tauroboles* à Athènes, fête en l'honneur du dieu phrygien Attis et de Cybèle. A leurs surfaces supérieures se voient des traces de quatre lions, qui étaient placés à chaque coin. Les reliefs qui occupent les trois côtés de ces monuments presque identiques entre eux, représentent : Cybèle (Rhéa) assise au milieu, un tympanon à côté et un lion accroupi à ses pieds; elle pose sa main droite sur l'épaule d'Attis, debout, coiffé de son bonnet phrygien et s'appuyant sur une massue; à côté un second tympanon. A chaque

extrémité un palmier, auquel sont suspendues une syrinx et des cymbales. Face b: Déméter assise tenant une torche, où s'enroule un serpent; Rhéa avec une patère et un tympanon; Dionysos (?) avec un flambeau à la main et Korè, debout de l'autre côté, tenant deux torches. Au champ, en haut, bucrânes entre des guirlandes. Face c: deux torches croisées, au champ : palmier, tympanon, massue, patère, etc. La quatrième face est occupée par les inscriptions qui suivent.

<div align="center">A'.</div>

Ὁ προγόνοις ἐφάμιλλος ὁ τὴν μεγάλην πλέον αὔξων
Ἀρχέλεως γενεὴν πράξεσι ταῖς ἰδίαις,
ἀντίδοσιν τελετῆς τῆς ταυροβόλου χάριν ἔγνω,
βωμὸν ἀναστήσας Ἄττεω ἠδὲ Ῥέης.
Οὗτος Κεκροπίην αὐχεῖ πόλιν, οὗτος ἐν Ἄργει
ναιετάει, βίοτον μυστικὸν εὖ διάγων,
αὐτόθι γὰρ κλειδοῦχος ἔφυ βασιληίδος Ἥρης,
ἐν Λέρνῃ δ' ἔλαχεν μυστιπόλους δᾷδας,
Δᾳδοῦχός με Κόρης Βασιλ[η(]δος ἱερὰ σηκῶν
Ἥρας κλεῖθρα φέρων βωμὸν ἔθηκε Ῥέῃ,
Ἀρχίλεως τελετῆς συνθήματα κρυπτὰ χαράξας
ταυροβόλου πρῶτον δεῦρο τελειομένης.

<div align="center">B'.</div>

Μετὰ τὴν ὑπατ(είαν) Ὀνωρίου καὶ Εὐοδίου πρὸ
ἓξ καλ(λανδῶν) Ἰουνίων, ἄρχ(οντος) Ἑρμογένους ἐτελέσθη
ταυροβόλιον ἐν Ἀθήναις, ὅπερ παραλαβὼν Μουσώνιος
ὁ λαμ(πρότατος) τῆς τελετῆς τὸ σύνθημα βωμὸν
ἀνέθηκα.

H. 0.35. L. 0.40.

Sybel, 581—582, (où la bibliographie).

N° **1378**. Base rectangulaire, trouvée à Athènes dans le sanctuaire d'Esculape. Elle supportait une offrande consacrée à Esculape, probablement par un médecin. La face principale est ornée d'un relief où figurent deux ventouses et, dans un étui, trois instruments de chirurgie. H. 0.28. L. 0.44.

Sybel, 3279. Arch. Zeit. 1877 p. 166. Daremberg-Saglio, Dict. fig. 1389. Aravantinos, l. c. p. 24.

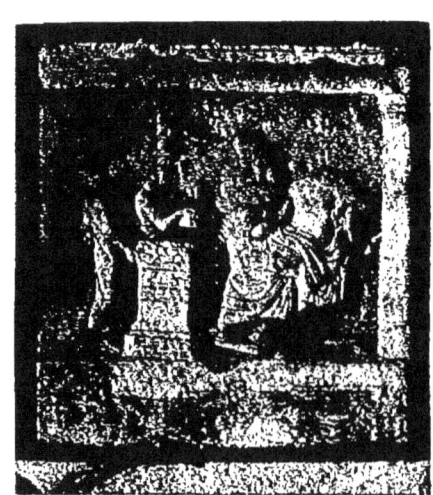

No 1385.

LES BRONZES

SALLES XIV-XVI

(Voir Pl. Nos 33—36).

Ces trois salles, de construction récente, renferment tous les bronzes que possède le Musée National, sauf ceux de la Collection Carapanos qui sont exposés à part et que nous décrirons plus loin.

La collection comprend:

1º Les bronzes trouvés sur l'Acropole, au cours des fouilles exécutées de 1885 à 1889 par la Société archéologique grecque; ces objets proviennent presque tous de la couche dite *persique* (antérieure à l'invasion des Perses en 480 av. J.-C.).

2º Une grande partie des bronzes qui ont été trouvés à Olympie lors des fouilles exécutées par les archéologues Allemands aux frais de l'Empire allemand (1875—1881).

3º Un certain nombre de bronzes qui ont été soit achetés par la Société archéologique, soit trouvés dans des fouilles faites en différents lieux de la Grèce.

4º, Des bronzes découverts dans la mer, près de Cythère en 1900. Ils faisaient partie de la cargaison d'un navire qui fit naufrage à cet endroit, et qui était chargé d'œuvres d'art en bronze et en marbre, transportés de Grèce probablement en Italie, vers les derniers siècles avant notre ère. La plupart de ces œuvres, surtout les marbres (exposés provisoirement dans la galerie à droite de l'entrée, c.f. Nº 2773 p. 71) ont beaucoup souffert de leur séjour dans l'eau de mer. L'œuvre la plus intéressante est la statue de l'Éphèbe,

placée au milieu de la salle XIV (N° 13396) et dont nous parlerons bientôt.

La collection des bronzes du Musée National est d'un haut intérêt surtout pour l'étude de l'art archaïque; les bronzes de l'Acropole et ceux d'Olympie nous fournissent des spécimens précieux de cet art dont ils nous permettent de suivre l'évolution lente, mais admirablement sûre, depuis le VII⁰ siècle jusque au V⁰; on y peut voir comment il emprunte à l'art oriental des éléments qu'il s'assimile peu à peu pour former bientôt un art purement grec.

Les bronzes de la bonne époque de l'art grec ne sont représentés au Musée que d'une manière peu satisfaisante; à côté de la grande statue de l'Éphèbe, de la grande tête du pugiliste d'Olympie, de quelques figurines du V⁰ et du IV⁰ siècle, nous n'avons à mentionner que la série des miroirs à reliefs et quelques petits objets de cette époque.

Vitrine N° 187 *(à droite)*. *Bronzes de l'Acropole. Statuettes d'animaux.* Ce sont pour la plupart des offrandes à la déesse Athéna; quelques-unes pourtant ont servi d'appliques ou de décor à des trépieds, à des vases et à d'autres ustensiles. De style primitif ou géométrique il y en a qui sont aussi du style dit *archaïque,* c'est-à-dire du style qui régnait en Grèce du VI⁰ siècle jusqu'au commencement du V⁰.

N° **6534—6552**. *Chevaux* de style géométrique, rappelant les silhouettes des vases de Dipylon; quelques-uns sont accompagnés d'un poulain (6546-47).— N° **6697**. *Cheval;* (jambes tordues) on y remarque déjà un progrès sensible. La tête de l'animal surtout est d'un style beaucoup plus libre.

N° **6693**. *Moitié* d'un cheval ailé (la tête et la poitrine); de beau style archaïque. La crinière courte et stylisée; les jambes et les ailes sont cassées. Il a servi de décor à quelque ustensile.—N° **6682**. *Lièvre* galopant; applique d'un ustensile. L'envers en est creux. — N° **6660-62** *Statuettes* de

lion assis, de style primitif.— N° **6657-59**. *Idem;* couchés. De très beau style archaïque.—N° **6656**. *Lion* en marche; de style archaïque rappelant les peintures des vases de style oriental.—N° **6690**. *Chat* au galop; il était appliqué comme décor sur une surface courbe.— N° **6692**. *Chien* assis, molosse, de style archaïque et de travail très soigné.

Au rayon du bas sont exposées plusieurs anses de diverses

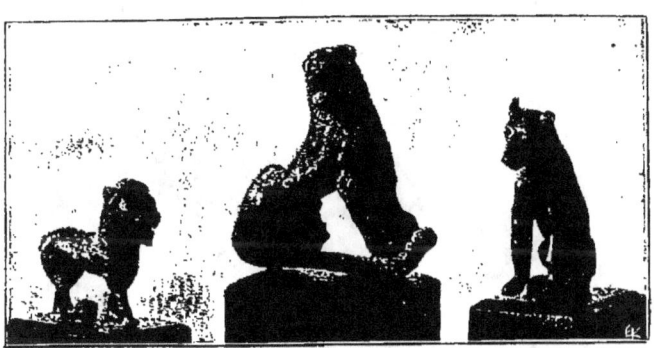

No 6659. No 6664. No 6692.

formes (aigles, lions, etc.) et des manches de patère de forme habituelle. Sur le No 7200 se trouve l'inscription archaïque:

Ἱερὸν ∣ τὲς Ἀθεναίας.

et sur les Nos 7175 et 7178 les dédicaces:

A) Καλικράτες ἀνέθεκεν. B) Θρασυκλείδες ἀνέθεκ[εν.
C) Πολυκλες ∣ ἀνέθεκεν ∣ ὁ κναφεὺς ∣ τἀθεναίαι.

C.f. Lolling, Cat. du Mus. épigr. (en grec) Nos 82, 23, 19, 36.

Vitrine N° 188. *Statuettes d'animaux et oiseaux* de style archaïque avancé. N° **6699** *Porc* en marche (offrande) placé autrefois sur une base· Bien modelé. N° **6688**. *Bouc* galopant, orné d'incisions.— N° **6705**. *Taureau* en marche, placé sur une base carrée; travail très soigné. Le cou de la bête est orné d'incisions ondulées (stylisées).

La tête très bien modelée.—Nº **6700**. *Bélier* galopant (mutilé); la laine est indiquée par de petits cercles incisés.— Nº **6689**. *Idem;* la laine indiquée par des spirales incisées. —Nº **6695**. *Mouton;* sous le ventre l'inscription: Πέσιδος ίχεσία. (Lolling, l. c. No 34).

Nº **6643**. *Coq* combattant(?) de très beau style, rapelant celui des vases à peintures noires. — Nº **6506**. *Chouette* au repos (attribut d'une statuette d'Athéna); fonte

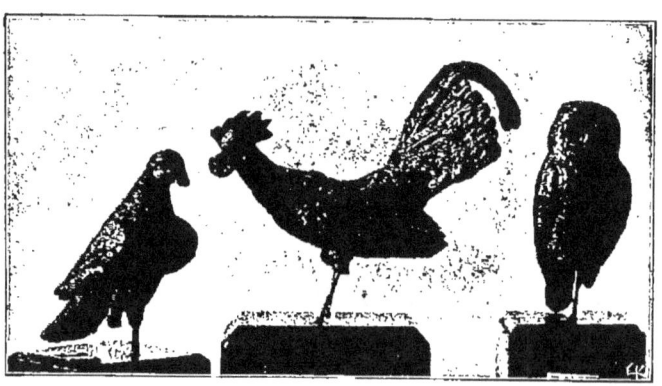

No 6667.　　　　No 6643　　　　No 6506

pleine. Le corps richement incisé.— Nº **6691**. *Oiseau* volant; l'une des ailes est seule étendue. — Nº **6668**. *Aigle* au repos; sur une base circulaire.—Nº **6667**. *Corneille* au repos, les ailes repliées l'une sur autre.—Nº **6505**. *Chouette* au repos.

NOTE.—Pour renseignements plus détaillés nous renvoyons le lecteur au «Catalogue illustré des Bronzes de l'Acropole» (1896) rédigé par l'éminent archéologue M. A. de Ridder et publié par l'Académie des Inscriptions, etc. (p. 165 et s.).

Sur le rayon du bas sont exposés des haches (Nos 6896—6909) et d'autres instruments (6996—7003) qui ont été trouvés cachés dans un mur des temps préhistoriques sur l'Acropole. Cf. BCH, 1888 p. 245.

Vitrine N° 189. *Statuettes de style primitif ou géométrique et de style archaïque,* trouvées sur l'Acropole.
— N° **6616**. *Figurine* primitive, de style géométrique, représentant un guerrier nu qui tenait (à la hauteur de la tête)

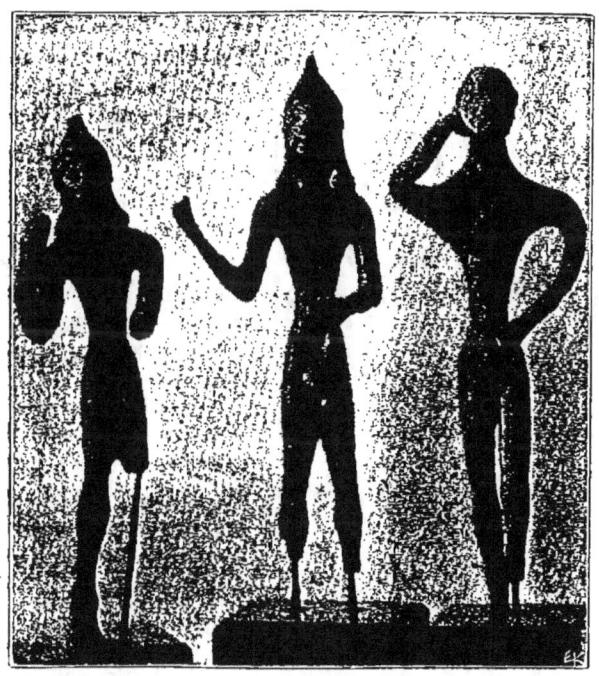

No 6612. No 6613. No 6616.

une lance de la main droite et un bouclier sur le bras gauche; visage losangiforme, nez pointu, oreilles et yeux creux, tronc de forme triangulaire et jambes droites. H. 0,21.
Éph. arch. 1883 p. 46. De Ridder, Cat. des Br. fig. 210.

N° **6620**. Le haut du corps d'une *figurine* semblable ;

mieux modelé, surtout le visage. Les cheveux sont arrangés en tresses courtes et parallèles qui retombent sur le front.

De Ridder, Catal. des Bronzes de l'Acrop. fig. 211.

N° **6593**. *Figurine* (mutilée) de style primitif, représentant un cocher, les mains tendues pour tenir les rênes d'un attelage. Les cheveux, qui encadrent une face allongée et monstrueuse, retombent sur les épaules en tresses symétriquement disposées.

De Rid. l. c. fig. 212.

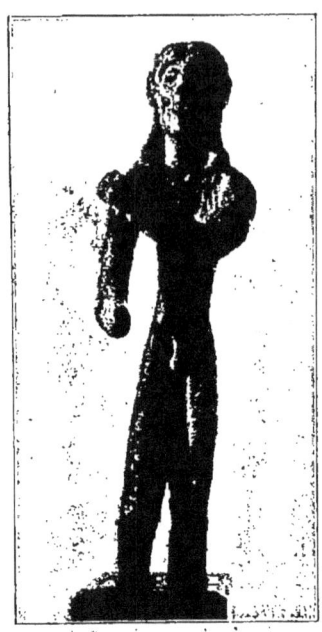

No 6617.

N°ˢ **6612-6613**. *Figurines* de même style; guerriers, coiffés d'un bonnet conique (un casque?).

Éph. arch. 1883 p. 46. De Ridder, fig. 213.

N° **6619**. *Figurine* de sexe incertain, vêtue d'un caleçon à rebord. La tête est coupée net à la partie supérieure, ressemblant à celle de la figurine suivante; le visage, cassé, a disparu. La chevelure, arrangée en tresses horizontales retombe de chaque côté sur les épaules, comme on le voit sur quelques sculptures de style dorique.

De Ridder, l. c. fig. 213.

N° **6627**. *Protome* d'une figurine de style primitif (applique d'une panse de vase). Visage triangulaire, cheveux arrangés en tresses horizontales (v. N° 57 des marbres). Décor gravé.

De Rid. l. c. fig. 214.

N° **6617—6618**. *Figurines* de «combattants» nus (les mains et les jambes manquent). Type primitif, plus développé que celui du N° 6646. Le visage a des traits grossiers, mais déjà dégagés et marqués. Les cheveux, séparés par une raie au-dessus du front, retombent sur le cou.

De Rid. l. c. fig. 215—216.

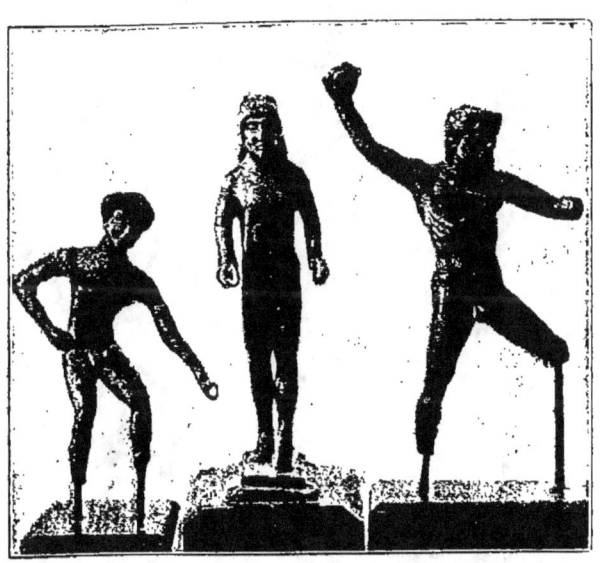

No 6609. No 6598. No 6592.

N° **6587**. *Figurine* d'homme (mutilée) du type des «Apollons» archaïques; la statuette est fort endommagée. N° **6599**. *Idem;* de taille plus courte; placé sur une base ronde portant l'inscr. Σ]οσαν[δϝ....

Lolling, Cat. No 41.

N° **6597—6598**. *Figurines* de même type, placées sur deux bases rectangulaires. Les bras sont fléchis au coude;

les mains tenaient des attributs (arc et flèche?) La chevelure est arrangée comme celle des Apollons archaïques en marbre, retenue par un diadème. (De Ridder, l. c. pl. I, 1, 2).

N° **6606**. *Figurine* d'homme barbu, couronné, (fort endommagée). Les bras sont fléchis au coude (les mains man-

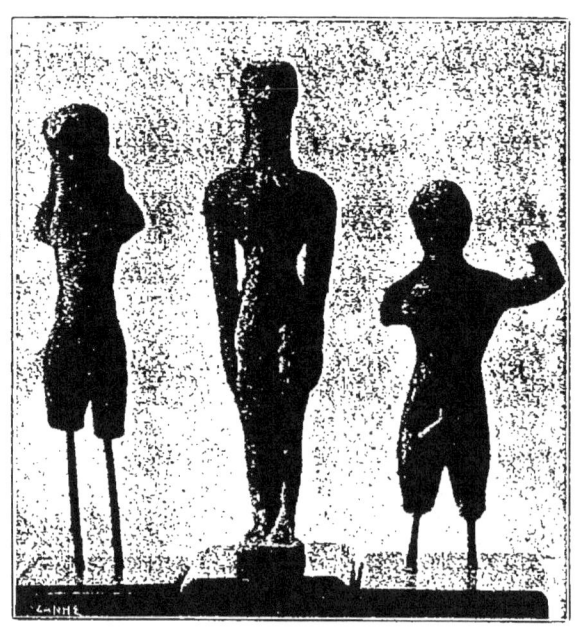

No 6588 No 6503. No 6594.

quent). La chevelure, relevée, forme par derrière un chignon. Style archaïque. (De Ridder l. c. pl. II, 4).

N° **6596**. *Figurine* d'homme, vêtu d'une longue tunique étroite, sorte de fourreau, enserrant le corps et brodée autour du cou. Style archaïque. (De Ridder, l. c. pl. I, 4).

Nº **6603** *(2ᵉ rayon)*. *Figurine* de guerrier vêtu d'une tunique courte et d'une cuirasse incisée de spirales; il est coiffé d'un casque corinthien et tenait une lance de la main droite levée. Style archaïque, déjà assez libre.

De Rid., l. c. fig. 248 p. 269.

Nº **6600**. *Figurine* (les jambes brisées depuis les genoux) de jeune homme, portant un manteau rejeté sur l'épaule. Il est coiffé d'un bonnet plat; la chevelure, en tresses horizontales, retombe sur le dos. La jambe gauche est en avant, la figurine ayant l'attitude de la marche. Style archaïque, attique, déjà assez libre.

De Rid., l. c. fig. 246.

Nº **6592**. *Figurine* (mutilée) d'un Géant qui est sur le point de lancer une pierre qu'il tient de la main droite levée, le bras gauche tendu en arrière. L'attitude en général indique un violent effort, les jambes écartées. Beau style archaïque rappelant celui du Nº 6195 d'Olympie.

BCH, 1888 p. 336. De Rid. fig. 255.

Nº **6614**. *Figurine* (mutilée) d'un cocher(?) nu, les bras tendus et levés, surtout le droit. L'attitude de la statuette est difficile à expliquer à cause du mouvement de la tête, qui regarde en haut. Style déjà assez développé.

Éph. Arch. 1883 p. 46. De Rid. fig. 257.

Nº **6615**. *Idem;* jeune homme nu, en marche, le pied droit en avant, la main gauche levée à la hauteur du visage, comme pour parer un coup. Archaïque, de très beau style. H. 0.20. (De Rid., fig. 265).

Nºˢ **6609** et **6602**. *Figurines* de jeunes hommes nus (cochers). Style archaïque.—Nº **6503**. *Figurine* de femme nue, type rappelant celui des «Apollons»; ce type rare de femme *nue* peut se rapprocher de celui des figurines en ivoire, trouvées près du Dipylon (Nº 776-779 de la Coll. des vases. C.f. aussi Nº 11711).

De Rid. fig. 279.

Nº **6493**. *Figurine* primitive d'Athéna *(Palladion)*, vê-

tue d'une longue tunique serrée au corps, formant diploïdion et tombant par devant en plis symétriques. Les bras sont rattachés sur les cuisses et les pieds nus et réunis.

De Rid. fig. 280.

N° **6450**. *Statuette* de style primitif représentant Athéna

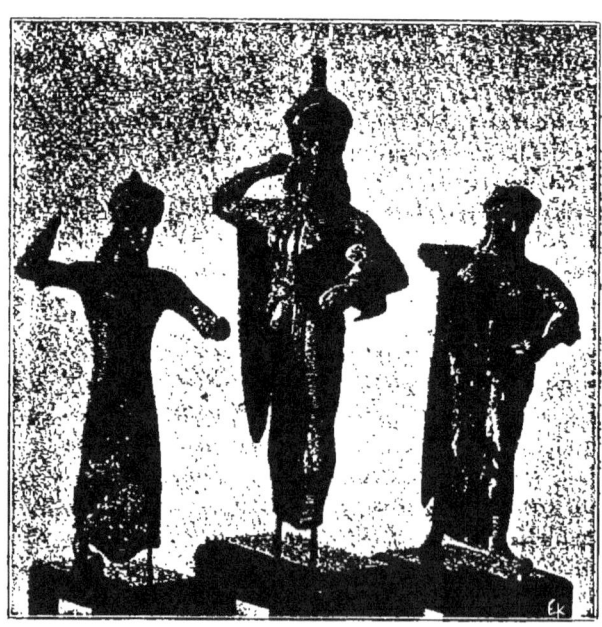

No 6451. No 6457. No 6458

(Palladion) sous un type différent, que l'on peut rapprocher de celui de la statue de Délos (N° 1 des marbres). La déesse est coiffée d'un casque et tenait probablement une lance et un bouclier. Les mains manquent.

De Rid. fig. 285.

N° **6501**. *Palladion,* de très petites dimensions, de type

rare; le corps a à peu près la forme d'une planche qui s'élargit vers le haut, les mains collées sur les côtés; le vêtement est décoré d'incisions.

De Rid., fig. 283.

Nos **6451—6458**. *Statuettes* archaïques d'Athéna *Promachos*, avec ou sans égide, coiffées du casque et vêtues de longues tuniques collantes ou aux plis symétriques; quelques-unes portent l'himation de forme ionienne. Le type archaïque de l'Athéna Promachos (v. No 6447) est pour ainsi dire invariable; la déesse est dans l'attitude de l'attaque, brandissant la lance de la main droite et de l'autre se couvrant du bouclier. Ce type s'est conservé jusqu'à la bonne époque de l'art grec.

NOTE.— Sur la poitrine du No 6453 est gravée l'inscription: ΧΑΡ. (Χαρίας?); c.f. Lolling l.c. No 43.

Dans le rayon du bas sont exposés des anses et des manches de diverses formes et des protomes de Griffons; ces derniers sont (Nos **6633—6641**) des pièces décoratives appliquées sur de grands chaudrons de trépieds. Ils sont tous d'un type identique qui se retrouve à Olympie et dans d'autres endroits de la Grèce. Le cou est richement incisé en écailles, et la tête surmontée d'un bouton; la bouche ouverte, la langue pointue, les yeux saillants ou creux; dans ce dernier cas, la bulbe était d'une autre matière et rapportée. (v. N. 6161 d'Olympie).

C.f. De Ridder, l.c. p. 147 et s.

Vitrine No 190. *Figurines de style archaïque*. No **6514**. *Jeune fille* en marche, vêtue d'un long chiton à diploïdion qu'elle relève de la main droite; la main gauche fait un geste analogue sur l'épaule. De beau style archaïque; la tête est mieux modelée que le corps.

De Ridder, fig. 293.

No **6512**. *Idem;* mutilée et endommagée à l'épiderme.

No **6588**. *Figurine* d'homme nu, du type des Apollons

archaïques (les bras manquent ainsi que les jambes à partir des genoux). Le dos de la statuette (jusqu'aux reins à peu près) est creux, ce qui indique qu'elle a servi d'applique, peut-être à un candélabre.

De Ridder, fig. 222.

N° **6586**. *Statuette* de jeune homme nu, Apollon, de style

No 6514. No 6512.

archaïque assez libre. La main gauche fait défaut et la main droite, légèrement levée, tenait quelque objet (une patère?).

De Ridder, fig. 247.

N° **6607**. *Idem;* jeune homme, nu, en marche (les pieds manquent), les bras fléchis au coude; il tient de la main gauche une flûte de Pan(?) Beau style archaïque.

De Ridder, l. c. pl. II, 1.

N° **6594**. *Statuette* de jeune homme nu (pieds et mains mutilés), de style avancé. Le bras gauche, fléchi au coude, est levé à la hauteur de l'épaule et la tête penchée en avant. L'attitude de la statuette n'est pas claire.

N° **6499**. *Sphinx* assis (mutilé) de style archaïque, plutôt sévère. — N° **6496**. *Idem;* type plus libre (endommagé).

N° **6500**. *Sirène* assise, de style libre; elle est coiffée du modius. — N° **6630**. *Homme* (de très petites dimensions; 0.05), nu, barbu, coiffé d'un chapeau conique. Il a à peu près l'attitude du N° 6592, lançant une pierre de la main droite; le bras gauche, étendu, est couvert d'un manteau pendant, en guise de bouclier. La statuette, placée sur une base courbe, décorait une surface circulaire (d'un miroir?).

De Ridder, l. c. fig. 254.

N° **6515**. *Statuette* de jeune fille, de type archaïque rappelant les statues en marbre trouvées sur l'Acropole. Les pieds et l'avant-bras droit manquent. L'épiderme en est fort endommagé. H. 0.25.

De Ridder, fig. 297.

N° **6680**. *Centaure* de type archaïque; (v. N° 6188 des br. d'Olympie). Au corps humain est rattaché un arrière-train de cheval. En marche, il a les jambes écartées portant sur l'épaule une branche tordue. Il ne reste qu'une petite partie de la base; les pieds de l'homme sont cassés.

De Rid., fig. 98.

N° **6589**. *Figurine* d'un personnage casqué (Amazone?) en marche (le bas des jambes fait défaut). La figurine a servi de décor à un trépied, dont une partie (de l'anse) est encore soudée sur la statuette. L'attitude est celle des statues archaïques emportées dans une marche rapide, la tête tournée en arrière.

De Ridder, fig. 32.

N°⁸ **6622—6624**. *Figurines* de même type et de même sens. — N° **6608**. *Figurine* d'homme nu, placée sur une

base mince. Les mains, relevées à la hauteur des épaules, tiennent un objet courbe qui touche la bouche. Style archaïque. (De Ridder, fig. 244).

N° 6601. *Guerrier* cuirassé et casqué; la partie inférieure du corps est nue (pieds et mains manquent). En marche, il tenait probablement la lance et le bouclier.

Nº **6623**. *Idem;* sans tête. Au bouclier, comme *épisème*, un protome de lion.

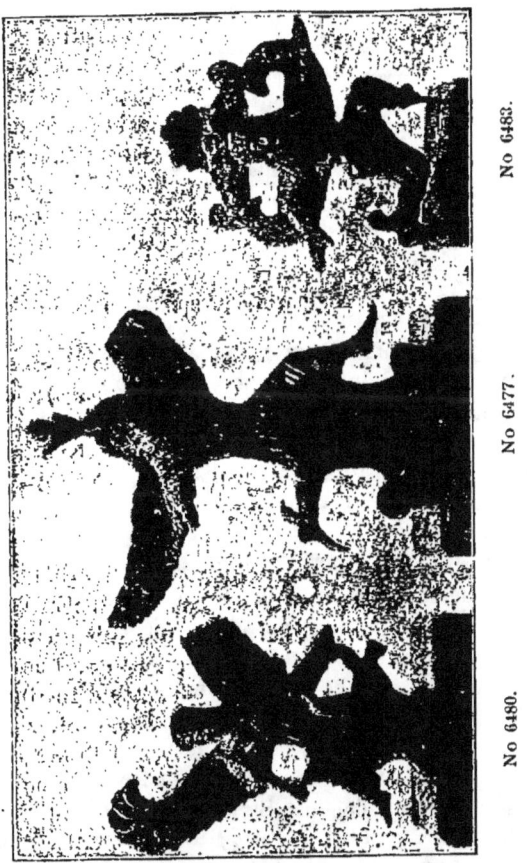

Nº 6483.
Nº 6477.
Nº 6480.

Au 2º rayon: Appliques diverses, décors de vases et de trépieds. Ce sont pour la plupart des figurines, de sexe

18

masculin ou féminin, ailées, dans l'attitude typique de la marche rapide. On ne saurait donner à ces figurines une dénomination précise: elles peuvent représenter des «Nikès» et des «Éros» aussi bien que d'autres génies ou dieux. Leur destination étant décorative, leur attitude s'y adaptait merveilleusement. C.f. De Ridder, l.c. No 799—814.

N° **6484—6485. 6489**. *Type masculin* (de jeune homme nu, ailé).—N° **6477—6483**: *Type féminin* (jeune femme ailée en habit court ou long).— N° **6517—6519**. *Appliques*, en forme de buste d'homme ailé, richement incisées; elles étaient fixées par des clous sur les bords des trépieds.
De Ridder, fig. 273.

N° **6520—6522**. Supports de trépieds en forme de Sirène.
De Ridder, fig. 112.

Rayon du bas: Armes: lances et épées de diverses formes.

N° **6855**. Pointe de lance (à section quadr.); elle porte la dédicace: ΑΘΕΝΑΙΑΙ. A remarquer: les talons de lances N°⁸ **6865 — 6869**. — N° **7005**. Épée de type mycénien, trouvée avec les haches (N° 6894, etc.). — N° **6885—6890**. Pointes de flèche. — N° **6893**. Fragment d'un sceptre(?). (De Ridder, fig. 4).

Vitrine N° 191. *Figurines* masculines et féminines ayant servi de supports de miroirs ou de manches de patères. —N° **6504**. *Support* de miroir; jeune fille en marche, le pied gauche en avant; les mains tendues, tiennent une fleur et une grenade. La figurine est vêtue d'une tunique talaire, brodée au cou et incisée de lignes en zigzag. Le disque s'attachait sur la tête au moyen d'un arc de cercle. La figurine était placée sur une base dont le poids maintenait le miroir debout. Style archaïque.
De Ridder, l.c. Pl. VII. Perrot, Hist. de l'art VIII fig 346.

N° **6559**. *Idem;* de type masculin. Le corps est nu, les mains, levées, tenaient l'attache du miroir, dont une mince partie est conservée. Les cheveux tombaient en nappe sur

le dos, retenus par un diadème orné de deux rosettes. Style archaïque. (De Ridder, fig. 221).

N° **6567—6582**. *Manches* de patères, tous de même type: jeune homme nu, les pieds réunis sur une palmette; les mains levées à la hauteur de la tête, tiennent une seconde palmette soudée sur la tranche du vase (v. N° 557 de la collection Karapanos). Style archaïque. (De Rid. fig. 224-238).

N° **6460-6472**. *Têtes* ou *bustes* de femmes, ayant servi de poignées et d'appliques, fixées par des clous. Elles portent sur la tête un fleuron, qui fait ressortir leur destination décorative. De divers types archaïques.

De Ridder, fig. 323—338.

Rayon du bas: *Fragments* de statues et de figurines. A remarquer, N° **6758**: la main d'un discobole de petite taille.

Vitrine N° 192. Panaches de casques, serpents, têtes de Gorgones, etc., *fragments* et *attributs* de statuettes d'Athéna.

On y trouve encore des *bases* de statuettes, dont quelques-unes portent des inscriptions.—N° **6949**. *base* rectangulaire avec l'inscription archaïque: Μενεκλέδες ἀνέθεκεν.

Lolling, Cat. des Inscr. de l'acropole No 30.

N° **6950** *Idem*; avec traces des pieds et l'inscription: Αἰσχύλος ἀνέθεκε[. (Lolling, l. c. No 10).

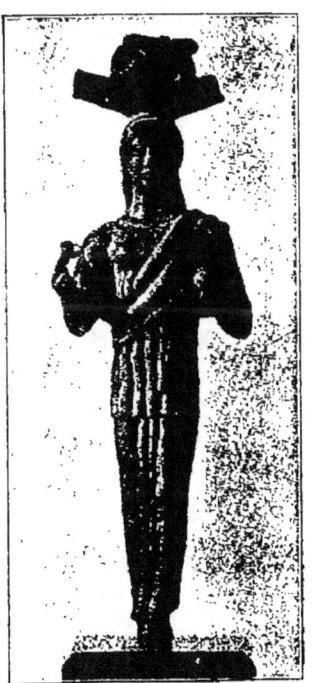

No 6504.

N° **6951** *Idem;* inscription: Φειδιάδες ἀν[έ]θεκεν τἀθεναί[ᾳ. Lolling, l. c. No 43.

N° **6944.** *Base* rectangulaire avec l'inscription (en pointillé): ΚΕ δεκάτεν τἀθεναίᾳ. (Lolling, l. c. No 13).

N° **6948.** *Idem;* inscription: Νικύλος ἀνέθεκεν. Lolling, l. c. No 33.

N° **6941.** *Idem;* rectangulaire, profilée; inscription: Αἰσχίνες Χαρίας ἀνεθέτεν τἀθεναίᾳ ἀπαρχέν. (Lolling, l. c. No 9).

N° **6947.** *Idem;* inscription: Ἀθηναίᾳ ἀνέθεκεν Κλεαρέτε. Lolling, l. c. No 26.

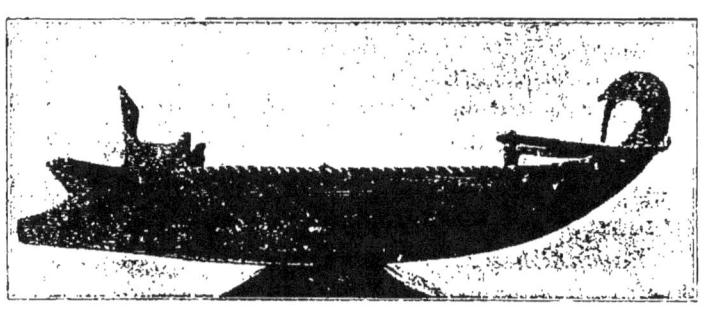

No 7083.

N° **6928.** *Idem;* inscription:ἀπαρχέν, ἀνέθε]κεν τἀθεναίᾳ.' (Lolling, No 66).

Vitrine N° 193. *Divers objets* en différentes matières, à remarquer les flûtes en os, N°ˢ 7206-7209.

Vitrine N° 194. *Figurines et autres objets:* N° **6591.** *Figurine* égyptienne. *Horus* enfant, assis, portant la main au menton, selon le type habituel; *l'Uraeus* sur le front. VI° siècle.— N° **6989.** *Siège* (tabouret) à quatre pieds croisés, se terminant en pieds de cheval.— N° **7023.** *Support* de vase, en forme de trépied bas. Pattes de Griffon.

N° **7038.** Lampe en forme de vaisseau; elle doit avoir

été suspendue par un crochet de fer, placé au milieu. Le bec était à la proue et le trou d'air à la poupe. La forme du vaisseau, purement attique, est celle que l'on retrouve déjà sur des vases géométriques du Dipylon. *Offrande*. Sur l'un des flancs l'inscription: Ἱερὸν τῆς Ἀθηνᾶς. (De Ridder, fig. 95).

N^{os} **6509—6510**. *Têtes de Gorgone;* plaques au repoussé qui devaient être fixées sur une surface plane. Type habituel de la tête de Gorgone archaïque; les serpents, découpés et dressés, encadrent le visage. Les yeux, sur l'une d'elles, sont recouverts d'une matière vitrée. N° **6676**. *Tête* de bé-

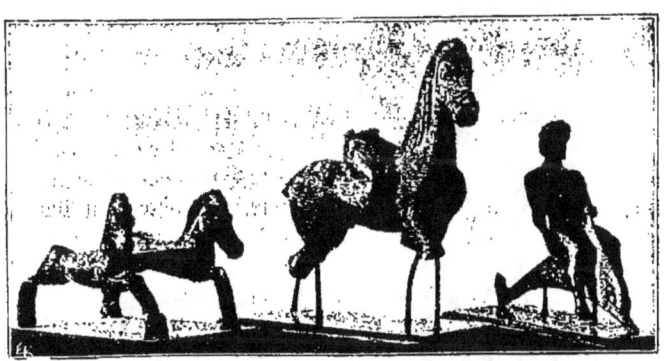

No 6594. No 6688. No 6626.

lier, décor d'un ustensile. Elle porte l'inscription: τὲν ὀχεῖαν με τ[ἀ]θεναίᾳ ἀν[έθεκ]εν. De beau style archaïque.

Lolling l. c. No 61.

N° **6687**. *Cavalier;* le haut du corps fait défaut ainsi que les pieds du cheval. Ce dernier a la crinière longue, arrangée en tresses stylisées. De très beau style archaïque.

De Ridder, fig. 260.

N° **6497**. *Figurine* de Sphinx assis, placée sur une plaque rectangulaire. La poitrine est incisée en écailles; (type rappelant le N. 28 des sculptures. (De Ridder, fig. 108).

N° **6549**. *Deux chevaux* galopant, réunis par une plaque qui portait quelque objet (une offrande). La crinière courte, stylisée, ainsi que la queue. (De Ridder, fig. 155).

N° **6590**. *Tête* juvénile, de grandeur moyenne, de très beau style archaïque, La chevelure, en tresses fines et ondulées, est arrangée en bourrelet circulaire autour de la tête, formant chignon sur la nuque. Les sourcils et les lèvres sont incrustés de cuivre rouge; les yeux remplis d'une matière blanche, avaient la pupille rapportée et d'une autre matière. Les cils sont traités à part, de sorte qu'on peut les compter. Le travail minutieux de cette œuvre, qu'on attribue généralement à une école péloponnésienne, est extrêmement remarquable. H. 0,12.

Ath. Mitth. 1887 p. 372. Collignon, Hist. de la Sculpt. fig 163. Furtwängler, Meisterw p. 80 De Perrot, Hist. fig. 347.

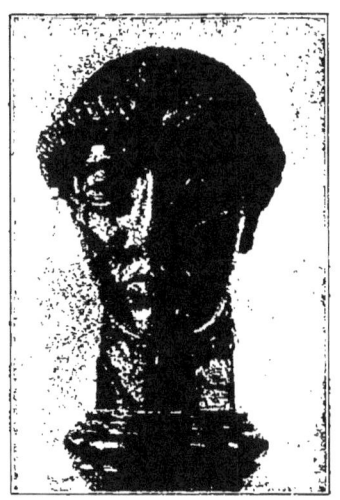

No 6590.

N° **6675**. *Tête* d'homme (le revers est plat) surmontée de deux protomes de chevaux, tournés en sens inverse (applique d'une anse). Style archaïque. (De Ridder, fig. 118).

N° **6648**. *Anse* d'un ustensile *(lame découpée)* en forme de deux lions dressés, les têtes tournées en sens inverse. Motif très ancien, qui rappelle certaines sculptures d'origine orientale. Les détails du corps sont indiqués par des incisions (De Ridder, fig. 14 p. 40).

N° **6625**. *Homme* (revers plat) à demi-couché sur un lit, au-dessus duquel se voit un chien accroupi; décor d'un ustensile auquel il était attaché par des clous. (De Ridder, fig. 267).

N° **6604**. *Silène* de très petite taille (H. 0.03) à pieds de cheval, à demi couché, un rhyton à la main. Style archaïque. (De Ridder, fig. 272).

N° **6490**. *Figurine* de jeune fille, vêtue d'une longue tunique formant diploïdion. Elle tient une coquille. Sur la tête est fixée une longue tige, preuve que la figurine a servi de support. Style archaïque très fin.

De Ridder fig. 291. Rev. des Ét. Gr., 1900 No 1 p. 1 et s.

N° **6595**. *Figurine* d'un athlète (pugiliste?) ayant le bras gauche levé; la main droite semble parer un coup. Belle statuette, du style du IV° siècle; fort endommagée. La main gauche fait défaut.

Furtwängler, Meist. p. 448, 1. De Ridder, pl. I, 3.

N° **6511**. *Groupe* de quatre figurines *(décor d'un trépied)* placées sur une base rectangulaire, attachées sur une anse courbe. La base supporte de part et d'autre un protome d'Achéloos. Le groupe figure Héraclès entre deux femmes, dont l'une joue de la double flûte; à l'extrémité Hermès (à demi conservé) reconnaissable aux ailerons des pieds. Style archaïque. (De Ridder, Pl. V. Perrot, l c. fig. 345).

N° **6498**. *Figurine* de Sphinx, de très beau style archaïque. Elle est assise, les ailes relevées.—N° **6632**. *Vase* en forme de tête casquée. De part et d'autre de l'embouchure, unie au vase par une anse angulaire, deux lions sont accroupis. Cette forme de vase n'est pas très rare, on la retrouve surtout dans les vases de terre cuite.—N° **6524** *Fragment de relief* (plaque au repoussé) représentant un personnage (la tête endommagée) à demi couché sur une rocher(?). Style du IV° siècle. La plaque était fixée sur une surface plane.

De Ridder, fig. 322.

N° **6610**. *Figurine*, en très petites dimensions représen-

tant un lutteur dans l'attitude de l'attaque, le bras droit tendu et levé *(fragment* d'un groupe mythologique). Style du IV^e siècle, plutôt sévère. (De Ridder, fig. 268).

N° **6605**. *Groupe* de petites dimensions, représentant deux lutteurs au moment critique de la lutte; l'un a saisi l'autre par derrière à la taille et le soulève; l'adversaire, vaincu, fait un dernier effort pour se délivrer. L'attitude est admirablement saisie. Style du IV^e siècle. Il s'agit probablement d'un sujet mythologique. (De Ridder, fig. 252-253).

N° **6629**. *Homme*, nu, emporté sur un cheval galopant *(décor d'un miroir?);* le cavalier a le corps renversé en arrière, comme pour maîtriser l'élan du cheval. Style sévère.

Jahrb. 1893 p. 136. De Ridder, fig. 259.

N° **6626**. *Jeune homme*, nu, monté sur un dauphin, le haut du corps en arrière (Taras?). De très petites dimensions, il est d'un travail fin et d'un style archaïques fort avancé. Motif fréquent *(décor d'un miroir?).*

JHS. 1888 p. 125. De Ridder, fig. 263.

N° **6611**. *Relief* fragmenté, représentant un guerrier casqué (un *Géant* probablement). Il n'en reste que le haut du corps, mal conservé. Style archaïque avancé.

De Ridder, fig. 250.

N° **6673**. *Protome* d'un cheval ailé *(décor d'une anse* de vase, en partie conservée). Style sévère.

N° **6674**. *Idem;* la crinière en tresses longues et parallèles, stylisées (les ailes font défaut). — N. **6449**. *Partie* inférieure d'une figurine semblable à celle du N. 6448.

N° **6491**. *Statuette* d'Athéna casquée (le panache cassé), de très beau style archaïque. Elle est placée sur une base triangulaire, ornée d'oves; debout, relevant son étroite tunique talaire de la main gauche, elle tenait un objet (perdu) de la main droite tendue en avant. Vêtue de l'himation ionien, elle a l'attitude et le type des statues en marbre de l'Acropole. H. 0.17. (Éph. archéol. 1886. p. 73. De Ridder, fig. 298).

N. **6498**. *Sphinx* assis, les ailes relevées; *(décor d'un miroir?)*. La tête, de très beau style, a la chevelure ceinte d'un diadème et relevée en chignon sur la nuque. Type rappelant le N. 77 des sculptures.

Rayon du bas. Nos **7046-7049**. *Petits vases* de diverses formes.—N. **7047**. *Grenade;* porte l'inscription archaïque.:

Ἱερ]οφο͂ν ἄνα[λμα ἀνέ]-
θε[κε Διὸς Γλαυ]κόπιδι |
[κ]όρει [πολι]όχο[ι δ]ε-
κ[ά]τε[ν.

Lolling, Catal. No 20.—
JHS. XIII pl. VII No 56.

N. **6985**. *Ustensile* de forme cylindrique, placé sur une base à trois pieds décorée d'oves; il est muni d'un couvercle mobile à bouton. Usage incertain.

De Bidder, fig. 58.

N. **7180**. *Mors* de cheval, de forme très ancienne (v. N. 665 de la coll. Carapanos). Offrande.

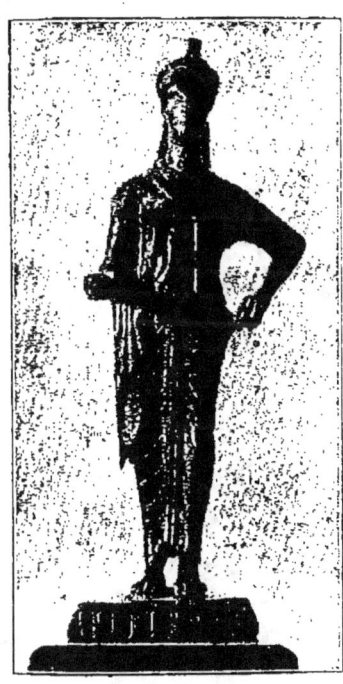

No 6491.

BCH. 1890 p. 385 fig. 1. 56es Winckelmannsfestpr. p. 20.

N. **7022**. *Lame* en forme de paupière, de dimensions colossales; c'était un ex-voto suspendu par des crochets. Travail grossier.

De Ridder, fig 197. (C.f. Carapanos, Dodone pl. LIV.

N. **6448**. *Figurine* mince à deux faces, faite de deux lames réunies *(placée à part, sur une colonnette)*. La figurine, qui décorait sans doute une anse de trépied, était destinée à être vue de deux côtés. Elle représente Athéna

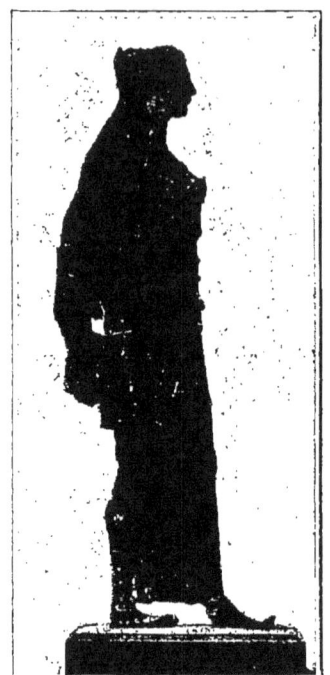

No 6448.

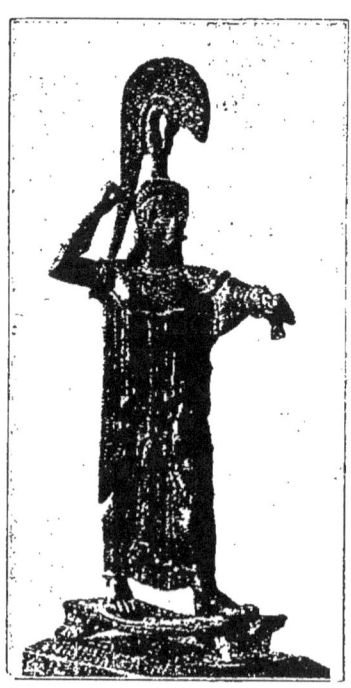

No 6447.

debout, portant l'égide en écharpe, vêtue d'une tunique talaire et d'un himation dont les plis sont symétriquement disposés; elle tenait de la main gauche un objet (un casque ou une lance) détaché et perdu. La statuette était dorée; on y voit encore des traces de cette dorure, malgré la détério-

ration causée sans doute par un incendie. Travail archaïque, attique, très soigné.

Éph. arch. 1887 pl. IV. Collignon, H. de la Sculpt. I fig. 197. De Ridder, fig. 299. Perrot, l. c. fig. 309. Lechat, La Sc. att. p. 284.

N. **6447**. *Statuette* d'Athéna Promachos *(placée à part sur une colonnette)*. Elle est de type connu, archaïque, avec égide dorée, coiffée d'un casque à haut panache; vêtue de la tunique et de l'himation, elle brandissait la lance (disparue) de la main droite et se protégeait du bouclier, dont il ne reste que la brassière. Elle est placée sur une base rectangulaire, où se lit l'inscription: Μελεσό ἀνέθεκεν δεκάτεν τἀθεναία(ι), en lettres et orthographe archaïques. H. 0,28.

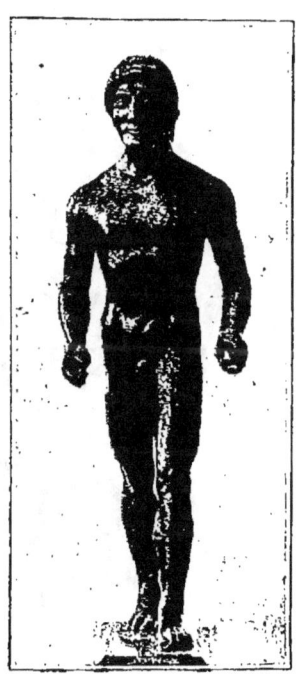

No 6445

Éph. archéol. 1887 pl. VII. Collignon, l.c. fig. 177. Lolling, l.c. No 28. Perrot, l. c. fig. 308. Lechat, l. c. p. 379.

N. **6445**. *Figurine* d'Apollon nu, *(placée à part sur une colonnette)*, de style archaïque très avancé et de travail fort soigné. Le dieu est debout, les pieds au même niveau, le gauche en avant, tenant de ses deux mains des objets perdus (arc et flèche?). Style attique.

A remarquer le travail minutieux de la chevelure, relevée en bourrelet autour de la tête en lignes fines et sinueuses.

284

H. 0.27. (BCH, 1888 p. 4. et 1894 pl. V-VI. De Ridder, pl. III-IV. Perrot, l. c. fig. 332. Lechat, l. c. p. 378).

N. **6446**. *Tête* d'homme de grandeur nature *(placée à part sur une colonnette)*. Elle était autrefois casquée; les traits, fortemet marqués, donnent «un sentiment très vif de l'individualité»: la barbe est taillée en coin, avec la mouche séparée; les lèvres fortes et la moustache coupée court et à coins tombants; les yeux, dont la prunelle fait défaut, étaient remplis d'une matière blanche, vitreuse. La chevelure, arrangée en tresses fines dentelées, encadre le front au-dessous du casque. Travail très soigné et très fin. Style archaïque (de l'école d'Égine?).

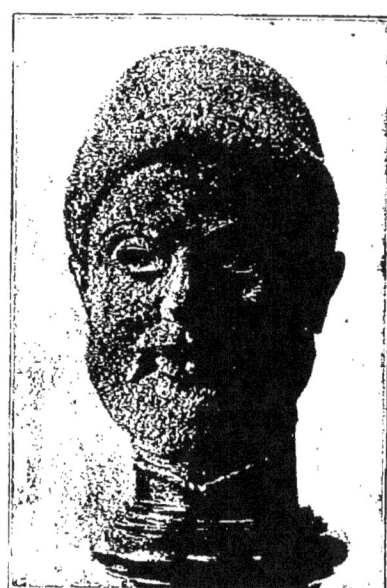

No 6446.

Éph. arch. 1887 p. 43 pl. III. Collignon, Hist. de la Sculpt. I fig. 151. De Ridder, No 768. Perrot, l. c. fig. 271—272. Reinach, R. des têtes ant. pl. V-VI.

BRONZES D'OLYMPIE

Vitrine N° 202. *(A' gauche)*. *Figurines* d'animaux (chevaux, taureaux, porcs, béliers, etc.) *de style primitif*, en fonte pleine, ayant servi d'offrandes. La technique de cette sorte de figurines est très simple; elles étaient d'abord fondues, travaillées ensuite au marteau. Quelquefois on avait aussi recours aux incisions pour indiquer quelques détails. Les figurines en terre cuite servaient de modèles aux fondeurs, qui exerçaient cette industrie sur place, comme l'indique le nombre des exemplaires incomplets ou mal fondus trouvés dans les fouilles.

Pour renseignements détaillés sur l'art et la destination de ces objets, c.f. Olympia (Die Ergebnisse, etc.) Tom. IV «Die Bronzen» p. 28 et s. pl. X-XII.

Vitrine N° 201. *Figurines* d'animaux, de *chevaux* pour la plupart, *de style géométrique*. Elles rappellent les silhouettes des vases du Dipylon ainsi que les figurines en terre cuite de même style. Le cou en est mince et long, ordinairement sans indication de crinière, les pieds très longs, la queue droite, arrivant jusqu'au niveau des pieds. Pour la plupart ces figurines ont servi d'offrandes, placées sur une base simple ou ornée de motifs géométriques percés à jour [1]). Il y en a pourtant qui ont servi de décor aux grands trépieds, (N. 8483) auxquels elles étaient attachées par des clous.

C.f. Olympia, IV pl. XIII-XIV.

Vitrine N° 200. *Figurines* viriles, de style *primitif* ou *géométrique*.—N° 6178. *Guerrier* nu, sauf une ceinture à la taille. La figurine est placée sur une base rectangulaire,

1) Les bases ornées de cette façon, dont un grand nombre ont été trouvés à Olympie, et quelques exemplaires sur l'acropole d'Athènes et ailleurs, indiquent que ces offrandes étaient destinées à être suspendues, et vues d'en bas.

qui fait corps avec les pieds, la jambe gauche en avant. Le guerrier brandissait la lance de la main droite, et tenait quelque autre objet (le bouclier?) de la main gauche abaissée, percée d'un trou. La tête est coiffé d'un casque pointu; le corps mince et la face triangulaire, il a la bouche indiquée par une fente et les yeux par deux trous; le nez seul fait saillie. (Olympia, IV, No 244 pl. XVI).

N° **6094**. *Partie* supérieure d'un figurine semblable.

N° **6177**. *Guerrier* nu, casqué; les pieds, ainsi que le bras droit, qui brandissait sans doute une lance, font défaut. Les jambes, très longues, sont légèrement tordues. Le casque (forme corinthienne) couvre entièrement la tête sauf les yeux, le nez et le menton. Style géométrique.

Olympia, l. c. No 247 pl. XV.

N° **6167**. *Homme* nu, coiffé d'un casque(?) à haut panache, rejeté en arrière. Les bras, fléchis au coude, sont levés dans une attitude difficile à expliquer. Les jambes, très longues et droites; sous les pieds des tenons d'attache. La face est à peu près celle d'un oiseau. Même style.

Olympia, l. c. No 240, pl. XVI.

N° **6069**. *Guerrier*, coiffé d'un casque placé en travers sur la tête (forme singulière). Il tient une énorme lance recourbée, et un bouclier rond. Le type rappelle celui de quelques silhouettes des vases mycéniens. (Ol. No 242. Pl. XVI).

N° **6188**. *Centaure*, placé sur une base découpée à jour; la figurine se compose d'un arrière-train de cheval rattaché à un corps humain, selon le type primitif que l'on retrouve très souvent, surtout sur des vases de style oriental décorés en bas-reliefs (c.f. N° 6680 de l'Acropole).

Olympia, No 215, pl. XIII.

N° **6169**. *Figurine* de femme nue, les bras étendus (mains et pieds manquent). La face est celle d'un oiseau. Les seins sont figurés par des boulettes rapportées. Type primitif rare.

Olympia, No 261, pl. XV.

N° **6152**. *Figurine* féminine à peu près de même type; nue, sauf un ceinture (incisée) elle a les bras tendus et porte de grands anneaux aux oreilles. (Ol., No 234 pl. XV).

N° **6182**. *Guerrier* nu, sauf une ceinture (incisée) autour

No 6188. No 6178 a. No 6190.

de la taille; il porte un casque curieux à double panache, et tient la poignée d'un bouclier. (Olympia, No 243, pl. XVI).

N° **6178** a. *Figurine* de guerrier, trouvée récemment (1906), lors des sondages effectués à Olympie par l'Institut alle-

mand. Bien conservée, elle marque un progrès sensible sur les figurines géométriques trouvées au même endroit. Le corps nu, porte la ceinture caractéristique des figurines qui précèdent. Le guerrier, coiffé d'un casque à haut panache, tient une lance de la main droite, comme dans le N° 6178. La coiffure, arrangée comme dans le N° 6620 de l'Acropole, retombe en tresses parallèles (stylisées) sur le cou. La statuette, quoique rappelant sur plusieurs points le type primitif des guerriers nus, doit être attribuée à une période beaucoup plus récente, celle de transition. H. 0.20.

Ath. Mitth. 1906 p. 219 pl. XVIII.

N. **6249**. *Figurine* de même type que le N° 6167; la face est celle d'un oiseau. (Olympia, No 240 Pl XVI).

N° **6236**. *Groupe* (décoratif) de sept femmes, placées sur une base circulaire; elles forment une sorte de ronde, les bras enlacés et les têtes inclinées en avant. Les seins sont indiqués. De style primitif. (Olympia, No 263 pl. XVI).

N° **6190**. *Cocher* de style primitif, monté sur un char et tenant les rênes, dont il a des restes dans les mains. Il est nu, coiffé d'un casque de la forme N° 6167. Le char, d'une forme primitive, conserve encore le timon et le joug; il n'y a pas de traces des roues. (Olympia, No 249 pl. XV).

N° **6112**. *Cocher* nu (sauf une ceinture), monté sur un char à peu près semblable au précédent et coiffé d'un bonnet plat comme celui de N° 6170. Le char est déformé.

Olympia, No 250 pl. XV.

N° **6130**. *Cavalier* de style primitif; le cheval ressemble plutôt à un bélier. (Olympia, No 255 pl. XV).

N° **6179**. *Figurine* d'homme nu *(décorative)*; placée sur une base entaillée de façon à être fixée au bord d'un grand chaudron, la statuette servait de décor à un trépied; les mains, levées, étaient rivées à la partie supérieure de l'anse du chaudron. Style de transition.

Olympia, No 616 XXVII. Perrot, l. c. fig. 349, 2.

N° **6218**. *Figurine* de femme, placée autrefois sur une base, comme l'indiquent les tenons aux pieds. La tête, surmontée d'une sorte de coussin, supportait quelque objet. Le type de cette statuette est fort curieux; le corps, serré dans un vêtement étroit, divisé dans la partie inférieure en zones incisées de zigzag, est comme emmailloté. Les seins sont indiqués; les bras (mutilés) sont tendus et les pieds réunis. Type étrange. La statuette a servi de décor à quelque ustensile. (Ol., No 266 pl. XV. Perrot, Hist. de l'art VIII fig. 204).

N° **6170**. *Cavalier* (?) nu, entouré d'une ceinture. Il tenait probablement les rênes de ses deux mains, ramenées devant la poitrine; jambes écartées. Bonnet plat.
Olympia, No 257 pl. XV.

Rayon du bas: Lances, épées, cuissards, etc. A remarquer les inscriptions dédicatoires sur les N°ˢ **6259** et **6262** *(lances):* A) Σκῦλα ἀπὸ Θουρίων Τα[ραντῖν]οι ἀνέθηκαν Διὶ Ὀλυ[μπίῳ] δεκάταν. (Olympia, No 1052 pl. LXIV). B) Ὀλυμπίου Διός. (Olympia, No 1054 pl. LXIV). Sur le cuissard N° **6252**: Ζεὺς Ὀλύ(μ)πιος. (Ol. No 990 pl. LXI). Sur le strigile N° **6256** (en pointillé): Διόρ (sic) Ὀλυμπίου. (Olympia, No 1101 pl. LXV).

N° **6164**. *Plaque* rectangulaire avec une inscription metrique (épigramme) relative à une victoire remportée par Troïlos, un des *hellanodiques* (juges) aux jeux Olympiques:

Ἑλλήνων ἦρχον τότε Ὀλυμπίᾳ ἡνίκα μοι Ζεὺς
δῶκεν νικῆσαι πρῶτον ὀλυμπιάδα
ἵπποις ἀθλοφόροις· τὸ δὲ δεύτερον αὖτις ἐφεξῆς
ἵπποις· υἱὸς δ' ἦν Τρωΐλος Ἀλκινόο.

Troïlos a vaincu en 372 av. J.-C. Une statue de ce vainqueur, exécutée par Lysippe, se trouvait à Olympie.
Olympia, V, No 166.

Vitrine N° 199. *Statuettes* de style *archaïque.* —
N° **6163**. *Statuette* de Zeus (le pied droit manque); fonte pleine. Le dieu est debout, dans une attitude hiératique, la tête entourée du diadème. Vêtu d'un ample himation rejeté

sur l'épaule, il tenait de la main droite un objet qui peut être soit un foudre soit un sceptre, et de l'autre un objet cassé, dont la poignée se termine par un bouton; c'est probablement l'attribut, appelé en latin : *lituus,* (symbole de souveraineté?) dont l'origine doit être très ancienne. Chez

No 6086. No 6163. No 6233.

les Romains surtout cet attribut était fort en usage, il était porté ordinairement par les augures; (v. No 13209 Vitrine No 215). Style archaïque, avancé. H. 0.29.

<small>Olympia, No 40—40a pl. VII. Wolters, Baust. No 355. Furtwängler, Die Bronzef. aus Ol. p. 88.</small>

N° **6440**. *Tête* de grandeur moyenne, détachée d'une sta-

tuette de Zeus. Coiffure archaïque, en deux rangées de petites boucles symétriques autour du front et en crobyle sur la nuque; un diadème ceint le haut de la tête. La barbe pointue, la moustache retombant aux coins des lèvres. Les yeux étaient rapportés et d'une autre matière. L'œuvre, quoique de style assez avancé, conserve encore toute la rudesse du style archaïque. H. 0.17.

<small>Ath. Mitth. 1882 p. 118. Röm. Mitth. 1887 p. 108, Anm. 55. Olympia, pl. I, No 1. Brunn, Denkm. p. 1104. Perrot, Hist de l'art VIII fig. 235—236.</small>

N^{os} **6156** et **6186-6187**. *Figurines* de Griffons de diverses dimensions. Attachés au moyen des clous sur des ustensiles (chaudrons de trépieds?) ils ont servi de décor.

<small>Olympia, pl. XLVIII, Nos 817—818.</small>

N° **6835**. *Sphinx,* marchant, à double face. Il a également

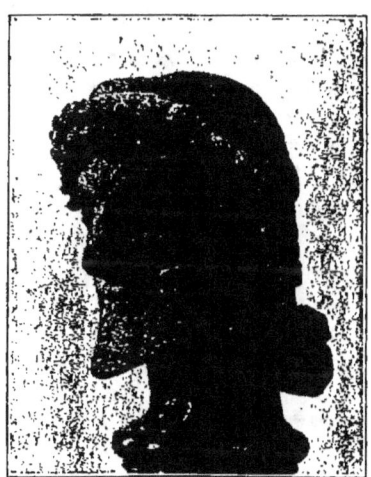

No 6440.

servi de décor. Écailles incisées sur la poitrine, ailes éployées. Le Sphinx est coiffé d'un diadème et porte un collier luxueux sur le cou. Style décoratif très archaïque.

<small>Olympia, No 819 pl. XLVIII.</small>

N^{os} **6160-6162**. *Protomes* de Griffons, décor de grands chaudrons de trépieds (cf. N° 6685 de l'Acropole); à remarquer N° 6161 dont les yeux sont faits en ambre. (Ol. pl. XLVII).

N° **6149**. *Statuette (décorative)* d'Aphrodite, d'un type plutôt oriental. La partie inférieure du corps est cylindrique;

la tête surmontée d'une sorte de coussin circulaire, supportait probablement quelque objet (miroir?). La déesse est vêtue du chiton ionien qu'elle relève d'une main, tenant de l'autre le sein gauche. Les yeux étaient remplis d'une matière blanche; les pupilles, rapportées, manquent. Quant au type, il se retrouve dans certaines figurines en terre cuite de Chypre et de Rhodes.

<small>Röm. Mitth. 1887 p. 109, 59. Wolters, Baust. No 356. Olympia, No 74 pl. VII.</small>

N° **6166**. *Figurine* d'Apollon nu, sans tête, les bras étendus. Les mains, percées de trous, tenaient des attributs. Style archaïque, type connu. (Deonna, les Apol. arch. p. 272 No 94).

N° **6176**. *Figurine* de jeune homme nu *(manche de patère)*, cf. N° 6560 de l'Acropole.

N° **6086**. *Statuette* d'Artémis, de style archaïque avancé, et de travail très fin et minutieux. La déesse est vêtue de la tunique longue, agrémentée de broderies incisées, et de l'himation ionien qui retombe de chaque côté en pans symétriques. Diadémée, elle tenait sans doute un arc et une flèche; (main gauche et pieds manquent). Commencement du Ve siècle.

<small>Furtwängler, Bronzef. aus Olymp. p. 86. Wolters, Baust. No 358. Olympia, No 55 pl. VII.</small>

N° **6088**. *Gorgone* (figurine *décorative)* dans l'attitude d'une marche rapide; type habituel. La figurine est creuse.

N° **6191**. *Figurine* de singe accroupi, les mains aux genoux. Type archaïque, souvent reproduit en porcelaine et en terre cuite. (Olympia, No 81 pl. IX).

N° **6192**. *Figurine (décorative)* de jeune homme, diadémé; il est à demi couché sur un lit, le coude appuyé sur un coussin et couvert d'un manteau qui laisse la poitrine à nu. Il tient une patère. La chevelure, très soigneusement arrangée en tresses formant carrés, retombe sur le dos. Archaïque, (style ionien(?) fort avancé).

<small>Arch. Zeit., 1882 p. 286. Olympia, No 76 pl. VII.</small>

N° **6233**. *Figurine* de guerrier, portant la cuirasse et les jambières. Un casque de forme corinthienne lui couvre la tête jusqu'au cou. La main droite, qui tenait probablement une lance, manque ainsi que les pieds. Style avancé.
Olympia, No 56 pl. IX.

N° **6197**. *Figurine* d'Aphrodite *(support d'un miroir)*; type presque identique à celui du N° 7579 (vitrine N° 207). La figurine, placée sur une base ronde à trois pieds (N° 6198), tenait probablement une patère de la main gauche. Fabrication corinthienne du Ve siècle. La statuette a été trouvée aux environs d'Olympie, dans un tombeau.
Wolters, Baust. No 357. Olympia, IV, text p. 27.

N° **6180**. *Figurine* d'Apollon; elle fait corps avec une base en forme de colonnette. L'avant-bras droit, fléchi au coude, manque; la chevelure forme bourrelet. Type assez rare. (Olympia, No 51 Pl. VIII).

N°ˢ **6194-6196**. *Figurines* de Zeus foudroyant. Le dieu est nu, la main droite levée pour lancer le foudre; ordinairement il tient de l'autre main l'aiglon (c.f. N° 13206). Type assez fréquent. Ve siècle.—N° **6181**. *Statuette* d'Apollon, mutilée et mal conservée. Type rappelant celui de l'Acropole N° 6445, mais moins bien exécuté. H. 0.16.
Olympia, No 51 pl. VIII.

N° **6174**. *Apollon* nu, couronné d'une stéphané; de petites dimensions, il est placé sur une base déclive. Les mains, percées de trous, tenaient des attributs. H. 0.13. Type fréquent, archaïque.
Wolters, l.c. No 352. Olympia, No 48 pl. VII. Deonna, l.c. No 95.

N° **6173**. *Semblable;* de dimensions encore plus petites (H. 0.07). N° **6111**. *Masque décoratif;* il a dû être attaché sur la partie supérieure d'une anse.

Rayons du bas. N° **6443**. *Relief décoratif*, de style archaïque et d'influence orientale. Dans un cadre rectangulaire, le relief, découpé, représente un homme barbu (Héraclès?) un genou à terre, décochant une flèche. Il est vêtu

du costume oriental, composé d'une tunique courte, richement incisée, et de bottines ornées de motifs en cercles également incisés. Il porte son carquois suspendu à l'épaule à la façon des barbares. Le relief, qui remonte au VIe siècle, était destiné à être placé sur une surface plane, coloriée de façon à faire mieux ressortir le sujet. Une partie du relief manque. H. 0.53. L. 0.40. (Olympia, No 717, pl. XL).

No **6441.** *Fragment* de cuirasse *(la partie postérieure)* en morceaux recollés. Presque toute la surface de ce fragment est ornée de divers sujets incisés; deux Sphinx (l'une des pattes levée), encadrés dans un ornement en forme de croissant, figurent sur la partie des épaules. Au-dessous, à gauche, deux lions affrontés, et, à droite, deux panthères dans la même attitude. La cuirasse se termine par une zone où figurent une panthère en marche et un sanglier qui se font face, prêts à s'attaquer. Style archaïque rappelant celui des vases à zones (de style oriental). (Olympia, No 980 pl. LVIII).

Vitrine No 189. *Rayon du haut:* animaux et oiseaux, de style archaïque, déjà assez développé. A remarquer: — No **6118 a:** *La tête* ainsi que le cou d'un oiseau (perdrix?). avec de riches incisions indiquant le plumage; les oreilles incrustées en argent. Travail fin.

Olympia, No 973 pl LVII.

No **6248.** *Oiseau* aquatique (les pattes brisées) au long cou; incisions riches. Style très avancé. (l. c. No 970).

No **6229.** *Lion* assis sur les pattes de derrière. Il est vu de face, la queue dressée et ramenée jusque au dos. Style archaïque fort développé (l. c. No 967.

No **6132.** *Tête* d'aigle aux yeux rapportés; elle était fixée par des clous à l'extrémité d'une tige de bois, peut-être le timon d'un char votif (l.c. No 975).

No **6203.** *Cheval,* les jambes tordues, la queue brisée. Il faisait probablement partie d'un attelage, car on a trouvé au même endroit un second cheval semblable. Style fort avancé.

Rayon du milieu: Fragments de divers reliefs (lames travaillées au repoussé). A remarquer : N° **6381**. *Fragment* de relief, de style oriental. De part et d'autre d'une colonne de forme égyptienne un Sphinx assis, l'une des pattes appuyée contre la colonne, la face tournée en dehors.
<small>Wolters, Baust. No 339. Olympia, No 692 pl. XXXVII.</small>

N° **6372**. *Lamette* rectangulaire, représentant Zeus tenant le foudre de la main droite et ayant l'aigle sur la main

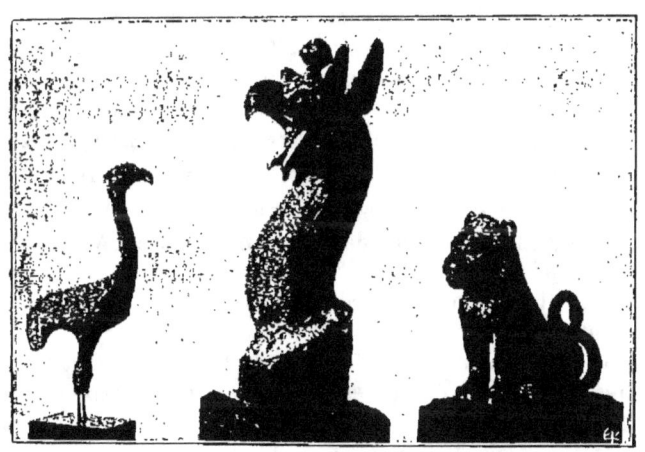

No 6248. No 6161. No 6229.

gauche. Elle se fixait par deux clous à une surface plane. Relief travaillé au repoussé. <small>(Olympia, No 713a pl. XXXVIII)</small>

N° **6392**. *Fragment* provenant du bord(?) d'un grand vase; il représente, en relief, un personnage placé sous un arbre et tenant un grand couteau à la main; il semble se préparer à sacrifier(?) un bœuf à demi renversé, qu'il tient par l'une des cornes. D'autres animaux, de même genre, viennent ensuite. Travail grossier (local?).
<small>Curtius, Das arch. bronzerel. p. 11. Wolters, l. c. No 347. ¦Olympia, No 694 pl. XXXVII.</small>

Nᵒˢ **6367-6371**. *Plusieurs* fragments d'un grand relief de destination inconnue. Tous ces fragments, appartenant au même objet, sont divisés en plusieurs tableaux par des encadrements carrés, où actuellement on peut à peine reconnaître les représentations mythologiques suivantes, de style archaïque: N° **6367**. *En haut*: Prométhée enchaîné, dévoré par l'aigle (disparu). *Au-dessous*: Héraclès saisissant un personnage monstrueux, aux cheveux hérissés, qui s'enfuit, les bras tendus et les genoux fléchis; il doit représenter le «Γῆρας» *(personnification de la Vieillesse).* —N° **6367**a. *Gorgone* en marche, *en haut* et *au-dessous*: Héraclès luttant contre un personnage fantastique, le Triton, à queue de poisson. A côté l'inscription: Ἡρ]ακ[λ]ῆς et ἅ]λιος γέρων *(le vieillard de la mer)*, en caractères argiens.

Wolters, l. c. No 341 (bibliogr.). Olympia, No 699—699 a pl. XXXIX.

N° **6369**. *Fragment* de relief: Ajax (inscr. ΑΙΑΣ), armé d'une épée, poursuit Cassandre, nue, réfugiée près de la statue d'Athéna, qu'elle supplie; le persécuteur est déjà sur le point de la saisir par le bras. (Olympia, No 705).

N° **6368**. *Idem;* Apollon et Héraclès se disputant pour le trépied sacré; ce dernier est déjà enlevé par le héros, auquel Apollon tâche de le reprendre. Motif fréquent. Au-dessus traces de trois figures. (Olympia, No. 704 a).

N° **6371**. *Idem;* Un personnage dont on ne voit que les mains (Priam), supplie Achille, en lui touchant le menton, de lui livrer le cadavre d'Hector, qui gît à terre (on n'en voit qu'une jambe et une main). (Olympia, No 701 a).

N° **6379**. *Idem;* Deux guerriers se précipitant l'un contre l'autre, armés d'épées et de boucliers. La partie supérieure seule des figures est conservée. (Olympia, No 700a).

N° **6395**. *Fragment* de relief *en argent* (diadème?), de style oriental; il représente des lions assis ou en marche et au champ des rosettes, etc. (Olympia, No 693 pl. XXXVII).

N° **6135**. *Plaque* en relief *(décor d'une cuirasse)*, repré-

sentant Thésée luttant contre le Minotaure. Le monstre déjà vaincu, tâche de se délivrer des mains du héros, qui le tient presque renversé sur un rocher qui lui a servi d'arme.
Olympia, No 36 pl. VI.

N° **6145**. *Fragment* de relief, (plaque rectangulaire à demi-conservée). Lion debout sur les pattes de derrière. Les pattes de devant, relevées, s'appuient sur une plante, une sorte de lotus. Style oriental. (Olympia, No 695 pl. XXXIX).

N° **6141**. *Plaque* rectangulaire travaillée au repoussé, représentant un masque de face *(décorative)*; elle doit avoir été fixée par des clous à une surface plane. Le type se rapproche de celui de certaines terre cuites de Rhodes.
Olympia, No 689, Pl. XLI.

N° **6140**. *Masque (décoratif)* du type archaïque, de dimensions très petites, 0.07. (Olympia, 1. c. No 691).

N° **6139**. *Moule* en bronze d'un masque décoratif semblable au précédent. (Wolters, l. c. No 374. Olymp., No 88 pl. VII).

Rayon du bas: Vases (patères), trépieds, et anses de diverses formes.

Vitrine N° 197. *Divers objets* de ménage et de toilette de différentes matières, pour la plupart en bronze; quelques-uns sont en or ou en argent.

Rayon du bas: *Fragments* (mains, pieds, doigts, etc.) de statues et de statuettes.

Vitrine N° 196. *Divers objets*. N°s **6282** et **6284**, Fibules à plaque, de style géométrique, avec représentations, (guerrier, cheval) gravées à la pointe.
Olympia, Nos 362 et 365 pl. XXII.

N° **6158**. *Protome* de veau, de grandeur demi-nature; faite d'une mince lame, elle a servi de décor à quelque objet. Les yeux, qui étaient rapportés et d'une autre matière, manquent. Sur le corps de petits carrés incisés.
Olympia, No 801 pl. XLVI.

Vitrine N° 203.—N° **6444**. *Plaque* oblongue *(décorative)*, travaillée au repoussé; de forme pyramidale, elle est

divisée en quatre champs superposés. Le premier champ est occupé par trois aigles posés, *(attributs de Zeus);* le second par deux Griffons affrontés et dans une symétrie absolue. Le troisième champ est occuppé par Héraclès, décochant une flèche contre un Centaure (de type primitif) qui s'enfuit blessé. Le quatrième plan, naturellement le plus grand, renferme Artémis, ailée, tenant de chaque main, par l'une des pattes de derrière, un lion renversé. La déesse est représentée sous un type connu, celui de l'Artémis «persique». Le style, quoique influencé par des motifs orientaux, est purement grec et remonte au commencement du IV° siècle. Usage incertain.

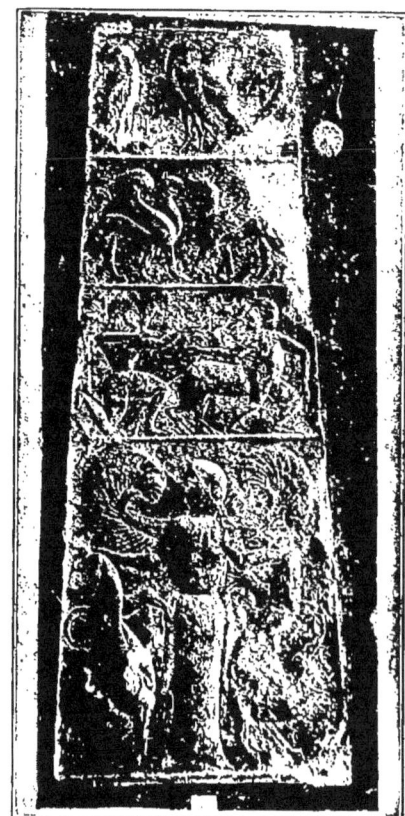

No 6444.

Curtius, Das arch. Bronelz. aus Olympia, (1878) pl. I, 2. Wolters, Baust. No 337. Olympia, No 696 pl. XXXVIII.

NOTE. Dans la même vitrine est exposé le trépied No 7940, trouvé à Athènes (au S. de l'Acropole) dans un tombeau avec le vase en bronze No 7919; (cf. Ath. Mitth. 1899 XIV).

Vitrine N° 202.—N° **6442**. *Plaque* rectangulaire avec pilastre et fronton, où figurent deux haches de part et d'autre d'une grappe de raisin[1]). Bien conservée, elle porte une grande inscription de 40 lignes, écrite dans le dialecte de l'Élide et contenant un décret de proxénie relatif à un certain Démocratès de Ténédos (Paus. VI, 17) qui fut vainqueur aux jeux, et dont une statue était érigée dans l'Altis. Ce vainqueur est qualifié par le décret de «πρόξενος καὶ εὐεργέτης». L'inscription date du commencement du IIIᵉ siècle.

Blass, Dial.-Inscr. No 1172. Olymp., V. No 39 Michel, Recueil d'ins. 197

N° **6439**. *Tête (placée à part sur une colonnette)*, portrait d'un pugiliste couronné (grandeur nature)

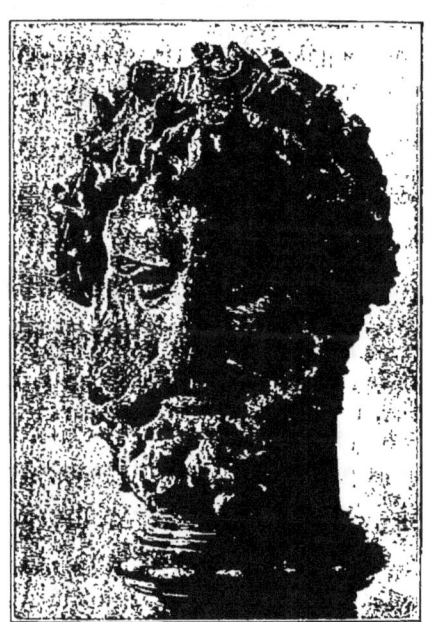

No 6439.

C'est le seul reste considérable de ces statues d'athlètes vainqueurs qui se trouvaient autrefois en abondance à Olympie. On constate aux traits accentués et marqués du visage de ce portrait, toute la vigueur et l'énergie du vainqueur; ils

1) Ce sont les emblèmes de la ville de Ténédos d'où était originaire le personnage dont il s'agit dans le décret

donnent en même temps une idée assez exacte de la physionomie sombre et obstinée de l'athlète. Les oreilles gonflées et le nez plat indiquent clairement qu'il s'agit d'un pugiliste. Les cheveux sont courts et la barbe ronde, tous les deux négligemment ordonnés. Les yeux étaient rapportés et d'une autre matière.

L'œuvre qui date du IIIe ou de la fin du IVe siècle était considérée sans doute, même dans l'antiquité, comme une des plus belles parmi celles qui ornaient l'Altis à Olympie.

<small>Arch. Zeit. 1880 p. 13. Bötticher, Ol. pl II, 1. Wolters l. c. No 323. Olympia, No 2 pl. II. Collignon, Hist. de la sculpt. II p. 491. 60es Winck. f. pr. p. 16—17.</small>

Bronzes d'autres localités.

N° **7474**. *Statuette* de jeune athlète *(placée sur une colonnette)*; trouvée à Sicyone. L'athlète entièrement nu, porte le poids du corps sur le pied droit; l'autre, ramené en arrière, rappelle l'attitude de la statue de Polyclète appelée «le Doryphore». La statuette se rapproche encore par d'autres points du style polyclétéen et peut être considérée comme une réplique (en réduction) d'une œuvre de cette école. Les bras, qui tenaient sans doute des attributs, sont cassés au-dessous des épaules. La tête, penchée légèrement à droite, est d'une exécution moins soignée que le corps. H. 0.21.

<small>Monumenti, VIII pl. 43. Furtwängler, Meisterw. p. 475.</small>

N[os] **7913—7914**. Deux grands vases en forme d'hydrie *(placés l'un au-dessus de la vitrine N° 203 et l'autre sur celle N° 204)*. Richement ornés à l'embouchure et à la base, ces vases sont munis de trois anses; ils portent encore chacun une lame en relief appliquée sur l'une des anses, celle du milieu. A) Groupe dionysiaque. Le dieu, jeune et nu, tourne la tête vers un jeune Satyre, qu'il enlace du bras gauche. Le motif rappelle celui du N° 245 des sculptu-

res. B) Sirène de face, les griffes sur une palmette. Traces de dorure.

Éph. arch. 1886p: 36. De Ridder, Cat. des Bronzes de la Soc. arch. d'Athènes, Nos 29—30.

Vitrine N° 204. **N°13164.** *Candélabre* à trois pieds et à longue tige; trouvé en 1903 dans un tombeau d'Étolie, avec beaucoup d'objets en argent (N°s de l'invent. 13165-13181. Vitr. N° 143). Il se termine en haut par une plaque ronde, qui supportait la lampe; trois crochets, fixés au-dessous, servaient probablement à y suspendre trois autres petites lampes. La forme est à peu près celle de certains candélabres provenant de Pompéi. Il doit dater du commencement du II° siècle avant notre ère.

No 7913

Éph. arch. 1906 fig. 16 p. 86.

302

No 18164.

Vitrine N⁰ 195. — *Figurines* d'animaux, trouvées dans le sanctuaire des Cabires en Béotie, lors des fouilles de l'Institut Allemand (1887-1888). Quelques-unes sont aussi en plomb. Placées pour la plupart sur des bases carrées ou rectangulaires, elle ont servi d'offrandes ; quelques-unes portent des inscriptions dédicatoires gravées. Certains exemplaires sont de très beau style et d'exécution parfaite.

(Cf. Ath. Mitth. 1887 p. 269 et s.).

N⁰ 13396. Statue d'éphèbe, de grandeur nature, trouvée dans la mer (1900) près de l'île de Cythère. L'éphèbe est entièrement nu ; il s'appuie sur le pied gauche, ayant le droit légèrement levé et reposant sur la pointe. Le bras droit, levé jusque à la hauteur de la tête, tenait, *sans effort,* un objet léger et rond, dont les traces sont encore visibles sur les doigts ; le bras gauche, abaissé, tenait un autre objet oblong qui pouvait être une épée ou un caducée, aussi bien qu'un bâton. La tête, légèrement tournée vers la droite, a les traits doux et calmes ; les yeux, en pierre dure, regardent au loin, vers la direc-

No 18396.

tion du bras droit, comme si l'objet tenu par cette main devait être donné à une personne placée à quelque distance de la statue. Le corps est robuste et la musculature développée, rappelant le style de l'école polyclétéenne plutôt que ce-

La statue avant la restauration.

No 13396 a.

lui de l'école de Lysippe, à qui on a voulu attribuer la statue. Brisée en morceaux, la statue a été recollée et restaurée par M. André, artiste Français des plus habiles.

Quant au personnage que la statue représente, il y a naturellement plusieurs opinions. On a voulu y voir un Hermès, un athlète, un Persée, un Pâris, etc. Nous croyons que cette dernière interprétation est la plus probable, car la main droite, d'après son attitude, tenait un objet léger et rond, sans doute une pomme. Dans ce cas, la statue ne peut représenter que Pâris au moment où il s'approche d'Aphrodite pour lui donner le prix de la beauté Si cette explication est sûre, l'hypothèse d'après laquelle l'œuvre pourrait être attribuée directement ou indirectement à l'artiste Euphranor (vers le milieu du IVe siècle), dont la tradition (Plin. N. H 34, 77) mentionne une œuvre semblable en bronze, n'est pas du tout impossible. — (Éph. arch 1902, pl 7-12. Svoronos, Mus. Nat pl. I-II (bibliogr.). Staïs, Les trouvailles dans la mer de Cythère (1905) p. 51. Collignon, Scopas et Praxitèle (1907) fig. 2).

SALLE XIV

BRONZES DE DIVERS ENDROITS DE LA GRÈCE

(Voir Pl. No 33).

Vitrine N° 216 (à gauche).—*Figurines* de style primitif et archaïque.—N° **7729**. *Guerrier* nu, du type N° 6178 d'Olympie. — N° **7415**. *Semblable;* casqué. — N° **12831**. *Guerrier*, trouvé en Thessalie en 1902. Le type de cette figurine est très curieux; la conformation du visage et du cou rappelle les idoles pré-mycéniennes en marbre que l'on trouve le plus souvent dans les îles de l'archipel; il se rapproche d'autre part étroitement des figurines de style géométrique (cf. N° 6617 de l'Acropole) par la forme du corps, la ceinture caractéristique et le bouclier porté sur le dos, à la façon des silhouettes des vases du Dipylon. C'est donc un type qui confirme l'hypothèse d'une relation étroite entre l'art primitif (pré-mycénien) et l'art post-mycénien (style géométrique). Le guerrier coiffé d'un bonnet rond et plat, sorte de casque (v. N° 6613 de l'Acropole), brandissait la lance de la main droite, ayant sur le dos un bouclier mobile, de forme ronde, à deux ailes, attaché par un fil de bronze. H· 0.28.

N° **11711**. *Figurine* primitive, trouvée à Milos (par l'École Anglaise). De sexe incertain; il est pourtant probable qu'il s'agit d'une femme (Aphrodite?) tenant une colombe de la main gauche. Ce type peut être comparé à celui du N° 7729 et du N° 6503 de l'Acropole. Plus étroits encore sont les rapports entre le type de la figu-

rine et les statuettes en ivoire, provenant d'un tombeau du Dipylon (cf. Perrot-Chipier, Hist. de l'art, VIII fig. 23 pl. III).

Excav. at Phylakopi in Melos (SPHS) p. 186 pl. 37.

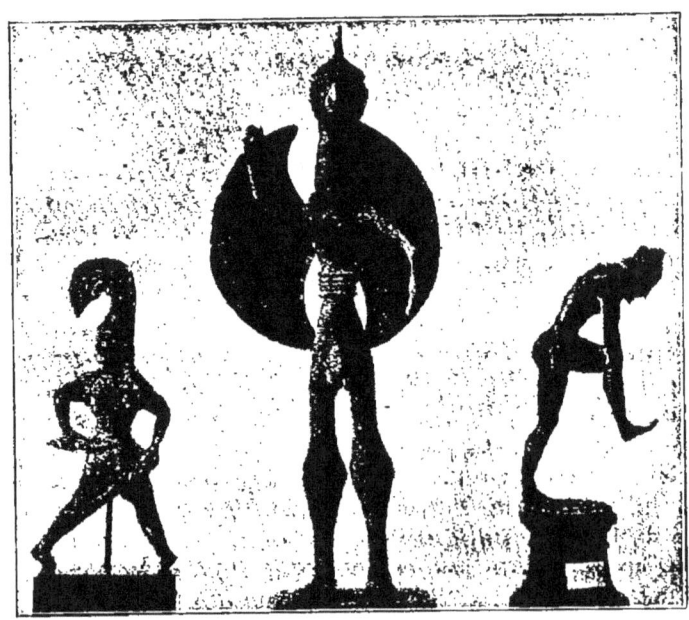

No 13230. No 12831. No 7550.

N° **7540**. *Figurine* (mutilée) de femme nue *(support de miroir)*, trouvée dans le Péloponnèse. Les bras levés, fléchis au coude, soutenaient une palmette qui s'attachait au disque d'un miroir porté sur la tête munie d'un coussinet. Taille mince, yeux creux, cheveux retombant en tresses sur les épaules. Style archaïque.

De Ridder, No 879.

N° **7536**. *Figurine* d'homme nu, trouvée à *Phœniki* (Péloponnèse). Les bras (cassés, ainsi que les pieds) sont en croix. Style plutôt primitif avec les yeux ronds et saillants, les oreilles grandes et très haut placées. Les cheveux retombant en tresses minces sur la poitrine, sont indiqués, ainsi que la barbe, par de petits traits gravés.

De Ridder, Cat. des Br. de la Soc. arch. No 806

N° **7487**. *Athéna* casquée; les avant-bras tendus tenaient probablement des attributs. Archaïque; de travail commun. De petites dimensions (H. 0.07). — N. **7409**. *Figurine* de femme, de style primitif, trouvée à Lycosoura (Péloponnèse). Vêtue d'une tunique étroite, la figurine tenait quelque objet du bras gauche, casché par l'étoffe et percé d'un trou; exécution grossière. H. 0.10.

BCH, 1900 p. 11 No 6.

Rayon 2e. Nos **7380-7382**. *Statuettes* d'Apollon nu, en marche, trouvées au mont Ptôon. Type habituel des Apollons archaïques: larges épaules, jambes peu séparées (la gauche en avant), pieds sur le même niveau; les bras, fléchis au coude, tenaient des attributs.

BCH, 1885 p. 190 et 197, pl. VIII—XI. Perrot, Hist. de l'art, VIII, fig. 264.

NOTE. — Les deux premières figurines portent les inscriptions dédicatoires suivantes: A) Κῖδος(?) ἀνέθηκε τἀπόλλωνι τοῖ Πτοίει et B) . . ίας ἀνέθηκε τὅ[ι Πτοιει, gravées sur le corps.

N° **7537**. *Figurine* semblable (pieds mutilés), trouvée en Attique. Les avant-bras se terminent en moignons. De style plus archaïque que les précédentes.

De Ridder, l. c. No 817.

N° **7533**. *Idem* (sans tête et fort mutilée), trouvée à *Phœniki* De même type, mais de style plus avancé.

De Ridder, l. c. No 820.

N. **7467**. *Idem;* manque la partie inférieure du corps. Même style.—N. **7466**. *Idem;* trouvée à Trézène. Type mo-

difié quant à l'attitude des bras. La statuette tenait probablement une patère. Les contours du corps mieux rendus que dans les précédentes, il n'en est pas de même de la tête et du visage où l'on constate un travail plus négligé.

De Ridder, l. c. No 818.

N. **7389** *Figurine* de femme, placée sur une base carrée. La figurine à été trouvée au Ptôon. Debout, elle tient dans les mains une fleur et un oiseau. Tunique talaire, étroite. Type archaïque, rappelant celui de la Nicandre (N 1 des sculptures), mais plus développé. (BCH, 1888 pl. XI).

N. **7541**. *Idem* (mutilée) trouvée à Éleusis. La statuette rappelle les statues en marbre de l'Acropole (cf. N. 22 des sculptures). Elle tient de la main droite levée une fleur. H. 0.08. (De Ridder, l. c. pl. III No 880).

N. **7388**. *Guerrier*, trouvé au Ptôon (les pieds cassés). Armé de toutes pièces, le guerrier marche en avant la lance dans la main droite. Bouclier rond, très grand. Style des vases à figurines noires.

BCH, 1887 pl. IX.

N. **7598**. *Idem;* trouvé à Sélinonte (Cynurie); il est placé sur une base à deux degrés, portant l'inscription archaïque: Κάρμος(?) ἀνέθεκε τῷ Μαλεάτα. Le guerrier était armé d'une lance et portait le bouclier. La figurine est un ex-voto à Apollon Maléatas. Type connu, style archaïque. H. 0.08.

BCH, 1877 pl. XIII et 1880 p. 192. Ath. Mitth. 1887 pl. I, p. 14. De Ridder, l c. No 857.

N° **7644**. *Idem;* trouvé dans le Péloponnèse *(Lycosoura)*. De type presque identique au précédent, il rappelle en même temps celui du N. 6233 d'Olympie.

De Ridder, l. c. No 858.

N. **7548**. *Figurine* de femme nue *(support de miroir)*, trouvée à Amyclées (les pieds manquent). Elle joue des cymbales, qu'elle tient à la hauteur de la poitrine. Un collier à

pendeloque entoure le cou, et un baudrier est passé sur l'épaule. Traces d'attache du miroir. Type archaïque (d'origine cypriote?).

Éphém. arch, 1892 pl. I. Perrot, l. c. VIII fig 207.

N. 13230. *Figurine (décorative) d'Amazone*, trouvée en Thessalie (1902). Elle est casquée, vêtue d'une tunique courte qu'elle relève de la main gauche, et tient de l'autre une épée courte. Elle est en marche, les jambes écartées, la tête tournée en arrière selon le type archaïque habituel (v. N. 6589 de l'Acropole). H. 0.15.

Kastriotis, L'Asklépiéion à Trikke 1903 (en grec).

N. 7550. *Guerrier*, trouvé en Macédoine (applique, revers plat). Penché en avant le personnage est occupé à mettre sa jambière gauche. Il est coiffé du casque corinthien, et porte la chevelure disposée en nattes sur le dos. Style des vases à figures noires. (De Ridder, No 859).

N. 7549. *Homme* nu, trouvé à *Vélimina*, près de Sparte (les pieds manquent). Il a l'attitude d'un homme à cheval, les jambes écartées. Les mains, jointes sur les cuisses, sont fermées, comme si elles tenaient les rênes. La tête, de face, est entourée d'un bandeau; les traits du visage, aux yeux ronds, rappellent les sculptures archaïques de style dorique.

De Ridder, No 860 pl. II. Perrot, Hist. de la Sculpt. VIII fig. 224.

N. 7544. *Silène* courant, trouvé à Amyclées (le pied droit cassé). Il a à peu près l'attitude des figurines ailées, emportées dans une marche rapide (N. 6485 d'Acropole), la jambe droite en avant, le bras gauche levé. La tête oblongue, la barbe stylisée, les yeux obliques et les oreilles longues et pointues. La partie supérieure du corps est vue de face. Style archaïque rappelant celui des vases à figures noires.

De Ridder l. c. No 846.

N. 7551. *Figurine* d'homme nu, coiffé d'un bonnet co-

nique. En marche, il a l'attitude d'une personne qui est sur le point de lancer quelque objet, la main droite tendue ainsi que la jambe; la main gauche posée sur la hanche. Style plutôt archaïque, grossier.

De Ridder No 810.

Rayon du bas. — N. **7532**. *Figurine* de type primitif; de provenance inconnue (Amphissa?). Le haut du corps mince, les jambes et les bras cylindriques comme s'ils étaient faits d'une tige. Sur le bras gauche est placée une figurine d'enfant de même type; le bras droit tient un objet curieux qui ressemble à une fourche. Sexe incertain. La figurine, qui porte sur la tête une sorte de casque surmonté d'un crochet de suspension, est de style primitif *(étranger)* rappelant celui de certaines statuettes de Sardes. H. 0.43.

De Ridder, Catal. des Bronzes de la Soc. arch. No 793

NOTE. — On a sur l'authenticité de la pièce des soupçons, qui paraissent justifiés.

N. **11715**. *Palladion*, saisi en Thessalie; Type fréquent, se rapprochant de celui de l'Acropole N. 6450. La déesse brandissait la lance, coiffée d'un casque surmonté d'un haut panache. Type primitif, style local. N. **7733**. *Figurine* d'homme nu et barbu; (la figurine est évidemment fausse, le type ayant été emprunté à des figurines semblables en terre cuite).

Vitrine N° 215. *Figurines trouvées en divers endroits*. — N. **7546**. *Guerrier*(?), trouvé en Achaïe. Il est placé sur une base rectangulaire, les pieds réunis, et tenait probablement de la main droite levée une lance. Il porte une sorte de cuirasse qui ressemble plutôt à une tunique, au-dessous de laquelle sort encore le chiton. Style archaïque (V° siècle) rappelant celui des figurines arcadiennes, qui vont suivre.

N° **13098**. *Figurine* de femme, trouvée dans les fouilles exécutées par la Société archéologique en 1902, dans le

temple d'Aphrodite, sur la colline de «*Kotilon*» en Arcadie. De style local, comme la figurine précédente, elle est vêtue d'une tunique courte ; le bras droit levé tenait quelque objet, comme l'indique le poing percé d'un trou. De l'autre main la statuette tenait un autre objet plat. Style du VI^e siècle

Éph. arch. 1903, pl. XII.

N° **13057** et **13059-13060**. *Figurines* d'hommes barbus, enveloppés dans un long himation, qui leur couvre aussi les mains. La tête est coiffée d'un bonnet conique, au-dessous duquel dépassent les cheveux, coupés court autour du front. Les statuettes ont été trouvées, avec plusieurs figurines en terre cuite d'un type presque identique, sur le mont Lykéion (temple de Pan Nomios?) et représentent probablement des paysans dans l'attitude de suppliants. Style local (arcadien), du VI^e ou du commencement du V^e siècle.

Praktika 1902, p. 72—75. Athen. Mitth. 1905, p. 65.

N° **13053**. *Figurine d'Hermès moschophore* (qui porte un veau) trouvée au même endroit. Le dieu, placé sur une base rectangulaire, marche, le

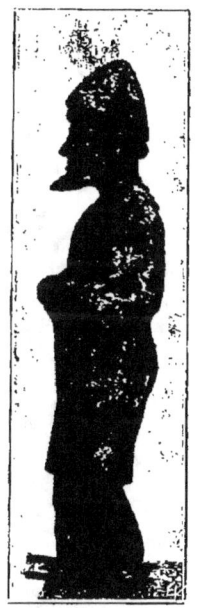

No 13060.

pied gauche en avant, le corps serré dans un chiton court, ceint à la taille, il a la tête coiffée d'un bonnet conique ; les pieds sont chaussés de souliers pointus. Le personnage porte sur le dos un veau, dont les pieds sont ramenés en avant, à peu près dans l'attitude de la statue en marbre de «l'Hermès Moschophore» du musée de l'Acropole. Face

rude, yeux ronds saillants, barbe courte, incisée. Style local, travail très soigné.

Praktika, l. c. p. 74.

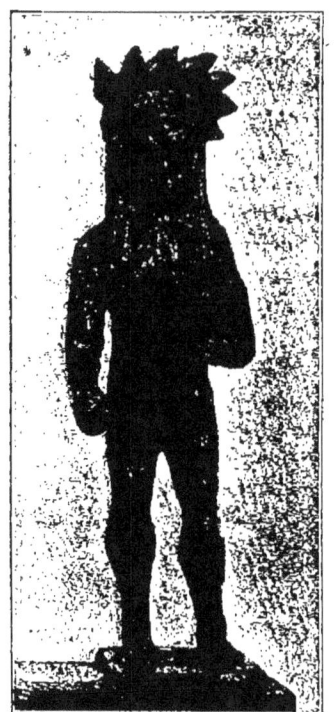
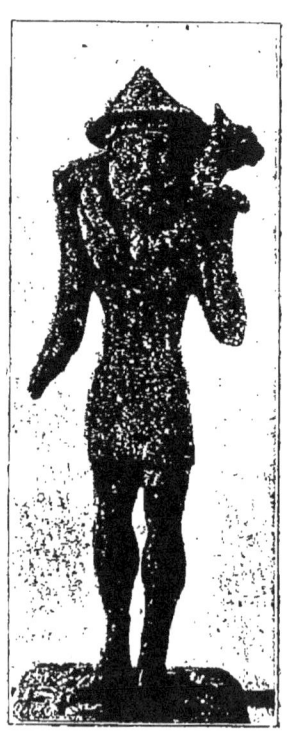

No 13053. 13056.

N° **13056**. *Figurine* de jeune homme nu, trouvée au même endroit. Le jeune homme est debout, placé sur une base rectangulaire, le pied gauche en avant; il tient de la main gauche un coq et de l'autre quelque autre objet,

comme l'indique le poing percé d'un trou. Coiffée d'une sorte de *calathos* rayonné, la figurine doit représenter sans doute un dieu (cf. N. 7547). Il porte les cheveux longs, retombant en tresses striées sur la poitrine et sur le dos. Même style et même travail que le précédent.

Praktika, l. c.

N° **13062**. *Personnage barbu*, nu, debout sur une base rectangulaire; trouvé au même endroit. La main gauche, restaurée dans l'antiquité, tenait à la hauteur de la poitrine quelque attribut, ainsi que la droite, abaissée. Sur la tête un bonnet conique à bords moulurés. Type local de paysan, rappelant celui des figurines en terre cuite trouvées au même endroit. La statuette est fendue à la hauteur de la ceinture.

Praktika, l. c.

N° **13061**. *Figurine* d'homme sans barbe, trouvée au même endroit. Vêtu d'une tunique courte, ceinte à la taille, et coiffé du bonnet conique (à bords rabattus), le personnage tient de la main droite tendue une grande patère; l'autre main est tendue et ouverte. Suppliant? Style local, plus avancé.

Praktika, l. c.

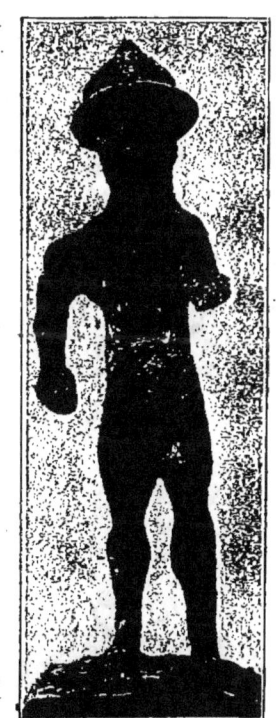

No 13062.

N° **7539**. *Hermès*, trouvé à Ithome, évidemment de la même origine que les figurines qui précèdent. Le dieu est vêtu d'une tunique courte, collée au corps et ornée d'inci-

sions sur les bords; il est debout (les pieds manquent) et tient des attributs disparus (la main droite conserve une légère trace d'un de ces attributs; le caducée?). La tête est coiffée du bonnet conique à bords plats; les cheveux, longs, retombent en tresses sur la poitrine et sur le dos. Les ailerons aux chevilles confirment que la statuette représente un Hermès.

De Ridder, l. c. Pl. IV, 1.

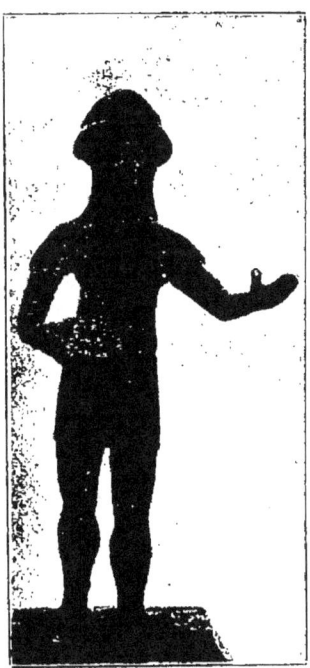

No 13061

N. **13206**. *Zeus,* trouvé sur le mont Lykaion (sanctuaire de Zeus Lykaios). Le dieu est entièrement nu, debout, les pieds réunis; il était placé sur une base, comme l'indiquent les tenons conservés sous les pieds. Le foudre dans la main droite levée, il porte l'aigle sacré sur la main gauche étendue. Les cheveux et la barbe, indiqués par des incisions malhabiles, sont courts; la face est ronde, les yeux à peine creusés et les oreilles indiquées par deux saillies. Style très archaïque, local.

Éph. archéol. 1904 p. 182 fig. 8-10.

N° **13208**. *Idem;* trouvé au même endroit. Brandissant le foudre (les mains manquent) le dieu s'élance, les jambes écartées. Type archaïque se rapprochant du N° 6163 d'Olympie. Endommagé. (Éph. arch. l. c. fig. 11).

N° **13209**. *Zeus* assis, trouvé au même endroit. Le dieu est barbu, ayant les cheveux longs, retombant sur le dos en

natte; il est vêtu du chiton à manches et d'un himation rejeté sur l'épaule. Assis sur un trône travaillé à part (disparu), il a les pieds posés sur un tabouret La figurine tient d'une main le foudre, dont une partie est brisée, et de l'autre un objet cassé, probablement le *lituus* (v. N. 6163 d'Olympie), attribut que l'on trouve pour la première fois intact dans cette statuette. Le type statuaire de la figurine, qui peut se rapprocher de celui de certaines monnaies d'Arcadie, atteste qu'il a été emprunté à quelque grande statue du culte, érigée peut-être dans un sanctuaire de ce pays. Style archaïque local, avancé.

Éph. arch. 1904, p. 188 fig. 12—14.

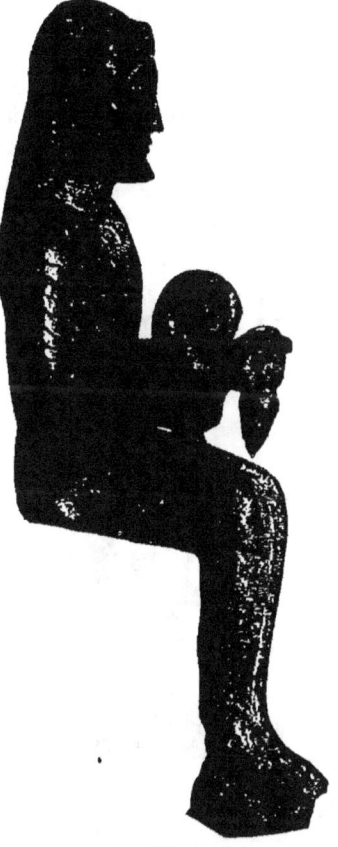

No. 13209.

N° **13210**. *Hermès*, trouvé au même endroit. Debout et nu, le dieu tenait de la main droite levée le caducée; l'autre main, tendue, tenait quelque autre objet disparu. Style du IV° siècle. Exécution grossière. (Éphém. arch. l. c. fig. 20).

N. **12348**. *Homme* barbu, trouvé à Andritsaina. Debout sur une base, il a les bras tendus (mutilés) et porte une tunique courte, ceinte à la taille; il est coiffé d'un bonnet plat, au-dessous duquel les cheveux retombent sur la nuque, suivant un arrangement particulier. La barbe épaisse et pres-

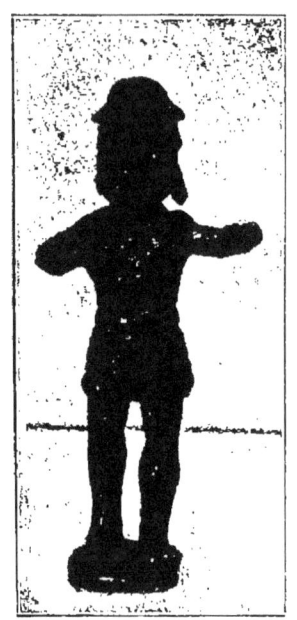
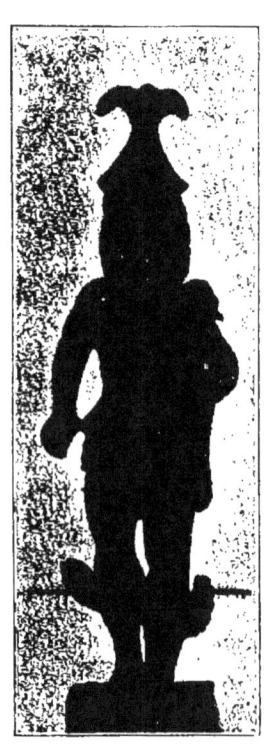

No 12348. No 12347.

que pointue. Type rappelant celui du N° 13062 (arcadien)

N. **12347**. *Hermès criophore* (qui porte le bélier), trouvé au même endroit. Le dieu est debout, les pieds sur le même niveau, tenant le bélier serré sous l'aisselle gauche. Le bras

droit abaissé, tenait le caducée. Le dieu est vêtu d'une tunique courte, ceinte à la taille et ornée d'incisions; il est chaussé de bottines d'où sortent les ailerons. La tête est coiffée d'un bonnet conique se relevant en forme de fleur de lotus. Barbu, il porte les cheveux longs, stylisés. Archaïque; style arcadien.

BCH, 1903 pl. VIII. Rev. des études grec. t. XVIII p. 126.

N. **7547**. *Apollon*(?) nu, trouvé à Amyclées. Debout sur une base rectangulaire, le dieu tenait des attributs disparus (la lyre et le plectre?). A remarquer le chapeau (calathos) à bords rayonnés (incisés; cf. N. 13056). Style assez avancé, (péloponnésien).

Éph arch. 1902 pl. II.

N. **13054**. *Renard* pendu, trouvé en Arcadie au sanctuaire de Pan (cf. N° 13057). La bête est pendue par les pattes de devant liées à une branche d'arbre, la tête inclinée en avant. Offrande? Travail assez habile. H. 0.10.

N. **13058**. *Figurine* de femme, trouvée au même endroit. Le type rappelle celui de l'idole primitive N. 6493 trouvée sur l'Acropole. Vêtue du chiton étroit et par dessous d'une sorte de jupon, la figurine a les pieds collés ensemble et les bras pendants le long des cuisses. Face allongée, yeux obliques, bouche fendue de travers. La statuette (de type ionien) est placée sur une base encore munie du plomb de scellement. H. 0.10.

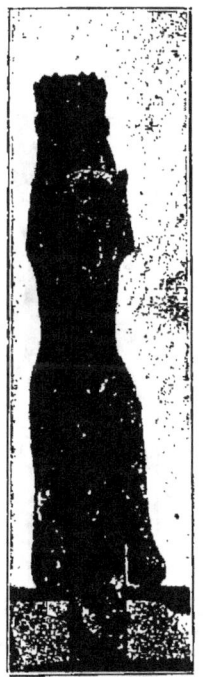

No 13054

N. **13219**. *Hermès* debout, en chlamyde boutonnée sur le cou; trouvé au même endroit que les figurines N°ᵇ 13206 et suiv. Le dieu, placé sur une base cubique (conservant

les traces du plomb qui la fixait à une seconde base plus grande), est vêtu d'une tunique courte, qui retombe en plis au-dessous d'une chlamyde que le dieu porte sur le dos, boutonnée à la gorge; il est chaussé de bottines et coiffé du chapeau conique à bords rabattus. Vu de face, il tenait quelque attribut de la main droite abaissée. De style local (arcadien), ce type peut se rapprocher de celui d'Hermès créé par Onatas d'Égine, et connu par la description de Pausanias (v. 27, 8). Commencement du V° siècle.

Éph. arch. 1904 pl. IX p. 196.

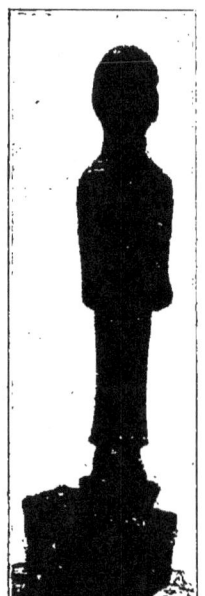

No 13058

N° **7402**. *Figurine* d'Apollon, trouvée au Ptôon. Le dieu est nu, debout (les pieds manquent) dans une attitude peu fréquente, ayant le bras droit tendu et le gauche pendant; le dieu tenait des attributs disparus. La statuette, qui remonte au commencement du V° siècle, est d'un style déjà assez développé rappelant celui de l'Apollon N° 45 des sculptures. (BCH. 1887 pl. IX).

N° **12447**. *Statuette* de jeune homme nu (Apollon), trouvée à Épidaure, dans le sanctuaire d'Apollon Maléatas. De même style que la précédente, elle est d'un travail beaucoup plus libre et plus développé. Le corps est dégagé et le mouvement naturel; le dieu lève le bras gauche, qui tenait sans doute un attribut, et tend en avant le bras droit; les mains et les pieds sont cassés. A remarquer l'arrangement de la coiffure, qui forme bourrelet et retombe en tresses courtes sur les tempes. Commencement du V° siècle. H. 0.14.

No **13217**. *Figurines* de jeune homme nu, sauf une chlamyde rejetée sur l'épaule gauche. Elle a été trouvée sur le mont Lykaion avec le No 13206, etc. L'attitude de cette belle statuette est curieuse: le jeune homme tenait de la main droite, levée à la hauteur du front, quelque objet perdu, de forme oblongue, comme l'indique le poing à demi fermé. La tête est légèrement levée, les yeux regardant l'objet que tient la main comme s'il s'agissait de le lancer au loin. Le style

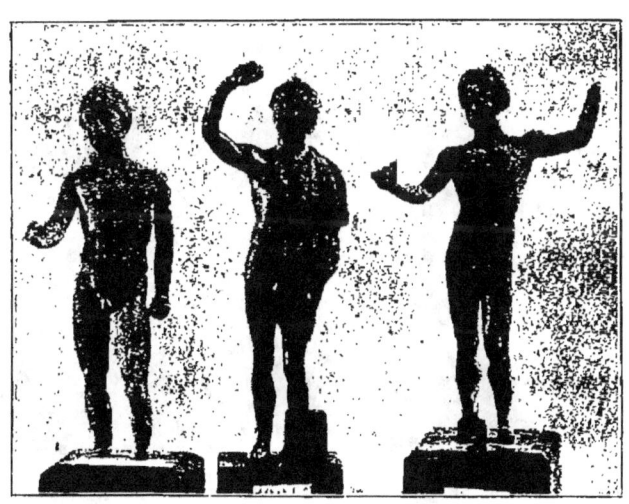

No 7402. No 13217 No 12447.

de cette statuette est fort développé, malgré les traits encore durs du visage, et ne peut être attribué qu'à une école renommée du Péloponnèse. Commencement du IVᵉ siècle. H. 0.14.

Éph. arch. 1904 pl. X.

NOTE.—Les pieds, dont le gauche est cassé, étaient noyés dans une petite masse de plomb (v. la reproduction dans l'Éphémeris), actuellement enlevée, qui provenait sans doute d'une réparation

sommaire, destinée à maintenir la statuette debout. La tête était coiffée d'un chapeau plat, fixé au sommet par un clou encore visible.

N° **7614**. *Homme* nu, de petites dimensions (0,08), trouvé à *Phœniki* (Péloponnèse); le haut du corps penché en avant, les jambes écartées, le jeune homme tient à deux mains un grand cratère appuyé sur le genou droit; l'effort est habilement rendu. Travail fort soigné. (De Ridder, Cat. No 868).

No 7614. No 13219. No 7408.

N° **7408**. *Figurine* de jeune homme, de provenance inconnue (Mégalopolis?). Il est nu, debout, le pied gauche un peu en avant, et tient sur la main droite tendue un coq (v. N° 13056); l'autre main, fermée, tenait quelque autre objet disparu. La chevelure courte, diadémée, est indiquée par de petites boucles incisées. Style avancé. (BCH, 1900 p. 8 No 4).

N° **12311**. *Poséidon*, trouvé à Sparte. Le dieu, debout et porte nu, sur la main gauche un dauphin; la main droite,

levée à la hauteur de la tête, tenait probablement le trident. Les pieds sont cassés. Commun. H. 0.02.

N° **7585**. Plaque rectangulaire, trouvée à Éleusis. Relief, représentant un quadrige dirigé par un homme barbu, qui se penche en avant pour tenir ferme les rênes, fixées à l'arrêt du timon. L'aurige est vêtu d'une tunique longue, ceinte à la taille; il porte un bouclier (?) attaché sur le dos, suivant un usage ancien que nous retrouvons sur des figurines en terre cuite. Les chevaux, lancés au galop, ont la crinière taillée courte. Le style se rapproche de celui des vases à figures noires. Commencement du Ve siècle. H. 0.11. L. 0.15.

De Ridder, Cat. No 856.

N° 7412.

N° **7412**. *Figurine* de discobole, trouvée en Béotie (sanctuaire des Cabires). L'épiderme du bronze est fort endommagé; les pieds mutilés. L'athlète a une attitude bien différente de celle des diverses statues des Discoboles qui sont parvenues jusqu'à nous. Il tient à deux mains, bien au-dessous de la tête, le disque, qu'il balance pour ainsi dire, avant de le faire passer dans la main droite, qui va le lancer au loin; ce type doit sans doute son origine à un grand sculpteur de la bonne époque de l'art grec. H. 0.19. (Pour le motif cf. Murray, Gr. sulpt. I fig. 46).

N° **7404**. *Archer*, de provenance inconnue (saisi en Arcadie). L'homme est nu; le bras gauche, tendu horizontalement, tient le bois d'un arc; le droit, qui était également levé, manque à partir de l'épaule. Les pieds, placés sur une base déclive, portent sur leurs extrémités, comme pour donner au corps le mouvement nécessité par l'action. Tête ronde; cheveux courts, indiqués par des incisions sur le front. Traits irréguliers; le corps est mieux modelé que le visage.

BCH, 1900 p. 7, No 2.

N° **12312**. *Figurine* de jeune homme nu (saisi à Sparte). Il accomplit un mouvement violent, la jambe gauche en avant (le pied manque ainsi que la jambe droite à partir du genou). Les bras rejetés en arrière et les mains réunies semblent tirer quelque objet (cassé); évidemment elles ne sont pas enchaînées comme on pourrait le croire à première vue. Le motif, en tous cas, est fort difficile à interpréter. Style plutôt archaïque. — N° **7565**. *Femme* drapée du chiton, talaire à diploïdion; trouvée à Tégée. Placée sur une base rectangulaire, la figurine tenait de la main droite, percée d'un trou, quelque attribut et de l'autre un objet qui ressemble à une longue tige tordue se terminant par une boule. Cet objet (à moins qu'il ne s'agisse d'une addition moderne) reste inexplicable. Style très beau du Ve siècle.

Ath. Mitth. 1879 p. 169. — Arch. Zeit. 1883 p. 226. — De Ridder, Cat. No 885 pl. IV, 3.

N° **10883**. *Artémis*, trouvée en Arcadie. La déesse, vêtue d'une tunique longue, formant diploïdion, est placée sur une base rectangulaire; elle lève le bras droit, qui tenait probablement une flèche; le gauche, qui tient l'arc, est abaissé. Travail local, médiocre. — N° **7605**. *Figurine* de femme, trouvée à Tégée. Debout, sur une base rectangulaire, les pieds sur le même niveau, la figurine est vêtue d'une tunique longue à diploïdion. L'avant-bras droit, horizontal, tenait probablement une patère; la main gauche, abaissée

et percée d'un trou, tenait quelque autre objet. Style du Ve siècle, plutôt sévère.

Ath. Mitth 1878 pl. I et 1879 p. 169.— BCH, 1880 p. 192.— De Ridder, l. c. No 881.

No **11752**. *Figurine* de femme, de très petites dimensions (0.04); trouvée à Mycènes. Elle a probablement servi d'attache ou de décor sur quelque ustensile (miroir?). Vêtue du chiton dorique à diploïdion, elle a les mains pendantes, trouées pour tenir des attributs. Style archaïque.

Rayon du bas. No **7770**. *Relief* découpé *(décoratif)*, de provenance inconnue. Il représente un guerrier, nu, marchant vers la gauche; la tête est tournée de profil tandis que le corps est de face. Il tient en travers une épée ou un bâton. Exécution grossière. — No **7771**. *Lamette* en relief *(décor d'une anse?)*, trouvée en Crète. Elle représente un personnage ailé, marchant rapidement, les mains levées. Les ailes semblent sortir de devant la poitrine. Exécution grossière.

No **7411**. *Figurine* égyptienne d'homme debout, en habit long. Sur le cou un collier mobile. Bande d'hiéroglyphes sur le dos et Isis avec Horus sous les bras (indistincts).

BCH, 1901 p. 10 No 5.

No **7552**. *Femme* debout, le bras droit tendu en avant; elle relève de la main gauche sa tunique talaire, le haut du corps penché en avant. Travail médiocre, style plutôt archaïque. (De Ridder, l. c. No 882).

Vitrine No 214. *Figurines de style libre.*— No **7846**. *Athéna promachos*, placée sur une base ronde; de provenance inconnue (Athènes?). Les bras manquent. Elle est vêtue de la longue tunique à diploïdion avec l'égide ornée du gorgonéion et est coiffée du casque corinthien. Travail peu soigné. Style attique, de la fin du Ve siècle. H. 0.15.

De Ridder, Cat. No 902.

No **7559**. *Hermès*, de petites dimensions (H. 0.08), trouvé en Crète(?). Nu, (sauf une chlamyde rejetée sur l'épaule)

et coiffé du pétase, le dieu est en marche, tenant le caducée et la bourse; des ailerons aux pieds. Type très fréquent, cf. N° 241 des sculptures. (De Ridder, l. l. No 836).

NOTE.— Les exemplaires qui sont rangés près de cette pièce sont à peu près tous du même type.

N° **7609**. *Figurine* d'Artémis, trouvée à Mycènes. De petites dimensions (0.075), la déesse est placée sur une base carrée, le bras gauche relevé vers l'épaule comme pour tirer une flèche du carquois suspendu à son dos. La main droite abaissée, tenait sans doute l'arc. L'exécution, surtout celle de la tête, est très soignée. Style libre. (De Ridder, l. c. No 896).

N° **7611**. *Idem;* de prov. inconnue (Tégée?); la déesse est vêtue du chiton court et par dessus d'une peau de cerf. Les pieds manquent. N° **7414**. *Idem;* trouvée en Arcadie. L'attitude est celle d'une personne qui est sur le point de lancer une flèche. La carquois sur le dos, la déesse est vêtue du chiton court et est chaussée de bottines. La pointe des pieds touche terre. Type pas très fréquent. Style du IVe siècle, travail commun. H. 0.15. (BCH, 1900 No 9 p. 14).

N° **7406**. *Aphrodite* nue, trouvée à Athènes(?). Le bras gauche fait défaut. La déesse est debout; le poids du corps porte sur le pied gauche, le pied droit, retiré en arrière, est légèrement fléchi au genou. Elle tient de la main droite, à la hauteur de la tête, une sandale, dont elle menaçait probablement un Éros, comme dans la terre cuite N° 4907 de notre Musée. Style du IVe siècle.

BCH, 1900 No 10 p. 17 fig. 13.

NOTE.— L'authenticité de la pièce est douteuse. La patine surtout est très suspecte.

N° **7560**. *Figurine* de femme, trouvée à *Phœniki*. Debout, la figurine est vêtue du chiton dorique qu'elle relève de la main gauche; le bras droit manque. Style plutôt sévère, Ve siècle, type commun.

N° **11751**. *Idem*. Les mains, tendues horizontalement, tenaient des attributs (fleurs ou fruits?). La tête est coif-

fée d'une stéphané, ornée de palmettes incisées. Style sévère, très soigné. La statuette a été trouvée à Mycènes. H. 0.09.

N° **13328.** *Protome* d'un vieillard maigre *(caricaturé)*

No 7846. No 7414. No 7562.

ayant servi de pendeloque, suspendue par un crochet placé derrière la tête (moderne?).

NOTE. — Le bronze provient d'une ancienne collection d'objets d'art gardés jadis au Musée numismatique.

Rayon du milieu: N° **7607.** *Statuette* d'Athéna, de très petites dimensions (0.08), de provenance inconnue (Méthymna?). Coiffée d'un casque à triple panache, la déesse te-

naît probablement une lance du bras gauche levé (cassé); le bras droit est abaissé. Type et travail communs.

De Ridder, Cat. No 900.

N° 7608. *Idem;* trouvée en Asie Mineure. A peu près de même style que la précédente, la déesse tient de la main droite une patère, comme pour faire une libation, et de l'autre un bouclier appuyé à terre. (De Ridder, No 903).

N° 13211. *Statuette* d'Hermès, trouvée sur la mont Lykaion (v. N° 13206). Le dieu est debout, le poids du corps sur le pied droit; il est vêtu d'une chlamyde nouée sur le cou, qui lui couvre seulement le bras et l'épaule gauche. Le dieu tend horizontalement la main droite, tenant dans la gauche abaissée le caducée (disparu). Il porte de hautes bottines sur lesquelles sont indiqués les ailerons (par incisions). Réplique, en petites dimensions (0.09), d'une statue de style polyclétéen.

Éph. Arch. 1904 fig. 21—22 p. 202.

NOTE.— Les traces d'un clou sur la tête indiquent que la figurine était munie d'un chapeau plat, travaillé à part (v. No 13207).

N° 7568. *Aphrodite*, en petites dimensions (0.08), de prov. inconnue. S'appuyant sur une colonnette, la tête légèrement inclinée, la déesse porte un Éros ailé sur l'épaule droite. Type fréquent, surtout dans des figurines en terre cuite.

De Ridder, l. c. No 890.

N° 12659. *Figurine* de jeune homme nu, debout, tenant de la main droite levée une massue; le bras gauche, d'où retombe un pan d'himation, tient un objet informe. Commun. Saisi à Athènes.

N° 7563. *Figurine* de femme, le corps penché à droite et appuyé sur un bras d'homme qui l'enlace à la taille, faisant ainsi partie d'un groupe. La statuette a été trouvée dit-on à Atalante (?) La femme (une Niobide?) est vêtue d'une longue tunique légère qui laisse le sein droit à découvert. Les bras manquent. La tête, à riche chevelure, liée d'un

diadème, est inclinée vers l'épaule. Les yeux sont incrustés d'argent. Exécution en style du IV⁰ siècle.
 Wieseler, Ber. über s. Reise nach Gr. p. 59. — BCH, 1880 pl. II. — Berichte der ph. Hist. Sächs. Ges. 1883. p. 159, 1 pl. 1.

N° **7574**. *Buste* d'homme, émergeant d'un calice *(décoratif)*; trouvé à Atalante(?) avec le N° précédent. Il s'agit probablement d'un protome de pugiliste; les mains, munies de courroies, portaient des gantelets. Tête couronnée de laurier; yeux rapportée, creux.
 De Ridder, l. c. No 866.

N° **7562**. *Idem;* même motif et de même provenance. Le buste est d'un très jeune homme, tenant de ses deux mains une palme et une couronne de laurier *(décoratif)*.
 De Ridder, l. c. No 867.

 NOTE. — Ces trois bronzes, de provenance incertaine (Atalante?), achetés et donnés par feu le prof. Castorchis, offrent dans le style et dans la patine quelque chose d'étrange qui fait soupçonner leur authenticité.

N° **7612**. *Héraclès*, debout et nu; trouvé à Chypre(?). Le bras droit, levé au-dessus de la tête, tient une énorme massue; la main gauche sur la hanche. Barbu, il porte les cheveux très courts au point de paraître chauve. Travail commun. (De Ridder, Cat. No 831).

N° **7567**. *Aphrodite*, de prov. inconnue (*«Phœniki»?*) A peu près du type de la Vénus du Capitole, elle est placée sur une base ronde. Produit industriel.
 De Ridder, l. c. No 887.

N° **7775**. *Femme* debout, vêtue du chiton et de l'himation. Elle est fixée sur une tige, destinée à décorer quelque ustensile; de petites dimensions. Commun.

N° **10862**. Statuette d'*Aphrodite*, saisie à Laurium; elle est appuyée sur un dauphin et est en train d'attacher sa sandale; de conservation et d'exécution fort médiocres.

N° **7555**. *Figurine* de jeune homme nu, trouvée à *Phœniki* (Péloponnèse). Fort mutilée (jambes, bras droit et main gauche manquent). La statuette est d'un style développé

mais d'un travail fort médiocre. La tête, (mal conservée) a les cheveux ceints d'une guirlande. Fonte lourde.

De Ridder, l. c. No 825.

Rayon du bas: N° **7469**. *Figurine* d'Artémis (Méthana?); la déesse, debout, le carquois sur le dos, tenait d'une main un arc et de l'autre probablement une flèche. Fonte lourde, travail grossier. (De Ridder, Cat. No 894).

N° **7873**. *Buste* d'un empereur Romain (poids?), trouvé en Crète. Diadémé, il porte sur l'épaule un baudrier et une peau de lion (type d'Héraclès). Trous de suspension.

De Ridder, l. c. No 811.

Le nom de «Zeus» qu'on a donné au buste est assurément erroné.

Vitrine N° 213. *Figurines de style libre.*

N° **7874**. *Buste* d'un personnage barbu (Zeus?), trouvé à Philadelphie (Alachëïr). De petites dimensions (0.04). Le personnage porte sur la tête une guirlande et sur l'épaule gauche la chlamyde. De l'époque hellénistique. Traces de dorure. (De Ridder, l. c. No 813).

N° **7405**. *Figurine* de Tyché (Fortune), trouvée à Méthana. La déesse, en tunique talaire, porte de la main gauche le timon et de l'autre la corne d'abondance. Type fréquent (v. N° 1745 des marbres). Époque hellénistique. Travail commun. (BCH, 1900 p. 22 fig. 14).

N° **11753**. *Artémis*, placée sur une base cubique, trouvée à Mycènes (1896). Vêtue de la tunique courte et chaussée de bottines, le carquois sur le dos, la déesse tenait de la main droite tendue probablement un arc; de l'autre main, percée d'un trou et levée à la hauteur de la tête, une flèche. Travail soigné des temps grecs. H. 0.09.

N° **7572**. Trois petits *hermès* (à cippes quadrangulaires), trouvés en divers endroits de l'Attique. Têtes enfantines(?), diadémées. Communs. (De Ridder, Cat. Nos 839-841).

N° **7470**. Athéna, de provenance inconnue. De petites dimensions (0.07). La déesse a le type de la Promachos,

brandissant la lance du bras droit (cassé) ayant sur l'autre, abaissé, le bouclier (disparu). Elle porte un casque à haut panache. Commun. (De Ridder, l. c. No 899).

N° **7573**. *Buste* de femme coiffée du modius (portrait?), trouvé à Épidaure (décoratif). Ils est d'un travail assez soigné, des temps romains.

N° **7561**. *Figurine de Pan*, trouvée en Crète. Le dieu est barbu, cornu, capripède et ithyphalique. Il semble danser. Les pieds manquent à partir des genoux. Travail soigné.

De Ridder, l. c. No 843.

N° **7600**. *Figurine* de jeune homme, de provenance inconnue. Nu, debout, la jambe droite en avant, les deux mains abaissées, le jeune homme tenait probablement des attributs (des patères?). Style du Ve siècle.

De Ridder, l. c. No 826.

N° **7601**. *Idem*, trouvée à *Phœniki*. Le bras droit est levé vers la tête; le bras gauche, abaissé, tenait quelque objet dans la main (percée d'un trou). Même style. Les pieds sont cassés. (De Ridder, No 808).

N° **7566**. *Figurine* de Cybèle, trouvée à Chypre. La déesse est assise sur un rocher ayant à côté un lion assis; elle appuie la main gauche sur la tête du fauve et porte la droite aux seins. Coiffée d'un bonnet plat, elle a la chevelure longue et est vêtue d'une tunique riche, flottante, et de l'himation. Travail habile; conservation médiocre.

De Ridder, Catal. No 906.

N° **11755** *Figurine* en argent, de très petites dimensions (0.03), trouvée à Mycènes en 1896. Elle représente Apollon en costume de citharode, assis et jouant de la lyre. Le dieu, portant une longue chevelure, ressemble plutôt à une femme. Travail habile de l'époque hellénistique.

N° **11754**. *Figurine* de jeune homme nu, trouvée au même endroit. Le poids du corps sur le pied droit, le pied gauche légèrement levé, le personnage tend la main droite

qui tenait probablement quelque objet; le bras gauche abaissé tenait aussi quelque objet car la main en est trouée. Style du IV⁰ siècle, exécution médiocre. — N⁰ **7615**. *Statuette* de Poséidon, trouvée à Amyclés. Le dieu est nu, tenant le trident (cassé) de la main droite levée. Les pieds manquent. Type fréquent; exécution médiocre. — N⁰ **7407**. *Figurine* de jeune homme nu, trouvée à Ptôon. Le bras droit, fléchi au coude, est tendu, comme si la main tenait une lance. Le bras gauche manque ainsi que la main droite. Style du V⁰ siècle. (BCH, 1890 pl. III).

N⁰ **7554**. *Tête* de statuette (athlète?), de provenance inconnue. Les traits du visage attestent un réalisme curieux semblant indiquer un portrait; les yeux, légèrement obliques, donnent à la figure le caractère d'un archaïsme dont l'ensemble de l'œuvre est dépourvu. Les cheveux, courts sur la calotte du crâne, forment frange sur le front. Style du V⁰ siècle. (De Ridder, Cat. No 931 fig. 13).

N⁰ **7731**. *Figurine* de femme, assise sur un tabouret (Aphrodite?); de provenance inconnue. Elle embrasse du bras gauche un Éros ailé; le bras droit sur les genoux. Commun.

N⁰ **7602**. *Statuette* d'Hermès, trouvée en Laconie; les pieds manquent. Le dieu tient une bourse(?) de la main droite; de l'autre, levée, il tenait probablement le caducée (cf. N⁰ 240 des marbres). Coiffé du bonnet, il porte la chlamyde nouée autour du cou. Mal conservé. Type fréquent; travail négligé. (De Ridder, No 835).

N⁰ **7618**. *Figurine* d'enfant (caricaturé) de provenance inconnue (collection Finlay). Il lève la tête regardant l'objet (un vase?) que sa main gauche tient en l'air. La main droite, percée d'un trou, tenait également quelque objet disparu. Il est nu, sauf l'himation rejeté sur l'épaule. Travail grossier. De Ridder, No 869 fig. 11.

N⁰ **3556**. *Vieillard* (acteur?), enveloppé dans un large himation au-dessous duquel se voit le chiton court. Barbu,

il porte une chevelure longue. Le visage est abîmé. Sur la tête un bonnet pointu surmonté d'un crochet de suspension. Style curieux, (des temps postérieurs?). Il a été trouvé en Laconie. (De Rider, No 872).

N° **7558**. *Statuette* de femme, de prov. inconnue. Vêtue de la tunique talaire, la figurine porte au-dessus un large himation qui l'enveloppe depuis la tête. La main gauche tient un objet cylindrique (une torche?). Style des temps chrétiens(?). N° **10067**. *La partie antérieure* d'une figurine de femme, de prov. inconnue. Debout, elle est vêtue du chiton et d'un himation qui la couvre depuis la tête. La main gauche tient un objet indistinct (une bourse?). De la figurine, fendue en deux, il ne reste que la partie antérieure. Travail soigné.

NOTE. — La figurine, provenant du Musée de l'Acropole où elle avait été déposée avant 1885, doit avoir été découverte non loin de cette localité.

N°ˢ **11387** et **12658**. *Statuettes* égyptiennes d'Isis, de prov. inconnues. La déesse est assise, et, selon le type habituel, tient sur les genoux l'enfant Horus. Travail commun.

Rayon du bas: Fragments de statues et de statuettes. A remarquer: N° **7425**. *Bras* droit d'une statue colossale, trouvé à Thespies. La main a les doigts écartés.

Au même endroit ont été découverts plusieurs fragments de draperies, appartenant à cette même statue, ainsi que des fragments de cheval. Probablement la statue en question représentait un homme à cheval, un empereur romain(?); (cf. BCH, 1892 p. 381 pl. XV).

N° **7850**. Pied droit d'une statue colossale, trouvé à Constantinople. Le plomb qui se voit à l'intérieur, indique que la statue a été détachée d'une base.—N°ˢ **7503-7504**. *Deux* pieds droits, trouvés à Kopræna (Chéronée). — N° **7581**. *Main* gauche d'une statue colossale; trouvée à Pisidie; le pouce tordu. — N° **10676**. *Doigt*, détaché d'une statue (Éleusis). L'ongle en est incrusté d'argent.

Vitrine N° 212. *Vases* et *lampes* en bronze, de diverses formes, trouvés dans divers endroits de la Grèce.

N° **7957**. *Gobelet* à large rebord, de forme très élégante et de patine bleuâtre très belle, trouvé en Arcadie. Il porte sur le rebord l'inscription (en pointillé): Κόρᾳ. — N° **7587**. *Œnochoé*, trouvée en Macédoine, ornée d'oves sur le pied et de nervures sur la panse. L'anse est ornée d'un buste de jeune homme au bonnet phrygien ; sur l'embouchure, la partie antérieure d'un griffon. Belle forme. — N° **7593**. *Kylix*, trouvée à Thèbes ; pied bas, panse renflée et anses très relevées. Forme élégante. — N° **7964**. *Petit* vase à parfums, à haut goulot et à panse globuleuse décorée de divers ornements (rosaces etc.). — N° **7927**. *Seau*, trouvé à Galaxidi. Rebord mince et anses mobiles. — N° **7932**. *Idem;* les anses seules conservées sont ornées aux extrémités de têtes de Silènes.— N° **10893**. *Lampe* plate et demi-circulaire, trouvée à Ptôon. Elle porte autour l'inscription archaïque dédicatoire : Αὐταλίον(?) ἀνέθεκε τὀπόλονι τὀ Πτοϊεῖ. — N° **12529**. *Lampe*, en forme de tête de Silène. Anse oblongue, ornée d'une feuille. Prov. inconnue. — N° **8016**. *Idem*, de forme commune; anse ornée d'une colombe.

Vitrine N° 211. *Vases* de diverses formes et autres objets de ménage. — N° **7993**. *Passoire*, trouvée à Tanagra. Le manche en est long et se termine par une tête de cygne. — N° **7995**. *Idem* trouvée à Thespies; le manche orné de palmettes incisées. L. 0,27. N° **7994**. *Louche*, à cuvette ovale. Le manche, long et creux à l'intérieur, se termine en bas par un bouton plat, qui ferme l'ouverture de la cuvette perforée de petits trous ; il servait à puiser le vin dans un cratère. Trouvé à Galaxidi.— N° **7991**. *Grelot*, trouvé en Béotie. Il est fait de deux cymbales unies, fixées par des clous et munies d'un long manche suspendu par un anneau. — N° **12696**. *Idem*, de prov. inconnue; mieux conservé. L. 0,20. — N° **7988**. *Poêle*, trouvé en Macédoine. Manche cannelé, terminé par une tête d'Ammon. Long. 0,38. D. 0,26.

N° **7941**. *Patère* phénicienne, trouvée près d'Olympie. Une

étoile gravée orne le fond ; la surface intérieure du vase est occupée par un décor (au repoussé) consistant en quatre tableaux, chacun de deux ou trois figures (style égyptien) ; ces tableaux carrés sont divisés alternativement par une divinité égyptienne, abritée sous un édifice indiqué par des colonnes. Sur le bord extérieur une inscription araméenne, qui date du VII° ou du VI° siècle.

De Ridder No 66 (Bibliogr.). Olympia, V, No 883 Pl. IV.

Vitrines N° 209-210. *Animaux* de style primitif ou archaïque et de style libre. Quelques-uns portent des inscriptions dédicatoires, pour la plupart en pointillé. Ces figurines ont été trouvées dans divers endrois de la Grèce et ont pour la plupart servi d'ex-voto.

Vitrine N° 208. *Rayon du haut.* —N° **7830 35.** *Diadèmes* décorés tantôt de simples ornements tantôt de Sphinx et d'animaux, travaillés le plus souvent au repoussé; ils ont été trouvés en Béotie (dans des tombeaux). Divisés pour la plupart en zones, ils sont en outre ornés de grandes rosettes clouées sur la bande. Style argivo-corinthien.

Annali, 1880 p. 124. Éphém. arch. 1892 p. 234 pl. XII. De Ridder, No 308 et 312-13.

Malgré le grand nombre de ces diadèmes trouvés en plusieurs endroits de Béotie, l'opinion, d'après laquelle la fabrique de ces objets, qui servaient à parer la tête des morts, doit être cherchée en dehors de la Béotie (Corinthe?), paraît être probable.

Rayon médian et rayon du bas. Divers objets provenant de Crète (grotte de Zeus, sur le mont Ida), achetés par la Société archéologique. A remarquer. — N° **11762.** *Bouclier* rond de plusieurs morceaux recollés; votif. Le rebord, travaillé au repoussé, en est orné d'une zone alternée d'animaux (cerfs) et d'arbres. L'omphalos, relevé, est entouré d'ornements géométriques, incisés, pareils à ceux qui ornent l'extrémité du rebord. Travail local, du VII° ou du VI° siècle (cf. Museo di ant. cl. Vol. II, Part. III « Antichita dell' antro di Zeus Ideo » p. 8 et 9). — N° **11762 a'** Plusieurs frag-

ments de boucliers pareils au précédent. — N° **11763**. *Fragment* de relief; de style assyrien. Deux Sphinx (?) à haute coiffure, affrontés et au milieu un scorpion. Le relief, travaillé au repoussé, a les détails exécutés en pointillé inversé. — N° **11767**. *Fragment* de relief, découpé. Homme en marche, portant sur le dos un bélier; la main gauche tient à la hauteur de la poitrine les pieds de l'animal; l'autre main tient un long bâton. Coiffé d'une calotte, il est vêtu du chiton court. Style archaïque, travail très soigné.

N° **11765**. Grande *fibule* à plaque quadrangulaire (cf. N° 6282 d'Olympie); l'aiguille fait défaut. Le décor sur la plaque, d'une gravure à la pointe très fine, est double; d'un côté: navire et au-dessous trois dauphins dont la présence indique la mer; au-dessus, en l'air, deux archers, face à face, presque accroupis, se décochant des flèches. De l'autre côté de la plaque: deux guerriers armés de toutes pièces (à l'exception de la tête, ils semblent ne former qu'un corps) attaquent un troisième, qui leur fait face, armé d'une grande épée. Le style des gravures, rappelant celui des vases géométriques, atteste plutôt un art de transition. — N° **11770**. Sphinx assis, coiffé du modius (applique d'un ustensile). De style archaïque très soigné, la figurine conserve une patine argentine très belle (c.f. Op. cit. p. 58).

Vitrine N° 207. *Miroirs à pieds*, trouvés en divers endroits de la Grèce. Ces miroirs, destinés à servir en même temps de meubles de toilette, sont placés ordinairement sur une base ronde à trois pieds. Le support, qui servait aussi de manche, représente ordinairement une femme debout, vêtue du chiton talaire qu'elle relève d'un geste gracieux de la main gauche; l'autre main ordinairement étendue, tient tantôt une colombe, tantôt une fleur ou un fruit. Le disque, fixé par l'intermédiaire d'une palmette sur la tête de la figurine, était souvent décoré de chiens, de coqs, de colombes, etc., travaillés à part et placés sur la tranche. La

plupart de ces miroirs datent du commencement du V⁰ siècle.

N⁰ **7464.** *Miroir* à pied ; trouvé sur l'Acropole, (dans les fondations du Musée) ; le disque a disparu. La figurine qui servait de support, représente une femme qui tient une fleur de la main droite (des deux premiers doigts). Elle est vêtue du chiton talaire et d'une sorte de blouse, incisée de lignes ondulées ; elle est chaussée de souliers pointus.

De Ridder, No 152 (bibliogr).

N⁰ **12449.** *Idem*, trouvé à Janina. Le disque bien conservé, porte sur la tranche, comme décor extérieur, diverses figurines d'animaux, parmi lesquels, au milieu, une petite figure de femme. Comme support, une femme sous le type habituel tenant de la main droite une colombe (Aphrodite?) et relevant de l'autre le chiton. Archaïque, de travail soigné.

N⁰ **6576.** *Idem*, prov. inconnue. La figurine tend la main droite, ayant l'autre (cachée sous l'habit) appliquée au sein. Deux petits Éros, ailés, sont attachés à chaque extrémité de la demi-palmette qui soutient le disque, à droite et à gauche de la tête de la figurine. Traces d'argenture.

De Ridder No 154 (Bibliogr.).

N⁰ **7579**. *Idem*, trouvé à Athènes. A peu près de même type, la figurine a le corps serré dans un chiton à diploïdion. La circonférence du disque est ornée de petites figurines de chiens, de lièvres et de coqs. Deux Éros ailés volent au-dessous des épaules de la femme. Style sévère.

Éphém. arc. 1884 p. 78. De Ridder, No 153.

N⁰ **7465.** *Idem*, trouvé à Léonidion. La figurine, placée sur une base ronde (en forme de cloche), est vêtue du chiton étroit à plis parallèles et de l'himation en écharpe ; elle tient de la main droite levée une grenade ; de l'autre, elle relève le chiton. La tête est surmontée d'un polos, fendu en deux pour supporter directement le disque, sans l'intermédiaire d'une palmette. Les cheveux, longs, retombent en tresses symétriques sur la poitrine. Travail minutieux.

De Ridder, No 151 (Bibliogr.).

Nº **7703**. *Idem,* trouvé dans un tombeau à Égine; la figurine (Aphrodite) est nue, sauf un caleçon court (cf. les figurines de l'Acropole Nºˢ 6619 et 6578). Elle tient des

No 7576. No 11691.

deux mains la palmette, qui soutient le disque ferme sur la tête. Les pieds posent sur une tortue (symbole habituel de l'île, (cf. les monnaies d'Égine), placée en déclive, indice

que le miroir était destiné à être porté à la main. Type original, travail très soigné du commencement du Ve siècle.

Éphém. arch. 1895 p. 169 pl. VII.

No **11691**. *Idem;* trouvé à Corinthe et acheté par la Société archéol. La figurine qui sert de support, de très beau style archaïque, tient de la main droite tendue un oiseau et de l'autre relève son chiton talaire. La figurine se rapproche de très près du type des jeunes filles du Musée de l'Acropole. Deux Sphinx, posés sur les épaules de la femme, soutiennent la palmette qui s'attache au disque.

Vitrine No 206. *Casques* de divers endroits. Faits d'une lame mince, ils ont presque tous la forme dite corinthienne. On y peut cependant discerner deux catégories: casques à nazal et casques sans nazal. Tous à géniastères fixes, sans panache ni cimier (on constate néanmoins sur quelques-uns des traces d'attache d'un panache No 7641-42) ils sont souvent munis d'une double moulure divisant le crâne en deux parties égales. Quelques exemplaires sont décorés de motifs incisés (d'oves, de cercles ou de lignes parallèles). Enfin, il y en a qui portent des inscriptions dédicatoires (No 13264).

No **7643**. *Masque* plat, trouvé en Arcadie, orné sur le front de motifs incisés et au repoussé. Les yeux en sont remplis d'une matière blanche. Des trous d'attache indiquent qu'il s'agit d'un ex-voto. Travail fin. (De Ridder, No 486).

Vitrine No 205. Figurines et autres objets en plomb.

No **7847**. *Figurine* primitive, trouvée à Amorgos (?). Cette figurine curieuse rappelle le type des idoles en marbre (prémycéniennes), que l'on trouve le plus souvent dans les îles de l'Archipel. Probablement la pièce est une imitation moderne. (Ath. Mitt. 1898 p. 462).

No **7879**. Hermès à cippe rectangulaire. Trouvé au Pirée. Tête de Dionysos, barbu, coiffé du modius. — No **7876**. En-

fant, nu, assis, de prov. inconnue (près d'Éleusis?). L'himation sur la jambe gauche; la main tient un rouleau.

N° **7875**. *Persée*, nu, l'himation sur l'épaule; coiffé du pétase ailé, le héros tient de la main droite abaissée la tête de la Méduse. Les pieds manquent à partir des genoux. De très beau style. — N° **7883-7884**. Disque, représentant en relief la tête de la Méduse. — N° **8033**. *Plaque* quadrangulaire, trouvée au Pirée. Arc, en relief, encadrant une femme de face tenant une couronne et une corne d'abondance. — N° **8032**. *Relief* découpé; deux femmes debout couronnent un jeune homme (mutilé).

Vitrines (sur table) N°s **227-228**. *Miroirs à couvercle*, trouvés dans diverses localités de Grèce. Ces objets de toilette sont de forme ronde, sans manche, ayant le disque poli et de surface réfléchissante. Ce dernier est protégé par un couvercle orné de gravures ou, le plus souvent, d'un relief travaillé à part et soudé sur sa surface supérieure. Ce couvercle s'ouvrait à angle droit ou s'enlevait complètement, et avait parfois l'intérieur décoré de motifs incisés. Corinthe semble avoir été le centre de la fabrication de cette sorte de miroirs de luxe, qui servaient très souvent de présents funéraires. On en fabriquait pourtant aussi dans d'autres villes de Grèce et surtout à Érétrie et à Athènes.

N° **7676**. *Couvercle* de miroir, trouvé à Corinthe et acquis par la Société archéologique; endommagé. Il est décoré d'un relief représentant Dionysos barbu et vêtu d'un himation qui laisse la poitrine à nu. Ivre et tenant une coupe à vin, le dieu est sur le point de tomber en avant; un jeune satyre le soutient des deux bras. Motif fréquent; travail commun. (Dumont-Pottier, Céram. II 8 p. 245).

N° **7678**. *Miroir* à couvercle orné de reliefs; il a été trouvé en Attique (dans un tombeau). Aphrodite, assise sur un rocher, relève son voile de la main gauche. Un Éros ailé l'accompagne; au champ un oiseau à long cou (cigogne).

Travail habile de la fin du V^e siècle. (Dumont, p. 201. De Ridder, No 165. BCH, 1900 pl. I, 1 p. 353).

N° **7677**. *Idem*, trouvé en Acarnanie(?). Femme ailée (Niké) à demi accroupie sur le sol; elle joue aux osselets. A côté une colonnette à chapiteau ionique. D. 0.09.
Praktika, 1891 p. 64. Mon. Piot IV p. 100. BCH, 1900 p. 348.

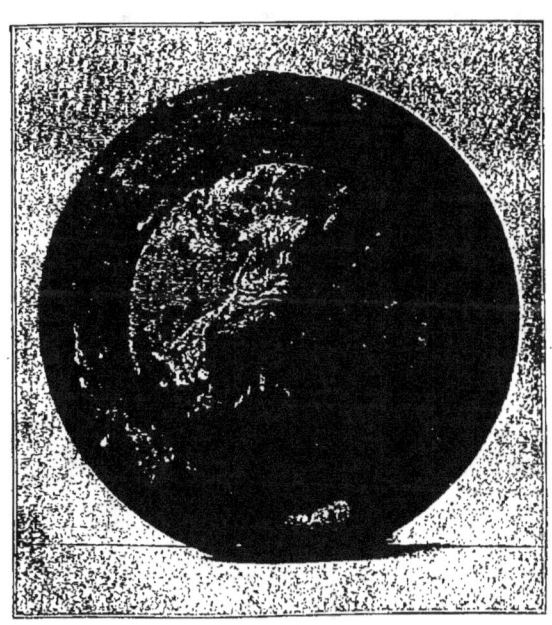

No 7418.

N^{os} **7417-18**. *Miroir* à deux couvercles, ouvrant à angle droit. Trouvé à Érétrie (dans un tombeau). Le contour du disque, plus large que les couvercles, est décoré de rais de cœur, qui encadrent la surface réfléchissante. Une colombe mobile sert d'arrêt à chaque couvercle. A): femme drapée enveloppée dans un voile flottant qu'elle soulève de la main

gauche, assise sur un cygne aux ailes éployées; elle lui donne à manger dans une patère qu'elle tient de la main droite au-dessous du bec de l'oiseau. B): femme drapée, montée sur un cheval galopant; la main gauche enlace le cou de l'animal et la main droite, levée et tendue, fait un

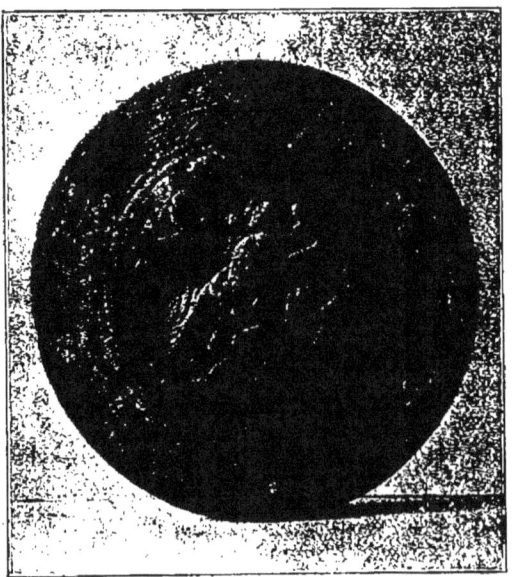

No 7670.

geste de joie caractéristique. La présence d'un dauphin, qui saute au-dessous du cheval, indique la mer. Travail soigné et très fin; style de la fin du V° siècle.

Éph. arch. 1893 pl. XV. Mon. Piot, IV p. 79. BCH, 1900 p. 351.

N° **7670**. *Idem;* trouvé au même endroit, évidemment de même fabrication. A double couvercle, sur l'une des faces figure une scène dionysiaque: Dionysos jeune et presque nu,

embrasse d'une main une femme (Ariadne?) qui lui tend ses lèvres, tenant de l'autre un thyrse; au champ, un second thyrse, celui de la femme. Sur l'autre face (7670 a): Aphrodite assise, ayant sur ses genoux son fils, Éros, déjà éphèbe.

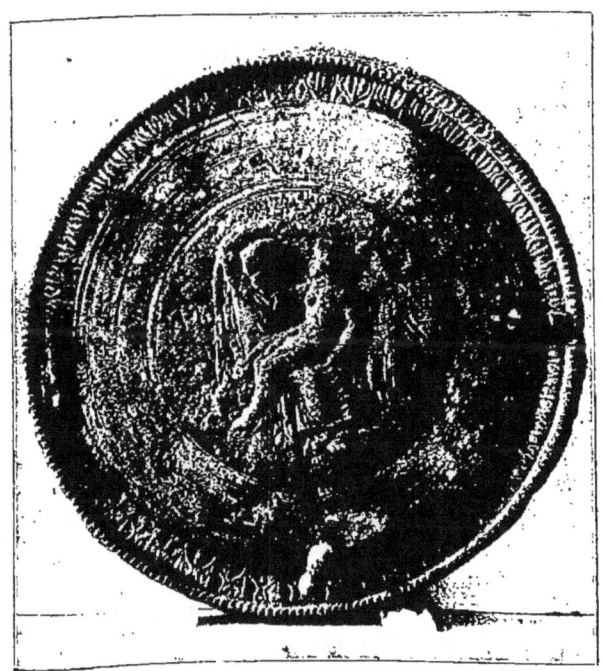

No 7670 a.

La déesse est couverte d'un voile très large. Même style.
Ath. Mith. 1886 pl. XI. De Ridder, No 161-2. BCH, 1900 pl. II.

No **7669**. *Miroir* à couvercle; Corinthe(?). Éros, à grandes ailes et aux cheveux flottants, assis sur un rocher, relève de la main droite son himation étendu sur le rocher.

Traces de dorure(?) sur la surface réfléchissante. (De Ridder, No 164. BCH, 1900 pl. XVII, 1).

N° **7484**. *Couvercle* de miroir en argent, de prov. inconnue; incrustations d'or au centre et autour; il est d'un travail minutieux et fort habile. Le centre est décoré de fleurs et de cercles, tandis que le circuit est orné de tableaux séparés, représentant les travaux d'Héraclès, etc., fort endommagé. Des temps romains(?).

N° **7673**. *Miroir* à couvercle (Athènes?); Athéna est assise sur un rocher, la lance à la main; à côté se voient un bouclier et le serpent sacré, attribut habituel de la déesse. Exécution ordinaire. (De Ridder No 168).

N° **10863**. *Idem;* trouvé en Achaïe. Tête de femme de profil. Endommagé. L'applique n'est pas soudée, comme à l'ordinaire, mais fixée par des clous. IIIe siècle.

N° **12074**. *Idem;* trouvé à Mégalopolis (recollé et restauré). Au milieu se voit une base à deux degrés sur laquelle est érigé un hermès ithyphallique, la tête barbue (Dionysos). A droite une femme drapée, assise sur un rocher, tient de la main gauche un petit enfant nu, debout, les pieds placés sur les deux bras de la cippe d'hermès. A gauche un jeune homme nu (la tête brisée) également assis sur le rocher. Le relief semble représenter une scène de la vie journalière. Travail habile; IVe siècle?
BCH, 1900 Pl. III p. 357.

N° **7680**. *Applique* d'un couvercle de miroir; endommagée. Crète. Femme (Ariadne ou Ménade) richement drapée d'une tunique flottante et d'un himation jeté sur les genoux. Elle est montée sur un fauve (tête et pattes brisées), tacheté et galopant (panthère?), et tient un objet indistinct (cassé). Travail très soigné; Ve siècle.
De Ridder, No 160.

N° **7675**. *Miroir* à couvercle décoré de reliefs; trouvé à Corinthe. Néréide (Thétis?) montée sur un hippocampe au galop, dont elle tient les rênes, supporte de la main droite

un objet indistinct (coquille?); ce n'est pas en tout cas «une cnémide». Le relief (endommagé) est habilement exécuté. L'intérieur du couvercle est décoré d'une gravure, sur fond doré, représentant une femme ailée (Niké?), qui dirige, penchée en avant, un quadrige aux chevaux galopants. La gravure est fort détériorée.
Éphém. arch. 1884 pl. VI 1-2. De Ridder, No 158.

N° 7416. *Idem;* trouvé à Érétrie (dans un tombeau). Le relief dont le couvercle est orné, mal conservé, représente l'enlèvement d'Orythée par Boréas. Motif fréquent; surtout sur les vases peints. Travail habile; IVe siècle. (Deltion, 1889, p. 141).

N° 7422 7423. Appliques, au repoussé, d'un double couvercle de miroir. Érétrie. A') Femme (Europe) montée sur un taureau, au-dessous duquel se voit un dauphin. B') Femme (Néréide) sur un cheval de mer (hippocampe). Fort détériorée. Style et travail semblables à ceux du N° 7670.

N° 11717. *Miroir* à couvercle, trouvé à Hermione. Relief représentant Athéna armée, dans l'attitude de l'attaque; type rappelant celui du N° 274 des sculptures. Travail grossier des temps romains.

N° 7672. *Idem;* Corinthe (?). Femme drapée, montée sur un cheval dont elle entoure le cou du bras gauche. Selon toute probabilité le relief n'est pas authentique.
De Ridder, No 159 (bibliogr.).

N° 7679. *Idem:* Corinthe. Héraclès enfant, étranglant de chaque main les deux serpents qui l'enserrent. Motif fréquent (Cf. N° 1457 des sculpt.) Exécution médiocre.
Ath. Mitth. 1878 pl. X. De Ridder, No 166.

N° 7695. *Disque* de miroir, incrusté d'or, trouvé à Héraclée de Propontide. Au centre, deux bustes (Hélios et Séléné?) et au bord, dans des tableaux séparés, comme sur le N° 7484, diverses figures minuscules d'hommes et d'animaux (le zodiaque). Des temps postérieurs. (De Ridder, No 171).

N° 7424. *Miroir* à couvercle; Corinthe. Belle tête de femme, de profil, (Aphrodite?). La chevelure, arrangée en

boucles flottantes sur le crâne, retombe, ceinte d'un diadème incisé de spirales, sur la nuque. Beaux traits idéalisés. Les oreilles sont ornées de pendants et le cou d'un collier de perles rondes. Style du IV⁰ siècle, exécution parfaite. D. 0,14.

Éphém. arch. 1893 p. 161 pl. XI.

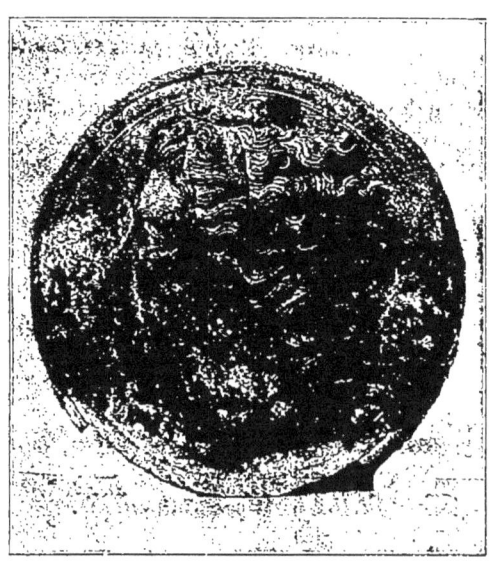

No 7424

NOTE. — Une certaine ressemblance de cette tête avec celle de quelques monnaies de Corinthe et de Cnide, a fait supposer que le type est celui de la Vénus de Cnide, créé par Praxitèle.

N⁰ **7421**. *Idem;* Érétrie. Aphrodite voilée, montée sur un bouc galopant dont elle embrasse le cou (Ἐπιτραγία). Elle tient de la main gauche levée un flambeau (?). Le relief est fragmenté et mal conservé. Style du IV⁰ siècle. Travail soigné.

Deltion, 1889, p. 141, No 15.

N° **7671**. *Idem;* Corinthe. Tête de femme de profil. Travail commun. (Éph. arch. 1884 p. 80, 4).

N° **7674**. *Idem;* Tanagra. Aphrodite assise, tenant des deux mains Éros enfant, debout et en train de décocher une flèche. Style grossier. Le relief est fort endommagé.

De Ridder No 167. BCH, 1900 pl. III P. 356.

Vitrines N° 225-226. *Miroirs à manche mince.* Ces miroirs sont assez rares, vu leur fragilité. Ils se composent d'un disque simple, légèrement concave, entouré d'un rebord, et d'un manche mince et long, orné parfois d'un relief; ils se terminent ordinairement en anneau. Ces manches s'élargissent vers le disque, auquel ils s'unissent au moyen d'une plaque rectangulaire ornée de très bas reliefs; de style « *argivo-corinthien* ».

N° **7687**. *Miroir* à manche mince; Corinthe. Sur la plaque rectangulaire qui unit le disque au manche, figurent deux Sphinx affrontés, l'une des pattes levée. Sur le manche: homme debout (Apollon?) vêtu du long chiton; la tête manque. Fin du VIe siècle. (BCH, 1892 p 360 De Ridder, No 115).

N° **7691**. *Idem;* de même provenance. Sur la plaque: deux lions, affrontés, de part et d'autre d'une palmette; les fauves, assis, ont l'une des pattes de devant levée, la tête tournée en dehors. Même style. (BCH, l c De Ridder, 116).

N° **8621-8623**. *Miroirs*, à manches simples et disques concaves, de très petites dimensions (D. 0,03-0,05); Péloponnèse (Hagios-Sostis). Ils ont servi d'offrandes Ces miroirs votifs se trouvent le plus souvent dans les sanctuaires anciens et quelquefois aussi dans des tombeaux, comme présents aux morts. (cf. Éphém. arch. 1903 p 175).

NOTE. — Dans ces mêmes vitrines sont exposés des disques de miroirs simples, d'usage commun, à fond plutôt concave, sans manche ni couvercle, munis d'un rebord. A remarquer un tel miroir rond, No 7700, dont la surface réfléchissante conserve, en partie, le poli ancien, et un autre No 13698 qui porte sur sa surface réfléchissante une mince couche d'argent.

Vitrine N° 229. *Strigiles* (στλεγγίδες) de provenances diverses. Tous presque de même forme, ils se composent d'un long manche et d'une lame encore plus longue, courbe et concave. On s'en servait dans la palestre pour enlever la poussière du corps. On s'en servait également aux bains. Quelques-uns de ces objets portent des inscriptions gravées (N° **8308, 8313, 7526, 8307** etc.) des noms propres surtout, ceux des fabricants ou plutôt des propriétaires. Sur un de ces strigiles (N° 8309) se voit une gravure représentant un enfant qui tient un de ces objets (cf. Collignon, Archéologie, p. 382). On trouve encore assez souvent des strigiles dans les tombeaux, comme présents aux jeunes morts. Plus rarement ils étaient employés comme ex-voto à une divinité (cf. N° 6256 d'Olympie). Nos exemplaires, tous de l'époque grecque (Ve et IVe siècle), sont en bronze, mais dans d'autres musées on en trouve aussi de dorés ou en argent; assez souvent, à une époque plus récente, on ne les fabriquait qu'en fer (v. vitrine N° 93 : tombeau de Chéronée).

Vitrine N° 230. *Bracelets* et *anneaux*, de diverses formes, trouvés en plusieurs localités et principalement à Thèbes (dans des tombeaux). Les bracelets sont le plus souvent faits d'une lame mince ornée de motifs linéaires ou de spirales gravées; ils se terminent ordinairement en têtes d'animaux (cf. Éphém. Arch. 1892 pl. XI Nos 3-5). Quelquefois, mais rarement, ils sont décorés de figures (No **8194**). Une autre sorte de bracelets (les plus récents) sont faits d'une lame épaisse, ornée de spirales ou de lignes parallèles incisées et dont les deux extrémités se terminent par des têtes de serpents ou d'autres animaux (Nos **8175, 8192, 8184**). Une troisième catégorie de bracelets comprend ceux qui ont les extrémités recourbées en deux ou en quatre grosses spirales superposées (N° **8171** etc.).

Les *anneaux* se divisent en deux groupes : bagues à chaton, le plus souvent gravé ou portant une inscription (Nos

8230, 8224-8225) et anneaux simples qui servaient parfois à maintenir les boucles de cheveux N° **8230** et autres.

Vitrine N° 231. *Fibules, épingles, agrafes*, etc., de formes diverses. A partir des plus anciennes (N° **8210**, forme mycénienne et N° **8212**, **8198**, forme italique, à «navicelle») jusqu'aux plus récentes, la collection renferme encore un grand nombre de fibules à plaque, de style appelé ordinairement géométrique. La plaque est décorée de gravures exécutées à la pointe et représentant des animaux: chevaux, oiseaux et quelquefois de petits navires. Il y a aussi dans cette collection des épingles à spirales; ce sont celles qu'on trouve le plus fréquemment en Grèce.

N° **12341**. Grande *fibule* à plaque rectangulaire. Thèbes. La plaque est sans aucune ornementation. L'aiguille fait défaut. L'arc, recourbé et losangiforme, est fait d'une lame plutôt épaisse, incisée de lignes. — N° **8202**. *Idem*. Thèbes. La plaque est ornée de gravures fines exécutées à la pointe; d'un côté figurent un navire et un griffon, de l'autre un cheval et une fleur.

<small>Annali, 1880 pl. G. p. 122. Ath. Mitth. 1887 p. 14.</small>

N°ˢ **8212, 8198**, etc. *Fibules* à navicelle; les coquilles en sont ornées: l'une de motifs géométriques, l'autre d'une tête de Gorgone. Des fibules de même forme ont été trouvées à plusieurs endroits de la Grèce.

N° **8200**. *Fibule* à plaque, trouvée au Pirée: cheval, encadré d'ornements en zigzag et un oiseau dans le champ; sur l'autre face: Griffon et une étoile entre les pattes.

<small>Att. Mitth. l. c.</small>

N° **8199**. *Idem;* Thèbes. Navire et un oiseau placé à chaque extrémité du bateau; au champ un poisson. Sur l'autre face: cheval et oiseau. (Éph. arch. 1892 pl. XI, 1).

N° **8201**. *Idem;* trouvée au même endroit. Les deux côtés de la plaque gravés: chevaux, oiseaux, étoiles; sur l'une des faces, le cheval est accompagné d'un poulain.

<small>Éphém. arch. l. c. No 2-2a.</small>

N° **8195-8197**. *Fibules,* faites de deux ou quatre spirales, reliées deux à deux.

Vitrine N° 232. *Divers objets* de ménage et du culte. *Boîtes* de diverses formes (N°s **8000, 8002, 10669-70**). *Serrures* et *clefs* (N°s **8591, 8584, 10655-56**). *Caducées* (N°s **7348, 13383**). *Sistres* (**7840, 7841**) à manches en forme d'un Bès nu, les mains sur les genoux; type fréquent.

N° **8414**. *Paire* de sandales, fourrées en bois, avec clous de fer, trouvées dans un tombeau en Argolide.

Vitrine N° 217. *Fragments* de reliefs, trouvés sur l'Acropole. Faits d'une lame mince ils sont travaillés au repoussé et ont servi d'appliques.—N° **6958**. *Plaque* (brisée), bordée de spirales et dorée: Quadrige de face dirigé par une Niké ailée dont on ne voit que le haut du corps; les mains tiennent les rênes. Le relief est d'un travail très fin (de style argivo-corinthien?). (JHS, 1892 pl. VIII).

N° **6956**. *Plaque* rectangulaire (de plusieurs fragments recollés). Le relief, exécuté au repoussé, est encadré d'une bordure en écailles (conservée en partie): Figure masculine ailée (Génie indéterminé), nue, en marche, les jambes écartées, la droite en avant. La tête, de profil, a les cheveux longs, retombant sur la nuque. La barbe est pointue et proéminente. Les ailes éployées, les bras tendus; le personnage tient de chaque main par la gorge un oiseau à long cou. Le motif (influence orientale) rappelle celui de l'Artémis dite persique (cf. N° 6444 d'Olympie). De la fin du VI° siècle.

Vitrine N° 218. *Armes,* trouvées dans divers endroits. Le Musée possède une très riche collection d'armes en bronze qui sont réparties, d'après leur provenance, dans les diverses sections du musée (collection mycénienne, d'Olympie, de l'Acropole, etc.). Cette vitrine ne contient qu'un petit nombre d'exemplaires trouvés isolés dans plusieurs autres localités de la Grèce. Elle ne renferme qu'une seule

épée, à lame longue et mince (N° **8017**), trouvée près de Lévadia. La garde, assez longue, était couverte de plaques en bois ou en os. Forme plus récente que celle des épées mycéniennes (géométrique).

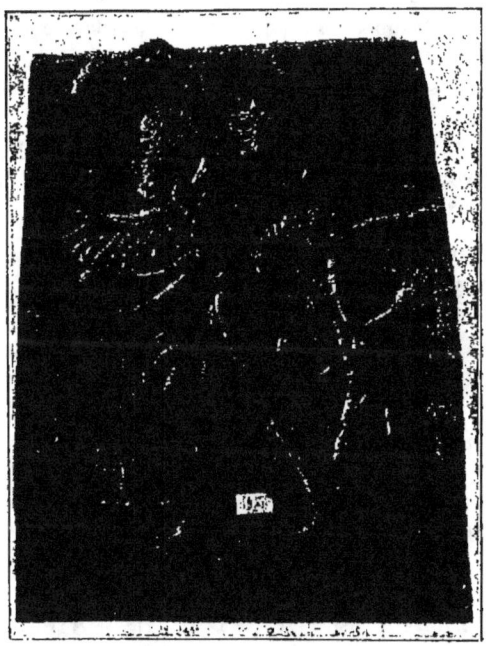

No 6956.

Les *poignards* sont plus nombreux; quelques-uns sont d'un type très ancien: pré-mycénien; ce sont les Nos **7452**, **8022** etc. Les poignards de type mycénien, Nos **7451**, **8018**, **8023-8024**, etc. ont le manche court, recouvert de bois ou d'os, au moyen de clous à grosse tête.— Les *pointes de lance* (sauf les Nos **8020-8021**, de forme pré-mycénienne)

et les flèches sont d'une époque plus récente.— N° **8045**: *pointe de flèche* à incrustations d'argent (votif); N° **10871**: *talon de lance* avec l'inscription : τοπώλλωνος hιερόν. (Thespies).

Vitrine N° 218. *Haches* de combat et de charpentier (à un ou deux tranchants), pour la plupart des temps mycéniens. A remarquer: N° **8047**, de forme demi-circulaire; le manche passe par trois douilles superposées. Une hache presque semblable à été trouvée à Vaphio, dans un tombeau mycénien (N° 1870 de la collection mycénienne).—N° **11796**. *Hache* (votive) avec l'inscription: Ηιερός.— N° **10653**. *Idem* (votive) à deux tranchants; de très petites dimensions.

Vitrine N° 220. *Inscriptions* sur plaques, bandelettes, et autres objets.— N° **8317**. *Trident* (votif); sur le manche: Ξενιάδης Διοδώρου Κορίνθιος ἀνέθηκε L. 0.37. (BCH, II, p. 544).

N°s **8101-8119** et **8143-8162**. Plusieurs bandelettes avec inscriptions dédicatoires, provenant du sanctuaire d'Apollon Hypertéléatès (cf. Éphémeris arch. 1884 et 1890).— N° **7959**. *Cymbales*, trouvées à Alagonie (Messénie), portant sur le bord l'inscription archaïque; Καμὼ ὃν ἔθυσε τᾷ Κόρᾳ. (Arch. Zeit. 1876 p. 28. Éphém. arch. 1898 p. 269; bibliogr.).

N° **10870**. *Couvercle* avec l'inscription: τῷ Ἀσκληπιῷ ἀνέθηκεν Ἰκύλος.— N° **11716**. *Plaque* rectangulaire, avec trous d'attache, contenant une inscription de onze vers en dialecte thessalien (Solmsen, Inscr. Gr. N° 11 p. 21). N° **8165**. *Idem*, trouvée à Tégée (Solmsen, Inscr. Gr. N° 26 p. 50).

Vitrine N° 221. *Inscriptions*. — N°s **8122-8142**, **10703**, etc. Plusieurs *tablettes judiciaires*, quelques-unes en morceaux; Athènes. Les *héliastes* (sorte de juges à Athènes) portaient ces tablettes suspendues à leurs habits; chaque tablette contenait le nom d'un héliaste, ainsi qu'une lettre de l'alphabet (A-K) qui indiquait l'une des dix sections à laquelle appartenait chacun de ces juges; chaque section

se composait de 500 juges. (CIA, II 875 et s. BCH, II et VII, p. 524 et 29. Éphém. arch. 1887 p. 53).

Nº **8052-8059, 7493-7499**. etc. *Bulletins de vote*. En forme de fuseau, ordinairement avec l'inscription «Ψῆφος δημοσία». Les juges jetaient dans une urne ces bulletins, qui étaient percés d'un trou en cas d'acquittement et pleins en cas de condamnation. (cf. Arch. Anzeig. 1861 p. 223-224. Vischer, Kl. Schrift II p. 288).

Nº **12159**. *Plaque*, trouvée à Platées; de l'époque chrétienne; elle contient des noms.—Nº **12228**. *Plaque* rectangulaire dont le sommet se termine par une corniche (endommagée); trouvée à Thermos (Étolie). Elle porte une inscription sur chacune de ses deux faces. L'inscription principale (plus de 40 lignes) contient un traité d'alliance entre les Étoliens et les Acarnaniens (συνθήκα καὶ συμμαχία Αἰτωλοῖς καὶ Ἀκαρνάνοις), traité qui doit avoir eu lieu de 280 à 270 avant notre ère. L'inscription de l'autre face contient la délimitation des frontières de deux villes d'Acarnanie, faite par des arbitres convoqués à cet effet d'une ville voisine (Θύρριον). Éphém. arch. 1905 p. 55 et suiv.

Vitrine Nº 222. *Inscriptions*: Nº **7699**. *Disque* avec l'inscription: Σίμων θεοῖς σωτηρίοις (De Ridder, No 527).

Nº **8593**. *Manche (Phœniki)*: ἀνέθεκε Ἀπέλλονι Ξενείων. De Ridder, No 70.

Nº **8169**. *Idem*, (Galaxidi): Εὔφαμος καὶ τοὶ συνδαμιοργοὶ ἀνέθεκαν τοῖ ḥέροί. (Roehl, JGA 323).

Nº **7179**. *Plaque* avec fronton (Corfou). Décret de proxénie (CJG 1841).—N. **7480**. *Idem*, (Corfou). Décret en l'honneur du Philistion de Locride. (CJG 1844).

Nº **7481**. *Idem* (Corfou). «Le médecin Thrasson honore Théogénès son maître». (CJG 1897).

Nº **8166**. *Idem*; (Épidaure): Καλλίστρατος ἀνέθεκε τοῖ Ἀσκ(λ)ηπιδι ὁ μάγιρος (Éphém. arch , 1885 p. 198).

Vitrine Nº 223. *Cachets*, pour la plupart de la basse époque, trouvés dans diverses localités. Les lettres, tracées

de droite à gauche, constituent ordinairement des noms propres. Cette vitrine contient en outre divers *poids*, de différentes dimensions, trouvés à Athènes et ailleurs.

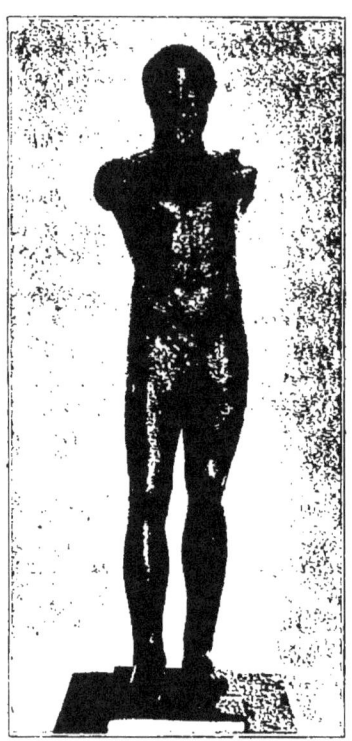

No 11761.

Vitrine N° 224. *Médaillons*, de la basse époque et autres menus objets, trouvés dans divers endroits.

N. **11761** *(à gauche, contre le mur)*. Statue de *Poséidon*, trouvée en Béotie (Creusis?) près de Platées. Elle est restaurée (morceaux recollés); la tête séparée du corps. Le dieu est placé sur une base quadrangulaire, debout, la jambe droite peu en avant (sur le même niveau). Les bras faisant défaut, l'attitude du corps n'en demeure pas moins manifeste; le dieu tenait de la main gauche, levée à la hauteur de la tête, le trident et de l'autre, étendue, probablement un dauphin. La tête, diadémée, porte les cheveux arrangés en petites boucles rondes (stylisés) autour du front et sur la nuque. La barbe, courte, en lignes fines et sinueuses, est coupée en ovale; la mouche est indiquée (cf. N. 6446 de l'Acropole). Les yeux, faits d'une autre matière, ont disparu.

Sur la base, l'inscription archaïque (en caractères béotiens): τõ Ποσειδάονος hιαρός. L'œuvre, d'un style fort développé (attique?), doit remonter au commencement du V^e siècle avant notre ère. H. 1^m.18.

Éphém. arch. 1899 pl. V-VI. Rochers, Lex. (Poseidon) p. 2875.

N. **7531**. *Statuette* de satyre, trouvée en Égypte(?), collection Dimitriou[1]. Le satyre, placé sur une base ronde, est représenté dansant, les bras levés (le droit manque), la tête rejetée en arrière, comme en extase. La statuette est à peu près identique à une autre statuette de Satyre, trouvée à Pompéi, actuellement au musée de Naples (cf. Clarac, pl. 717 N. 1715). Probablement notre exemplaire n'est qu'une réplique *moderne* de la statuette de Pompéi. H. 0.45.

Éphém. arch. 1885 p. 227 pl. VI.

NOTE. — Les vitrines Nos 233-236 renferment une riche collection d'instruments de chirurgie et d'autres objets relatifs à l'ancienne médecine. La collection a été formée par feu le docteur C. Lambros.

SALLE XVI (LA ROTONDE)

(Voir Pl. No 35).

Cette salle, construite récemment, était destinée à contenir tous les bronzes et les autres menus objets (sauf les marbres, voy. pag. 72 et 259) trouvés en 1900 au fond de la mer, près de Cérigo; par suite du manque de lumière suffisante la grande statue d'éphèbe (N. **13396**) a dû être placée dans une des salles précédentes (cf. p. 302).

NOTE. — Le moulage en plâtre, placé au fond de l'hémicycle, est celui de l'aurige de Delphes: bronze archaïque, de très beau style, exposé actuellement au Musée de Delphes.

N. **13399** (à droite). *Statuette* de jeune homme nu, pla-

[1] Cette collection est exposée dans la salle égyptienne (No 18 du plan).

cée sur une petite base ronde en marbre, de couleur rouge (osso antico). L'épiderme du bronze est rongé. Le jeune homme, un athlète sans doute, porte sur le pied gauche,

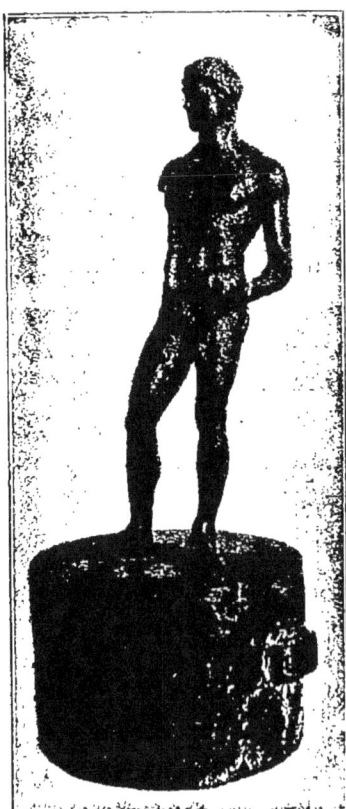

No 13899.

ayant le droit légèrement levé. De face, il a l'avant-bras gauche, fléchi au coude, levé presque horizontalement; le bras droit manque de l'épaule. L'attitude est difficile à déterminer; probablement il s'agit d'un discobole, qui, tenant le disque de la main gauche, est sur le point de le faire passer dans l'autre main qui va le lancer au loin (type du discobole d'Alcamènes?). La statuette est évidemment une réplique, en petites dimensions, d'un type statuaire du V° ou du commencement du IV° siècle. H. 0.25; de la base 0.09.

Éph. arch. 1902 pl. XVII. Svoronos, Mus. Nat. plan VIII No 1.

N. **13397**. *Idem;* il s'agit également d'un athlète; le jeune homme est nu, debout, le pied droit en avant, le poids du corps sur le pied gauche. Les mains abaissées; la gauche tenait sans doute quelque attribut. La

tête ceinte d'un diadème est arrondie; les yeux et les dents, faits d'une autre matière et rapportés, ont disparu; il en est de même des mamelons. La statuette rappelle, quant aux proportions, le style polyclétéen et elle peut être une réplique, en petites dimensions, d'une œuvre du Ve ou du commencement du IVo siècle. Endommagée. H. 0.53. (Éphém. arch. 1902, pl. XIV. Svoronos, l. c. pl. VII, 2.

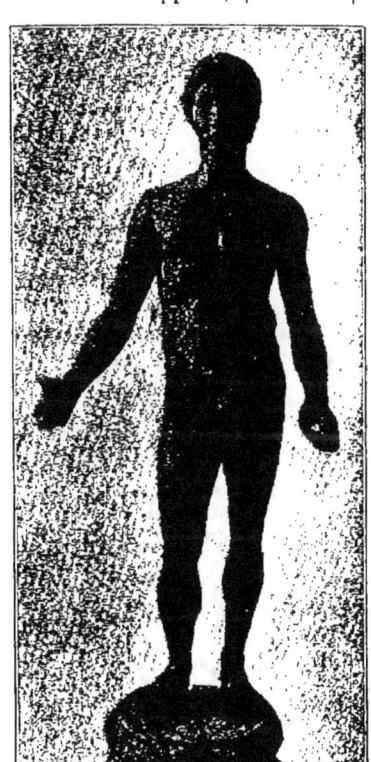

No 13397.

N° **13398**. *Idem;* jeune homme en marche, la jambe gauche retirée trop en arrière. Nu, à l'exception d'une chlamyde rejetée sur l'épaule gauche, il a le bras droit relevé, comme si la main tenait une lance. Le motif n'en est pas, en tous cas, très clair. La statuette, fort endommagée, atteste un style qui remonte au IVe siècle, (de l'école de Lysippe). Les prunelles des yeux, faites d'une autre matière, ont disparu. H. 0.44. (Éphém. archéol. 1902 pl. XV-XVI. Svoronos, l. c. pl. VII).

N° **13400**. *Tête* de vieillard barbu; portrait. Elle est détachée d'une statue de grandeur nature, à laquelle on pour-

rait, avec beaucoup de probabilité, attribuer une paire de pieds chaussés (vitr. N. 237) trouvés au même lieu. Cheveux et barbe négligemment disposés, moustaches tombantes,

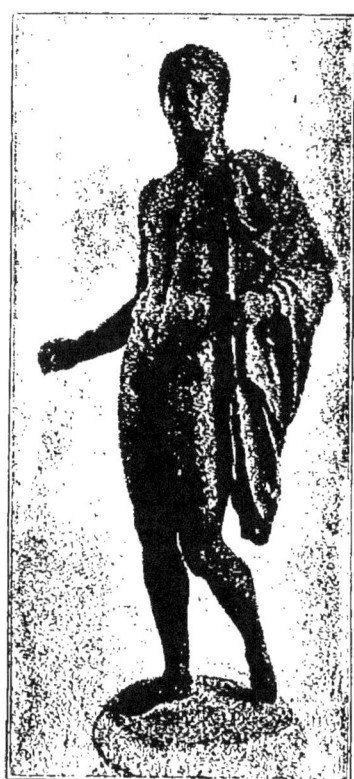

No 13898.

nez gros et courbé, yeux rapportés et d'une autre matière. Les traits du visage en général, fort accentués, indiquent une personne distincte. L'œuvre, d'un travail fort habile et soigné, a souffert beaucoup dans l'eau salée, surtout les yeux, dont les prunelles, faites d'une matière blanche, sont presque complètement détruites. Époque hellénistique(?).

Éphém. arch. 1892 pl. XIII. Svoronos, l. c. pl. IV p. 30.

Vitrines Nos 237-252. Elles renferment plusieurs fragments (pieds, bras, mains, etc.) de statues en bronze de même provenance et qui, jusqu'à présent, n'ont pas été retrouvées au fond de la mer, malgré les recherches exécutées à plusieurs reprises à l'endroit où l'ancien bateau fit naufrage. Parmi ces débris, on remarquera une statuette de femme drapée (fort endommagée) de style du V^e siècle.

Éphém. arch. l. c. pag. 155.

On remarquera aussi les fragments d'un instrument astronomique à construction compliquée, muni de plusieurs rouages, à l'instar d'une horloge. L'instrument portait des inscriptions explicatives de son emploi; il en reste des fragments importants.

Dans ces vitrines sont encore exposés des vases en verre et en terre cuite, des fragments de meubles (les deux bras en bronze d'un lit somptueux) et autres objets de la cargaison du bateau.

NOTE.— Au-dessous des vitrines sont exposés de grands vases en terre cuite et les débris du bateau: flancs brisés et en morceaux, fixés entre eux par de grands clous de bois et de fer.

COLLECTION CARAPANOS

SALLE XVII
(Voir Pl. No 22).

Cette salle renferme la collection due à la munificence de M. Carapanos, ancien ministre de Grèce. Elle est composée d'objets de métal, bronze surtout, plomb, fer, etc., trouvés dans les fouilles exécutées par M. Carapanos, en 1875—77 à Dodone, dans la vallée de Tsaracovitsa, près de Janina, en Épire. Elle comprend en outre, un grand nombre de figurines en terre cuite, trouvées dans les fouilles opérées par lui en 1889 dans l'île de Corfou, non loin de la ville, au lieu dit *Canoni*, où était probablement le temple d'Artémis. Elle renferme encore d'autres antiquités, acquises par le donateur et qui proviennent d'autres lieux, soit de Grèce, soit de l'étranger.

NOTE — L'oracle de Dodone était le plus ancien et le plus important de la Grèce; la fondation en remonte à une époque très reculée et qu'on ne saurait fixer exactement. La légende raconte qu'il fut fondé par les Pélasges et que Deucalion et Pyrrha, réfugiés en Épire (après le déluge), furent les premiers qui le consultèrent. Cet oracle célèbre conserva pendant de longs siècles sa renommée et son autorité; on venait de tous les pays le consulter et présenter des offrandes à Zeus Naïos et à Διόνη, honorés tous deux à Dodone. On adressait à l'oracle toutes sortes de questions; les envoyés des villes le consultaient sur les actes et entreprises politiques; les simples particuliers, sur leurs affaires personnelles. Ces demandes, inscrites sur des bandelettes de plomb, étaient remises aux prêtres nommés «Τόμουροι» (Tomouri) qui servaient d'intermédiaires entre la divinité et les mortels. Des prêtresses, nommées «Πελειάδες» (Péléindes), avaient soin du temple et remettaient aux postulants les réponses des prêtres, écrites de même sur des bandelettes de plomb (v. No 865, Vitrine No 16).

Les antiquités provenant de Dodone sont exposées dans les vitrines Nos 1-6 et 16-17. Ce sont, pour la plupart, des ex-voto que les visiteurs de Dodone offraient à l'oracle.

Vitrine No 3. Parmi les objets les plus précieux de cette collection, sont les petites statuettes en bronze exposées dans cette armoire. Elles sont, pour la plupart, de style archaïque et remontent au VIe et Ve siècle avant notre ère.

No **34**. *Statuette* de guerrier(?) de style primitif. Entièrement nu, le guerrier a la tête tournée de profil, tandis que le corps est de face; le bras droit, levé très haut, se termine en plat, percé d'un trou, comme s'il brandissait une lance. La chevelure, arrangée en guise de perruque, retombe sur le cou, à peu près comme dans la figurine de Ptôon No 7380. H. 0.13.

Dodone et ses ruines, par C. Carapanos (Paris 1878) pl. XIII, 4.

Nos **20** et **21**. *Statuettes* d'homme nu, du type des Apollons archaïques (manches de miroirs ou de patères). Les bras, levés, soutenaient la palmette à laquelle l'ustensile était fixé. Le figurine No 20 porte un caleçon court (cf. No 6578 de l'Acropole).

Carapanos, l. c. pl. XII, 1 et 3.

No **37**. *Tête* de femme, fixée sur une longue tige; elle est surmontée d'un polos, dans lequel se voit une rainure trouée. De style archaïque, elle a la chevelure longue, retombant en carré sur le cou. Décor d'un ustensile.

Carapanos, l. c. pl. XII, 2.

No **28**. *Figurine* d'homme assis (le siège, travaillé à part, a disparu). Il est enveloppé d'un long habit qui lui recouvre les mains; la droite semble être levée à la hauteur du sein, l'autre est abaissée. Coiffée d'un bonnet conique, la figurine porte une chevelure longue, retombant en nappe sur le dos. Style archaïque du VIe siècle. H. 0.06.

Carapanos, l. c. pl. X, 2.

No **26** *Statuette* de jeune homme nu, assis; les bras et la jambe gauches ainsi qu'une partie de la poitrine font défaut.

Le bras droit repose sur le genou. Les jambes écartées, l'attitude ainsi que la dénomination de la statuette en rendent l'interprétation peu claire. Il s'agit probablement d'un cavalier. De style archaïque très soigné (type d'Apollon).

Carapanos, l. c. Pl. XII, 2.

N° 29. *Femme* drapée, placée autrefois sur une base (on y voit encore les tenons sous les pieds); elle est vêtue d'un chiton double formant diploïdion. Elle tient une pomme de la main gauche étendue et de l'autre quelque autre objet perdu. Style développé; travail peu habile.

Carapanos, l c. pl. XIII, 3.

N° 22. *Satyre* barbu et ithyphallique, à pieds de cheval; c'est un type de satyre assez rare (il se retrouve surtout sur des monuments de style ionien). Le satyre danse, la main droite posée sur la hanche et le bras gauche, très haut levé, gesticulant gracieusement. Derrière, au bas des hanches, on voit le trou où était fixée la queue de cheval. Le nez est aplati et écrasé; le visage, ridé, aux oreilles pointues, a quelque chose de bestial, qui sied bien au type de Satyre, être demi-homme et demi-animal. Ce beau bronze de style ionien, est l'œuvre d'un artiste de la fin du VI° siècle avant notre ère. H. 0.20.

Carapanos, l. c. pl. IX. De Witte, Sat. Bronze (Paris 1877) pl. 1,

N° 25. *Femme* jouant de la double flûte. Vêtue d'une longue tunique, à manches courtes, serrée à la taille par une ceinture; la joueuse porte sur la bouche une bande de cuir qui servait à lui faciliter le souffle. Sur certaines figurines en terre cuite on voit plus distinctement cette bande portée ordinairement par ces *aulétrides*. Au bras gauche est suspendu l'étui des flûtes. Cette belle statuette, de style archaïque très soigné, doit remonter au commencement du V° siècle. Les pieds manquent. H. 0.12.

Carapanos, l. c. pl. X, 1.

N° 24. *Femme* courant, les jambes écartées, le pied gauche très en avant. Elle est vêtue d'une tunique courte

et étroite, sans manches, une ceinture à la taille; elle relève le chiton de la main gauche, le bras droit pendu et en arrière. L'attitude de la statuette indique qu'il s'agit d'une jeune fille qui s'exerce à la course. Les cheveux, arrangés en tresses striées, retombent sur la poitrine et sur la nuque. De très beau style archaïque (de la fin du VI^e siècle) et de conservation parfaite. H. 12.

Carapanos, Dodone, pl. XI, 1.

N° 27. *Statuette* de jeune homme. L'écartement des

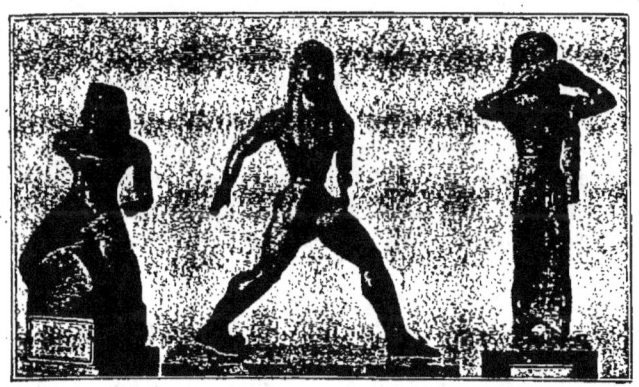

No 27. No 24. No 25.

ambes et l'attitude des bras indiquent clairement qu'il s'agit d'un cavalier, tenant les rênes des deux mains; le cheval, travaillé à part, a disparu. Le jeune homme porte un chiton court, sans manches, orné aux bords et autour du cou de motifs en zigzag incisés. La chevelure, stylisée, retombe sur le dos, arrangée en tresses parallèles. Travail très soigné du commencement du V^e siècle.

Carapanos, l. c. Pl. XI, 3.

N° 23. *Statuette* d'Athéna. La déesse est coiffée d'un casque à haut cimier et aux géniastères relevées. Elle tient entre ses mains des objets difficiles à déterminer, car il sont

en partie brisés. L'égide, portée au-dessus du diploïdion, en guise d'écharpe, imite une peau de chèvre. Style archaïque du commencement du V⁰ siècle. Travail soigné. H. 0.12.
<small>Carapanos, l. c. pl. XI, 4.</small>

N⁰ 31. *Statuette* de Zeus foudroyant; le dieu est entièrement nu, tenant le foudre de la main droite levée; l'autre main est tendue. Motif fréquent, cf. N⁰ 6194 d'Olympie. Le travail n'en est pas très soigné, indiquant plutôt un art postérieur au V⁰ siècle, auquel ce type doit être attribué. H. 0.11.
<small>Carapanos, l. c. pl. XII, 4. BCH, 1890 pl. IV.</small>

N⁰ 18. *Acteur comique* ayant la face recouverte d'un masque; les bras levés, les mains tenaient quelques attributs perdus, peut-être des clochettes. La jambe droite levée, le personnage semble danser. L'attitude en tout cas, n'est pas très claire, la jambe gauche faisant défaut. Vêtu d'un chiton court à manches et d'une veste courte de dessus, faite probablement de cuir, ceinte à la taille, l'acteur est chaussé de souliers pointus et a les jambes vêtues de caleçons étroits. Travail soigné du V⁰ siècle.
<small>Carapanos, l. c. pl. XIII, 5.</small>

N⁰ 13. *Statuette* de jeune homme imberbe, nu, sauf une chlamyde rejetée sur l'épaule gauche et recouvrant le bras; elle est tachetée, imitant une peau d'animal. Le jeune homme est debout, la jambe droite en avant, et tient une massue (actuellement perdue) de la main droite abaissée. La tête est surmontée d'un bouton indiquant l'existence d'un chapeau. Style avancé; V⁰ siècle (?). H. 0.11.
<small>Carapanos, Dodone, pl. XIV, 2.</small>

N⁰ 12. *Statuette* d'éphèbe, nu; il est debout, les jambes peu écartées (les pieds manquent, ainsi que l'avant-bras droit). De la main gauche abaissée il tient un objet curieux, se terminant en haut par une croix, une sorte de fourche. D'après une récente explication la figurine serait une réplique d'une statue en bronze représentant un jeune *splanchnoptès* (qui rôtit les entrailles des victimes devant l'au-

tel). L'objet qu'il tient s'appelle «πεμπώβολον». La statuette se rapproche du type de la statue en marbre N° 246, dans laquelle on croit voir le même motif. Style du V^e siècle. H. 0.09.

<small>Carapanos, l. c. pl. XIV, 3. Ath. Mitth. 1906 pl. XXII.</small>

N° 19. *Ménade(?)* vêtue d'une tunique sans manches, qui laisse à découvert une partie du sein et de l'épaule gauche; une peau tachetée est jetée par dessus. La ménade pose à

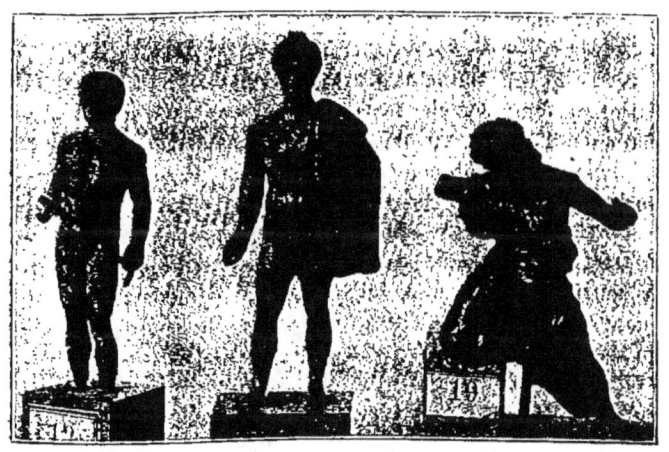

No 12. No 13. No 19.

terre ou plutôt sur une marche le genou droit, exécutant un mouvement très violent. Les bras tendus (le droit manque), les mains tenaient probablement des attributs (serpents?). La tête, coiffée d'un diadème, est penchée en avant regardant en bas. La statuette, sur laquelle on remarque des incrustations d'argent est de la meilleure époque de l'art grec, peut-être du commencement du IV^e siècle et témoigne d'un travail fort habile et très soigné.

<small>Carapanos, l. c. pl. XIV, 1.</small>

N° 36. *Jeune homme,* monté sur un cheval galopant, tenant d'une main les rênes et de l'autre un fouet; il devait être appliqué sur une surface courbe ressortant en guise de relief; décor d'un ustensile. L'intérieur, creux, est rempli de plomb. Œuvre du V⁰ siècle.

Carapanos, l. c. pl. XIII, 1.

N° 72. *Sphinx* assis, au visage barbu. Les cheveux sont arrangés en calotte sur le crâne. Les ailes sont éployées, et la poitrine couverte d'écailles. Style archaïque. Type assez rare. H. 0.06.

Carapanos, l. c. pl. XX, 1.

N° 1. *Petite* statuette d'argent (Zeus?). Le dieu est nu, barbu, la main gauche levée à la hauteur de la tête; l'autre main tendue tient un objet cassé, probablement le foudre. Le type est plutôt celui d'un Poséidon. Époque hellénistique. H. 0.06.

N° 15. *Figurine* d'homme barbu, probablement d'un prêtre. Il est debout, vêtu d'un large himation qui laisse la poitrine à demi nue, tenant sur la main droite ouverte quelque objet perdu. Travail peu soigné des temps hellénistiques. H. 0.11.

BCH, 1890 pl. IV p. 159 A.

N° 16. *Homme* barbu, en marche, le pied droit en avant. Vêtu d'un chiton court, ceint à la taille, il est debout; le bras droit levé, la main tenait quelque objet cassé (un couteau?). La figurine, de style plutôt libre, représentait probablement un suppliant ou un «sacrificateur».

BCH, 1890 Pl. V p. 160 E.

NOTE.— Dans cette même vitrine sont en outre exposés des vases entiers et des fragments de vases, ainsi que d'autres menus objets, ayant servi d'ex-voto. A remarquer les deux grands vases No 435 et 436, en forme d'œnochoés, qui portent tous deux la même inscription (en pointillé).

L'inscription est en ces termes:

'Επὶ ἀγωνοθέτα Μαχάτα, Παρθαίου Διὶ
Νάου (Ναῖῳ) καὶ Δώνᾳ (Διώνᾳ).

Le dédicateur Machatas, était le fils de Charops, personnage connu en Épire, au IIe siècle avant notre ère (Polyb. 27, 13, 3).
Carapanos, Dodone, p. 45 et s.

Vitrine N° 4. *Fragments* d'armures et d'autres objets. A remarquer: N° **166**. *Géniastère* de casque, fait d'une lame mince et décoré d'un relief représentant deux jeunes combattants, nus, dont l'un est renversé. Le guerrier vainqueur est debout, posant le genou droit sur la hanche de son adversaire; il est coiffé d'un casque conique, armé du bouclier et probablement d'une lance (le bras droit manque). Le guerrier vaincu tenait sans doute une épée de la main droite. Le relief (sujet probablement mythologique) est d'une exécution parfaite; il rappelle le style des reliefs funéraires attiques de la fin du Ve siècle. H. 0.17.
Carapanos, l. c. pl. XV.

N° **84**. *Lame* au repoussé (décor d'une cuirasse?). Apollon et Héraclès, se disputant le trépied de Delphes. Motif fréquent (cf. N° 6369 d'Olympie).
Carapanos, l. c. pl. XVI, 1.

N° **91**. *Lame* rectangulaire (fort endommagée), bordée de spirales et autres motifs architectoniques. Elle est divisée en deux plans superposés; sur le plan supérieur: trois personnages nus, dont l'un est prêt à monter sur un char, (on n'en voit que l'une des roues); au-dessous: deux combattants nus, armés, en face l'un de l'autre; l'un est blessé et prêt à tomber, soutenu par un troisième personnage, qui tend vers le vainqueur une main suppliante. Sujet mythologique. Beau style archaïque (cf. N° 6367, etc. d'Olympie).
Carapanos, l. c. pl. XVI, 2.

N° **90**. *Lamette* fragmentée. Il ne reste que fort peu de la représentation en relief sur le plan supérieur où, la présence d'un crabe indique qu'il s'agit d'un des travaux d'Héraclès. Le plan inférieur, presque intact, représente le même héros, armé d'une grosse massue, et tenant par les cornes un taureau. Même style. (Carapanos, l. c. pl. XVI, 4).

N° **81**. *Plaque* au repoussé (géniastère d'un casque?). Tête d'Omphale de face; elle est coiffée d'un peau de fauve à la façon d'Héraclès. La bouche, à demi ouverte, laisse voir les dents. Très beau style; patine bleuâtre superbe.

Carapanos, pl. XVII, 4.

N° **74**. *Idem*, endommagée. Il n'en reste que la face d'un homme barbu (Héraclès?); la partie supérieure du crâne est détruite. De même style que le N° précédent.—N° **79**. *Idem;* tête de femme à longs cheveux bouclés. Le visage, arrondi, est d'une beauté surprenante; même style. — N° **80**. *Semblable;* moins bien conservée.

Carapanos, pl. XVII, 2, 8, 11.

N° **78**. *Idem;* tête de satyre barbu et diadémé, de face. Les oreilles pointues, comme celles d'une bête de somme. Elle est surmontée d'un tenon troué, ayant servi de décor à une anse de vase.— N° **111**. *Plaque*, brisée tout autour; il n'en reste que la partie supérieure du corps d'un jeune homme de profil, la poitrine percée d'une lance. Stye sévère; V° siècle.

Carapanos, pl. XVII, 9, 1.

N° **99**. *Lame* mince, au repoussé; fragmentée. Elle a servi de décor. Quadrige de face, dirigé par une femme ailée (Niké).

Carapanos, pl. XIX, 4.

N° **96**. *Idem;* deux guerriers montés sur un quadrige; on n'en voit que les têtes casquées; au champ, à chaque extrémité un oiseau volant. La technique en est semblable à celle du N° 6958 de l'Acropole, mais moins habile (l. c. N° 1).

N° **97**. *Idem;* quadrangulaire. Bige, aux chevaux galopant à droite, dirigé par une Niké aux ailes éployées. Le relief est d'un style bien différent de celui des lames précédentes (l. c. N° 3).

N° **82**. *Plaque* convexe (applique d'un ustensile); Elle représente *Scylla* (être mythologique, formé d'un buste de

femme et de celui de deux chiens, sortant des flancs; le monstre se termine en deux queues de poisson) tenant un objet, qui doit être une rame. Très beau style.

Carapanos, l. c. pl. XVIII, 1 (cf. Mon. dell'inst. III, 52-53).

N° **138**. *Casque* conique, de forme très ancienne, dérivée probablement de celle de la κυνῆ (bonnet de cuir) porté le plus souvent par les guerriers Béotiens.

Carapanos, l. c pl. LVI, 7.

Vitrines N^{os} **1-2**. *Fragments* de vases, d'ustensiles divers et autres objets de ménage et du culte. A remarquer: N^{os} **173-189**. *Petites* haches votives, de différentes dimensions (0 05-0.08).

Carapanos, l. c. pl. LIV, 7.

Vitrine N° 5. *Fragments* de statues en bronze, érigées autrefois dans le sanctuaire de Dodone: fragment de cuirasse (N° **196**), de foudre (N° **266**), de mains et de doigts. A remarquer: N° **1066**: Deux yeux de grande statue, en pierre blanche, dont les prunelles (creusées) étaient faites en autre matière.

Carapanos, Dodone, Pl. LIX - LX.

Vitrine N° 6. *Armes* et autres objets en fer. Le grand nombre des armes en fer, trouvées à Dodone (Pl. LVII, 2-12 et LVIII, 1-15) fait penser, qu'elles ne sauraient appartenir à la catégorie des ex-voto. Elles peuvent provenir d'un dépôt d'armes, destinées à la sécurité du sanctuaire (Dodone, p. 237), mais elles proviennent aussi sans doute en grande partie des butins de guerres pris à des barbares. Une inscription, trouvée au même endroit (N° 514)[1], témoigne d'une offrande d'armes, faite par le roi d'Épire Pyrrhos aux

1) Elle est conçue en ces termes:

$$\text{Βασιλεὺ]ς Πύρρο[ς}$$
$$\text{ΠΙ....ΤΑΙ ΚΑΙ Τ....}$$
$$\text{ἀπὸ Ῥωμαίων ΚΑΙ ...}$$
$$\text{συμμάχων Διὶ Ναΐῳ.}$$

divinités dodoniennes à la suite d'une victoire remportée contre les romains. Probablement une partie de ces armes en fer, provient de cet ex-voto du roi Pyrrhos (cf. Arch. Zeit. 1878 p. 115 pl. XIII).

Vitrine (sur table) N° 17. Elle renferme plusieurs plaques en bronze contenant des *inscriptions*, trouvées à Dodone; (cf. Dodone, p. 48 et suiv.). Ce sont des décrets politiques, des actes de négociations ou des actes d'affranchissement d'esclaves, etc. Dans la même vitrine il y a de nombreuses monnaies de bronze, trouvées également à Dodone, et appartenant aux différents peuples d'Épire (cf. Dodone, pl. LXII-LXIII).

Vitrine (sur table) N° 16. N° 865. *Plusieurs bandelettes* de plomb, portant des inscriptions relatives aux questions posées à l'oracle et dont nous avons parlé plus haut. La plupart de ces inscriptions sont des demandes adressées à l'oracle par des visiteurs du sanctuaire, quelques-unes en sont très curieuses à cause de leur naïveté. Ces inscriptions, écrites en caractères cursif, sont très légèrement gravées à la pointe sur le plomb et par conséquent très difficiles à déchiffrer.

Carapanos, Dodone, p. 68-84 Jahrb. für Phil. und päd. 1885 p. 305 et s. BCH, 1890 p. 155.

Vitrine N° 8. Elle contient plusieurs *statuettes* en bronze, trouvées en diverses localités de Grèce et ailleurs, et aquises par M. Carapanos.

N° 573-582. Série de *figurines* égyptiennes, parmi lesquelles celle d'un Harpocrate (N° **577**), d'un Osiris (**574-575**), de Bès (**579**), etc.; de types communs.

N° **543**. *Héraclès* imberbe, debout sur une base carrée. Sur le bras gauche pend une peau de lion. Le héros tient une massue d'une main, et de l'autre un vase à vin. Travail commun.—N° **546**. *Pugiliste* barbu; il est entièrement nu,

le bras droit levé; les mains sont protégées par des courroies. De l'époque hellénistique.

N° **544**. Statuette d'*Héraclès* barbu et obèse. La tête penchée, il a l'attitude d'un homme ivre. Travail habile. H. 0.09. — N° **588**. Tête de *Méduse* de type habituel; de beau style; elle a servi d'applique.—N° **593**. *Tête de Zeus* ou de Poséidon: relief dessoudé d'une surface plane. Le dieu est barbu et de face. Des temps hellénistiques.

N° **525**. *Statuette* de femme (Tyché?); placée sur une base ronde, elle est coiffée du modius; elle tient de la main gauche une corne d'abondance et de l'autre, percée d'un trou, quelque autre objet. Travail des temps romains.

N° **541**. *Athlète* nu; les bras abaissés, les mains tenaient probablement des attributs. La statuette rappelle le style polyclétéen. Travail des temps romains.

N° **528**. *Idem;* la main droite levée, la gauche tenait quelque objet. Les yeux creux; commun.

N° **657**. *Triton* à queue de poisson, d'où sortent une palmette et des feuilles d'acanthe. Décoratif; de beau style.

N° **548**. *Héraclès* jeune et imberbe; entièrement nu, sauf une peau de lion qui pend du bras. Le héros tient de la main droite une massue et de l'autre quelque objet indistinct. Commun.

N° **626**. *Bélier*, de très beau style.— N° **627**. *Mouton*, de même style. Le poil en est admirablement rendu.

N° **628**. *Bouc* au repos, les genoux fléchis. Il a servi de support à un ustensile, dont il reste quelques débris.

N°ˢ **585-607**. Plusieurs *bustes, têtes* et *masques* de dieux, de satyres et d'enfants, parmi lesquels on remarquera une tête de Pan, une tête de Méduse et un masque tragique, de très beau style.

N° **523**. *Hécaté* à trois faces. Le corps, drapé d'un long chiton à diploïdion, est cylindrique; les pieds, unis, correspondent à chacune des trois faces. Les bras opposés des

deux figures voisines, unis jusque au coude, se séparent à l'avant-bras. L'une des trois figures (personnifiant la Lune) est surmontée d'un croissant et tient deux grandes torches dans les mains. Les deux autres (divinités chtoniques) tiennent des serpents (les têtes des reptiles ressemblent plutôt à des têtes d'oiseau). La statuette, qui a servi probablement de support, est de style archaïsant. H. 0.17.

No 523.

NOTE. — Le type de la déesse peut se rapprocher de celui d'Hécaté ἐπιπυργίδια, créé pas Alcamènes. Des répliques de ce même type, plus ou moins modifiées, se trouvent dans plusieurs autres musées. (Pour le type, cf. Petersen, Arch.-épigr. Mitth aus Österr. 4, p. 170 s.).

Au bas de l'armoire, sont exposés des vases en bronze et des strigiles, ainsi que des objets en *plomb*.

Vitrine N° 7. *Figurines* et autres objets de bronze; de divers endroits: N° **665**. *Mors de cheval*, d'une conservation parfaite. De forme très ancienne (V° siècle), il ressemble à celui de l'Acropole (N° 7180), trouvé dans la couche dite *persique*.

BCH, 1890 p. 386 fig. 2.

N° **537**. *Aphrodite;* la statuette est fort mutilée (les bras

et le bas des jambes manquent). Elle est entièrement nue, du type de la Vénus de Médicis. Travail médiocre de l'époque romaine.

N⁰ˢ 516-521. *Plusieurs figurines d'Éros* ailé, dans différentes attitudes, tenant tantôt des torches tantôt des arcs, etc. Produits industriels; époque romaine.

N⁰ˢ 559-560. *Figurines d'Aphrodite au ceste.* La déesse debout, entièrement nue, est en train de mettre autour du sein le *cestos* (sorte de corset), qui lui relève la poitrine. Le ceste, sur l'une des ces statuettes, la mieux conservée, est décoré de spirales incisées. Le type de l'Aphrodite au ceste, assez fréquent (cf. Reinach, Répertoire T. II, 1, p. 345), fut probablement créé par un artiste de l'époque hellénistique.— N⁰ˢ 534-535. *Enfants* assis; l'un deux, celui qui porte la main droite vers la bouche, doit représenter un Harpocrate, détaché d'un statuette d'Isis.

N⁰ 795. *Vase* en forme de tête de femme.

N⁰ 540. *Statuette* de femme, placée autrefois sur une base cylindrique. Elle est faite de deux pièces, unies par des clous aux hanches. La statuette, représentant sans doute une déesse (Aphrodite ou Dioné), est vêtue du chiton talaire à diploïdion et tient de la main gauche une colombe. L'autre main (deux doigts en sont cassés), dont le bras est fléchi au coude, tenait également quelque attribut. De style sévère (V⁰ siècle), elle est d'un travail assez habile. La statuette a été trouvée sur le Pinde. H. 0.24.

BCH, 1892 pl. IX-X.

N⁰ 723. *Jeune homme* nu, du type des Apollons (manche d'un miroir). Archaïque, de style chypriote.

N⁰ 801. *Statuette* de jeune homme nu, du type des Apollons archaïques. La figurine, surmontée d'une longue tige terminée par un bouton plat, a servi de support. (D'authenticité suspecte).

N⁰ 531. *Satyre* accroupi; il servait de pied d'ustensile

(candélabre?). Le satyre porte sur le dos une petite boîte carrée qu'il soutient des deux bras levés. Travail grossier. (moderne?).

Au bas de l'armoire se trouvent des vases et autres ustensiles parmi lesquels on remarquera la patère N° **557**, à manche fixe, représentant un jeune homme nu, du type des Apollons. Nous avons déjà rencontré plusieurs exemplaires de cette forme de manches de patère provenant de l'acropole d'Olympie et d'ailleurs (N°s 6567-6582, etc.). La pièce en question est précieuse, car elle est la seule conservée intacte.

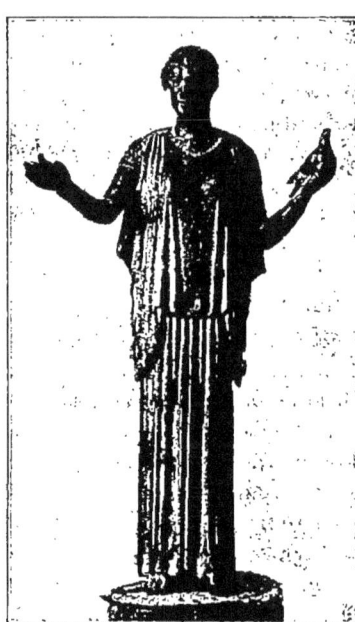

No 540.

Vitrine *(sur table)* **N° 14**. *Miroirs* à couvercle et *miroirs* à manche; ces derniers, dont le disque est orné de représentations gravées à la pointe, sont très rares en Grèce; ils se trouvent le plus souvent en Étrurie.— N° **610**. *Miroir* à couvercle orné de relief. Dionysos assis, couronné de lierre, tient un thyrse de la main gauche; devant lui une femme debout (Ariadne?), vêtue du chiton talaire; elle semble lui parler. Endommagé. Style du IVe siècle. — N° **611**. *Idem;* homme en marche, portant sur le dos un Éros ailé. Grossier.

N° **612.** *Idem ;* Aphrodite, enveloppée d'un long himation qu'elle relève de la main droite au-dessus de l'épaule. Devant elle, un Éros, qui tient une longue torche appuyée sur le sol. La déesse tend une main vers lui. Auprès d'elle est un bouclier. Endommagé. Style du IV° siècle.—N° **613.** *Miroir* à manche mince. Le disque est orné de représentations gravées. Deux jeunes hommes, dont l'un, couronné, est assis et l'autre debout, portant un sceptre et une branche de laurier. Hermès, reconnaissable à son pétase ailé, se tient derrière le jeune homme debout, lui posant la main sur le dos. Inscriptions étrusques dans le champ.—N° **615.** *Idem ;* jeune homme chassant un sanglier ; la bête est déjà percée par la lance du chasseur. Deux chiens y assistent. Au champ sont figurés des arbres.

NOTE.— Dans cette même vitrine sont exposés d'autres menus objets, parmi lesquels trois paires de pendants d'oreille en or (Nos 903-905).

Vitrine N° 15. Elle renferme divers objets (anses de vases, haches, cachets, épingles, etc.); à remarquer :

N° **662.** *Boîte* comprenant deux petits vases, et une liasse d'instruments de chirurgie. Ils constituaient semble-t-il la trousse d'un médecin.

N° **668.** *Flûte* en bronze, formée de trois pièces. Elle est d'une construction assez curieuse ; à chaque trou correspond un anneau mobile qui servait à l'obstruer. L. 0.58.

N°s **747-749.** *Statères* (balances romaines) presque semblables à celles qui sont encore en usage en Grèce.

N° **1199.** Plusieurs *bandelettes* avec inscriptions dédicatoires à Apollon Hyperteléate, adoré en Laconie (Éphéméris archéologique, 1884, p. 199).

N° **780.** *(Au milieu de la salle).* *Char* ancien, reconstruit de plusieurs morceaux et restauré. Ce char romain a été découvert dans des fouilles exécutées à Nicomédie, dans les ruines d'une maison (le palais de Dioclétien?). Il est dé-

coré de plusieurs figurines groupées ou séparées, qui étaient fixées par des clous sur les bords et les bras du chariot; elles représentent tantôt des jeunes filles jouant aux dés, tantôt Héraclès dans ses travaux, tantôt un jeune satyre, etc. Les roues ont disparu, il n'en reste que les axes. La reconstitution du char, quoiqu'elle ne soit pas absolument sûre quant à certains détails, nous donne cependant une idée assez exacte d'un char de parade des temps romains.

Vitrines Nos 11-13. Elles renferment les *figurines en terre cuite* trouvées à Corfou, dans les fouilles que M. Carapanos a opérées en 1889 dans le sanctuaire d'Artémis, situé autrefois non loin de la ville. Toutes ces figurines représentent *Artémis* sous divers types. Le style (archaïque) de ces figurines est celui de la fin du VIe siècle ou du commencement du Ve, que l'on retrouve sur des statues en marbre, et sur des statuettes en bronze ou en terre cuite d'autres endroits. La déesse est représentée debout et de face, vêtue du chiton talaire, aux plis droits, et d'un himation. La chevelure y est variée; ordinairement elle est arrangée en tresses retombant symétriquement sur la poitrine. Les attributs portés par la déesse sont d'une variété remarquable. Elle tient d'une main tantôt une biche, qu'elle presse contre sa poitrine (Nos **1118-19**, **1139**, **1120**, etc.), tantôt un lion (**1068**) ou un petit porc renversé (**1134-35**); de l'autre main la déesse tient ordinairement l'arc. Quelquefois elle est représentée sur un quadrige tiré par deux biches ou deux panthères (**1069-1070**) et le plus souvent d'une seule biche qui se dresse vers la poitrine de la déesse. Une autre variante, assez intéressante, est celle de la déesse debout et de face, ayant au bas des jambes une petite figure, aux bras levés, se détachant en très bas relief. Elle doit représenter une jeune fille exécutant devant la déesse une danse sacrée (**1111**, **1144**).

Cf. BCH, 1892 pl. I-VIII.

Dans ces mêmes armoires, ainsi que dans les deux vitrines à côté

(No 18-19) se trouve un très grand nombre de débris (têtes surtout) de figurines du même type, provenant du même endroit.

Vitrines Nos 9-10. *Figurines* de terre cuite, de divers types (communs) et de marbres (têtes pour la plupart en petites dimensions), acquis par M. Carapanos. A remarquer une plaque quadrangulaire, en très bas relief (N° **1054**), représentant Héraclès se dressant sur la pointe des pieds pour décocher une flèche; il a déposé par terre sa massue et sa peau de lion. Le relief, exécuté en style archaïque, est d'un raffinement trop assidu, qui atteste plutôt un art *archaïsant*. Trouvé à Corinthe (?) il a été acquis par le donateur.

Dans la petite salle voisine, sont exposés de grands reliefs funéraires et d'autres sculptures (têtes surtout, de grandeur nature) qui font partie de la collection Carapanos. Parmi ses sculptures il est à remarquer le petit relief votif (No 1016) représentant Déméter et sa fille Perséphone, adorées par des suppliants et plusieurs inscriptions, parmi lesquelles celles du sanctuaire d'Apollon Hypertéléate, contenant des décrets.

CORRECTIONS ET ADDITIONS

Pag. 45 N° 2756. Le relief vient d'être publié dans l'Éphéméris Arch. 1909, Fasc. 4e.—Cf. C. R. du congrès Intern. d'Arch. 2me Session, 1909, p. 210.

Pag. 58 au lieu de N° 1763 = 1463.
» 68 » » » 159 = 259.
» 75 » » » 2774 = 2775.
» 80 l. 9, » » » pied droit = pied gauche.
» 102 » » » N° 623 = 663.
» 107 » » » » 420 = 419
» 141 N° 823-824. Les statues sont mentionnées aussi chez Brückner, Der Friedhof am Eridanos, Berlin 1909, p. 84.
» 232 N° 1380. Cf. aussi, P. Hartwig, Bendis (1897) p. 8 f. 2.
» 250 » 1455. Cf. CJG. VII, N° 4240 et Jahrb. 1891. p. 111. Preller-Robert. gr. Myth. 1. p. 486. 4.
» 279 » 6490, Au lieu: Rev. des Ét. gr. = R. des Ét. anc.
» 290 au lieu de N° 6835 = 6235.
» 330 » » » » 3556 = 7556.
» 335 » » » » 6576 = 7576.

N° **2779**[1]). Statue de Dionysos(?) découverte à Gythéion (Laconie) en 1909. La statue représente le dieu sous un type très fréquent (Reinach, Répertoire I, p. 377, 4 et s. II, p. 117 etc.), debout, s'appuyant sur un tronc d'arbre entouré de vignes, tenant de la main droite abaissée une œnochoé et de l'autre une grappe de raisin. Une panthère, son attribut habituel, est assise près du pied gauche du dieu; elle est ordinairement placée de l'autre côté. Travail peu soigné des temps romains. Il s'agit probablement de la statue d'un empereur romain, sous le type d'un Dionysos. C'est ce qu'attestent du moins les traits individuels du visage. H. 0.66. La statue se trouve dans le salle de Poséidon.

1) Ce n'est qu'après la réimpression de la partie du Guide dans laquelle elle devait être classée, que cette statue a été découverte.

www.ingramcontent.com/pod-product-compliance
Lightning Source LLC
Chambersburg PA
CBHW051354220526
45469CB00001B/244